붓은 없고 筆만 있다

구중회 지음

국학자료원

이 도서의 국립중앙도서관 출판시도서목록(CIP)은 서지정보 유통지원시스템 홈페이지(http://seoji.nl.go.kr)와 국가자료공동목록시스템(http://www.nl.go.kr/kolisnet)에서 이용하실 수 있습니다. (CIP제어번호: CIP2014019488)

아이야, 너의 붓을 잡아 세우려무나

▽ 독자 여러분께

『붓은 없고 筆만 있다』라고 이름을 잡았습니다. 이 과정에서 '너의 붓, 세워라'라는 다소 강한 톤으로 말하고 싶기도 하였습니다. 요사이 '기레기' 즉 '기자+쓰레기'가 시사어입니다. '붓'을 세우지 못한 까닭입니다. 오직 중국에서 들어온 혹은 사용하는 筆만 힘을 쓰는 세상입니다. 이것은 비밀 아닌 공공연한 비밀이지요. 이러한 비밀은 '우리 한국 붓의 수수께끼'이고 Mystery입니다.

이 책은 이러한 생각에 대한 답변의 결과입니다. '붓'이란 어원은 무엇이며 어디서 언제 온 것인가? 정말 '문방'이란 것 있는 것인가? 이런 뚱딴지 같은 질문도 생깁니다. 붓은 몽염(BC 221년 무렵)이 만들었다는데, 정말인지? 역사상 '서계'로 시작하여 문방은 '문방4보(혹은 4우)−문방청완'으로 나타나는데 과정이 무엇인지? 고려와 조선의 왕실에서는 어떻게 붓을 취급하고 대우했는지? 아이의 돌상에 왜 붓이 올라왔는지? 이러저러한 궁금증들만 늘어났으니 말입니다.

서유구(1764~1845)는 문방과 관련하여 전문서적을 쓰고, 하백원은 우리나라 벼루의 족보라는 『동연보』라는 전문서적을 썼습니다. 그런데 그 수많은 전문가들이 지금까지 아무런 말씀을 하시지 않는 것도 '한국 붓'이 없다는 증거가 아닌가요?

붓 관련 무형문화재 인정자들이 같은 분야인데 어떤 사람은 '필장'이고 어떤 사람은 '모필장'인가요? 소위 계보라는 것을, 소위 연구자들이 자기의 잣대로 만드는 것인지……

한국붓에 관한 수수께끼는 많기만 합니다. 그러나 답변은 완결된 것이라기보다 오히려 과제 제시에 불과합니다.

이 기회에 공주대도서관 직원들께 감사인사를 드립니다.『문방4보』의 지은이 소이간(957~995)을 비롯한 왕희지(303~361 혹은 321~379) 등 '독선생'들을 수시로 안내해준 때문입니다. 현역 교수도 아닌데, 하루에도 몇 차례씩 귀찮게 해드렸으니 그저 죄송스러울 따름입니다.
국학자료원 정찬용 원장과의 인연도 깊이깊이 새기고자 합니다.

<div align="right">2014년 6월 <지식곳간과 가게> 구중회 절</div>

차 례

▎제3부 한국 붓 만들기와 '필장'제도 ▎

▍제2부 문방의 흐름과 조선 시대 ▍

2. 조선 시대 문방이란 무엇인가?

강소서(청)『운석재필담』고기서화 및 제기완 부분 / 오늘날의 붓과 붓걸이 / 이효미『묵보법식』의 자료. 송연법 8과정 / 명나라 심계손 『묵법집요』의 유연먹을 만드는 21단계의 그림 / 소나무 그을음으로 만든 송연먹, 기름 그을음으로 만든 유연먹 / 송나라 단계석 해천벼루 / 미불이 소장했던 벼루 / 우리나라에 관상용으로 온 파피루스 / 왕비지보 고종비 민비 龜形 鏞(놋쇠) 製鍍金, 황후지보 고종비 민씨 龍形 유제고금 / 책거리 그림

▌ 제3부 한국 붓 만들기와 '필장'제도 ▌

1. 조선 시대 붓은 어떻게 만들어지는가?

서유구의 얼굴 그림(초상화) /『동천청록』의 첫 페이지 / 단석 벼루 / 용구슬벼루[용주연] / 붓걸이의 설명과 산 모양 그림 / 붓을 빼는 접시 / 바리때(발우)와 발 없는 솥(부) / 손대야(이)와 주발(완) / 장대근 붓장이(필장)의 특허증 / 전주시 색장동 죽음리 / 고덕붓 제2대인 장재덕이 만든 붓 / 고덕공방에서 장재덕이 사용하던 여러 가지 도구들 / 장성렬－장재덕의 재적이 있는 등본 / 장대근 붓장이(필장)의 작업 광경 / 무형문화재 지정 보고서 표지 / 왼쪽은『당6전』비서성 관리, 오른쪽은『경국대전』공조 관리 / 왼쪽은『공산지』, 오른쪽은『공주감영지』기록 / 묵방리 마을 유래비와 그 비문 / 묵방리 들어가는 길을 가리키면서 설명하는 강병륜 교수

들어가는 글 : 서론

　이 책의 이름은 『붓은 없고 筆만 있다』이다. '붓'은 우리말이고 '筆'은 외래말이다. '붓'은 '물건'이고 '筆'은 '글씨'와 '물건(비율이 95:5 정도가 아닐까)'이다. 더 중요한 것은 '붓'과 '필' 모두 우리나라 이야기가 아니라 대부분 외국 이야기라는 사실이다.

　'붓'은 정확하게 말하자면 순수 우리말은 아니다. 동시에 우리 문화권의 말일 수도 있다. 벼루도 같은 성격의 문방 물건이다. 이러한 역사적 실체를 학술적인 정보로 살펴보려는 것이 이 글이다.

　'붓'이 우리 문화권의 말이라면? '우리나라 한국이란 무엇인가?'라는 엉뚱한 생각이 든다. 어떤 신문기사를 보니, 세계 사람들에게 한국의 이미지를 물었더니 '삼성과 기술이 있는 나라'라고 답변하였다고 한다. 최근 소위 '한류'라는 것이 한창 힘을 뻗어가고 있다. 이제 그 소비자가 한국은 물론이고 세계와 동시에 엮어서 생각해야 하는 시대가 되었다. 같은 질서 안에서 생각하고 움직이며 꿈꾸는 세상을 만들어나가야 하기 때문이다.

　이러할 때 즉 한류라는 점에서 볼 때 '붓'은 무엇인가? 왜 '붓'이라는 주

제로 한권의 책을 지었는가? 붓은 지금 전성시대이던 조선 시대도 아니고 서양 필기구에 밀려 특수층에만 수요가 되는 시대에 떨어져 있다. 그러면 붓이 거느리던 몇 1000년의 의미를 무엇인가? 이러한 답변의 하나가 '붓'이기도 하다.

그러면 붓[筆]은 무슨 의미를 갖는 것인가?

잠시 인류의 고대 문자인 쐐기문자(설형문자)[1]를 생각해본다. 쐐기문자란 기원전 3500~1000년에 바빌로니아와 아시리아와 고대 페르시아 등 서남아시아에서 쓰인 쐐기 모양의 글자이다. 여기서 붓[筆]을 연상하기는 쉽지 않다. 예컨대 종이 대신 점토판이 쓰였기 때문이다.

이번에는 파피루스Papyrus를 생각해본다. 파피루스는 일차적으로 사초과의 여러해살이풀 이름이다. 높이는 2m 정도이고, 잎은 마르면 비늘처럼 되는데, 뿌리와 줄기는 음식의 자료가 된다. 그런데 문화적 역사적 의미로 보면, 종이가 떠오른다. 옛날 이집트Egypt에서 파피루스 줄기의 섬유를 가로세로로 겹쳐 만든 종이를 만들었다. 거기에 이집트 문화가 모여서 이루어졌다. 이 대목에서도 붓[筆]은 쉽게 상상이 되지 않는다.

이번에는 갑골문자를 생각해본다. 말 그대로 '갑' 즉 거북의 등딱지와 '골' 즉 짐승의 뼈를 바탕으로 새긴 고대 중국의 상형 문자이다. 은허는

1) '()'의 의미는 검색어에 속한다. 현대의 학술어이거나 혹은 역사기록에서의 당대 어휘인 것이다. 이런 검색어들을 발굴하고 발견하는 일이야말로 IT 시대의 지식환경 아래에서 현대와 고전을 연결하는 '다리'이다. 현대 학문은 일제강점기를 벗어나지 못한다. 그 이전의 설명도 눈에 띄지만, 이는 미봉책일 뿐이다. 특히 설문해자식 설명은 '일종의 죄악'이라고 생각된다. '종교'는 Religion의 번안어이다. 이를 풀이할 때, '宗'과 '敎'를 따로 떼어서 설문을 해석해서는 아니된다는 것이다. '종교'는 성격적으로 '종'과 '교'이 서로 떨어질 수 없는 한 몸체인 것이다.

지금의 중국 하남성 안양현 소둔촌 일대에서 발견된 은나라 서울의 유적지이다. 그 지역에서 발견되어 은허 문자라고도 한다. 당초 이 지역에서 나돌던 거북의 등딱지(귀갑)나 짐승의 뼈(우골)는 북경의 약방에서 약재로 쓰이던 것이었다. 1899년 금석학자 왕의영이 처음 발견하여 20세기 초 나진옥, 왕국유, 동작빈 등이 본격적인 발굴로 인하여 왕 일가의 주거지, 무덤 및 청동으로 만든 유물이 빛을 보게 되었다.

이러한 과정을 통하여 붓[筆]을 떠올리는 것도 결코 쉽지 않다. 그동안 붓[筆]을 동양 그것도 3국을 넘지 못하고 갇혀 있었던 것이다. 이제 붓[筆] 문화(붓과 문방도 포함하여)도 인류를 넣어서 보편적인 문화현상으로 이해해야 할 시기가 왔다.

왜냐하면 붓[筆] 문화는 한국의 고조선 이래의 역사와 문자의 역사 혹은 예술의 역사에서 어떤 의미인가로 귀결되기 때문이다. '한류'의 사례로 떠오르는 '강남스타일'처럼 한국의 필기 문화로 자리매김하는 것도 무리가 아니라고 생각할 수 있다. 한국이 세계를 향하여 던지는 인류의 꿈꾸기가 이 부근에서도 적용되기글 바라는 마음인 것이다.

'붓'과 '筆'의 상층부는 '문방'이다. 이는 무엇이고 어떤 의미인가?

가장 고전적이고 좁은 의미로 '문방'은 옛날 문인들이 책 읽고 글 쓰며 생각하는 글방(서재)이다. 그러나 넓은 의미로 오늘날 학자가 연구하고 예술가가 창작을 하는 공간이다. 동시에 우리나라 한국의 문화와 역사 나아가 세계의 그것을 엮어보고 꿈을 꾸는 인류공동체의 공간이자 시간이다.

문방에 관련된 몇 가지 저서가 있다. 그러나 이들은 한마디로 교양 수

준이라고밖에 할 수 없다. 다만 40년이 넘는 수집과 수많은 문헌들을 찾아낸 결과물로 펴낸 『문방청완』이 있다. 지은이는 권도홍(2006)이다. 본인이 벼루와 먹의 미치광이(연벽묵치)라고 하였다.

그럼에도 불구하고 이 책은 연구서는 아니다. 부제로 '문방제구의 수집과 완상의 즐거움'이라고 붙일 만큼 '문방4우 그 자체의 물건'에 가치를 부여하고 있다. 그러므로 기본적인 사료가 검토되지 않았다.

중국의 문헌에서 고전적인 문방 관련 문헌들은 거의 사고전서 본에 들어 있다. 그런데 이들을 확인하지 않았던 것이다. 예를 들면, 조희곡의 『동천청록집』은 '집'이 없이 그냥 『동천청록』이다. 이 책이 경사자집의 집에 해당되는 분류 표시가 들어간 것이 아닌가 여겨진다. 도종의의 『남촌철경록』는 오히려 『설부』를 참고삼아야 한다. 『설부』 가운데는 『동천청록』 뿐 아니라 붓[筆]의 핵심적 문헌인 왕희지(303~361 혹은 321~379)의 『필경』도 들어 있다. 『설부』가 중요하게 생각하는 것 가운데 하나는 '벼루는 조선의 사투리 피로皮盧이다'는 것을 밝히고 있기 때문이다. 그뿐이 아니다. 문방 문화의 본격적인 시발점인 소이간(957~997)의 『문방4보』는 아예 빠져 있다.

이 책의 과제는 책 내용의 불균형에서도 확인된다.

더군다나 『문방청완』(개정판)은 총 370쪽(책머리에, 도판, 찾아보기 등을 빼면 340여 쪽)의 분량 가운데 벼루가 270쪽(본문만 260여 쪽)를 차지한다. 벼루의 부분이 2/3를 차지하는 것이 수집된 벼루를 싣기 때문이고 먹·붓·종이 등은 옛날 자료가 없기 때문이다. 말하자면 '청완'에 충실했다는 뜻이 된다. 문헌 조사 연구라만 이러한 불균형은 없었을 것이다. 이러한 수준의 문방관련 문헌이 최상이라는 것은 분명히 하나의 미스터리가 아닐 수 없다.

왜 '붓'과 '筆'에는 풀지 못한 지식적 부분이 남아 있을까? 이도 하나의 미스터리고 수수께끼이다. 이런 지식적 바탕에 깔린 것은 무엇이고 어떤 의미인가?

'등잔 밑이 어둡다'는 격언이 있다. 아직까지 '붓'의 어원을 모른다는 사실이다. 이것도 '미스터리'의 하나이다. 이 책의 시작이 붓의 어원을 밝히는 데에서 비롯한 것은 이 때문이다.

수수께끼를 풀기 위해서는 논의 시작을 바꾸어야 한다는 것이다. 그 첫째 과제가 지식환경의 변화에 적응하여야 한다는 것이다. 그것이 검색 문화이다.

우리나라의 기본적인 붓[筆]을 비롯한 자료는 역사 기록일 것이다. 『삼국사기』, 『삼국유사』, 『고려사』, 『조선왕조실록』, 『경국대전』, 『대전회통』, 『증보문헌비고』 등과 여러 학자들의 문집이 될 것이다. 고려와 조선 왕실에서의 붓[筆]의 관리부서나 운영 등도 그렇고, 한 · 중 · 일 외교(교빙)에서는 붓[筆]의 위상 등도 그 가운데 하나이다.

그런데 검색문화를 활용하면 많은 사료가 나타난다. 첫돌잔치를 '수반晬盤'으로 첫돌잔치놀이를 '수반희晬盤戲'로 검색할 수 있다면 말이다. 그동안 민속연구자들이 첫돌잔치의 자료로 찾아낸 것이 '정조의 원자 첫돌잔치(초도)' 정도였다.

붓[筆]만이 아니라 다른 영역에서도 검색문화가 제대로 작동되어야 한다. 그러기 위해서는 당대의 해당 어휘들을 발견하고 발굴하여야 한다. 결국 당대 문헌을 많이 보아야 한다는 뜻이다.

연구의 지평을 열기 위해서는 자료의 새로운 풀이(해석)도 요청된다.

'그림(화)'을 보기로 들어본다. 조재삼(1808~1866)은 가장 이상적인 '그림'을 실물과 같거나 실물보다 더 나아야 하고 예언성을 확보하여야 한다고 주장하고 있다. 흔히 솔거가 그린 소나무 그림에 새가 날아들었다는 이야기를 많이 한다. 조재삼은 거기서 머물지 않는다. 소나무가 밤이면 향기가 나고 솔방울이 떨어져야 한다. 예언성의 보기로는 호렵도를 들었다. 여기서 '호'는 오랑캐를, '렵'은 사냥을 말한다. 이 그림은 원나라(1260~1370)가 고려(944~1391)를 치는 것을 그림으로 알렸다는 것이다.

다른 일환으로 이 책의 이원적 구조로 짰다. 중학교 2학년 정도 수준이면 읽고 이해할 수 있도록 눈높이를 맞추었다. 그럼에도 전문가들의 연구 가치가 있는 문헌 자료적 성격도 지니고자 하였다. 그것이 각주 처리 방식이다. 아직까지 문헌 조사 연구가 거의 없었기 때문이다. 문헌 자료의 공급처로 이용되기를 바라는 이유이다.

이와 같이 이 연구는 새로운 지평을 열고자 했다. 오늘날 이들이 어떤 역사적 미래적 의미를 부여하는지를 살펴야 한다는 것이다.

이 책은 크게 세 부분으로 구성한다. 처음 부분은 붓[筆]에 관한 전반적인 이해를 위하여 역사에 나타난 사실들을 찾고자 하였다. 가운데 부분은 문방, 문방4우, 문방청완 등의 의미를 살피고자 하였다. 마지막 부분은 현대와 그 이전 시대의 붓[筆] 만드는 과정을 소개하고자 하였다.

처음 부분은 붓[筆]에 관한 미스터리한 지식을 풀이하고자 하였다.

1) '붓'의 어원과 유래, 2) 붓의 기원 이야기, 3) 붓의 3가지 변천 단계, 4) 붓의 구조와 이상적 목표, 5) 역대 왕실과 붓, 6) 국제 외교와 붓, 7) 돌잔치상과 붓(수반희) 등이 그것이다.

가운데 부분은 소위 문방 시대의 소산인 '문방', '문방4우', '문방청완'의

의미를 검토하고자 하였다. 중국과 한국의 그 과정을 살핀 뒤 조선 시대의 문방 문화를 알아보았다. 조재삼(1808~1866)의 「문방류」와 서유구의 「문방아제」가 그것이다. 이미 그림의 예를 들었듯이, 조선 시대의 문방 문화는 중국과는 다른 세계를 거느리고 있었다.

마지막 부분은 우리나라의 붓[筆] 만들기를 검토하고자 하였다. 조선 시대의 붓장이 필장의 붓 만들기와 오늘날 그 정점에 소위 '무형문화재'나 문화재급 필장들의 붓 만들기를 다루었다. 앞의 것(전자)의 서유구(1764~1845)의 붓[筆] 문화를 다루고 뒤의 것(후자)은 장대근(1954~) 필장을 통하여 붓 만들기 과정을 밝혀보았다. 여기서 장대근 필장을 살핀 것은 임의적인 것이다. 지은이가 사는 공주에서 대전은 멀지 않다. 거기서 장대근이 사는 '필장'이기 때문에 연구의 대상이 될 것뿐이다. 그러므로 장대근은 고유명사가 아니라 일반명사인 '필장'인 것이다.

제1부
붓을 세우지 못한 지식들

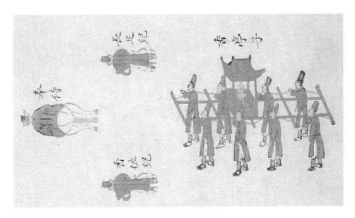

왕실의 붓은 이러한 의례로 바깥을 나왔다.

제1부 붓을 세우지 못한 지식들

1. '붓'의 어원을 밝히다

율 < 불율 < 불 < 붏 < 붇 < 붓

우리는 아직까지 '붓'의 어원을 밝혀내지 못한 상태에 머물고 있다.

일반적으로 붓은 진시황(BC 259~BC 210) 때 '몽염이 붓을 만들었다'고 되어 있다. 진시황이 당시 6국을 멸하고 천하를 통일한 해가 기원 전(BC) 221년이다. 현재까지는 몽염이 언제 태어나고 죽었는지에 대하여 알려진 바 없다. 그래서 이 해로 붓을 기원을 잡는다면, 2,215년 전의 역사가 되는 셈이다.

그럼에도 불구하고 붓의 어원을 밝혀내지 못한 것은 우리의 게으름일 수밖에 없다. 이 책을 써야겠다는 생각을 하게 된 것은 이러한 아쉬움에서 비롯되었다. 이러한 아쉬움에 대한 고백을 지금부터 풀어가려 한다.

여기서 '붓'의 모습을 잠시 생각해야 한다. 당시 붓이 오늘날과 같은 모

습이었을까? 2,215년 당시는 종이(지)가 발명되지 못한 때이다. 먹이나 벼루도 사정은 마찬가지이다. 이러한 사실을 감안한다면, 왜 의문을 가지는지 동의하게 될 것이다. 종이만 예를 들더라도, 그 발명자로 알려진 전한의 채륜(?~121)이 태어나려면 300여 년을 기다려야 하기 때문이다.

그러면 당시의 붓의 모습은 오늘날처럼 '붓대'와 '털촉'의 구조가 아닐 수도 있다는 것이다. 흔히들 말하는 갑골 문자를 붓으로 썼다고 상상하기는 결코 쉬운 일이 아니기 때문이다. 이때는 쇠칼붓(도필)로 썼다고 생각되는 까닭이다. 그러면 당시 쇠가 발명되어 칼붓을 만들 만큼 발달된 수준인지도 살펴야 한다.

이러한 끊임없는 역사적 전개 과정을 상상하다 보면, 붓의 어원을 밝히는 것은 아주 어려워 보인다. 그래서 문헌 정보를 중심으로 살펴나가기로 할 것이다.

이러한 정보를 제공하는 책이 허신의 『설문해자』이다. 그는 붓을 초나라에서는 '율聿'이고, 오나라에서는 '불율不律'이며, 연나라에서는 '불弗'이라고 불렀다고 했기 때문이다. 원문을 옮기면 다음과 같다.

> 聿은 글씨(서)인 까닭이다. 초(BC 847~BC 228) 나라에서는 이를 일컬어 율(聿)이라 하고, 오(BC 685~BC 473) 나라에서는 이를 일컬어 불율(不律)이라 하고, 연(BC 856~BC 222) 나라에서는 이를 일컬어 불(弗)이라 한다. 모두 한 가지 소리이다. '율' 계통에 속하므로 다 율을 좇는다. 발음은 '율'이라 한다.[1]

1) 聿所以書也 楚謂之律 吳謂之不律 燕謂之弗 一聲 凡聿之屬 皆從聿 余律切(許愼, 『說文解字』 文3重3).

이들을 정리하면, "'초 = 聿', '오 = 不律', '연 = 弗' 등으로 글자가 다르다. 그러나 그 소리는 한 가지(일어)인데 발음은 '율(여율절)'이다. 모두 율계통에 속한다"이다.

『설문해자』와 그 계통의 기록

여기서 '율聿 여율절余律切'에 대하여 알아본다.

이러한 발음 표기 방법은 보통 반절이라고 한다. 이러한 방법에 대한 단어는 많다. 절, 반, 번, 유, 체어, 반어, 반음, 절어, 절음 등이 그것이다.[2] 일찍부터 '반'으로 쓰다가 당나라 위정자들이 반란을 두려워 '반'을 쓰지 못하게 하자, '절'로 쓰게 되었다. 그것이 합하여 반절이 되었다. 반절의 의미는 '음을 반복적으로 자세히 토의하고 논의한다'는 뜻이다.[3]

2) 한자로는 切, 反, 翻, 紐, 體語, 反語, 反音, 切語, 切音 등으로 쓴다.
3) 이충구·임재완·김병헌·성당제 옮김, 『이아소주 1』, 소명출판, 2004, 33쪽.

여기서 잠시 발음 표기에 대하여 알아볼 필요가 있다.

발음법을 적은 방식은 세 가지가 있다.[4] 1) 직음, 2) 반절, 3) 여자 등이 그것이다[5].

직음이란 음을 직접 나타낸다. 예컨대 '우雨, 음우音芋'라고 하면, 그 풀이인 '우雨는 그의 음이 우芋'라는 식이다.

반절이란 '어느 한자에 대하여 2개의 한자로 음을 나타내는 일' 또는 '한자 음을 2분시켜 표현하는 방법'을 말한다. 예컨대 '도都 당고절當孤切'이라고 할 경우 '도都는 당當에서 ㄷ을 고孤에서 ㅗ를 합하여 도라고 발음한다는 표시인 것이다.

> 이때 반절의 앞에 쓰인 글자 '당當'을 반절 윗글자라고 하고 글자 '고(孤)'를 반절 아래 글자라고 한다. 그리고 음을 알려고 하는 글자 '도(都)'를 피절자라고 한다.[6]

'여자'란 '한자의 본음에 따라 독해하는 글자'를 말한다. 예컨대 '악樂'은 우리나라 음으로 '악, 락, 료, 요' 등으로 풀이한다.

이상에서 살펴본 대로 '聿'은 '율'로 발음한다.

4) 위 책, 28~42쪽.
5) 한자로는 1) 直音, 2) 反切, 3) 如字 등이다.
6) 위 책, 28~42쪽, 33쪽. 이를 한자로 쓰면, 反切上字, 反切下字, 被切字이다.

『이아』 제6 '석기'에는 '불율을 필이라고 한다'는 해설이 나타난다.

그런데 흥미로운 현상이 보인다. 율 → 불율 →불의 변화이다. 율이 불로 간 것이다. 따라서 이러한 생각에 따른다면 초나라에서 오나라를 거쳐 연나라로 왔다고도 할 수 있다. 오나라에서 ㅂ이 첨가되었고 연나라에서 ㅠ의 복모음이 ㅜ의 단모음으로 변화된 것이다.

그러면 '불'과 '붓'의 관계는 어떻게 되는가?

말음인 'ㄹ'의 중국 발음은 우리나라처럼 유음으로 발음하지 않는다. 소위 동국정운식 표기로 표기하면, 홍무정운식 '불'은 '붏'이 된다. 이러한 음운 현상을 15세기에서는 '이영보래'라고 한다. "'ㅇ'으로써 'ㄹ'을 보충한다"는 의미인 것이다. 발음을 '불'로 하지 말고 '붇'으로 하라는 것이다.

불(홍무정운식 발음)<붏(동국정운식 발음)<붇<붓

이와 같은 음운의 변천을 겪는 것이다. 붇이 붓이 되는 것은 대못값 ㄷ 이 소리값 ㅅ이 되는 것은 일반적인 언어 현상이다.

여기서 한 가지 짚고 넘어가야 할 사항이 있다.
왜 초나라의 '율'의 발음에 변동이 생기게 되었는가? 연나라와는 어떤 관계인가? 이 두 가지를 살필 때 비로소 논리적 설득력이 있다는 것이다.

후한 때의『설문해자』는 초나라에서 '율'이라고 했는데, 150년경이 흐른 후『이아』에서는 촉나라 사람이 '불율'이라고 한다고 했다. 그러면 오나라의 '불율'과도 같은 발음인 것이다. 이러한 증언은 곽박(276~324)이 내놓은 것이다. 촉나라 사람은 '붓(필)'을 말할 때 '불율'이라고 부른다는 풀이를 내놓았다. 단어의 뜻이 바뀐 것이다. 촉나라 언어에서는 이러한 변화를 허용하였다.『설문해자』에서 일컫지 않았는데『이아』에서는 '방언'으로 취급한 것이다. '불'을 분명하게 해두기 위하여 '불'은 '불식의 불'과 같다는 보기를 제시하기까지 하였다.7)
그러므로 초나라의 '율'은 오나라의 '불율'이 초나라에서도 그대로 적용되었고 연나라에서 자연스럽게 '불'이 될 수 있었던 것이다.

7)『이아』의 이 부분의 원문은 '釋器曰 不律謂之筆 郭云 蜀人呼筆爲不律也 語之變轉 按郭云 蜀語與許異 郭注爾雅方言 皆不稱說文 弗同拂拭之拂'이다.

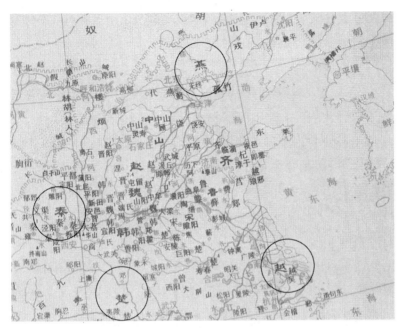

전국 시대의 지도상 오나라 초나라 연나라가 보인다.
특히 연나라는 고구려와 국경선을 맞대고 있다.

다음은 연나라와의 관계이다. 아는 것처럼 연나라는 고구려와 국경을 맞대고 있었던 나라이다.

그런데 연나라에 진개 장군이 요동 지역을 정벌했다는 기록이 있다.

연나라는 주나라 무왕(희발)의 동생인 소공석이 세운 나라로 제후 국가이다. 그 나라의 설립 연대는 분명하지 않다. 지금의 하북성 일대로 서울은 계였다. 전국 시대에는 7웅의 하나로 소왕(BC 312~BC 279) 때 장군악의가 다른 5국과 연합하여 제를 무찔렀다. 그 뒤 진개 장군이 요동 지역을 크게 개척하게 된다. 희왕(BC 255~BC 222)이 진에게 멸망하기 전의일이다.

이를 수긍한다면, 연나라의 진개 장군이 요동을 개척했을 때 이 지역

에 붓이 들어올 수 있다는 것이다. 그러므로 한사군 이전에 이미 붓이 들어왔다는 이야기가 된다.

거꾸로도 생각할 수 있다. 우리는 보통 소위 만리장성이라는 남쪽 문화 즉 중국권만을 사고의 대상으로 생각하는 버릇이 있다. 가령 북쪽 문화 즉 유라시아의 실크로드를 넣어서 생각한다면, '붓'은 서역과도 연결이 가능하다는 이야기가 된다. 거의 우리문화의 바탕이 되는 기본적인 것일 수도 있다는 것이다. 다호리 붓이 붓촉이 양쪽에 있는데, 이 문화가 바로 유라시아적 요소가 강하다는 것은 이미 밝혀진 일이다.

한 가지 흥미로운 일본 서예 역사의 풀이가 있어서 소개하기로 한다. 정태희 교수(1996, 원광대학교 출판국)가 엮은『일본서예사』는 '연나라의 재상인 위문의 말예가 귀화하여 붓의 제조법을 전하고 그 후예가 '筆'이라는 성을 받았다'는 것이다. 그러나 이 기록은 당시에 연나라와 연대가 맞지 않고 출전도 불투명하다. 하여튼 붓을 연나라와 연결시킨 것은 기억할 만하다고 생각된다.

2. 붓은 언제 어디에서 왔는가?

붓을 처음 만든 사람에 대하여 두 가지 설이 있다. 진시황(BC 259~BC 210)의 진나라 때 사람인 몽염이 만들었다는 학설과 요순 시대의 순이 만들었다는 학설이 그것이다. 이러한 의견은 왕기 · 왕사의『삼재도회』[8]에서 보인다.[9] '필설'이란 글에서 장화(232~300)『박물지』의 표현을 빌

려서 그렇게 말한 것이다. 그러나 현재 입수할 수 있는, 장화의 이 책에는
이런 구절이 나오지 않는다.

장지연 『만국사물기원역사』에서도 이러한 기록을 보여준다. 여러 학자들이
증언하듯이 『박물지』에는 '몽염이 붓을 만들었다'는 기록은 보이지 않는다.

　그럼에도 불구하고 몽염이 붓을 처음 만들었다는 학설은 장화의 이 발
언이 그대로 베끼면서 이어진다. 이미 『삼재도회』를 보기로 들었지만,
구양순(557~642), 백거이(772~846), 이방(925~996) 등[10]과, 이후의 사

　8) 유서(類書). 여러 가지 책을 모아 항목에 따라 분류하여 찾아보기 편리하게 했다.
　　명대(明代) 가정(嘉靖) · 만력(萬曆) 연간(1522~1620)에 왕기(王圻)에 이어 왕사
　　의(王思義)가 편찬했다. 여러 책의 도감(圖鑑)을 모아 문자설명을 덧붙였으므로
　　그림 · 문자가 모두 강조된 유서라고 할 수 있다. 모두 106권이며, 천문 · 지리 ·
　　인물 · 시령(時令: 절기) · 궁실(宮室) · 기용(器用) · 신체 · 의복 · 인사(人事) · 의
　　제(儀制) · 진보(珍寶) · 문사(文史) · 조수(鳥獸) · 초목(草木) 등의 14부문으로 나
　　누어져 있다. 고대 문물 · 인물 그림을 찾아보기 위한 책이다.
　9) 『三才圖會』筆說(3책 1,334쪽). 張華博物志曰 秦蒙恬造 又曰 舜造筆.
　10) 歐陽詢의 『禮文類聚』, 白居易 · 孔傳의 『白孔六帖』, 李昉 등 『太平御覽』.

전류인 축목(송)·부대용과 축연(원)『사문유취』[11]나『연감유함』등도
이러한 견해를 전파시키는데 일조하고 있다.

그런데 사마천(BC 약 145~BC 80)『사기』,「몽염열전」에서도 붓에
관한 이야기가 없다. 다만 BC 221년 진나라가 천하를 통일한 후 '내사'에
임명되었다는 기록이 있을 뿐이다.

11) 중국 고금(古今) 인사(人事)의 모든 방면에 걸쳐 수집해서 분류한 책이다. 송대의
축목(祝穆)과 원대의 부대용(富大用)·축연(祝淵)이 편찬했다. 축목은 전집(前集)
60권, 후집(後集) 50권, 속집(續集) 28권, 별집(別集) 32권을 편찬해서, 1246년에 완
성했다. 이 책은 당대 구양순(歐陽詢)의『예문유취藝文類聚』를 모방하여, 여러 책
에 나오는 중요한 부분과 고금의 사실(事實)·시문(詩文)을 수집하여 부문별로 분
류하여 편찬한 것이다. 즉 전집은 천도(天道)·천시(天時)·지리(地理)·제계(帝
系)·인도(人道)·사진(仕進)·선불(仙佛)·민업(民業)·기예(技藝)·악생(樂生)·
영질(嬰疾)·신귀(神鬼)·상사(喪事) 등 13부문, 후집은 인륜(人倫)·창기(娼妓)·
노복(奴僕)·초모(肖貌)·곡채(穀菜)·재목(材木)·죽순(竹筍)·과실(菓實)·화
훼(花卉)·인충(鱗蟲)·개충(介蟲)·모린(毛鱗)·우충(羽蟲)·충치(蟲豸) 등 14부
문, 속집은 거처(居處)·향차(香茶)·연음(燕飮)·식물(食物)·등화(燈火)·조복
(朝服)·관리(冠履)·의금(衣衾)·악기(樂器)·가무(歌舞)·새인(璽印)·진보(珍
寶)·기용(器用) 등 13부문, 별집은 유학(儒學)·문장(文章)·서법(書法)·문방4
우(文房四友)·예악(禮樂)·성행(性行)·사진(仕進)·인사(人事) 등 8부문 등으로
되어 있다. 그러나 이들 각 부문의 사실은 간단하며 시문 또한 그렇게 많이 수록
되어 있지 않기 때문에 사료적 가치는 그리 높지 않다. 다만 다른 책에는 전문이
수록되어 있지 않은데 이 책에는 수록되어 있는 것이 있어서 이런 것들을 참고할
수 있다. 또 신집(新集) 36권과 외집(外集) 15권은 부대용이 편찬했으며, 유집(遺
集) 15권은 축연이 편찬했다. 신집·외집·유집은 송·원의 중앙 및 지방의 관
제(官制)에 관한 기사를 싣고 있으며, 신집은 13부문, 외집은 9부문으로 분류되어
있다. 유집은 신집·외집에 남아 있는 것을 19부문으로 분류하여 서술하고 있
다. 그 내용이 사료적으로 그리 중요한 기록은 아니지만, 간혹 그 사료 가운데 주
목할 만한 것이 있다. 간행본으로는 원대 태정(泰定: 1324~1328) 간본이 있다.

史记卷八十八

蒙恬列传第二十八

蒙恬者,其先齐人也。恬大父蒙骜,自齐事秦昭王,官至上卿。秦庄襄王元年,蒙骜为秦将,伐韩,取成皋、荥阳,作置三川郡。二年,蒙骜攻赵,取三十七城。始皇三年,蒙骜攻韩,取十三城。五年,蒙骜攻魏,取二十城,作置东郡。始皇七年,蒙骜卒。骜子曰武,武子曰恬。恬尝书狱典文学。始皇二十三年,蒙武为秦裨将军,与王翦攻楚,大破之,杀项燕。二十四年,蒙武攻楚,虏楚王,蒙恬弟毅。

始皇二十六年,蒙恬因家世得为秦将,攻齐,大破之,拜为内史。秦已并天下,乃使蒙恬将三十万众北逐戎、狄,收河南;筑长城,因地形,用制险塞,起临洮,至辽东,延袤万余里;于是渡河,据阳山,逶蛇而北;暴师于外十余年,居上郡。是时蒙恬威振匈奴,始皇甚尊宠蒙氏,信任贤之。而亲近蒙毅,位至上卿,出则参乘,入则御前。恬任外事而毅常为内谋,名为忠信。故虽诸将相莫敢与之争焉。

赵高者,诸赵疏远属也。赵高昆弟数人,皆生隐宫,其母被刑僇,世世卑贱。秦王闻高强力,通于狱法,举以为中车府令。高即私事公子胡亥,喻之决狱。高有大罪,秦王令蒙毅法治之。毅不敢阿法,当高罪死,除其宦籍。帝以高之敦于事也,赦之,复其官爵。

始皇欲游天下,道九原,直抵甘泉。乃使蒙恬通道,自九原抵甘泉,堑山堙谷,千八百里。道未就。

始皇三十七年冬,行出游会稽,并海上,北走琅邪。道病,使蒙毅还祷山川,未反。

始皇至沙丘崩,秘之,群臣莫知。是时丞相李斯、公子胡亥、中车府令赵高常从。高雅得幸于胡亥,欲立之,又怨蒙毅法治之而不为己也,因有贼心,乃与丞相李斯、公子胡亥阴谋,立胡亥为太子。太子已立,遣使者以罪赐公子扶苏、蒙恬死。扶苏已死,蒙恬疑而复请之。使者以蒙恬属吏,更置。胡亥以李斯舍

이곳에서도 몽염이 붓을 만들었다는 기록은 보이지 않는다.

몽염이 처음 붓을 만들었다는 학설은 적지 않은 학자들의 저항을 받았다. 시기가 이른 자리에 놓이는 사람이 우형일 것이다.

옛날에 서계가 있었다. 그 이래로 붓은 응당 있어야 한다. 그런데 세상 사람들은 몽염이 붓을 처음 만들었다고 한다. 어찌 된 일인가? 답변을 한다면, 몽염부터 진필을 만들었을 뿐이다. 산뽕나무로 붓대를 만들고 사슴 털로 붓의 속심(소심, 소립) 촉을 만들고 양 털로 바깥털(의체, 의모권)을 둘러쌌다. 토끼털도 아니고 대나무 붓대였다. 이는 옛날 붓이라고 일컬을 수 없다.[12]

이 글은 최표『고금주』에서 나오는 부분이다.

왼쪽은『고금주』이고 오른쪽은『사문유취』의 해당분야이다.

여기서 '서계'는 아직 '문방'이 형성되기 이전의 개념이다. 한나라 유희가 지은 사전 종류인『석명』에는 하나의 항목으로 설정되어 있다. '문방'과 같은 의미이다. 이 책 19장에서 붓, 벼루, 먹, 종이 등이 등장하기 때문이다.

그런데 여기서 말하는 붓은 '물건'이 아니라 '글씨'이다.

　　　붓은 적는 것이다. 일을 적고 이를 쓰는 것이다.[13]

12) 牛亨問曰 古有書契 以來 便應 有筆也 世稱蒙恬造筆 何也 答曰 自蒙始作秦筆耳 以柘(자: 산뽕나무)木爲管 以鹿毛爲柱 羊毛爲被 非兎毫 竹管也 非謂古筆也(崔豹 古今注).

이 글에서 보면 아직 붓과 개념이 다르다는 것을 알 수 있다.

하여튼 한나라 시대의 사마천, 우형, 최표 등등이 모두 몽염이 처음 붓을 만들었다는 설에 부정적이다. 이들은 진나라 직전 사람들로 그 만큼 많은 사료가 남아 있는 시대이므로 믿어도 좋을 듯하다. 또한 의견이 일치된다는 점에서도 그렇다.

이상을 정리하면, 몽염 이전에 붓도 존재했다. 다만 몽염에 이르러 붓에 관한 정립이 이루어졌다고 함이 옳다는 것이다.

> 몽염은 진시황(BC 259~BC 208) 시대의 나라의 명장이다. 태어나고 죽은 연대는 아직 밝혀져 있지 않다. 그의 선조는 전국 시대 제나라 사람이나 할아버지 때부터 진나라 장수로 활약하였다. 제나라를 멸망시킨 1등 공신이며 통일 진나라를 성립한 후 흉노를 쳐서 하내(내몽골의 하투 일대)를 수복하였다. 시황의 명을 받들어 만리장성을 축조하였다. 진시황이 죽은 후 조고(?~BC 207)[14]의 계책에 말려 자살하였다.[15]

이상과 같은 사전적인 지식으로 몽염이 붓을 만들었다는 말은 없다. 다만 앞에서 설명한 대로, 진나라의 '내사'라는 직책을 맡았다는 점에서 짐작이 가는 부분이 있다. 내사가 국가의 법전을 관장하고 조서 즉 임금

13) 筆述也 述事而書之也(劉熙 釋名).

14) 趙高(?~BC 207) 秦나라 환관. 전국 시대 趙 나라 출신, 궁에 들어가 中車府令과 符璽令事의 지위에 있으면서 시황제의 둘째 아들 胡亥의 스승(사)이 되었다. BC 210년 시황제가 죽은 후 승상 李斯(?~BC 208)와 함께 시황제의 遺詔를 위조하여 장자인 扶蘇를 자살하게 하고 호해를 2세 황제에 올려 놓았다. 벼슬이 郎中令에 오른 후 권력을 잡고 백성을 수탈하였다. 이사를 죽이고 스스로 승상이 되었다. 陳勝·吳廣의 난을 일어났을 때 2세 황제를 죽이고 子嬰을 황제에 올려 놓았으나 그에게 살해되었다.

15) 李炳甲,『中國歷史事典』, 1995, 136쪽.

이 백성들에게 내리는 글이나 궁중에서 일어나는 일을 기록하는 사관이었다는 사실이다. 진나라의 왕실 기록을 적는 사람이 붓과 연관 지으려는 것은 자연스런 일이라는 것이다. 당시 내사란 공문서를 처음 작성하거나 글을 적고 베끼는 따위의 일을 하기 때문이다. 말하자면 문방용구를 취급했던 것이다.

따라서 몽염이 '붓의 창안자'라기보다 '개량자'라면, 소위 '진위지필'[16)의 '진필(진나라 붓)'로 이해하는 것이 합당할 것이다.

이 진위지필은 적어도 2,235년 전으로 보아야 할 것이다.

여기서 순이 붓을 처음 만들었다는 것은 신화의 차원이므로 여기서는 더 이상 논의하지 않기로 한다.

3. 붓은 세 차례나 화장을 바꾸었다

― 칼붓(도필) 얼굴, 붓(필) 얼굴, 서양식 얼굴

붓은 처음부터 오늘날의 형태 즉 붓대(필관)에 붓축(필봉)을 달아서 만든 형태로 보기는 어려울 것이다. 몇 단계를 거쳐 완성된 형태를 지니게 되었으니라고 생각된다. 다시 말하자면 칼붓(도필)→붓(필)→서양식 필(여러 가지 글 쓰는 도구를 넣어서)의 단계를 거쳤다고 할 수 있다.

그러나 여전히 붓은 붓글씨(서예 혹은 서도)나 붓그림(한국화)라는 전통적인 방식을 지켜나가고 있다. 다만 이 붓의 이름은 오늘날의 펜을 포

16) '秦謂之筆'.

함한 여러 가지 쓰는 도구(필기도구)에 대하여 '털붓(모필)'이라 불리게 되기도 하였다.

이러한 과정을 살펴 나가기로 한다.

1) '서계'[17] 시대의 칼붓(도필)은

바위그림(암각화)이나 금은동 등의 금속류에 글씨나 그림은 붓[筆] 즉 털이 달린 것으로는 적을 수 없다. 이 단계를 '서계 시대'라 이름 붙이고 싶다. 이 말은 지은이가 만든 용어는 아니다. 한나라의 유희가 『석명』에서 가져온 것이다.[18]

'필은 적은 것이 글씨이다. 연(硯)은 연(研)이다'는
내용으로 서계는 시작된다.

17) 서계는 한자로 書契로 적는다.
18) 한자로는 劉熙, 釋名이다.

‘칼붓(도필)’이라고 하지 않고 ‘류’라고 붙인 것은 다른 것도 포함되기 때문이다. 예컨대 칡뿌리 붓(갈근필), 대나무 붓(죽필), 가죽 붓(혁필), 쇠 붓(정, 돌에 구멍을 뚫고 쪼아 다듬는 연장) 등등이 있다.

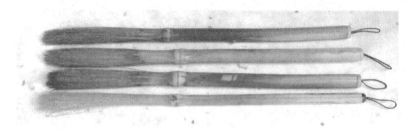

이 붓은 장대근 붓장이(필장)가 만든 것이다.

몇 해 전 미륵사(전라북도 익산시 왕궁면 소재) 탑을 고치는 과정에서 ‘금붙이 종이에 쓴 기록 글자’가 나타난 일이 있다. 이 역사적인 물건(유물)은 ‘서동＝선화공주’라는 부부관계 설정에 치명적인 타격을 입혔다. ‘사택적덕’이란 여인이 왕의 아내(왕비)로 등장했기 때문이다. 신라의 여인인 선화가 실제로 존재했던 인물이냐? 아니면 설화일 뿐인가? 혹은 선화가 죽은 후에 사택적덕이라는 백제 여인이 왕실의 여인(왕비)로 등장하였느냐? 세상 사람들의 집중적인 관심과 흥미를 자아냈다.[19]

이 금종이의 글자는 털로 맨 붓으로 쓴 것이 아니다. 쇠로 만든 붓으로 쓴 것이 분명하다.

19) 이 문서의 발견으로 서동인 무임금(무왕)의 아내(왕비)가 선화라는 등식에 문제가 생겼다. 임금(왕)이 무, 무령, 동성 임금까지 이름이 나왔다. 사택적덕의 한자는 舍宅積德이다.

이 문서는 익산 소재 미륵사지 석탑을 복원하는 과정 중 사리함 속에서
나왔다. 이 문서는 몇 겹의 장치로 가장 중심부에 있었다.

서계 시대의 벼루는 보통 '硯'과 다른 '研'으로 쓴다. 이 시대는 아직 종
이가 나오지 않아 대나무 묶은 책(죽간) 등을 쓰던 시기이기도 하였다. 이
때 글자 교정을 어떻게 하였을까? 그것이 바로 한나라 칼붓(도필)이고 깎
기붓(삭)이다.[20)

칼붓(도필)과 깎는 붓(삭)은 다음과 같다.

20) 한자로 刀筆, 削이다.

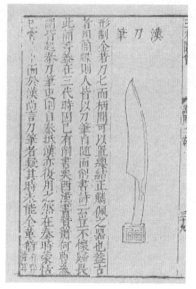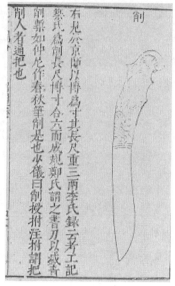

왼쪽은 한나라 칼붓(한도필)이고 오른쪽은 깎는 붓(삭)이다.

(1) 한나라 칼붓(한도필)과 깎는 붓(삭)

한나라 칼붓(한도필)은 쇠로 만든 것이다. 칼날과 자루가 있다. 자루에 구멍을 뚫어 끈으로 꿰어 몸에 차고 다녔다. 3대(하은주) 시대의 붓이었다. 글씨를 깎아낼 때, 쓰던 것이었다. 서한의 소하(?~BC 193)와 조참(?~BC 193)이 사용하던 것인데 이들은 진나라에서 칼붓을 관리하던 사람(도필사)들이었다. 칼붓(도필)이 한나라에 이전부터 있었다는 증거이다.[21]

21) 形制金 若刀匕而柄間 可以置纓結正觿 佩之器也 蓋古者 用簡牘則 人皆以刀筆 自隨 而削書 詩云 豈不懷歸 畏此簡等 蓋在三代時 固已 有削書矣 西漢書贊蕭何(?~BC 193), 曹參(?~BC 190) 謂皆起秦刀筆吏 則自秦抵漢 亦復用之 然 在秦時蒙恬已 嘗 ○○而於漢 尙言刀筆者 疑其時 未能全革 猶有存措耳.『삼재도회』3권, 1,115쪽.

소하(?~BC 193)는 서한의 개국공신이다. 진나라 2세 황제 원년(BC 210)에 유방(BC 256~BC 195)을 보좌하여 농민봉기를 일으켰다. 유방의 군대가 진의 수도 함양에 입성했을 때 다른 장수들은 재물 탈취에 혈안이 되었으나 그는 문서를 챙겨 민심을 수습하였다. 초·한 전쟁 때 한신(?~BC 196)을 유방에게 천거하였다. 서한 건립 후 유방을 도와 한신, 영포(?~BC 195) 등 개국공신을 제거하였고 승상되어 나라를 도왔다.

 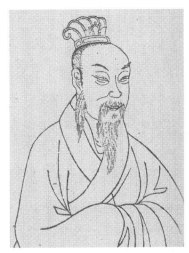

왼쪽은 소하의 인물그림이고 오른쪽은 조참의 인물그림이다.
승상을 지냈으므로 양관을 쓰고 있다.

조참(?~BC 190)도 서한의 개국공신이다. 패(강소성 패현) 지역 출신이다. 유방(BC 256~BC 195)이 병을 일으킬 때 소하와 함께 유방을 따랐으며 많은 전공을 세웠다. 서한이 세워지고 유방이 즉위한 뒤 평양후로 봉해졌다. 이때 선정을 베풀어 훌륭한 승상으로 불렸다. 혜제 때(재위 BC 195~BC 188) 소하 뒤를 이어 승상이 된 후 소하가 만든 약법을 고치지 않고 그대로 시행하였으므로 청렴한 재상으로 이름이 높았다.

하여튼 이들 두 사람이 사용한 것이 칼붓(도필)이라는 것이다.

이와 비교하여 깎는 붓(삭)은 공자(BC 551~BC 479)가 사용한 것이라는 증언이다. 한나라 칼붓(도필)보다 훨씬 거슬러 올라가는 역사이다.

너비가 치(촌)가 되고 길이가 자(척)가 되는 큰 규격이다. 달리 '글씨 붓(서도)'라고도 하는데 대나무의 푸른 색을 없애고 하얀 바탕에 새겼다. 이 것은 공자가 『춘추』를 지을 때 사용한 것이다.[22] 그런데 이러한 증언은 '『이씨록』운'이니, '소의왈'이니 하는 이 기록(『삼재도회』의 역사적 사실)인지는 분명하지 않다. 소의는 신화적 인물이기 때문이다.

그럼에도 불구하고 깎는 붓(삭) 내지는 글씨칼(서도)의 역사가 오래 되었다는 것은 충분히 짐작할 수 있다.

2) 몽염 이후의 붓(筆)은

앞에서도 이미 이야기한 대로 몽염이 붓을 만들었다면, BC 221년 즉 한나라가 건국될 무렵이 된다. 그 이후 우리나라에서도 그 유물로 다호리붓과 낙랑붓이 발굴되었다.

(1) 다호리 붓에 대하여

이 붓은 경상남도 의창군 다호리에서 발굴된 것이다. '의창필'이라고 하는 사람도 있다.[23] 그러나 '의창필'이라고 할 때, 만약 의창에서 붓이

22) 右見於京師 以博爲寸 其長尺重三兩 李氏錄云 考工記築氏爲削 長尺博寸合六 而成 規 鄭氏謂之書刀 以滅靑削槧 如仲尼作春秋筆 削是也 少儀曰 削授拊注謂把 削人 者通把也 『삼재도회』 3권, 1,116쪽.

23) '義昌筆'이란 용어는 김종태가 필장筆匠으로 권영진, 김복동, 안종선 등을 조사하

또 발굴된다면 어떻게 할까? 하는 생각에서 여기에서는 지역 공간이 좁은 '다호리붓'이라고 하기로 하였다.

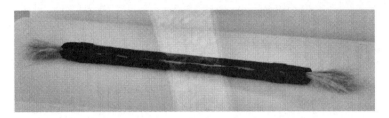

이 붓은 경상남도 의창군 다호리마을 전시관에 전시된 것이다.

이 붓은 1988년 국립박물관에서 경남 의창군 동면 다호리 제15호 고분을 발굴할 때 출토된 붓자루(필관)이다. 이 붓자루는 매우 특이한 형태로 일반적인 붓과는 다른 모습이다. 붓촉이 양쪽에 있는 것이기 때문이다. 물론 중국에서도 이러한 형태의 붓이 양쪽 촉이 있는 붓(양호필)이 보이기도 한다. 붓은 5점이 출토되었다. 나무 관(목관) 밑의 대나무 바구니(죽협)에 들어 있었다. 모두 나무를 깎아서 먹칠(묵칠)을 하였는데 칠의 수준이 높은 것이었다. 붓 자루의 횡단면은 둥근형(원형)에 가까우나 붓촉의 단면은 타원형에 가깝다. 그러나 너무 썩어서 붓촉은 알아볼 수가 없다. 나무인 붓 자루(필관)는 가운데와 양 끝에 하나의 구멍을 뚫려 있다. 양 끝에 있는 작은 구멍은 붓촉을 끼우는 구멍과 직각을 이루며 연결되어 있다. 이러한 장치는 구멍이 아래의 필촉을 묶어 끼우기가 편하도록 한 것이라 여겨진다. 이에 비교하여 중간의 구멍은 끈을 꿰어 붓걸이(필가)에 걸기 위한 것으로 짐작된다. 붓촉의 아래에는 가는 붓(세필)에서 볼 수 있다.

면서 사용해 붙인 이름이다. 『무형문화재 조사보고서』 20집, 537쪽. 여기서는 그대로 쓰되 '筆' 대신에 '붓'으로 바꾼 것이다. '필'과 '붓'의 역사가 다르기 때문이다.

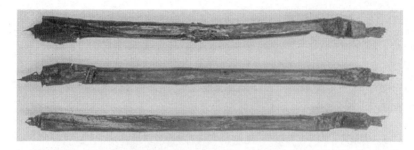

발굴된 것 중 완전한 3종류의 모습이다.

이들 붓으로 쓴 글씨가 남았다면 하는 아쉬움이 남는다.

이 사진은 지은이와 장대근 붓장이와 대전공예협회 김진선 이사장이
함께 답사가서 찍은 광경이다. 표시판 뒤에는 웅덩이가 보인다.

(2) 낙랑붓(낙랑필)에 대하여

1932년 7월부터 발굴을 시작한 낙랑왕광묘의 발굴 중에 붓촉이 나왔다. 이 붓촉은 전체 길이가 2.9cm이고 너비가 0.4cm 정도로 무덤의 북쪽 방(현실)에서 나왔다. 털의 색은 흑갈색으로 변질되어 어느 짐승의 털인지 알 수가 없으나 양, 토끼, 사슴 가운데 하나로 추측하고 있다.

이 붓은 보통 '낙랑필'이라고 부른다.

대나무나 빗 등도 같이 발굴되어 당시 붓[筆]을 짐작할 수 있다.

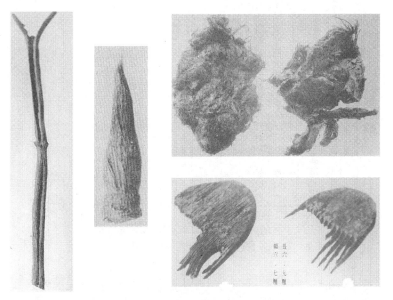

발굴보고서(1934)에서 대나무, 붓촉, 털뭉치, 빗 등을 한 자리에 모은 것이다.

1934년에는 조선고적연구회에서 낙랑 그림 상자 무덤(낙랑채협총)을 발굴하여 완전한 벼루가 출토되었다. 이 벼루는 완전히 설계된 벼루 상(연상) 위에 있었고 연상의 좌우에 붓을 꽂는 필통 2개씩이 양쪽에 있었

다. 그러나 붓은 확인되지 않았다(『고적조사특별보고』 제4책, 536쪽).

(3) 송나라와 명나라 문헌상의 붓에 대하여

오늘날의 붓촉과 붓대의 모습을 제대로 구비한 모습이다.

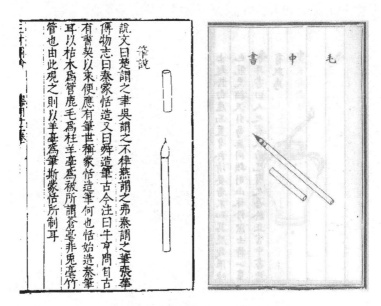

왼쪽 것은 명나라의 『삼재도회』이고 오른쪽은 송나라의
「문방도찬」에서 뽑아온 것이다.

송나라부터 '문방4우'가 형성되더니 점점 '문방청완' 즉 문방의 문화의
한 현상으로 귀족적 취미로까지 발전하였다. 이 과정은 장을 달리하여
취급할 것이므로 여기서는 줄인다.

3) 필방 시대와 전문가들의 전유물, 붓

'필방 시대'란 지은이가 만든 개념이다. 전통사회의 문방 시대와 구별하기 위함이다.

최근의 문방 문화는 완전히 이원화되었다. 전통사회에서 붓[筆]이 적는 독점적인 도구였다면, 오늘날은 전문가만 가지는 '퇴역장군'이 되었다. 서양식의 적는 다양한 도구가 생기면서 더욱더 붓[筆]은 보편성에서 벗어나게 되었다. 소위 일반적인 문방구 중심의 가게와 특수적인 필방 중심의 가게가 그런 형태이다. 물론 필방의 붓[筆]이 이전 전통사회의 적는 문화를 이어가는 형세이다.

여기서부터 '털붓(모필)'이란 이름이 등장하기 시작하였다. 서양식 '쇠붓(철필)'과 구별하기 위함이었다.

> 일본인이 스스로 쓰는 잡지(雜紙, 값 100분의 5를 징수한다)를 인쇄하는 데 사용하는 양지(洋紙)와 어느 나라의 제품인지를 물론하고 물건을 싸는 양지, 각종 일본 종이, 먹물[墨斗], 봉투(封套), 연필(鉛筆), 양필(洋筆), 모필(毛筆), 편석반(片石盤), 각종 먹[墨]값 100분의 8을 징수한다.

이 글은 『증보문헌비고』 164권 「시적고 2」에서 가져온 것이다. 이를 보면 '모필'은 1900년 초기에 등장한 어휘였다는 뜻이다.

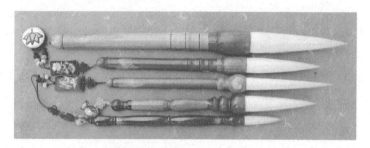

이 붓은 장대근 붓장이(필장)이 만든 것이다.

소위 개화기 이후 털붓(모필)과 비슷한 형태의 쇠붓(철필)부터 시작하여 만년필, 볼펜, 샤프펜, 사인펜 즉 끝이 부드러운 펠트팁(Felt-tip Pen), 미국에서는 보통 Felt Pen이라고 한다. 번안어로는 모전이다), 깃털펜 등이 우리나라 적는 도구를 휩쓸었다.

이러한 현상은 서양식 교육제도의 도입과 관련이 있다. 붓[筆]은 서예 시간이라는 한 교과목 이외에는 쓰일 기회가 없었던 것이다.

왼쪽은 '문방구(공주대학교 교내 문방구 모습)'를 오른쪽은
'필방(대전 소재 백제필방)'을 보여준다.

필방 시대에 '모필', '모필장'은 기존의 붓인데도 공연히 혼란만 야기할 뿐이다. 그냥 '붓[筆]'과 '붓장이(필장)'으로 쓴다면 이런 혼란은 자연스럽게 정리될 것이다. 따라서 무형문화재 붓[筆] 영역에서 '붓장이(필장)' 대신 '털붓장이(모필장)'이란 명칭은 바꾸었으면 한다.

4. 붓의 구조와 이상은 무엇인가?

1) 붓의 구조는

붓[筆]의 구조는 크게 세 부분(A, B, C)으로 짜여 있다. 글씨를 쓰거나 그림을 그리는 A 부분과 그 이를 지탱해주는 B 부분, 그리고 A 혹은 AB를 보호 내지는 관리하기 위한 뚜껑 부분 C가 그것이다. 이 부분들은 한 · 중 · 일에서 사용하는 용어가 다소간 차이가 있다.

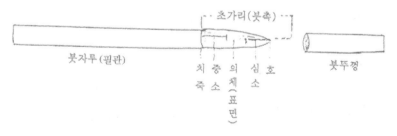

붓의 부분별 이름

이들 용어는 아직 정립되지 못한 상태에 있다. 이를 다루는 이마다 중국과 일본의 영향을 생각하면서 나름대로 의견을 내고 있다. 그러나 아

직 정설화된 데까지는 이르지 못한 것이다. 여기서는 서유구(1764~18 45)와 소이간(957~995) 등이 쓰던 용어를 기본으로 하되 요사이 사용하는 용어도 참고하기로 했다.

우리나라에서는 핵심적인 A 부분은 우리말로 붓촉[鏃](초가리)이고 한자로는 필주筆柱, 필봉筆鋒, 필호筆毫라 한다. 이는 다시 a 붓끝[鋒], b 속심 심소心小 심립芯立, c 의필衣筆, 바깥 털, 둘레 털, 의체衣體, 의모권衣毛卷, d 중소中小, e 촉 끼우기, 치죽治竹 등으로 설명하고 있다. 일본에서는 a 벼 이삭 끝(수선穗先), b 배(복腹), c 허리(요腰) 등으로 우리나라보다 단순화되어 있다.

이러한 구조로 인식하는 것은 붓의 모양(화살촉)과 만드는 과정을 섞어서 바탕이 된 것이다. 붓촉을 나락 혹은 볍씨의 모습으로 인식하는 방법으로 생각했던 것이 굴대[軸], 벼 이삭[穗], 벼줄기의 끝[稍] 등으로 구조를 인식하는 것도 같은 맥락이다. 굴대는 붓대 혹은 붓 자루를, 벼 이삭은 붓촉(초가리)을, 벼줄기의 끝은 붓끝을 설명할 수 있기 때문이다.

(1) 붓촉(초가리, 필주, 필호, 필봉)

붓촉의 '촉'은 화살촉과 같은 한자말 '鏃'과 같은 말이다. 우리말의 '촉'이 한자말 '鏃'으로 전환한 것인지, 원래 한자말을 우리말이 차용한 것인지 분명하지 않다. 예컨대 '꽃 한 촉'과 같은 보기로 보면, 촉은 우리말일 가능성이 높다.

'초가리'는 '촉+가리' < '촉+아리'로 음운이 변한 듯하다. '촉'의 받침(종성) ㄱ과 '가리'의 초성 ㄱ이 서로 충돌하여 촉+아리가 된 것이다. '가

리'는 '더미'라는 뜻으로 예컨대 '건초더미'와 같은 보기를 들 수 있다. 말하자면 '촉의 더미'라는 의미인 것이다. 그러므로 '초가리'는 우리말이라고 해야 옳다. 다만 붓 만드는 현장에서 쓰는 용어이기는 하나 일반적으로 통용되지 않으므로 '초가리' 대신에 이 책에서는 '붓촉'으로 썼다.

필봉筆鋒이란 筆의 鋒이란 뜻이다. 鋒의 사전적 의미는

칼끝, 병기의 날, 물건의 뾰족한 끝, 첨단, 날카로운 기세

등과 같이 '물건의 뾰족한 끝'을 말한다.

필호筆毫는 筆의 毫라는 뜻이다. 호의 사전적 의미는 '가는 털', '붓', '붓촉'을 말한다. 호의 이러한 의미의 겹침 때문에 쓰기에 다소 적절하지 않은 것 같다.

이러한 점에서 '필호'보다는 '필봉'이 의미가 분명하다고 할 것이다. 그러나 필봉도 붓의 맨 끝 즉 '뾰족한 끝'이란 좁은 의미(협의)와 겹치는 부분이 있어서 적절하다고 할 수 없다. '붓촉'이라고 함이 가장 적절할 것이라 생각된다.

가. 붓끝

원형은 원뿔모양형(원추형)으로 만드는데, 특별한 용도에 따라 붓끝 부분을 자른 원통형, 편평하게 만든 박모형, 붓을 옆으로 나열시킨 연필, 여러 붓을 묶은 속필 등이 있다.

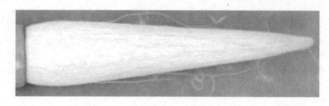

붓촉의 모습

보통 '鋒' 혹은 '毫'로도 쓴다. 필장(권영진, 김복동, 안종선)의 무형문화재 조사보고서 제184호를 조사 보고한 김종태(당시 문화재 전문위원)는 중국에서는 '鋒'으로 우리나라에서는 '호'로 쓴다고 하였다(『무형문화재 조사보고서』제20집, 528쪽).

그러나 봉과 호는 붓의 맨 끝인지 글씨를 쓰거나 그림을 그리는 모든 부분을 말하는지 분명하지 않기 때문에 '붓끝'이라고 쓰기로 한다.

붓촉이 글씨를 쓰거나 그림을 그리는 부분의 전체라고 한다면 붓끝은 붓촉의 맨 끝을 나타내기 때문이다.

여러 가지 이름으로 수穗(벼 이삭), 수선穗先, 필봉筆鋒, 붓머리[筆頭], 필호筆毫, 필선筆先, 필첨筆尖, 필예筆銳, 필단筆端, 필섬筆銛, 필망筆芒, 모선 毛先 등이 있다. 수穗, 선先, 두頭, 첨尖, 예銳, 섬銛, 망芒 등은 모두 붓촉의 모양과 관련이 있다고 하겠다.

나. 심소(心小)와 중소(中小)

'심소'는 '붓 가운데 들어가는 털'을, '중소'는 '짧게 잘라서 심소와 섞어서 붓의 자루 부분에 박아 넣는 털'을 말한다. 이 중간에 의체衣體의 털이 들어간다. 의체란 '붓촉의 겉 부분을 좋은 털로 골라 쌓는 것'을 뜻한다.

한자말로는 전호前毫와 부호副毫라고 하는데 의체와 구별이 되지 않아 유용한 것은 아니다. 중국 붓과 우리나라 붓의 차이라고 보인다. 용어가

많다는 것은 그만큼 섬세함을 드러내는 것이라고 보아야 한다. 예컨대 우리나라에서는 '말(Horse)'과 당나귀 혹은 조랑말(Pony)이 있다. 그런데 몽골에 가면 3개월짜리, 6개월짜리, 1년짜리, 2년짜리, 3년짜리 새끼 말들이 각각 부르는 명칭이 있다. 그만큼 세분화해야 할 만큼의 수요가 있다는 의미인 것이다.

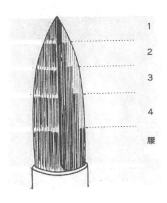

일본에서는 다섯 부분으로 나누어
설명하기도 한다.

이런 의미에서 '심소'와 '중소'라는 용어로 사용하였다.

다. 의체(衣體), 의필(衣筆), 의모권(衣毛卷)

의체는 앞에서 이미 설명한 대로 심소와 중소의 중간 부분에 위치하며 겉모양(표면)을 나타내는 단어이다.

붓 만들기 단계에서 자세히 설명할 것이므로 여기서는 줄인다.

붓촉을 붓대에 끼운 모습

(2) 붓대(붓자루, 붓대롱, 필관)

붓촉을 끼우기 위해서는 대나무 구멍을 깎아내야 한다. 이를 '치죽' 즉 말 그대로 대나무를 다스린다는 뜻이다. 그래서 붓촉과 붓자루(필관)가 이어지도록 하기 위함이다. 다시 말하면 붓촉이 붓 자루(붓대, 필관)에 들어가는 곳을 평평하게 다듬고 깎아서 잘 들어가게 하는 것이다. 붓촉이 들어가는 공간을 매끄럽게 정리한다는 의미로 다스리는 것이 되는 것이다.

그런데 요사이 와서는 도기로 이 끼우개를 만들기도 한다.

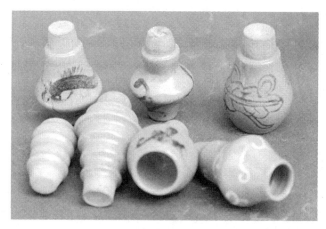

붓촉을 끼워 넣는 도기들의 모습

말 그대로 붓촉을 지탱해주는 대로 달리 붓대 또는 붓 자루라고도 한다. 한자말로는 '필관筆管'이라고 하나 대나무 자루가 일반적이어서 '병죽柄竹'이라고도 한다. '병죽'이란 '병'이 자루이고 '죽'이란 대나무인 것이다.

붓대는 나무로 대나무로 만드는 등 종류가 많다.

그렇다고 모든 붓 자루가 대나무만 쓰는 것은 아니다. 나무 붓대(목관)는 물론이고 혹은 금으로 붓대(금관) 은으로 붓대(은관), 대모로 만든 붓대(대모관), 유리로 만든 붓대(유리관), 붉은 향나무로 만든 붓대(자단관) 등이 좋은 보기이다. 거기다가 가공하고 꾸며서 사치의 대상이 되기도 하였다.

붓대는 붓 대롱이라고도 하고 한자로는 필관이라 한다. 다른 이름도 많다. 관축, 필구, 필간, 관초(관말), 필관, 필병, 필축 등이 그것이다.[24]

붓의 가치는 붓털과도 관련이 있으나 실제는 붓대와 관계가 깊다.

조선에서는 대나무 붓대 가운데 흰 대나무 붓대(백죽관)을 으뜸으로 친다. 남원, 전주의 대로 만든 붓대를 손꼽혔다.

옛날에는 붓 자루는 붓을 사용하는 사람의 신분을 나타내기도 한다. 조선왕조실록의 기록에서 많이 보인다.

조선 후기 조재삼은 『송남잡지』에서 은대롱 붓(은관)을 소개한 일이 있다. 한정사의 시에,

성대한 덕은 은대롱 붓으로 기술하기에 좋고
고운 시는 설아의 노래에 붙일 만하다[25]

라고 하였다. 그 주석에 "양 원제(재위 552~554)가 상동왕이 되었을 때, 세 등급의 붓을 사용하였다. 충효를 겸전한 자는 황금대롱 붓으로 기록

24) 한자로는 관축(管軸), 필구(筆彄), 필간(筆竿), 관초(管抄)[管末], 필관(筆管), 필병(筆柄), 필축(筆軸) 등으로 쓴다.

25) 盛德好將銀管述 麗詞堪付雪兒歌.

하고, 덕행이 정수한 자는 은대롱 붓으로 기록하고, 문장이 화려한 자는
반죽대롱 붓으로 기록하였다"라고 하였다.

(3) 붓 뚜껑(필모, 갑죽)

말 그대로 붓 뚜껑을 말한다. 그러나 정확하게 표현하자면 붓촉 뚜껑
이다. 한자로는 필모筆帽, 갑죽匣竹, 필모筆冒, 필대筆弢, 필투筆套, 필탑筆
榻, 필답筆踏, 초鞘, 필초筆鞘, 관대管弢 모목茅目 등으로 쓰일 정도로 이름
이 많다.

붓 뚜껑은 붓촉을 보호 내지는 관리하기 만든 장치이다. 그러나 모든
붓이 다 뚜껑이 있는 것은 아니어서 필요충분조건은 아닌 셈이다. 보통
그 재료는 붓대와 같은 종류가 많다.

2) 붓촉의 이상적인 목표는

흔히 붓 만드는 사람들이 금과옥조처럼 말하는 붓촉의 비결이 있다.
붓촉이 1) 뾰족하여야 한다. 2) 털들이 가지런해야 한다. 3) 묶은 털들은
둥글어야 한다. 4) 붓촉이 튼튼해야 한다.

이 네 가지 붓촉 만드는 비결은 적어도 16~17세기에는 완결된다. 그
증거가 문진형의 『장물지』 7권 「붓[筆]」에서 확인할 수 있다.

첨 · 제 · 원 · 건은 붓의 네 가지 덕목이다. 대개 털이 견고하므로
뾰족하다고 한다. 털이 많으므로 가지런하다고 한다. 여러 속털들을
어거귀실로 엮는 방법이 있으므로 털을 둥글게 묶을 수 있다. 그래서
'원'이라 한다. 순모를 붙이면 향삵괭이뿔 물로 붙이는 방법이 있어서

오래 간다. 그래서 '건'이라고 한다. 이것이 붓 만드는 비결이다.26)

이 글은 문진형의 『장물지』 7권 「붓[筆]」의 앞부분이다. 문진형에 대한 것은 별로 알려진 것이 없다. 다만 그의 할아버지가 문징명(1470~1559)으로 알려져 있다.

이 글은 문진형의 『장물지』 7권
「필」의 앞부분이다.

서유구(1764~1845)도 「문방아제」에서 이 '비결'을 소개하고 있다.

붓 만드는 법은 뾰족한 것(첨), 가지런한 것(제), 둥근 것(원), 굳센 것(건) 등을 네 가지 덕목으로 여겼다. 털이 견고한 즉 '뾰족하다'고 하고 털이 많은 즉 자주 빛을 띠니 '가지런하다'고 한다. 털들을 붙여서

26) 尖齊圓健 筆之四德 盖毫堅則尖 毫多則齊 用鬚貼襯 得法則毫束而圓 用純毫 附以香狸角水 得法則用久而健 此製筆之訣也.

어저귀실로 묶은 즉 '털의 묶음이 둥글다'고 한다. 순수한 털을 쓰되 향삵괭이뿔 물로 붙인 즉 '오래 써서 굳세다'고 한다.27)

이 글은 서유구의『임원경제지』,「문방아제」가운데 '붓 만드는 법(제법)'의 한 항목이다. 서유구는 이 항목을『동천필록』에서 뽑았다고 했다. 그런데 이 책의 지은이(찬자)에 대하여 알려진 바가 없다.

그런데『장물지』와『동천필록』의 내용이 비슷하여 서로 영향을 받은 것이 틀림없다. 다만 누가 먼저이고 뒤인지 모르겠다.

이러한 붓촉에 관한 네 가지 비결은 널리 보급된 것 같지는 않다.

명나라 사람인 송후의『죽서산방』,「잡부」를 보면, 4가지 '비결' 가운데 일부만 보인다. '붓털이 가지런해야 붓촉이 곧다(호제봉단)'. 토끼의 앞다리 털은 '뾰족하고 튼튼하니 좋다(첨건이가)'. 이런 글들을 아직 가지런함(제), 뾰족함(첨), 튼튼함(건) 등이 떨어져서 논의가 된다는 알 수 있다. 이 글은 지은이(송후)가 '붓의 적요(차필지요)'라고 적은 글이다.28)

27) 製筆之法 以尖齊圓健爲4德 毫堅則尖 毫多則色紫而齊 用糵貼襯 得法則毫束而圓 用以純毫 附以香狸(이: 삸)角水 得法則用久而健.

28) 송후(宋詡)의『죽서산방(竹嶼山房)』에서 해당되는 두 부분 글은 다음과 같다. 韋仲將筆墨 方先以鐵梳 梳兔毫及青羊毛 去其穢毛訖 各別用梳 掌痛正毫齊鋒端 各作扁極 令勻調平好 用衣青羊毫 羊毫去兔毫 頭下2分許 然後 合扁卷 令極固痛頡訖 以所正青羊毫中截 用衣筆中心名爲筆柱 或曰 墨池承 墨復用青毫外 如作柱法 使心齊 亦使平均 痛頡內管中 寧心小不宜大 此筆之要/ 筆稱兔穎 有自來矣 皆有用兔毫之 在前肩者 尖健而佳 雖有羊毫鼠鬚狼尾等 皆後塵也 藏時但於筐筥中 置通風處 不雜以椒 亦無蛀損一種草筆 作草書.

이 글은 서유구(1764~1845)의
붓 만드는 법(제법)의 일부이다.

　이러한 사실로 짐작할 때, 붓촉의 뾰족함(첨), 가지런함(제), 둥긂(원),
튼튼함(건) 등의 4가지 항목은 명나라 시기에도 널리 알려진 것이 아니
라는 것이다. 그러나 19세기에 조선 후기에 서유구까지 알려진 것은 적
어도 16~17세기에 알려지기 시작하여 보급된 기술이라고 생각된다.

5. 왕실은 붓을 어떻게 관리 운용했는가?

　임금은 나라 일을 감당하는 자리이다. 백성과 끊임없이 소통(상소 등)

하면서 나라 일을 수행하게 된다. 그러할 때, 꼭 옆에 두어야 할 것이 붓(먹, 벼루, 종이 포함)이다. 따라서 붓을 관리하는 기관이 필요하다. 임금의 움직일 때는 붓도 함께 해야 한다면 이를 이동하는 수단도 필요할 것이다. 기타 과거 시험장 등에서도 붓의 관리를 살펴야 한다.

1) 왕실 붓의 관리기관은
— 액정서(고려), 액정국(조선)

임금의 말씀을 전달하고 임금이 사용하는 붓과 벼루, 궁중의 열쇠, 정원, 궁정에서 사용되는 비단 등을 관리하는 기관이 있었다. 고려 시대에는 '액정서'라 했고 조선 시대에는 '액정국'이라 하였다.[29] 한자의 '액'이란 '겨드랑, 끼다, 겨드랑에 끼다, 부축하다' 등의 뜻을 가지고 있다. '정'이란 '조정'이라는 뜻이다. '서'는 오늘날에도 쓰이는 것처럼 기관 혹은 부이다. '국'은 '서'보다 조금 좁혀진 의미로 풀이할 수도 있다. 하여튼 액정서나 액정국은 조정에서 겨드랑이라고 할 만큼 가까운 거리에서 임금을 부축하는 기관이라고 할 수 있다.

액정은 원래 궁중의 정전 옆에 있는 궁전을 말한다. 비빈과 궁녀들이 거처하는 곳이기도 하다. 그런 의미에서 '후정', '영항'이라고도 한다.[30] 이 액정의 역사는 한나라로 거슬러간다. 역사의 기록상으로 고려부터 나타나지만 그 이전의 나라에서도 이와 비슷한 기구가 있었을 것이다.

29) 한자로는 掖庭署, 掖庭局이라 쓴다.
30)『漢書』, 武帝(BC 141~BC 87) 更名永巷 曰掖庭.

(1) 고려 시대 관청의 변천

건국 초 '액정원'이라는 명칭으로 설치되었다가 995년(성종 14)에 '액
정국'으로 바뀌었다.

관원은 문종 때 정6품의 내알자감, 정7품의 내시백, 종8품의 내알자를
각 1명씩 두었다. 이속으로는 감작은 1명, 서령사, 기관, 급사 등은 각각
3명씩 두었다. 그 아래는 금장, 나장, 능장 등이 소속되었다. 또한 내료직
인 남반직이 소속되어 왕의 호종, 왕명 전달 등을 담당했다.[31] 1116년(예
종 11)에 남반직의 일부가 개편되었다.

왼쪽 자료는 『경국대전』이고 오른쪽 자료는 『당육전』이다.
뒤(후자)의 기록 가운데 ' 여자들이 참여하지 않는다'는 것이
눈에 띈다.

31) 남반직은 모두 36명으로 정7품의 내전숭반 4명, 종7품의 동서두공봉관(東西頭供
奉官) 각 4명, 정8품의 좌우 시금(侍禁) 각 4명, 종8품의 좌우 반전직(班殿直) 각 4
명, 정9품의 전전승지(殿前承旨) 8명이 있다. 그 밑에는 남반의 초입사로(初入仕
路)인 전전부승지 · 상승내승지(尙乘內承旨) · 부내승지(副內承旨) 등이 있었다.

1308년(충렬왕 34)에 충선왕이 관청 이름을 내알사로 바꿨다.

이때 제도도 바뀌어 정3품의 백, 종3품의 영, 정4품의 정, 종4품의 부정, 정5품의 복, 종5품의 알자, 정6품의 승, 종6품의 직장을 각 2명씩 두었다. 남반직은 종전과 대부분 같았다. 이듬해 다시 액정국으로 되었으며, 그 이듬해에는 항정국으로 또 바뀌었다. 그 뒤 공민왕이 반몽골에 대한 개혁정치를 시도할 때 액정국으로 환원되면서 모두 문종 때의 것으로 바뀌었다.

이 관청은 많은 변화가 있었다는 것을 알 수 있다.

(2) 조선 시대 관청의 변천

변천은 1392년(태조 1) 7월 문무백관제도를 정할 때 '액정서'가 되었다. 내수직(내시)으로 정직과 구별했다. 이곳에서 근무하는 품직자에 대해서는 관리들의 자리(관안)에 어느 관청(모관), 어느 부서(모부)의 아무개 관원(모관)이라고 반드시 구별해 등록하게 했다. 1471년(성종 2) 액정서 별감은 관리를 그만 둔 후에는 장원서 즉 대궐 안 정원의 꽃과 과일나무 등에 관한 일을 맡아보던 관아로 옮기도록 했다.

『경국대전』에 보면, 정6품 사알 1명과 사약 1명, 종6품 부사약 1명, 정7품 사안 2명, 종7품 부사안 3명, 정8품 사포 2명, 종8품 부사포 3명, 정9품 사소 6명, 종9품 부사소 9명을 두었는데 모두 체아직이다. 사알·사약·서방색은 2번으로 나누어 근무일수 600일이 차면 품계를 올려주었으며, 정6품까지 올라갈 수 있었다. 별감은 2번으로 나누어 근무일수 900일이 차면 품계를 올려주되 종7품이 되면 그 직에서 떠나야 했다. 비록 특별히 품계를 올려주어 7품에 이르렀다 해도 근무일수가 찬 뒤에야 그 직에서 떠날 수 있었다.

액정서의 관리는 문무관이 아닌 잡직에 해당되었다. 장인, 각종 기능인, 하급 군인 등에게 준 관직으로 국가와 왕실의 운영을 위해서는 각종 사역인과 특수기능이 필요했다.

그러나 이런 관직을 문무반과 동등하게 설치하면 일반 서민이나 천예들이 관료직에 진출할 우려가 있었다. 실제로 고려 시대에는 이런 경로를 통해 하급군인에서 무관의 고위직으로 진출한 사람들도 많았다. 이에 조선 시대에는 이런 현상을 막기 위해 문·무반의 관직과 별도로 잡직을 만들어 운영했다. 중국에서는 각 품마다 모두 잡직을 만들어 유품 외로 취급했는데, 조선에서는 정6품까지 별도의 잡직을 만들었다.

잡직은 1년에 4차례 근무평정을 했다. 1자급이 올라가는 기간은 보통 600~2,700일로 문·무관직보다 훨씬 길었다. 잡직의 최고직까지 승진한 자로 재직일수가 많은 자 가운데 1~2명은 서반직을 주기도 했는데, 서반 8, 9품에서 시작하여 양인일 경우는 최고 정3품까지 올라갈 수 있었다.

액정서 내지는 액정국이 임금을 위한 붓과 먹(필묵)을 운용하는 기관이라면 산택사[32]는 이들의 관리 기관이었다.

2) 왕실 의장에서 붓의 위치는
– 필연안(고려), 필연탁(조선)

임금이 조회나 절일 혹은 하·동지 등의 의례에서 의장이 있기 마련이다. 고려 시기에는 붓과 먹을 올려놓는 '필연안'이, 조선에는 '필연탁'이 있

32) 한자로는 山澤司로 쓴다.

었다. 이러한 왕실 풍속은 흔한 것이 아니어서 쉽게 이해가 가지 않을 것이다.

그 이해를 돕기 위하여 조선 시대 고종 황제의 즉위식(광무 원년, 1897) 의장을 잠시 설명해두기로 한다. 임금 자리(어전), 궁정 안(전내), 궁정 앞(전전), 계단 아래(계하) 등의 의장을 정리하면 다음과 같다.

(1) 임금 자리(어좌) 뒤

일산(산)과 부채(선)가 2개이다. 1개인 일산은 왼쪽에 있다.

(2) 궁전 안

두 용이 붉게 그려진 부채(쌍룡적단선) 4개가 좌우로, 다음은 두 용이 황색으로 그려진 부채(쌍룡황단선) 4개, 아홉 용이 황색으로 그려진 덮개(구룡황개) 2개가 있다. 그래서 궁전 내에는 총 덮개 2개와 부채가 8개가 있는 셈이다.

(3) 궁전 앞

금으로 칠한 큰 나무 도끼와 작은 나무 도끼(금월부)은 왼쪽에, 양산[33]과 물의 정령이 그려진 의장(수정장)은 오른쪽에, 금으로 칠한 다리가 긴 의자(금교의)[34] 2개는 좌우로 나뉘어 있다.

다음은 금칠한, 손 씻는 대야를 올려놓는 소반(금관반)이 2개, 다음은

33) 의장(儀仗)의 하나. 모양은 일산(日傘)과 비슷하지만, 가에 넓은 헝겊으로 꾸며서 아래로 늘어뜨림.
34) 제사를 지낼 때 신주를 모시는 다리가 간 의자이다.

금칠한 침 받는 단지(금타호)가 2개, 먼지떨이 총채(불진)가 4개, 다음은 휘 깃발(휘)35)가 2개, 황색의 휘 깃발(황휘)가 4개이다. 다음은 금칠한 화로(금로)가 4개이며 다음은 금칠한 향합(금향합)이 4개이다. 다음은 금칠한 물(금수병)이고 향로가 좌우로 나뉜다.

(4) 계단 아래

둑깃발(둑)36)은 왼쪽에, 용이 그려진 깃발(용기)은 오른쪽에, 황룡이 그려진 큰 깃발(황룡대독)이 가운데에 있다. 금칠한 말이 그려진 책상(금마궤) 2개가 좌우로 나뉜다. 표범 꼬리 닮은 창(표미창)이 좌우로 각 15개, 다음은 파란 꽃이 그려진 네모 부채(청화방선)가 각각 2개, 다음은 깨끗한 길을 상징한 깃발(청도기)이 각 1개이다.

다음은 동서남북 강의 깃발(사독기)37)과 징과 북이 그려진 깃발(금고기)38)을 비롯해 기가 연속되는데 그 사이에 몽둥이 모양의 의장대(수) 화살, 화살촉(궁시), 별(성), 붉은 운지버섯이 그려진 덮개(자지개), 황색 9마리 용이 그려진 일산(황구룡산), 의장대 지휘용 깃발(당),39) 부채(선), 지휘용 깃발(휘), 깃대 끝에 새의 깃으로 장목을 꾸민 깃발(정), 등불(등), 의장(장),40) 깃발(번),41) 발톱을 상징하는 무기(조),42) 칼(도) 등이 들어간다.43)

35) 휘(麾)는 1) 옛날에 아악을 연주할 때, 그 시작과 그침을 지휘하던 기. 2) 옛날 장병을 지휘할 때 쓰던 군기의 총칭 등 2가지 의미가 있다.
36) 대가(大駕) 앞이나, 군중(軍中)에서 대장 앞에 세우는 큰 의장기(儀仗旗)의 하나.
37) 나라에서 해마다 제사를 지내던 네 강. 곧, 동독(東瀆)인 낙동강, 남독인 한강, 서독인 대동강, 북독인 용흥강(龍興江).
38) 고려와 조선 때, 군중(軍中)에서 지휘 신호로 쓰던 징과 북.
39) 당(幢): 1) 궁중 무용인 하늘 꽃을 바치는, 헌천화(獻天花) 춤에 쓰던 깃발의 하나. 2) 신라 때의 영문. 군(軍)의 한 단위. 3) 법회 등의 의식이 있을 때, 절의 문 앞에 세우는 깃발.
40) 임금이 거둥(행차)할 때 위엄을 보이기 위해 격식을 갖추어 세우는 무기나 물건.

그리고 나서 마무리는 다섯 구름이 그려진 깃발(오운기)이 5개, 우레를 상징하는 깃발(뇌기)가 8개, 바람을 상징하는 깃발(풍기)과 비를 상징하는 깃발(감우기)은 왼쪽에 있고 흰 못을 상징하는 깃발(백택기)과 현무가 그려진 깃발(현무기)은 오른쪽에 있다. 그리고 갈래 창(극) 4개는 좌우로 나누어져 마무리를 하고 있다.

이상으로 고종황제 즉위식 당시의 의장을 연상할 수 있다. 이 자리에서 붓이 놓이는 위치는 '궁정 안'이 된다. 고려 시대에는 임금이 궁궐 뜰(붓과 벼루 준비)에서 서명(수결)을 하였다는 기록도 있다.[44]

고종 즉위식 의장은 황제의 나라로 처음 자리(상정)한 것이었다. 그럼에도 이 자료를 활용하는 까닭은 우선 자리매김이 분명하게 정리되어 이해가 빠를 것이란 판단 때문이다.

고려 시기에도 이런 자리매김을 비슷했을 것으로 생각된다. 물론 궁정 즉 궁궐 마당에서 놓였던 것은 차이라고 할 수 있다.

(5) 고려 시대

고려 때의 의장 문화는 의종(1147~1170) 때 상정된 것이다. 대관전에서 이루어진 조회[45]와 절일,[46] 그리고 동지와 하지 때 올리는 하례[47]에

41) 깃발, 깃발의 일반적인 명칭, 청나라 때 천자(天子)의 거동 때 쓰던 기번.
42) 발톱의 숫자는 신분을 상징한다. 용의 발톱이 5이면 황제를, 5이면 제후국을 의미하였다.
43) 한자로는 수(戉), 弓矢, 星, 紫芝蓋, 黃九龍織, 幢, 扇, 麾, 旌, 燈, 仗, 幡, 爪, 刀 등과 같이 쓴다.
44) 『고려사』세가 제22권. 고종 11년(1224).
45) 모든 관리가 임금을 아침에 알현하는 모임.

서 궁궐의 마당에서 의장 행렬의 규모를 결정한 것이다.

이 자리에서 붓과 벼루가 어떤 대우를 받았을까? 탁자에 잘 모셔졌는데, 이를 '필연안'이라 하다.

> 끈으로 묶은 상(교상) 1개를 군사 2인(조사 모자를 쓰고 자색 작은
> 소매옷(소수의)를 입고 띠를 맨다)이 매고 필연안 1개를 군사 2인(의
> 복은 위와 같다)이 맨다.[48]

왼쪽은 『고려사』에서 오른쪽은 조선 시대 고종 임금의 명성황후의 반차도 즉
문·무반의 차례 그림에서 뽑아온 것이다.

위의 인용문은 서마조회 즉 임금이 늙은 신하에게 궤장[49] 즉 안석과 지팡이를 내리면서 동시에 글도 내리는 의례이다. 임금이 글을 내리는 자리이므로 붓과 벼루가 자연스럽게 자리하게 되는 것이라 여겨진다.

46) 절일(節日)은 1) 한 철의 명절 예컨대 삼짇날, 단오날, 칠석날 따위, 2) 임금의 탄생
일 등의 의미가 있다.

47) 축하하는 예식(禮式)으로 하의(賀儀)라고도 한다.

48) 한자로는 絞床, 皂紗帽子, 小袖衣, 筆硏案 등으로 쓴다.

49) 궤장연(几杖宴) 때, 임금이 하사하던 궤(几)와 지팡이. 사궤장(賜几杖)이라 한다.

위의 즉 위엄이 있는 의례가 있을 때 양산, 우산, 교상, 필연안 등이 설치된다. 이들과 같은 선상의 의미를 상상하기 바란다.[50]

왕태자의 노부에서도 붓과 벼루가 따라간다. 향로(행로), 차 담은 기구(차담), 교상, 물 담는 그릇(수관자), 문서함(서함), 필연안 등이 차례로 따라간다. 그 규모와 의복은 다음과 같다.

> 행로와 다담이 각 1개씩이며 군사 4인(입각모를 쓰고 보상화대수의를 입고 가은대를 맨다)이 길 가운데에 있다.
> 교상과 수관자가 각 1개씩을 좌우로 나누어 있다. 군사 4인(의복은 앞과 같다)이 맨다.
> 서함과 필연안이 각각 1개씩이며 군사 4인(의복은 앞과 같다)이고 은작대(은작자대) 군사 16인(붉은 비단 관(자라관)을 쓰고 붉은 비단 배자(緋羅背子)에 녹색 비잔 한삼(녹라한삼)을 입고 자색 비단으로 배를 감싼다)이 좌우로 나누어 선다.[51]

그러나 법가[52]의 경우 위장에 붓과 벼루가 놓이지 않는다. 그러나 향로, 차 담는 그릇(차담), 교상, 머리에 붓는 물을 담은 그릇(수관자), 나라 도장(국인) 등등도 같이 참여한다.[53] 왕세자의 노부와 비교를 하면, 그

50) 한자로는 威儀, 陽繖, 雨傘, 絞床, 筆硏案 등으로 쓴다. 필연안에서 硏은 벼루를 말한다.
51) 원문은 '필연안이 각각 1개씩이며 군사 4인(의복은 앞과 같다)이고 은작자대(銀硏子隊) 군사 16인(자라관(紫羅冠)을 쓰고 비라배자(緋羅背子)에 녹라한삼(綠羅汗衫)을 입고 자수(紫繡)로 포토(包肚))이 좌우로 나누어 선다'이다.
52) 임금의 거둥(행차)에는 대가(大駕), 소가(小駕), 법가(法駕) 등의 종류가 있다.
53) 참고로 위의에서 해당 부분을 보이면, 다음과 같다. 행로行爐(향로) 차담(茶擔)이 각각 1개이고 군사 4인(의복은 전행마공군사(前行馬控軍士)와 같다), 전행수안마(前行繡鞍馬) 12필, 갑마(甲馬) 8필, 공군사(控軍士) 40인(입각모를 쓰고 자색 보상화대수의(寶祥花大袖衣)를 입고 가은대(假銀帶)를 맨다), 교상과 수관자(水灌子)

차이를 알게 될 것이다. 말하자면, 붓과 벼루가 필요할 때는 항상 필연안이 등장한다는 뜻이다.

(6) 조선 시대

고려 시대의 '필연안'은 조선 시대가 되면 '필연탁'으로 바뀌게 된다. 그뿐만 아니라 성격도 바뀌게 된다. 고려 시대의 경우 노부의 의장행렬 등에 참여하였으나 조선 시대에 오면 흉례인 경우로 제한된다. 신주를 모실 때 실제로 붓과 벼루가 소용되기 때문이다. 고려 시대의 필연안이 의례적인 것이라면, 조선 시대의 필연탁은 실용적이다.

참고로 조선 시대 대가(사직과 종묘에 제사를 지낼 때 쓰는데, 의물은 궁궐 마당의 의장과 같다)를 들어 보이기로 한다. 조선 시대 노부의 의장에는 대보, 시명보, 유서보, 소신보 등 존숭의 의미가 있는 '보' 계통이 고려 시대의 향로, 차 담는 기구, 문서함, 필연안 등의 자리를 차지한다.

실제로 그 해당 분야의 의장을 소개하기로 한다. 앞에 당부주부, 한성부윤, 예조판서, 호조, 대사헌, 병조(장관이 없으면 차관), 의금부의 당하관 2원 등이 따라간다.

6정기가 좌우로 서고 주작기는 가운데 있다. 백택기 2개가 좌우로 나누어 서고 고명(임금이 명령을 내림)은 가운데 있다(재마는 1필인데 화전으로 덮고 서리 2인이 좌우에서 잡고 부축하며 보마도 이와 같

각 1개를 좌우로 나누고 군사 4인(금화모자를 쓰고 금의를 입고 가운데를 맨다) 국인(國印)과 서조보담(書詔寶擔) 각 1개를 좌우로 나누고 중서주보리(中書主寶吏) 1인(자의를 입고 조정(皂鞓)(인끈)을 하고 그 뒤를 배종(陪從)한다), 부보랑(符寶郞) 1인(공복을 갖추고 말을 탄다)이 길 오른쪽에 있다.

다. 인로 10인은 청의와 자건을 쓰고 앞서 간다). 대보, 시명보, 유서보, 소신보가 각각 1개로 가운데 있으며 차례대로 간다. 상서원의 관리는 조복을 갖추고 이에 따르며…….

이것이 대가의 앞부분 반차도이다.

3) 조선 시대 붓의 운용

조선에서는 세종 때에 나라의 근간이 되는 '오례'를 만들게 된다. 소위 『세종오례』라는 것이 그것이다. '오례'란 좋은 것에 대한 의례 즉 길례, 왕실의 결혼에 관한 의례 즉 가례, 외국의 손님을 맞이하는 의례 즉 빈례, 좋지 못한 의례 즉 흉례, 군대에 관한 의례 즉 군례 등을 말한다.

붓과 관련된 의례는 흉례에서 나타난다. 신주를 만든 뒤 신위의 이름을 쓸 때에 필요하다. 왕조실록에 몇 가지 사례가 보인다. 신주를 만들고 제사를 올리는 의례 즉 '입주전의', 초상이 난 지 다음해 첫 기일[54]에 올리는 의례 즉 소상인 '연제의' 등을 올리는 경우이다. 세종 때에 처음 정해진 것이, 실제로 활용된 몇 가지 사례가 등장한다. 하여튼 이들은 신위의 이름을 쓰기 위함이었다.

이들은 신주를 만들고 제사를 올리는 '입주전의'나 초상이 난지 1년이 되는 소상인 '연제의'가 여기에 해당한다. 이들 두 흉례는 진행 방식과 절차는 거의 다르지 않다. 다만 앞의 것(입주전의)은 신주가 뽕나무로 만들어지고 뒤의 것(연제의)은 밤나무로 만든다든지, 탁자 위에 놓이는 물건이 약간 차이가 있다든지 등의 변화가 있을 뿐이다.

54) 윤달은 계산하지 않고 13개월에 이루어지는 흉례의 하나이다.

실제 진행된 과정을 따라가 본다.

　봉상시의 관원55)이 탁자(탁) 3개를 영좌의 동남쪽에 서향하여 설치(제주탁은 북쪽에 있고 다음에 필연탁, 다음에 반이탁이 있다)한다. 붓(필), 벼루(연),56) 먹(묵), 소반(반), 주전자(이, 향탕도 갖춘다)와 수건(건, 가는 흰 모시를 사용한다)을 갖춘다.

왼쪽은 현궁 즉 돌아가신 나라분을 모신 도구이고 오른쪽은 북쪽의 현무와
남쪽의 주작이다. 현궁 안에 동서남북에 그려져 있다.

　이 글은 『세종오례』의 「입주전의」의 일부이다. 봉상시는 제향과 시호

55) 조선 시대 사람의 신분을 규정하는 용어로 '원(員), 인(人), 장(匠)' 등이 있었다. '원'
　은 관리를, '인'은 일반적인 서민을, '장'은 천한 사람을 의미한다. 일본 사람들이
　우리나라에 와서 '명'이란 용어를 사용한 것은 일본식 사람 세는 방식이다.
56) 고려 시대의 筆研案의 '研'은 조선 시대의 筆硯卓의 '硯'으로 달리 썼다. 그러나 의
　미는 동일하다. 한나라 劉熙 『釋名』의 경우는 '硯' 대신 '研'으로 쓰인다. '研'은
　'갈다'의 뜻이니 벼루의 기능을 한다고 할 것이다. '研'이 기능을 강조하는 것이라
　면, '硯'은 물건의 형태를 강조하는 것이라고 생각된다.

에 관한 일을 맡아보던 기구이다. 영좌는 영위를 모서 놓은 자리이며 달리 영궤라고도 한다. 제주탁은 신주를 쓰는 탁자를, 필연탁은 붓과 벼루를 놓는 탁자를, 관세탁은 손를 씻는 그릇을 놓는 탁자를 말한다. 필연탁에는 붓, 벼루, 먹 등이 놓인다. 관이탁에는 향을 끓인 물 즉 향탕과 하얀 가는 모시로 만든 수건이 놓인다.

그런데 '연제의'에서는 '광칠', 손 씻는 소반 즉 '관반', 향 끓인 물을 넣은 주전자 즉 '관이' 등이 놓인다.

여기서 한 가지 짚고 넘어가야 할 것들이 있다.

우선 시간관이다. 탁자를 설치하는 시간이 연제의의 경우 제사를 올리는 '제향 전 1일'이라는 사실이다.

또 한 가지는 꼭 3탁자가 아니라는 것이다. 세조의 왕세자빈 한 씨의 경우 2탁자가 놓였다. 탁자도 검은 칠을 상이라는 것이다. 제주탁과 필연탁으로 관이탁이 없다.

다음은 이들 3종류의 탁자가 어떻게 이용되는가를 알아본다.

> 축문을 담당한 사람(대축)이 손(손 씻는 그릇(관세)은 휘장 달린 임시 휴식 장소(유문) 밖에서 멈춘다)을 씻고 올라가서 영좌 앞에 나아가 꿇어 앉아 우주궤를 받들어 탁자 위에 놓고 궤를 열고 뽕나무 신주(상주)를 받들어 내어 향 끓인 물(향탕)으로 목욕시키고 수건으로 닦아서 탁자 위에 눕혀 놓는다.
> 판통례가 임금을 이끌어 올라와서 탁자 앞에 나아가 북향하여 서게(자리를 편다) 하고, 제주관 즉 신주를 쓰는 관리가 손을 씻고 올라와서 탁자 앞에 나아가 서향하여 선다.[57]

57) 우리는 두 종류의 방향 개념을 갖고 있다. '절대 방향'과 '상대 방향'이 그것이다. 고전 특히 무덤과 관련된 방향은 모두 여기에 해당한다. '동향식 방향'이라고 할

그 앞 면(전면)에 쓰기를 '모호 대왕(여자의 상이면, '모호 왕후')'이라 먹물로 쓰고 구부리고 엎드렸다가(부복) 일어나 물러간다. 대축이 우주를 받들어 궤에 넣고 뚜껑을 덮어서 영좌에 안치하고 혼백함은 그 뒤에 놓는다.

판통례가 임금을 안내하여 임시로 만든 휴게실(악차)로 나아간다.

탁자를 설치하는 시간이 '제향 전 1일'이지만, 이들이 쓰이는 시간은 제향일 '축시(오전 3시~5시) 전 5각'[58]이다. 여기서 '우주궤'는 우주를 넣는 궤 즉 함이다. '우주'의 '우'는 '3우제'에 나오는 '우'이다. 고려 때 사람들은 돌아가신 이의 그림을 그려 놓고 제사를 올렸다. 그러다가 조선 때는 소위 위패라는 것을 바뀌게 되었다. 불교에서 유교로 바뀌게 되면서부터이다. 이 우주는 뽕나무로 만든다. 그러다가 3년상[59]이 지나면 밤나무로 새로 만들게 된다. 하여튼 이 규정은 죽은 것이지만, 그 내용은 단순하지 않아 쉽지 않다.

수 있다. 사실 '북향'하여 선다는 것은 꼭 북쪽인 것은 아니다. 제단은 항상 북쪽에 앉아서 남쪽을 바라보는 방향을 취한다. 그러므로 '좌청룡우백호'라고 할 때 '좌'는 '동쪽'이고 '우'는 '서쪽'이다. 역시 '북좌남향'의 절대 방향이다. '상대 방향'이란 자기중심의 방향을 말한다. '나'가 보는 방향이다. '서양식 방향'이라고 할 수 있다. 방향 특히 고전 문헌을 취급할 때는 절대 방향이라는 것을 인식하여야 혼란을 줄일 수 있다.

58) 우리는 시간을 나타내는 단어로 '시각(時刻)'이 있다. '시간(時間)'이 '시와 시 사이'란 의미로 an hour, time 등의 번안어이다. 이와 비교하여 '시각'은 물시계에서 시간을 나타내는 굴대에 시간을 나타내는 100개의 새김을 만들었다. 1각이 15분이라면 1시간은 4각이고 하루는 96각이다. 이것이 오늘날 시계의 개념이다. 그러나 세종 때의 시계는 100각이다.

59) 우리는 시간의 이중적 구조로 살고 있다. 3년상은 실제는 서양의 계산 방식으로는 2년상에 속한다. 초상이 1년이고 대상이 2년이기 때문이다. 그러나 임신 기간 즉 생명을 태에서 기인한다면 서양인의 출생을 기점으로 하는 시간 계산 방식을 인식해야 한다. 현재 정보는 소위 한국 시간법과 서양 시간법이 혼용되고 있어서 혼란을 일으키는 경우가 적지 않다.

신위의 이름을 알아본다.

문종의 신위 이름은 '유명증시 공순 문종 홈명 인숙 광문 성효 대왕'이다.[60] 세조의 아들의 신위 이름은 '의경세자'[61]이고 세자빈 한 씨의 신위 이름은 '유명조선국 왕세자빈 한 씨 신주'이다.[62] 성종의 '유명증시회간 선수공온문의경대왕'이다.[63] 이 경우는 왕세자빈 한 씨의 '책보'를 올린 경우이다.

4) 기타 붓과 관련된 문화

과거를 볼 때는 붓을 넣는 붓전대(필탁)가 있었다. 필탁이 있었고 이를 담당하는 관리도 있었다.

고려 후기 무인정권 아래 정방에서 붓과 관련된 관리가 있었다. 붓전대(필탁)들고 일하는 '정색서제'가 그들이다. 정방이란 고려 후기 관리들의 인사를 담당하던 정치기구였다. 1225년(고종 12) 최우(?~1249)가 자기 집에 설치한 데서 비롯되었다. 관제는 특별히 정해져 있지 않았고 설치 당시에는 정색승선을 비롯하여 3품의 정색상서와 4품 이하의 정색소경 등이 있었다. 정색서제는 그들의 이속이었다.

60) 한자로는 '有明贈諡 恭順文宗 欽明仁肅光文聖孝大王'이다. 이 뜻은 명나라에서 '공순~대왕'이라는 시호를 주었다는 의미이다. 명나라의 시호를 받은 것은 중국조차 인정하는 '존숭'의 평가를 확보한 것이라 하겠다. 오늘날도 외국에서 호평을 받으면 내세우기 마련이다. 다만 정례화 혹은 고착화 내지는 상투화되어, 실질적인 것이라고 할 수 없다고 생각한다.

61) 한자로는 '懿敬世子'이다. 懿敬은 칭송하고 공경한다는 의미이다.

62) 한자로는 '有明朝鮮國 王世子嬪 韓氏神主'이다.

63) 한자로는 '有明贈諡懷簡宣肅恭顯溫文懿敬大王'이다.

충렬왕이 임금된 초기에 승선 박항(1227~1281)이 관리 선발 사업을 맡아서 취급할 때에 처음으로 궁궐 안에 유숙하면서 관리 선발 배치 사업을 마친 후에야 나왔다. 이전에는 정방원이 관리를 임명할 때마다 새벽에 들어갔다가 저녁에 돌아왔다.

이 글은 고려 무인시대의 과거를 보던 모습이다. 당시 정색승선이 박항(1227~1281)이 있었다. 그 아래 정색상서와 정색소경 그리고 정색서제가 있었던 것이다.

이러한 제도는 고려 시대부터 시작되어 조선 시대에도 그대로 이어졌다. 고려 시대나 조선 시대 모두 과거 시험에 쓰는 붓, 먹, 종이 등은 물론 음식이나 관서의 경비는 실비대로 나라에서 제공하였다.

시험장의 주위는 가시로써 둘러막을 것이며 시험자가 입장하면 한 사람마다 군인 한 사람씩을 붙이어서 감시케 하여 서로 이야기하거나 묻지 못하게 한다. 향시에 합격한 시험자에게는 공적인 증명서를 발급하고 관가에서 양식과 거마비를 주어 서울……

당시 시험장의 분위기를 상상해보기 바란다.

조선 시대 허균(1569~1618)은 '필탁명'을 지은 바 있다.[64] 한 필탁에 2개의 붓을 넣었다고 되어 있다. 이 붓 전대는 그림이 있는 꾸밈이었다.

붓주머니(필낭)은 붓과 먹을 넣는 주머니로 양반가의 아이(자제)들이 허리띠에 차고 서당에 다녔다. 필낭에 십장생을 수놓고 이면에 수

64) 花羅夾帶 盛2管城 掌帝制者 宜佩而行 異汝大業 不朽之名.

복다남 등 덕담을 수놓아 어린 아이의 장래를 축복하였다.[65]

이 글은 석주선(1971) 『한국복식사』에서 뽑아온 것이다. 조선 시대의 것도 이와 비슷하였으리라 생각된다.

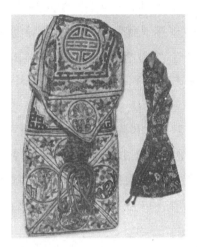

일반 백성들이 붓을 넣어가지고 다니던 필탁의 겉모양과 무늬이다.

이와 같이 붓은 역대의 왕실이나 나라에서 관리, 운영되었던 것이다.

6. 아이야, 돌상에서 붓을 잡아 세워다오

아이가 태어나 처음 해가 되는 날을 '첫돌'이라 한다. 첫돌을 줄여서 그냥 '돌'이라고 흔히 말한다. 이날 아이를 위하여 잔치를 베풀어준다. 그

65) 석주선, 『한국복식사』, 193쪽.

잔치 과정에는 아이가 건강하기를 바라는 마음에서 '경단'과 같은 음식이 등장하기도 한다. 경단은 한자로는 瓊團인데, '수수나 찹쌀가루 따위로 둥글게 빚어 삶아 고물을 묻히거나 꿀 등을 바른 떡. 또는 그런 모양의 것.'이다. 좋지 못한 일들을 미리 예방한다는 전통적인 풍속 때문이었다.

또 다른 풍속이 있다. 상차림에 몇 가지 물건을 차려 놓고 아이가 그것을 고르게 하여 그 아이의 미래 직업 환경을 알아보는 의례이다. 남자 아이든 여자 아이든 공통되는 품목인 '쌀'과 '명주실' 등이 있는가 하면 남자 아이는 남자의 영역이 되는 '붓 · 책(문관) · 활(무관)' 등을, 여자는 '자', '바늘' 등을 구별하는 것이 있다.

'쌀'을 짚으면, 부자가 된다는 뜻이고, '명주실'을 짚으면 장수 즉 오래 산다는 뜻이다. 남자 아이가 '붓'이나 '책'을 고르면 문관이 되고 '활'을 고르면 무관 즉 군인이 된다는 예측을 한다. 여자 아이가 '자'나 '바늘'을 고르면 자와 관련된 일을 바늘을 고르면 바늘과 관련된 일을 할 것이라고 예측한다.

그러나 이러한 아이들의 첫돌상잡이 행위는 엄숙한 의례는 아니다. 오히려 참여하는 가족 전체의 흥미를 유발시키는 방향에서 이루어진다. 모두 웃고 떠들면 놀이로 진행되기 때문이다. 아이는 아직 자신의 마음대로 움직일 수 없는 시기이기 때문이다. 물론 자기 마음이 아직 반영되지 않기 때문에 행해지는 것이기도 하다.

하여튼 아이의 첫돌상잡이에서 '붓'은 글과 관련된 문과와 관련되고 신분사회라는 의미가 숨어 있다. 말하자면 신분이 낮은 층에서는 이러한 잔치를 하기는 어려울 것이다. 일종의 '선비문화'라고 보아야 할 것이다.

그러므로 오늘날처럼 일반화된 것과는 의례의 성격이 다른 것이라고 할 수 있다.

쌀, 국수, 떡, 과일, 돈, 명주실, 화살과 화살촉(남), 책, 종이·붓·
먹, 작은 칼(여), 자(여), 바늘(여), 가위(여)[66]

이 글은 최남선이 해방(1945) 직후에 낸 『조선상식』 가운데 풍속 편에
서 뽑아온 글이다. 당시 돌상의 모습을 적어놓은 것이다. 이보다 앞서서
조선민속지(1940: 48)년에는 조금 더 품목이 다양하다.

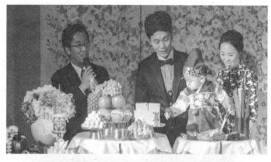

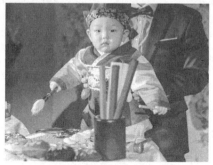

2014년 4월 5일(토) 국도호텔에서 길은규 어린이 첫돌
잔치와 미래예측 놀이

66) 쌀[米], 국수[麪], 떡[餠], 과일[果], 돈[錢], 명주실[絲], 화살[弓](남), 화살촉[矢](남),
 책[書冊], 종이·붓·먹[紙筆墨], 칼[刀](여), 자[尺](여), 바늘[針](여), 가위[鋏](여).
 최남선, 『조선상식』(2판) 풍속 편 의례류, 1948, 東明社, 50쪽.

· 쌀, 활, 책(천자문), 붓, 먹, 두루마리, 명주실, 대추, 실국수, 미나리, 돈(남자 아이)

· 쌀, 반절붓, 먹, 두루마리, 명주실, 대추, 실국수, 미나리, 돈, 자, 가위, 다리미, 바늘, 무지개떡(여자 아이)

이상의 두 자료에서 보듯이 남자와 여자 아이의 공통인 물품과 남자와 여자를 분별하는 물품이 있다. 물품 종류가 정해진 것은 아니다. 부모의 형편에 따라 달라질 수 있다는 이야기이다.

이 가운데 남자 아이의 '붓'과 여자 아이의 '반절붓'을 구별하는 것이 흥미롭다. 당시 풍속을 반영한 것이라 여겨진다.

각 지역마다 아이 돌잔치 상들은 개인이나 집안의 형편에 따라 다르다. 다만 붓을 대상으로 한다면, 서울과 경기지역에는 거의 준비해준 물품이었다. 서울이나 경기지역들이 고관대작들이 살았기 때문이라고 짐작해본다. 그 아래 남쪽 지방에서는 붓이 등장하지 않기도 하였다.

1) 조선 시대의 돌상차림과 의례

조선 시대 돌상차림의 자료는 그동안 거의 확인되지 못하였다. 조선 정조 아들의 첫돌맞이 자료가 거의 전부일 정도다.

오늘날 우리는 IT 시대에 살고 있다. 많은 자료들이 온라인을 통하여 떠돌아다닌다. 그런데 이러한 지식환경의 변화에 대하여 제대로 적응하지 못하고 있다. 연결고리가 없기 때문이다.

가령 '첫돌'이라고 하면, 그 자료는 일제강점기 이상을 넘어서기가 바쁘다. 조선 시대 기초적인 자료는 한문으로 되어 있기 때문이다. 그렇다면, '첫돌상'을 찾으려면, 거기에 해당되는 한자 용어를 찾아내지 않으면

아니 된다. 그래야 현대사회와 전통사회의 연결이 이루어진다.

'첫돌상'이란 의미의 한자는 '수반晬盤'이다. 전통사회에서 '사람' 특히 '임금'이 '하늘의 대행자'와 관계가 있다. 이러한 관념을 가지면 태양이 1도 움직이는 것이 첫돌이다. 그래서 한자로는 '초도初度'가 된다. 이 외에도 나름대로 첫돌을 표현하는 한자어가 있다.

이러한 문화의식과 지식환경을 서로 연결한다면, 거의 무한한 자료가 나타난다. 오늘날 학자들의 과제가 바로 이 부분에 있다.

첫돌에 관한 자료로 혜환 혹은 혜환재 이용휴의 『혜환잡저 8』에 『최씨수반시첩』67)의 발문이 있다.68)

　　그릇이 처음에 만들어지면 축하를 한다. 그릇도 오히려 그러한 데 하물며 사람에 있어서랴! 사람 중에 또 자손에 있어서랴! 그 천각을 벗고 어머니의 태에서 떨어져 이 세상에 태어나게 되면 즉시 명을 세우는 시작이고 복에 응하는 기반이다. 그리고 풍속에 첫돌 돌상을 차려주는 것이 있으니 이것을 축하하지 않으면 무엇을 축하하겠는가? 이것이 최군의 돌에 그 할아버지 죽수공과 외할아버지 당애공이 서로 함께 축하하는 까닭이다. 두 분의 정신과 기운이 마음의 소리와 마음의 계획 사이에 머물러 있는 것이니 반드시 이르는 바가 그 소원과 같은 것이 있게 될 것이다.69)

67) 이 『최씨수반시첩(崔氏晬盤詩帖)』은 아이의 첫돌을 축하하는 시들을 모아 만든 책인 듯하다. 첫돌상에 아이의 미래를 측정하는 물품, 남자는 붓과 활을 여자는 자와 가위 등을 올려놓는데 이곳에서는 이 시첩을 놓은 듯하다.
68) 한자로는 혜환(惠寰) 혜환재(惠寰齋) 이용휴(李用休) 최씨수반시첩발(崔氏晬盤詩帖跋) 등이다.
69) 器之初成有祝. 器猶然, 矧人哉! 人又在子孫者哉! 其脫天殼, 離母胎, 以降生于世也, 卽立命之始, 膺福之基. 而俗有初度晬盤之設, 不於此祝, 何祝? 是崔君穉度, 大父竹叟公, 外大父棠崖公, 所以交賀而共祝者也. 兩公之精神氣韻, 留在於心聲心畫之間,

할아버지와 외할아버지가 아이의 첫돌을 축하하는 과정을 쓴 것이다. 시첩도 이 두 사람과 관련되었을 것이다.

그동안 학계에 알려진, 정조의 아들(원자)의 첫돌(초도)에 관하여 잠깐 알아보고자 한다. 지금까지 소개된 자료는 『국조보감』 정조 15년(1791) 6월조 '원자 초도에 특별히 하사를 내리다'이다.

원자가 머무는 집복헌에서 여러 종류가 준비된 돌상이 차려졌다. 원자는 사유화양건을 쓰고 붉은 비단으로 소매달린 옷을 입었다. 그 자리에 나온 사람들은 돌상놀이에서 원자가 무엇을 잡을까 궁금하게 생각하였다. 먼저 금선을 잡고 두 번째 활을 잡았다.[70]

여기서 원자가 누구인가 살펴야 한다. 언뜻 순조로 즉위한 둘째 아들을 생각할 수 있기 때문이다. 원자는 큰 아들 문효세자(어머니: 의빈 성씨)이다. 둘째 아들은 순조로 즉위하는데 1800년에 왕세자로 책봉된다.

정조는 17년(1793) 9월 7일 원자의 첫돌에 대한 축하의 의미(윤음)로 구휼을 내렸다.

이날은 곧 원자의 첫돌 생일이다. 오직 하늘과 조종들께서 말없이 돌보고 은연중 살펴 주었다. 원자가 채색의 옷을 입고 장난감을 만지며 우리 자궁께서 기쁘시게 하고 있으니, 이는 어찌 유독 나 한 사람만의 경사이겠느냐? 곧 온 우리 동방 억만 백성들이 다 같이 기축하며 기뻐해야 할 일이다. 화과 화살(호시)를 두는 것은 옛적부터 하던 것으로써, 남자는 온 사방에 뜻을 두어야 한다는 의의를 보이기 위한 것이다. 내가 원자에게 기대하고 바라게 되는 바는 단지 온 사방에 뜻을

必有所格而如其願者矣.

70) 慈宮誕辰 元子初度時 設百玩盤于集福軒 元子着四遊華陽巾 披紫羅袂衫 坐客嶷의
然 先執錦線 次提弧.

두어야 함만이 아니다.

이 기록은 원자의 첫돌에 정조가 신하들에게 내린 윤음[71]이다. 여기서 정조는 '원자가 첫돌 맞이 채색의 옷을 입고 장난감을 만지며 할머니(혜경궁 홍 씨)를 기쁘게 하였다'고 하면서 경사라고 말하였다. 왕실에서 첫돌맞이를 어떻게 보냈는지 확인할 수 있다.

그러나 이날 원자의 공식적인 첫돌 잔치는 없었다. 신하들이 돌잔치를 하자고 제안했지만 정조가 허락하지 않았기 때문이다. 책봉 등의 의식은 몰라도 첫돌잔치는 안 된다는 것이었다.[72] 하례까지도 정지시켰던 것이다.[73] 정조는 원자의 첫돌임을 알리고 자신의 정치적 활동을 펴려는 기

[71] 전근대사회에서 왕이 백성이나 신하에게 내리는 훈유(訓諭)의 문서. 내용은 권농(勸農)·척사(斥邪)·포충(褒忠)·구휼(救恤)·양로(養老)·독역(督役) 등 무척 다양했다. 대상도 관료부터 서민에 이르는 모든 백성이나 일정한 지역의 관찰사 또는 수령, 일정한 지역의 대소민인(大小民人: 士大夫·民) 등 필요에 따라 수시로 달랐다. 왕이 발행하는 대부분의 문서가 원문서(原文書) 1통만 작성하여 발급한 데 비해 많은 부수를 간행해 널리 배포했으나 문서로서의 요건은 모두 갖추었다. 일반 백성을 대상으로 하는 것은 한문으로 된 윤음에 언해한 것을 붙여 반포했으며, 따로 언해본만 간행하기도 했다. 그 대상과 내용에 따라 서식이 일정하지 않았으나, 일반적으로 처음에 "어제유모인등모사윤음 왕약왈운운"(御製諭某人等某事綸音 王若曰云云)으로 시작했다. 그때의 정치적·경제적·사회적 상황을 알 수 있어 그 시대를 연구하는 데 좋은 자료가 된다. 많은 부수를 간행하여 반포한 만큼 지금까지 남아 있는 것도 많다.
[72] 정조는 7년 9월 7일(을미)에 대신들에게 원자를 보였다. 시임 대신·원임 대신·각신(閣臣)·승지(承旨)·옥당(玉堂)을 불러 보았다. 원자의 초도일(初度日)이어서인데, 여러 신하들에게 원자를 보도록 명하매, 모두 말하기를, "의용(儀容)을 앙첨(仰瞻)하건대 곧 하늘의 해와 같은 모습입니다. 경사스러운 기쁨을 어떻게 말할 수 있겠습니까? 이미 오늘이 지나고 나면 시급히 응당 행해야 할 예식을 거행하여 신민(臣民)들의 소망에 부응해 주소서" 하니, 임금이 말하기를, '숙종조의 고사로 말하더라도 책봉하는 예식을 7년 뒤에야 거행하였고, 나도 또한 8세가 되어서야 책봉을 받았으니, 아직은 이처럼 천천히 기다려야 한다' 하였다.

회로 삼으려는 것이었다.

정조 17년 9월 7일은 대신들에게 원자를 보이고 중외에 구휼에 관한 윤음을 내린다. 9월 22일에는 경기와 팔도에 구휼을 지시(윤음)한다.

임금 아들의 첫돌 잔치에 관한 기록은 태종(재위 1401~1418)의 4째 아들 이종(1411년 11월 4일~?)이다.

> 궁중에서 초례를 베풀었다. 이날은 바로 임금의 아들 종의 첫돌(초도)이므로 성수초를 베풀어 수명을 빌었다.[74]

태종은 대군 4명(1. 양녕 대군 제, 2. 효령 대군 보, 3. 세종 대왕, 4. 성령 대군 종), 군 8명(경령군 비 등), 공주 4명(정순 공주, 경정 공주, 경안 공주, 정선 공주), 옹주 13명(정혜 옹주 등) 등을 두었다.[75] 종은 태종의 넷째 대군이었다. 종은 창녕 성 씨의 소생이었다.

성수초는 별에게 제사를 지내는 도교 풍속으로 소격서에서 담당했다.

2) 중국에서의 첫돌 상차림

첫돌에 관한 중국에 관한 기록은 이수광(1563~1628)이 『지봉유설』

73) 정조는 7년 9월 22일(경술)에 경기 지역의 흉해에 대해 의논하였다. 원자의 첫돌에 대한 대응이었다.

74) 한자로는 종(種), 초도(初度), 성수초(星宿醮) 등이다.

75) 한자로는 1) 양녕(讓寧) 대군 제(褆), 2) 효령(孝寧)대군 보(補), 3) 세종 대왕(世宗大王), 4) 성령(誠寧) 대군 종(種), 군 8명(경령군(敬寧君) 비(神) 등), 공주 4명(정순(貞順) 공주, 경순(敬貞) 공주, 경안(敬安) 공주, 정선(貞善) 공주), 옹주 13명(정혜(貞惠) 옹주 등) 등이다.

(17권 인사부, 생산 편)에서 3가지 보기를 정리하여 좋은 참고가 된다.

 1) 예기에 "남자를 낳으면 나무로 만든 활을 문 좌편에 걸고, 여자를 낳으면 차는 수건을 문 우편에 건다"라고 했다.[76]
 2)『안씨가훈』에 보면, "남자를 낳아서 1년이 되면 새로 옷을 만들어 입히고 목욕 단장시켜 활과 화살과 종이와 붓을 벌여 놓고, 여자에게는 칼과 자와 바늘과 실꾸러미를 벌여 놓는다. 이 위에 음식과 여러가지 보배를 어린아이 앞에 늘어 놓고 이 중에서 집는 것을 보아 그아이의 장래를 징험한다"라고 했다.[77]
 3)『송사』에 보면, "조빈은 첫 생일날에 왼쪽 손으로는 방패와 창을 들고 오른쪽 손으로는 도마와 접시를 들었다. 그리고 잠시 뒤에는도장 하나를 들었다. 그 나머지는 보지도 않았다"라고 하였다. 수일이란 한 돌 되는 날이다. 그러니 이것으로 본다면 습관과 풍속이 생긴지가 대체로 오랜 것이다.[78]

 이러한 이수광의 기록은 송나라『동경몽화록』(5권, 「육아」)에서도 그대로 확인된다.

 일반적으로 임산부가 산달이 되면, 그 달 초하루에 친정집에서 은대야(은분이나 쇠 또는 채색 그림이 있는 대야)에 조짚(속간) 한 묶음을 담았다. 그 위에는 비단 자수 또는 비단 수건(생색)으로 그것을 덮어 보냈다. 그리고 그 위에 꽃과 으름덩굴을 꽂고, 비단으로 5남 2녀의 무늬가 그려져 있는 그림을 붙여 보냈다. 그리고 소반(반)과 합에만두를 담아 보냈는데 이를 일러 '분통', 즉 '고통을 나누다'라고 하였

76) 禮生男子設弧於門左 女子設帨於門右.
77) 顏氏家訓 男生一期 爲製新衣洗浴粧飾 用弓矢紙筆 女則刀尺針 縷幷加飲食及珍寶 置兒前觀 其所取以驗之.
78) 宋史 曹彬(931~999), 晬日 左手提干戈 右手取俎豆 斯須取一印 餘無所視云 晬日 周歲也 以此觀之 習俗之成 盖久矣.

다. 그리고 만두는 잠자는 양, 누워 있는 사슴, 과실 등의 모양으로 만들었는데, 임부가 자고 누워 있다는 것을 의미하여 이렇게 하였다고 한다. 그리고 아기의 옷과 포대기 등을 보냈는데 이를 일러 '최생', 즉 '아기가 빨리 나오기를 재촉하다'라고 하였다. 분만이 끝나면 사람들은 다투어 조·쌀·숯·초 같은 것들을 보냈다. 3일이 지나면 배꼽을 떼고 정수리에 뜸을 떴다. 7일을 '일랍'이라고 하였다. 아기가 태어난 지 한 달이 되면 선명한 색깔의 비단이나 아기용 수전을 만들어 보냈는데, 부귀한 집에서는 금과 은, 그리고 무소뿔과 옥을 사용해 만들었다. 그리고 다양한 과자들을 만들었고, 아기 씻는 모임인 '세아회'를 크게 열었다. 친지들이 몰려오고, 대야에 향료를 넣은 물을 데우고, 과실, 채전, 파와 마늘 등을 넣었다. 그리고 몇 장(1장은 약 320cm)이나 되는 비단실을 써서 대야를 둘러 감았는데 이를 일러 '위분', 즉 '대야를 둘러싸다'라고 하였다. 비녀로 물을 젓기도 하였는데 이를 '교분', 즉 '대야를 젓다'라고 하였다. 이를 구경하는 사람들은 각자 돈을 물속에 던졌는데 이를 일러 '첨분', 즉 '대야에 돈을 보태다'라고 하였다. 대야에 있는 대추 중 똑바로 서는 것이 있으면 부녀자들이 다투어 주워 먹었는데 아들 낳을 징조로 여겼기 때문이다. 아기 목욕을 다 시키고, 배냇머리를 다 깎고 나면 두루 손님들에게 감사 인사를 하고, 아기를 안고 다른 사람 방으로 갔는데 이를 일러 '이과', 즉 '보금자리를 옮기다'라고 하였다. 아기 낳은 지 백일이 되면 모임을 가졌는데 이를 일러 '백수', 즉 '백일'이라고 하였다. 그 다음 해 생일을 일러 '주수', 즉 '첫돌'이라고 하였다. 쟁반과 옥잔 등을 땅에 늘어놓고, 거기에 과실, 음식, 관고, 붓과 연적, 산칭 등과 함께 서적, 바늘과 실 등 다양한 물건들을 담아놓았다. 그리고 아기가 무엇을 먼저 집느냐로 그 아기가 커서 무엇이 될 것인지를 보았다. 이를 일러 '시수', 즉 '돌잡이'라고 하였다. 이것이 아기에 관한 성대한 예식이었다.

조선의 돌잡이 풍속이 중국의 송나라와 비슷한 것을 알 수 있다.

3) 조선 시대 돌상 자료

이수광(1563~1628)의 '첫돌'의 사전적 지식은 중국의 글들을 뽑아온 것이었다. 100여 년 뒤 이익(1681~1763)은 장재(1020~1077))의 『정몽』과 『회남자』의 기록을 들어 보인 뒤[79] 첫돌에 관한 이야기를 비교적 상세하게 소개하고 있다.

> 돌이란 곧 출생한 아이의 한 해가 되는 날이다. 아이가 출생한 지한 해가 돌아옴으로써 이러한 회롱이 있는 것이다. 이는 옛날 뽕나무활과 쑥대 화살로써 사방을 쏘던 것과 같은 뜻이니, 이 풍속이 어느때에 시작된 것인지는 알 수 없다. 『안씨가훈』에, 강남 "풍속에 아이가 출생한 지 1년이 되면, 새 옷을 마련하고 목욕을 시켜 장식하였다. 사내자식이면 화살·종이·붓을, 계집아이면 가위·자·바늘·실 따위를 사용하고 거기에다 음식물과 보배·의복·완구 등을 더하였다. 아이 앞에 갖다 두고는, 그 어느 것을 가질 생각을 내는가를 관찰하여 앞으로 탐하거나 청렴할 것과 어리석거나 슬기로울 것을 증험한다. 이것을 이르되 시아라 하여 친가와 외가가 한데 모여서 향연을 베풀었다. 이로부터 이후 부모가 살아 있는 동안엔 이날이 될 때마다 항상 술등 음식을 준비하였다. 이것이 후세 생일잔치의 기원이 된 것이다. 그부모 없는 자도 혹은 술을 준비하고 풍악을 잡히어 즐거워하니 이것이 무슨 뜻인가?" 했다. 그리고 안 씨는 이것을 무식의 소치라고 했는데, 정자[80]의 말에, "생일에는 더한층 비통해야 한다"는 훈계로 합치

79) 그 대목은 다음과 같다. 『정몽』을 저술하고 나서 그 문인들에게 이르기를, '이 『정몽』은 마치 돌잔치 소반에 백 가지 물건을 얹어놓고 아이에 보이면서 그 어느 것을 갖는가를 보는 것과 같다' 했다. 그 뜻은 이미 『회남자』에, '성인의 도는 거리에 술항아리를 놓고 지나가는 사람들이 마음대로 마시게 하는 것과 같다'고 말한데에서 나온 것이다.
80) 정자(程子)는 일명 2정장(程子)이라고도 한다. 정호와 정이를 높여 부르는 말이다.

되니, 마땅히 발표하여 알려야 할 것이다.

그럼에도 불구하고 남자아이의 경우 붓(필)이 빠지지 않는다는 확인할 수 있다. 시대나 지역을 뛰어넘어서 부모들은 자기의 아이들이 공부하기를 바라는 심정을 드러낸 것이라고 생각한다.

다음은 첫돌 자료를 제시하여 연구자들이 활용하기를 바란다.

(1) 16세기

정경세(1563~1633), 조호익(1545~1609)[81]

(2) 17세기

김창흡(1653~1722),[82] 남유용(1698~1773),[83] 박세채(1631~1695),[84] 윤봉구(1681~1767),[85] 윤증(1629~1714),[86] 이익(1681~1763),[87] 홍세

81) 晬盤今日幾番迴 莪蔚悲兼語笑開 共祝青牛仍紫氣 扁舟休擬拂風埃.
82) 祭姪女吳氏婦文 晬盤昨日 兒欲扶床 祥辰告及 久我相忘. 驚瞻日月 靜尋平昔.
83) 雲甥晬日卜命文……晬盤豐華 有珍其排 嘉禾文璣 孤矢珮觿 彤管繡帘 鎭以金龜 兒嬉其間 髡毛玉肌 斑爛維服 婆和其呪 家人環笑 嘖嘖佳孩 父顔迫迫 母顔怡怡 母曰仲氏 �余佳兒 湛之之甥 酷似湛之 子盍爲歌 比厥祝禧 余乃正弁以前 爰膝其衣 衆人無譁 聽我有詞 詞曰汝宗之華 璿系自來 我宗之赫 邦人具知 汝生于是 亦旣男斯 男子責鉅 弗一其爲 古人之敎 必自孩提 蒙養有本 推棗讓梨 學數辨方 舞象誦詩 咸有次第 罔……. 雲甥晬日 述一詩與其父母: 李生幼子丁未晬 晬盤百種華且盛 執書榮貴執絲壽 世俗視此卜兒命 四座無譁且環觀 爾何執乎執豆餅 不書不絲是何兆 父母不樂我獨慶 說文稱豆穀之美 又言餅者食之足 穀美食足可延年 老壽富樂神其告 自古文字憂患首 兒不執書其知矣 上古無書天下治 未聞去食民不死 所以鄒聖論王道 必自不飢不寒始 吾謂萬民執豆餅 然後方稱天下理.
84) 晬盤頗盛 公輒曰必王父母以至姊氏先食 然後吾當食 人已奇之 比上學 聰敏絶群 過目成誦.
85) 書內賜小學下方 與孫兒震復晬盤, 至月 始得男子子 命小字震復 震也頭角崒嶷 眉目秀明

90 붓은 없고 筆만 있다

태(1653~1752)

(3) 18세기

김정희(1786~1856),[88] 박영원(1791~1854),[89] 박제가(1750~1815),[90]

庶幾有成望之久故喜之深 托之重故期之切 於其翌年初度也 手將內賜小學一部 登之晬
盤 用替蓬弧之設 此書正朱子所謂做人樣子 不止小子灑掃六藝之習 而修身大法 已悉
備焉爾 震也稍有知思 便能踐歲遵服 終作成德之符 則在爾善繼之義 無大於此 爾毋負
老祖侈恩賜志喜之意也 然其敎之導之 又在於汝緯之以身之也 緯其勉之 老祖書于晬
日之朝 卽二十五日壬辰也 書與宋綱汝長男獅子晬盤: 宋綱汝從余於人巖 巖畔 爲見長
男之晬盤告還 余問小字謂何 答曰 嬬翁蔡公以獅子命而送之矣 余曰善矣哉 此有朱先
生故事 伯心其有得於此乎 先生畫獅子一本 寄其外孫黃輅 蓋取獅子有奮迅之勇也 人
而無勇 百事不可做 中庸之三達德 無此勇則知與仁何以成之 此先生之取義於獅子
而伯心之有得先生者 亦在此也 余願綱汝先取其義 勇往直前 以成厥德 而以身敎之
則獅子長而有知 用觀感勇邁之效 奚止言語文字之粗而已 玆書數行 用備晬盤之具 須
待他日 爲道其外翁得於朱子而小字之者 幷以告老人書之之意 用勉旃也 時崇禎甲申後
再庚辰初秋日 七十八歲翁書 屛溪先生集卷之三十五 병계집(屛溪集): 書內賜小學下方
與孫兒震復晬盤: 家兒心緯主 先廟 而老大無子 歲甲子南至月 始得男子子 命小字震復
震也頭角崒嵂 眉目秀明 庶幾有成望之久故喜之深 托之重故期之切 於其翌年初度也
手將內賜小學一部 登之晬盤 用替蓬弧之設 此書正朱子所謂做人樣子 不止小子灑掃
六藝之習 而修身大法 已悉備焉爾 震也稍有知思 便能踐歲遵服 終作成德之符 則在爾
善繼之義 無大於此 爾毋負老祖侈恩賜志喜之意也 然其敎之導之 又在於汝緯之以身
之也 緯其勉之 老祖書于晬日之朝 卽二十五日壬辰也.

86) 閒厚兒晬盤先執弓矢: 聞汝持弓我氣增 尫屛如父不堪稱 男兒有力當如虎 殺賊除讐事
始能.

87) 寄題小孫如達晬盤 生兒雖晚早生孫 汝父芳年我老殘 然喜同時三世並 深期餘日百榮
存 桑弧蓬矢俄周歲 兔穎龍煤且試盤 種玉爲根嘉樹長 任敎枝葉滿庭繁 寄題小孫如
達晬盤: 生兒雖晚早生孫 汝父芳年我老殘 然喜同時三世並 深期餘日百榮存 桑弧蓬
矢俄周歲 兔穎龍煤且試盤 種玉爲根嘉樹長 任敎枝葉滿庭繁.

88) (與舍季 六)晬盤 吉祥已多兆現 以若大病之餘 尤爲奇幸 又增一齡 到底欣喜 乃母間
又順娩 連擧丈夫子耶.

89) 丕基萬億歲 常祝八千秋 昌運符庚降 祥光叶渚流 呼三移鶴駕 敷五錫龜疇 餘慶文孫在
晬盤隔月周.

晬盤遣辨證說

凡生日之禮古无所見如有之則經傳記言之矣何
待後人耶 然則古人最重生朝 何懸弧說帨以至弄
璋當生乃盛備飲宴宗黨姻友莫不書啓以賀詩
文以祝何也 按顔氏家訓曰 江南風俗 兒生
一朞 爲製新衣盥浴裝
歸男用弓矢紙筆 女則刀尺鍼縷幷加飲食之物及
珍寶服玩之兒前觀其所取以驗貪廉智愚名爲
試兒 親表聚集 因成讌會 向此以后二親芳在每至
此日常有飲食之徒雖已孤露其日皆為供頓
酣暢辭樂不知有所感傷云 我東兒生之朞亦有此
俗名曰晬盤地雖墨風別全於六句有一之生石
名以回甲開宴上壽觀朋癠集奉觴獻賀子女衣縷

이 자료는 이규경(1788~?), 『오주연문장전산고』에서 뽑아온 것이다.

박준원(1739~1807),91) 서영보(1759~1816),92) 서유구(1764~1845),93) 신

90) 七夕篇……晬盤陳菓柹 天市熹微雨點墮.

91) 금석집(錦石集), 박준원(朴準源) > 錦石集卷之四 > 詩 > 見外孫晬盤戲)見外孫晬
盤戲(獅子翁堪畫 虎臣父肯傳 文明異凡骨 福壽驗周年 蘭氣珠盤擁 松陰錦席連 邦
家須吉甫 吾乃祝兼全 從孫春發初度日 答宗興(今日晬盤之戲 吾未見甚欝 但愚魯
公卿之詩 汝又誦之耶 東坡之言 雖出於一時譏世之意 而後之不敎子弟者 以此爲藉
口 壞人材敗風俗 未必非此等語也 吾嘗薄此詩 改之曰我願兒生賢且明 有才有德爲
公卿 此意如何 其思之.

92) 宅成母子 近稍安好 昨朝晬盤 先執四友 一室笑賀 鄙家亦或有傾否之漸 是爲願望耳

위(1769~1847),[94] 심상규(1765~1838), 유도원(1721~1791),[95] 윤정현 (1793~1874),[96] 이만수(1752~1820),[97] 이항로(1792~1868), 임희성(17 12~1783),[98] 장혼(1759~1828)[99]

(4) 19세기 이후와 미상

이진상(1818~1886),[100] 곽종석(?~?), 심육(?),[101] 이재(?), 이용휴(?)

洛休以病失學 尤昧於問辨說話 而妄隨其兄而往 其意竊欲不學而居曾子之門 尤用悚仄 送時戒以寄食僧寮 往來候謁矣 應是星辰河嶽來 兩朝文武出羣才 晬盤綺食情相贈 旣醉從今幾度杯 我家是月屢河淸 積慶莘邰特地榮 願言遐福厖眉古 長記康衢鼓腹氓 賀晬何人畫五湖 端宜來去任飛鳧 絳實仙桃盤似月 爲公須寫極星圖.

93) 祭亡兒生日文 不可以出 筵臣白其實 天笑爲新 促令出見晬日內苑賞花 又添一人矣 自是三淶乙爲三昨乙酉 每遇是日 未始不焦肉酹酒 以識其喜.

94) 警修堂全藁(경수당전고) 신위(申緯) > 警修堂全藁册七 > 碧蘆舫藁一 己卯九月 至十二月 > 十一月十五日 玄凱初度 復用彌月帖韻 乳養昇平頌聖恩 晬盤嬉戲慶私門久知禰嗣賢吾嗣 難道兒孫異我孫 吉日良辰諸福集 顧名思義六經尊 慕鄭康成, 杜征南 合而名之曰玄凱 衰翁念念都非昔 唯喜懷中玉雪存.

95) 慈母恩情見晬盤 元朝節物有餘團 至今湯餠猶依舊 對案誰知我涕汍 先妣每於歲時作餠 稍存羸餘 以待我生日與之食 故首二句言之 以寓悲慕之懷.

96) 祭姊婿李公文 喜當如何 喪兄二周 弟則若相忘者 負愧無可言矣 兄晚而有子 亦旣抱子 其生與兄同日 祖之甲筵 設孫晬盤 人家之所稀有也.

97) 屐園遺稿(극원유고) 이만수(李晚秀) > 屐園遺稿卷之二○原集 > 識 > 課誦識)臣承恩敎奉寵賚 歸與兄弟家人歡欣感泣 寶以藏之 而賤息懸弧適在是秋 敢用是紙是筆是墨 侈之晬盤 永以爲子孫觀 詩曰文王孫子 本支百世 凡周之士 不顯亦世 其是之謂歟 是歲重陽日 臣李晚秀識.

98) 許太和澃 始滿得子於其晬盤日 題兩絶以志喜 次韻申賀: ……晬盤日 題兩絶以志喜次韻申賀.

99) 與李生相誼(장혼(張混)): ……晬盤 察其先執者 以占其一生之趣尙 其風久矣 童稚之時 雖不知生日之樂爲何如.

100) 문집 안에 宋鎬彦(?)祭文 晬盤而示兒 俟來許之將就 肆乃門戶自正 不出繩墨一步.

101) 第四宅以晬盤之酒送來 醉後喜識之.

이들 이외에도 자료가 있으리라 생각된다. 수반 이외에 '고주' 첫돌이므로 외로운 주기라는 뜻이 있다. 김수항(1629~1680),[102] 임상덕(1683~1719)[103] 등이 보인다.

7. 외교 물품에는 꼭 붓이 들어 있었다

붓은 국제 외교상 적어도 전통사회에서의 한 · 중 · 일 역사에서 중요한 교류의 대상 품목의 하나였다. 고려와 몽골의 역사도 같은 범주로 넣어야 할 것은 물론이다.

여기서 '전통사회의 역사'란, 예컨대 고려와 몽골(원), 조선과 중국(명 · 청), 조선과 일본(유구국 포함) 등을 말한다. 그러면 떠오르는 단어가 '조공 제도'일 것이다. '조공 제도'를 통하여 국제교류가 이루어진다는 생각이 들기 때문이다. 그러나 아니다. 오히려 사신들의 왕래를 통하여 이루어지는 또 다른 교류인 까닭이다. 각국 사신들이 왕래하는 과정에서 이루어지는 관행적인 '선물 문화'로 빚어지는 것이다.

102) 曾送驪駒聽玉珂 忽驚歸櫬動鈴歌 風儀幾恨三年隔 襟抱猶思一味和 宿望縱孤周陝擢 諸郞還比馬常多 他時金鳥山前路 露草荒阡掩淚過.

103) ……宜問掌賦之臣 獄訟如之何 可詢執法之吏 職守有別 豈可侵官而妄陳 事務各殊 惟當分任而責效 非敢孤周咨之聖意 誠欲避越位之微嫌 理陰陽 敢曰能盡於相道 期會文簿 唯願各責於官司 握筭縱橫 是豈宰相之體貌 按法議讞 亦非廟堂之訏謨 帝其念茲 臣言非妄 臣伏望云云 則居官任職 羣僚殫執掌之勞 論道經邦 大臣有知體之譽 臣謹當三朝知遇 一節始終 惟大人格非 縱慚先聖賢之訓 與天子曰可 庶效古宰相之風.

1) 국제 외교관 왕래에 따른 선물 문화

한 · 몽 · 중 · 일 관계에서 사신 왕래 과정에서 '선물문화'가 이루어진다. 이때에 필연적으로 붓이 등장하기 마련이다. 붓 등의 문방 선물은 부담이 적은 까닭에 빠지지 않았다는 이야기이다.

여기서 미리 짚고 넘어가야 할 개념이 있다. '조공'이라는 단어이다.

보기 1 : 종주국에게 속국이 때맞추어 예물로 물건을 바치던 일. 또는 그 예물.
보기 2 : 전근대 사회에서 제후나 속국이 사신을 통해 종주국에게 정기적으로 공물을 바치는 행위.
보기 3 : 예전에, 속국이 종주국에게 때맞추어 예물을 바치는 일이나 그러한 예물을 이르던 말, 종주국에 때맞추어 바치다.

보기 1은 『민중국어사전』에서, 보기 2는 『온라인 브리태니커』에서, 보기 3은 『온라인 다음』에서 뽑아온 것들이다.

이들을 정리하면, 1) 두 나라는 종주국과 속국이라는 수직적인 관계, 2) 정기적인 관례적 행사 등이 된다. 과연 이러한 사전적 설명이 옳은 것인가를 살펴볼 필요가 있다. 미리 결론부터 내리면, 이것은 '잘못된 역사지식'이라는 것이다.

중국 콤플렉스에 기인한 것이 아니라 '한류'로 세계문화의 중심권에 있는 우리나라 문화를 한 번 짚어 보자는 것이다.

1) 백제와 신라는 예전의 속국 백성으로서 (고구려에) 옛적부터 조공을 바쳐왔다.

2) 398년(영락 8)에 …… 숙신이 …… 조공하였다.
3) 410년(영락 20)에 동부여는 옛날의 추모왕의 속국 백성이었는
데, 중간에 배반하여 조공하지 않았다.104)

이 인용문들은 광개토왕 비문에서 가져온 것들이다. 이 내용은 고구려
가 1) 백제와 신라 그리고 숙신과 동부여 등을 '속국'으로 본다는 것이고,
2) 그래서 '조공'이 이루어져야 한다는 것이다. 비문이라는 전제가 있지
만, 누가 백제 · 신라 · 숙신 · 동부여 등이 고구려의 속국이라고 생각할
사람은 없다. 그야말로 일방통행 방식인 것이다.
'조공'이란 이러한 사고가 밑바탕에 깔려 있다는 것이다. 이러한 보기
는 또 있다. 조선과 유구국의 관계이다. 역시 '속국', '조공' 등의 관계는 적
절하지 않다.

중국은 한대 이후 자신들이 세계의 중심이라는 중화사상에 근거하
여, 주변국가들을 제후국으로 간주하고 천자에 대한 정례적인 조빙
사대를 요구했다. 그리하여 주변국은 중국에 대해 조공을 바치고, 중
국은 주변국에 대한 답례로 하사품을 내림과 동시에 그들의 정치적
지위를 인정해주는 책봉 정책을 통해 상호간의 정치적 관계를 유지
시켜나갔다.

104) 그 원문을 다음과 같다. '1. 백잔(百殘)(잔(殘)은 음(音)이 제(濟)이니 곧 백제(百濟)
이다)과 신라(新羅)는 예전의 속국(屬國) 백성으로서 옛적부터 조공(朝貢)을 바쳐
왔다. 2. 8년 무술(영락 8년 398년)에 하교(下敎)하여 편사(偏師)를 보내어 식신
(息愼 숙신(肅愼))의 토곡(土谷)을 살피게 하고, 인하여 곧 막○라성(莫○羅城) ·
가태라곡(加太羅谷)의 남녀 3백여 인을 초략(抄略)하여 사로잡으니, 이로부터 이
후로 와서 조공(朝貢)하고 섬겼다. 3. 20년 경술(庚戌) 영락(永樂) 20년. 410년)에
동부여(東夫餘)는 옛날에 추모왕(鄒牟王)의 속국(屬國) 백성이었는데, 그 중간에 배
반하여 조공(朝貢)하지 않았으므로 왕이 몸소 군사를 거느리고 가서 토벌하였다.'

이 글은『온라인 브리태니커』'조공' 항목의 일부이다. 중국의 한족이 조선까지 넣어서 주변국들을 '제후국'으로 생각한다는 것이다. 일정 부분 이러한 (제후국이라는) 제약이 있었다.

그런데 청나라의 경우는 조선이 심정적으로 제후국으로 인정하지 않았다. 실제적인 '주종의 수직적 관계'라기보다는 '힘이 모자라는 나라'의 전형적인 관례라는 것이다. '정기적인 조공' 제도는 결과적으로 다른 문화를 받아들이는 출구 역할을 담당하였다는 것이다.

전통사회의 역사에서 조선과 중국의 관계는 오늘날 한국과 미국의 관계와 다르지 않다. 그런데 한국이 '미국의 속국'이라고 생각하는 사람은 없다. 다만 '힘이 센 나라'와 '힘이 약한 나라'의 관행일 뿐이다.

이러한 관계는 인류가 존재하는 한 개인간, 사회간, 국가간, 민족간 항상 존재하였고 또 존재할 것이다. 그러므로 '조공'은 주종간의 수직적인 관계에서 출발하는 역사인식은 지금 바꾸어 나가야 한다.

이러한 바탕에서 조선과 몽골, 조선과 중국, 조선과 일본 등의 관계에서 이루어지는 '붓 관련 선물문화'를 살펴보고자 한다.

2) 몽골 외교관의 사례

고종 8년 즉 1221년 8월의 기록이다. 진단학회 편『한국사』연대표에까지 정리되어 있을 정도로 몽골 외교관의 횡포는 심한 것이었다.

8월 몽고사 저고여, 와서 황태제 균의 말을 전해 금품을 징구함.[105]

105) 인용된 원문은 '八月 蒙古史 著古與 와서 皇太弟 鈞의 말을 전하여 金品을 徵求함'
으로 국한문 섞어 쓰고 있다.

이 해는 몽골의 징기스칸(1162~1227, 성길사한) 16년 즉 1223년이었다. 그 동생이 고려에 그러한 요청하였으니 그 상황을 짐작할 것이다. 그 물품은 다음과 같다.

수달피 10,000령, 가는 비단(세주) 3,000필, 가는 모시(세저) 2,000필, 솜(면자) 10,000근, 용단먹(용단묵) 1,000정, 붓 200관, 종이 100,000장, 지치[106](자초) 5근, 여뀌풀꽃(홍화) · 쪽죽순(남순) · 주홍 각 50근, 자황 · 광칠 · 오동 기름(동위) 각 10근[107]

선물을 요청하는 과정에서 시간을 끌며 하루 해를 넘긴다든지, 저녁 무렵에야 한다든지, 연회에 참석하지 않는다든지, 저고여 이외에도 원수인 찰라와 포흑대의 편지를 내놓으면서 그들의 선물까지를 요청한다든지 그 횡포는 무례하기가 짝이 없었다.

106) 지치의 한자는 紫草이다. 뿌리가 자색의 염료로 쓰인다, 기치 뿌리는 찬 성질을 지니어서 오줌을 순하게 하고, 피를 맑게 하여 대장증(腸症), 천연두증(症痘), 부스럼 등의 치료에 쓰인다.

107) 수달피(水獺皮) 1만 령(領) · 세주(細紬) 3천 필(匹) · 세저(細苧) 2천 필(匹) · 면자(綿子) 1만 근(斤) · 용단묵(龍團墨) 1천 정(丁) · 필(筆) 2백 관(管) · 지(紙) 10만 장(張) · 자초(紫草) 5근(觔: 힘줄), 홍화(紅(홍: 개여귀)花) · 남순(藍荀) · 주홍(朱紅) 각 50근(觔), 자황(雌黃) · 광칠(光漆) · 동유(桐油) 각 10근(觔).

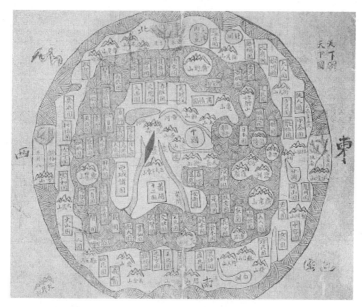

세계지도 천하도(17세기): 조선, 중국, 일본, 유구 등이 보인다. 그리고 서역
여러 나라도 보인다.

하여튼 붓 200개(관)를 비롯하여 용단 먹(용단이 지역의 이름인지 용
단이 무늬가 모습인지 확인하지 못하였다) 1,000점(정), 종이 100,000장
등을 요구하였다는 것이다. 그만큼 당시 붓은 몽골과의 외교에서도 귀한
선물의 하나였다는 사실이다.

이와 같이 외교관들이 붓을 요구하거나 요구하지 않아도 이를 선물하
려고 하는 관행은 지속되었다.

3) 중국과의 외교관 사례

외국(중국) 사신에게 선물을 주는 경우 그 전에 선물(인정)의 리스트

(단자)를 주는 것이 관례였다. 그만큼 공식적인 성격을 지닌 것이라고 생각된다. 이 외교적 선물 가운데 부담이 되는 품목은 받지 않는 경우가 발생하였다. 피해 사례가 든다고 보았기 때문이 아니었을까?

조선 정부에서 중국 사신에게 붓을 선물로 준 경우가 적지 않다.
성종 10년 즉 1479년도 같은 보기이다. 좌승지가 사신에게 임금의 선물을 가져갔으나 일부만 받고 나머지는 사양한 것으로 되어 있다.

> 이경동이 선물의 단자 목록을 드리니, 사신이 이를 보고 난 후에 다만 활 6장, 화살 6개, 궁건시복 1부, 궁전 모자 1부, 붓 100지, 먹 50홀, 도롱이옷 1령, 그림 넣은 돗자리 2장, 남라개 1개, 칼 1자루만 받고 나머지는 모두 물리쳤다.108)

중국 사신들이 부담되는 선물을 물리치자 접사 이경동도 더 이상 권유하지 않았다는 것이다. 어찌 되었던 수용한 물품 중에는 붓이 100자루 먹이 50개가 들어 있었다. 붓을 세는 단위를 '지'라고 쓴 것은 대나무 '가지'라는 뜻이라고 생각된다.

성종 19년 즉 1488년에도 중국 외교관들에게 붓 등을 선물로 제시한 것이 나타난다. 접사 송영이 그들에게 준 선물 리스트(물목 단자)에는 붓과 먹 그리고 종이들의 문방도구가 들어 있었다. 그리고 기름 먹인 방석(유석: 돌아가는 길에 사용하도록 배려한 것임)도 들어 있었으나 받지 않았다. 다만 문방구는 '작은 물건(소물)'이니 받아들여야 한다는 것이다.

108) 한자로는 이경동(李瓊仝), 인정(人情), 단자(單字), 전(箭) 6개(介), 궁건시복(弓韔矢服), 궁전모(弓箭帽), 지(枝), 먹(墨) 50홀(忽), 사의(簑衣) 령(領), 채화석(彩花席), 남라개(南羅介) 등이다.

중국 운남성에 거주한 소수 민족의 붓

이번에는 중국 사신이 조선 왕실에게 붓 등의 선물을 준 보기들이다.
숙종 45년 즉 1719년의 일이다. 청나라 사신이 임금에게 붓(필)과 색이
있는 종이를 주었는데, 받지 않았다는 내용이다.

> 청나라 사신이 붓 4봉과 색종이 10봉을 임금에게 바치고, 또 붓 6
> 봉과 색종이 6봉을 세자에게 바쳤으며, 도감 당상과 원접사에서 각각
> 종이 · 필 · 묵 각 1봉씩을 보내었는데, 도감에서 받기를 사양할 것을
> 계품하였다.

이런 보고를 임금에게 드리자 전례가 없다고 받지 않았다. 결국 역관
들에게 나누어주었다는 것이다. 여기서 사례가 없다고 하였으나 그들이
준비해온 것은 관행임을 알 수 있다.

이번에는 중국(청)에서 조선에게 붓 등을 선물한 보기이다.
정조 20년(1796) 청나라 진하사로 나갔던 이병모(1742~1806)가 돌아
와 중국에서의 일을 보고하였다. 이병모가 청나라 서울인 북경에 머문

것은 정월 19일부터 29일까지 11일간이었다.

그 가운데 붓 등을 선물한 것은 21일이다. 중국의 예부에서 조선의 서장관[109] 및 정관들에게 외교관으로 온 일에 대하여 '상'으로 주었다고 되어 있다. 관행이라는 것을 알 수 있다.

이때 받은 선물 내역은 다음과 같다.

> 옥여의 1자루, 대단 5필, 금단 4필, 섬단 2필, 견전 2권, 벼루 2방, 붓 2갑, 먹 2갑이었다.[110]

정조 22년(1798) 동지 정사 김문순(1744~1811)이 북경(연경)에 갔다가 보고하는 자리에서 역시 붓 선물이 들어 있었다. 이때 우리나라 임금과 관리에게 각각 선물을 주었다.

오늘날의 붓 선물 세트

109) 서장관: 삼사(三使)의 하나. 외국에 보내는 사신을 수행하여 기록을 맡던 임시 벼슬. 줄여서 서장이라고도 한다. 중국으로 가는 조선의 사신은 보통 상사(上使), · 부사(副使), 서장관(書狀官) 등 3사였다. 일본의 경우는 통신사, 부사, 종사관 등이었다.

110) 한자로는 옥여의(玉如意), 대단(大緞), 금단(錦緞), 섬단(閃緞), 견전(絹箋) 등이다.

(1) 임금에게 준 선물

이무기가 그려진 비단(망단) 2필, 크고 작은 비단 종이(견지) 4권, 福자가 인쇄된 전지 100폭, 붓 4갑, 먹 4갑, 벼루 2방, 유리그릇(파려기) 4건, 조각하고 칠한 그릇(조칠기) 4건

(2) 관리에게 준 선물

비단(대단) 1필, 비단 종이(견지) 2권, 붓 2갑, 먹 2갑

임금이나 관리에게도 빠짐없이 붓과 먹을 선물한 것이다. 유구국 사신에게도 똑같이 했다고 보고하고 있다. 일종의 관행이라는 것을 짐작할 수 있다.

이러한 붓의 선물은 북경에 머무는 왕세자에게도 그대로 적용됐다.[111] 태종 8년(1408) 4월 2일에 중국의 임금(황제)이 시를 내리면서 선물로 붓 등을 준 것이다.

『통감강목』·『대학연의』 각 1부, 모범되는 글씨체를 모아놓은 두루마리책(법첩) 3부, 붓 150자루, 먹 25정.

아직 세자가 공부할 시기이니 이러한 선물을 주었던 듯하다.

111) 조선 초기에는 왕세자가 중국에 인질로 가 있었다.

4) 일본과의 외교관 사례

여기서 일본이란 본토는 물론이고 유구국까지 포함한다.

태종 17년(1417)에 일본의 삼주자사의 사신이 그 나라의 토산품을 보내왔다. 그 토산품 가운데 붓과 벼루가 들어 있었다. 임금(태종)이 받은 토산물 가운데에서 붓과 자색 벼루를 좌대언 윤사영과 동부대언 최부(1370~1452)에게 각각 주었다. 그 외에도 황각 1, 주전자도 있었다.

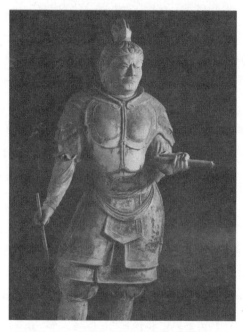

일본 동대사 사천왕 가운데 광목천왕[서쪽]이다.
오른손에 붓을 들고 왼손에 권자를 들었다.

이번에는 조선이 일본에게 붓을 선물한 사례이다.

성종 8년(1477)에 일본 통신사에게 주는 품목에서도 붓을 비롯하여 종

이와 먹이 확인된다. 종이는 계본지와 공사하지 두 종류였다.[112]

숙종 8년(1682) 일본 통신사에게 주는 물품 목록에 대한 논의가 있었다. 예조 즉 예악·제사·연향·조빙·학교·과거의 일을 맡는 부서에서 이에 대한 알려온 내용이다.

> 엄유원이란 곧 일본의 선대군의 묘호입니다. 임금 글씨(어필)의 편방 얻기를 청하는 것은 전례가 있기는 하나 일이 매우 중대하니, 묘당을 시켜 여쭈어서 처치하게 하소서. 또 '등롱·악기 따위 물건은 한결같이 구례를 따르되 등롱의 명자는 먼저 초본을 보여 주고 모양과 높낮이는 우리 제도에 따르기 바란다' 하였습니다. 이것도 전례가 있으니, 승문원을 시켜 가려내어 등초하여 보내야 하겠습니다. ……봉행 등의 별단에 '3종실과 집정 몇 사람에게 3사신이 보내 주는 물건이 여러 가지인데, 목면·호도·잣(백자)·그림 돗자리(화석)·기름(유둔)·눈솜(설면)·차는 향(패향)·청심원 따위 물건은 동도의 관인이 쓰는 것이 아니며, 그 밖의 매(응)·인삼(삼)·호랑이 가죽(호피)·표범 가죽(豹皮)·표백한 베(백조포)·붓(필)·먹(묵)·비단(능단)·색종이(색지)·물고기 가죽(어피)·녹두·흰 꿀(백밀)·작은 칼(소도)는 괜찮다' 하였다.

일본 통신사가 조선에 요구한 품목에 대한 심의 과정이다. 줄 수 있는 것과 없는 것 등을 구분하는 것이다. 일본 통신사는 이런 행위를 '조공'이라고 하지 않는다. 의례적인 문물교류 제도였던 것이다.

고려도 송나라에 이런 품목을 요청하는 '절목'이 있었다. 구양수(1007~1072)가 고려가 요청한 품목 가운데 책을 있었는데 이를 주어서는 아니 된다고 말린 일이 있다. 소위 '조공 제도'라는 것은 오늘날의 입장에서 보면, '일종의 물물교환'이었던 셈이다.

112) 한자로는 계본지(啓本紙)와 공사 하지(公事下紙)로 쓴다.

하여튼 전통사회의 역사에서 한중일의 외교관 사이에서 붓 등의 문방류는 거의 빠지지 않는 품목이었다. 그만큼 붓 등의 문방 문화는 필요충분한 조건이었던 모양이다.

제2부

문방의 흐름과 조선 시대

왼쪽은 황후 오른쪽은 왕비

제2부 문방의 흐름과 조선 시대

1. 문방 문화, 어떻게 흘러갔는가?

1) 우리나라 흘러감은

우리나라 역사에서 '문방'이란 단어를 처음으로 쓴 사람은 아마 고려 말기의 이인로(1152~1220)일 것이다. 그 이후 조선 시대에 들어서 김시습(1435~1493)의 '문방시'가 보이기 시작한다. '서재' 즉 '책을 갖추어 두고 글을 읽고 쓰고 하는 방'이란 공간 개념으로 '문방'은 '소쇄원문방'이 아닐까 한다. 순수한 우리말로는 '글방'이고, 달리 '서각'이라는 학술적 용어도 있다. 이후 적지 않은 시인과 묵객들은 「문방」, 「문방4우」, 「문방4보」, 「문방4우명」, 「문방아제」, 「문방지구」, 「4우」 등의 한문시들을 쏟아낸다.[1]

[1] 지금까지 '문방' 문화를 이야기하면서 우리나라 자료는 거의 활용되지 못하였다. 거의 중국의 원래 자료나 일본을 통하여 들어본 2차 자료에 의지하였던 것은 숨길 수 있는 현실이다. 그만큼 우리의 문방 문화 연구를 소홀히 혹은 게을리했다는 증표이기도 하다. 그런데 1994년 구자무는 『한국문방제우 시문보』라는 책을 3권(책)

12세기 사람인 이인로는 고려 명종 때의 학자이다. 자는 미수, 어릴 때 이름은 득옥이며 호는 쌍명재이다. 어려서부터 총명하여 문장과 글씨가 뛰어났다. 정중부 난리 때 머리를 깎고 난리를 피한 뒤 다시 세상에 돌아왔다. 1180년(명종 10)에 과거에 급제하여 직사관에 있으면서 당대의 학자들인 오세재, 임춘, 조통, 황보항, 함순, 이담 등과 결의를 맺고 친구가 되어 시와 술을 즐겼다. 신종 때 예부원외랑, 고종 초에 비서감 우간의대부가 되었다. 성질이 급하여 크게 쓰이지 못했다는 평가를 받기도 하였다. 그에 관한 기록은 『고려사』, 『고려사절요』 등과 다른 문집들에 보인다. 그의 저서는 『은대집』 20권, 『은대후집』 4권, 『쌍명재집』 3권, 『파한집』 3권 등이 전하고 있다.

‘문방4보’로 시작되는 시에 관한 이야기(시화)가 『파한집』 상권 거의 첫 부분에 등장한다. 그 내용은 대략 다음과 같다.

문방의 4가지 보배(문방4보)는 선비(유자)의 필수적인 것이다. 그런데 오직 먹 만드는 것이 어렵다. 그러므로 중국의 서울(경사)의 것을 쉽게 구해 여러 사람들은 귀중함을 모른다. 내(이인로)가 나라에서 사

으로 발간하였다. 최치원(857~?)에서 오늘날에 이르기까지 287분의 시와 글(시문) 1,522편을 찾아낸 결과물이다. 여기서 시문집이란 시·가·송·잠·명·찬·부·서·기·해·변·소·지·발·전 등의 문체 스타일을 말한다. 물론 이 책은 여러 가지 논의가 있을 수 있다. 우선 책의 이름(제목)에서 볼 수 있는 것처럼 ‘문방제우’에서 문방을 어느 것까지를 넣을 것(범주)이냐에 따라 뽑아내는 기준(선정)이 달라질 것이다. 또한 『한국문간 총간』을 대상으로 할 때, 이 간행물에서 빠진 자료도 나름대로 있을 것이다. 물론 도서관, 고서점, 한적더미를 뒤졌다고 말하고 있을지라도 개인이 감당하기는 결코 쉬운 일이 아닐 터이다. 그럼에도 불구하고 처음으로 본격적으로 우리나라의 ‘문방’ 자료를 정리했다는 점에서 그 의의는 가볍다고 할 수 없다. 이렇게 단정적인 표현을 쓰는 것은 무슨 일의 ‘처음’은 노력과 시간 혹은 들인 돈(투자) 등 아무나 할 수 없는 일이기 때문이다. 더구나 일가를 이룬 스승 혹은 선배나 친구들의 힘이 모였다는 점에서 의의가 크다.

용하는 먹을 납품하는 직책을 맡은 일이 있다. 음력 1월부터 3월(춘월)까지 먹을 5,000매를 납품하도록 되어 있었다. 이를 달성하기 위하여 공암촌에 들어가 소나무 그을음(송연) 100곡(1곡은 10말의 용량)을 채취하였다. 두 달 만에 이 작업을 이루었다. 먹을 만드는 사람이나 감독자 모두 얼굴이나 의상이 그을음 투성이었다. 여기서 먹의 소중함을 느끼게 되었는데 중국 지역의 먹도 그러한 노력에 의하여 만들어진 것이리라[2] 생각할 수 있다.

이인로의 '문방 4보' 부분

2) 文房四寶 皆儒者所須 唯墨成之最艱 然京師萬寶所聚 求之易得 故人人皆不以爲貴焉 及僕出守孟城 承都督府符 造供御墨5千挺 趁春月首納之 乘遽到孔巖村 驅(구: 몰다) 民採松烟百斛 聚良工躬自督役 彌兩月云畢 凡面目衣裳皆有烟煤之色 移就他所 洗浴 良苦然後還城 是後見墨雖一寸 重若千金不敢忽也 因念世人所受 用如剡藤참(竹=斬) 竹蜀錦吳綾 皆類此 古人云惘農詩 誰知盤中飡(손: 저녁밥) 粒粒皆辛苦 誠仁者之語也 僕始得孟城作一絶云 稚川腰綬白雲邊 手採丹砂欲學仙 自笑驚虵餘習在 左符猶管碧 松烟.

이 글은 문방4보 즉 붓, 먹, 벼루, 종이를 모두 이야기하지 않았다. 이인로 본인이 먹을 납품하는 직책을 맡은 이후 그 경험담을 쓴 것이라 할 것이다. 고려 말기의 나라에서 필요한 먹은 5,000매이고 만드는 시기가 음력 정월부터 3월(춘월)까지이다. 먹의 재료는 공암촌(오늘날 어디인지 잘 모르겠다)의 소나무에서 얻은 것이다. 당시 고려먹은 소나무 그을음(송연)으로 만든 것을 확인할 수 있다. 두 달 동안에 소나무 그을음을 100곡(1곡은 10말)을 채취하였다니 작업 과정이 상당히 구체적인 편이다.

먹은 크게 기름 그을음(유연)과 소나무 그을음(송연)으로 만든다. 보통 앞의 것(전자)을 유연목, 뒤의 것(후자)를 송연묵이라고 부른다. 유연묵은 기술이 만드는 과정이 쉽지 않기 때문에 귀한 것으로 알려지고 있다. 고려에서 유연묵을 만들었는지는 아직 확인되지 않았다.

하여튼 이인로는 송연먹을 직접 만든 사람으로 먹의 귀중성을 강조한 것이 '문방4보'로 시작되는 글이다. 그러나 이 글은 4가지가 아니라 먹 하나만 다룬 것이다.

'문방'에 관한 기록 즉 시문이 보이는 것은 15세기에 들어서면서 나타난다. 김시습(1435~1493) 『매월당시집』 4권 '문방시'가 그것이다. 그러나 이 '문방시'도 '서재' 즉 '책을 갖추어 두고 글을 읽고 쓰고 하는 방'이란 공간 개념은 아니다. 이런 부류의 글은 권오복(1467~1498)의 '호역공 문방'[3] 등 글 중간에 들어가는 부분도 역시 같다.

'문방4우' 전체를 이야기한 사람은 이행(1478~1534)이다. 『용재집 외

3) 『睡軒集』 1권, 金監司相國 見惠陳簡齋集黃毛等云 集希遣雅懷 毫亦供文房 勿訝勿訝 詩以謝之 '驚人佳句思難得 脫帽中書老以深 簡老文章知蓋世 毛生交契解供吟 詩壇已得風騷伯 筆陣行穿翰墨林 他日留爲玉堂用 惠來珍重百朋心'.

집』에서이다. 이행은 중종 때의 정치인이자 시인이다. 자는 택지, 호는 용재, 시호는 문헌이다. 덕수 이 씨로 사간 벼슬을 한 이의무의 셋째 아들이다. 1495년(연산군 1)에 과거에 합격하여 1515(중종 10)년에는 대사간이 되었다. 그때 폐비 신 씨의 복위를 주장하던 박상(1474~1530), 김정(1486~1521) 등과 맞서서 극력 반대하다가 1517년 무고(없는 일을 거짓으로 꾸며 남을 고발하거나 고소함)를 받자 벼슬을 버리고 면천에 숨어 살았다. 1519년 기묘사화 이후 공조참판·대제학·우의정·좌의정에 이르렀다. 1531년 김안로(1481~1537)의 간사함을 공격하다가 이듬해 함종으로 귀양 갔다가 병들어 죽었다. 그림을 잘 그렸다고 전하고 있다. 저서로는 『용재집』이 있다.

이행의 문방4우는 '부'로 387자이다. 붓(관성모영), 먹(강인진현), 종이(회계지저), 벼루(성도명홍) 등을 계보를 간략하게 쓴 것이다. 이행은 붓에서 '순박함'을, 종이에서 '실패하지 않음(불패)'을, 먹에서 '날카로움과 무딤(총박)' 등을 보고 이들의 세 사람이 동행하니 나의 스승이 된다고 했다. 거기다가 네 사람이 동행하니 내가 살아가야 할 방향이라고 보았다.

그러나 이행은 실제로 문방 즉 '책을 갖추어 두고 글을 읽고 쓰고 하는 방'을 향유했을 시인묵객의 생활은 어려웠을 것이다. 그의 본업이 정치인이었기 때문이었다.

그러면 언제 '책을 갖춰 두고 글을 읽고 쓰고 하는 방'이 성립되었을까? 이를 파악하는 건 결코 쉬운 일이 아니다. 그런데 김인후(1510~1560)가 '소쇄원 문방에서 자면서(숙소쇄원문방)'이란 5언 절구[4]에서 본격적인 문방 문화가 이루어졌다는 것을 확인할 수 있다.

4) 5언 절구는 2수이다. '徑尺莓苔地 寒叢雪後新 蕭疏燈影下 襟韻更相親'와 '窓外雨 蕭蕭 小風驚醉面 盆中竹數竿 翠葉微微顫'.

이 절구 시를 보면 오늘날 소쇄원의 모습과 같은 느낌을 받는다. 베개 옆에 분재 대나무가 있다든지, 촛불 아래에 사바(중생이 갖가지 고통을 참고 견뎌야 하는 이 세상) 세계가 있다든지, 대나무 숲을 이루어 기쁨에 빠져 있다든지[5] 모두 문방 문화의 진수를 보여준다.

소쇄원의 '소쇄'는 소강과 상강이 모이는 곳을 뜻한다. '소상8경'이란 말이 유명하다. 소강은 호남성에서 발원해 상수로 흘러가는 강이다. 소쇄 는 한자로 '瀟灑'와 '瀟洒'로 같이 쓴다. 두보(712~770)[6]나 공치규(447~ 501)[7] 등 시구로 알려지기도 하였다.

여기서 문방 문화의 도교적 세계를 상기할 필요가 있다. 조선 시대 선 비들이 정치 일선에 나가거나 아니면 은일하여 산림에 머물거나 했다. 그 런데 사화 등으로 인하여 일생을 아예 뒤의 것(후자)으로 보내는 선비들 이 생기게 되었다. 이러한 것이 문방의 진정한 혹은 본격적인 의미라고 생 각된다. 소쇄원의 주인 양산보(1503~1557)도 그런 사람이다. 그의 스승 인 조광조(1482~1519)가 기묘사화로 능성(전라남도 화순군)에 유배되 어 세상을 떠나자 현실정치의 꿈을 접는다. 그리고 별서정원인 소쇄원을 꾸민다. 1755년 나무에 새겨 만든 판본(목판)에 그런 성격이 잘 나타나 있다. 도교의 상징이라 할 수 있는 '죽림'을 지향하였다든지, 장탄의 제영 에도 유불도의 통합된 모습으로 나타난다든지, 소쇄원 건물, 연못, 식물 과 바위 등의 배치를 본다든지, 하는 데서도 이들을 쉽게 확인할 수 있다.

양산보는 자는 언진이고 호는 소쇄원이고 본관이 제주이다. 저서로 『소쇄원유사』(출전:『증보문헌비고』249권, 문집류 3)이 있다.

5) 枕邊有盆竹 燭影婆娑 便成一林 深可喜也.
6) 杜甫 宗之瀟灑美少年.
7) 孔稚圭 瀟洒出塵之想.

소쇄원은 1536년에 지은 것(조영)으로 알려져 있다.[8)]

당시 만들어진, 1755년판 소쇄원 권역 그림(소쇄원도)이 남아 있어서 당시 문방 문화를 짐작할 수 있다.

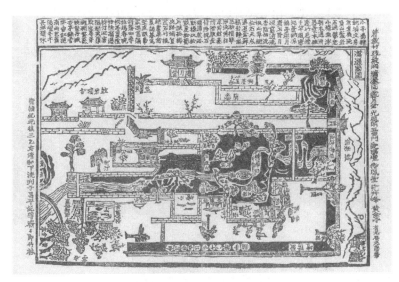

소쇄원 목판(1755년 제작) 탁본도

이 그림의 제영 부분에서 확인되는 것이 '침계문방'이란 구절이다. 김인후(1510~1560)의 5언 절구에서도 보이는 '베개(침)'도 물체로서의 베개가 아니라 '베개 옆에서 시내가 흐르는 문방'의 베개일 가능성이 높다. 중국의 죽림칠현처럼 세속을 벗어나 시와 술로 지내던 문방 문화를 상기시킨다. 출판한 해를 적은 기록(간기)의 맨 끝에서 '(서)재 즉 죽림'이란 대목에서도 그대로 드러나 있다.

8) 鄭澈(1536~1593)은 '瀟灑園題草亭'에서 자신이 태어나던 해(1536)에 지었다고 적고 있다.

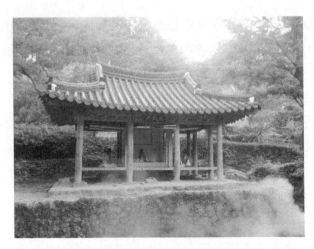

이 그림은 담양군청 문화재 담당 학예연구사
윤재득(061-380-2812)이 보내준 것이다. 안개가 피어오르는
광풍정에서 세 선비가 글을 읽는 광경을 재현해 본 것이다.

하여튼 소쇄원이 문방으로서 충실히 역할을 해온 것을 여러 정황으로
알 수 있다고 하겠다. 그러므로 소쇄원을 조선 시대 문방 문화의 표적이
라고 해도 결코 지나치거나 과장은 아닐 것이다.

현재 소쇄원은 전라남도 담양군 지곡리 123번지에 위치하고 사적 제
304호(1983. 7. 20)로 지정되어 있다.

이러한 문방 문화는 서유구(1764~1845)의 「문방아제」로 계승된다. 소
쇄원의 '문방 형성'이 공간적 확보를 의미하는 것이라면, 「문방아제」는
문방 발전의 콘텐츠Contents 확보를 의미하는 것이라고 할 수 있다.

「문방아제」는 『임원경제지』(16가지 주제(지)를 다루므로 『임원16지』
라고도 한다)의 한 꼭지(Chapter)에 속한다. '이운지'란 '이怡'가 '1) 기쁘다
2) 즐겁다 3) 화합하다' 등의 뜻이고 '운雲'이 '1) 구름 2) 은하수 3) 8대손

4) 하늘'의 뜻이니 '하늘과 화합하여 기쁘다'는 의미가 된다. 문방과 함께 함으로써 청운 즉 높은 이상이나 벼슬하는 꿈을 가지고 살아간다는 의미가 될 것이다.[9]

여기서 문방은 4가지 벗(4우)가 아니라 5가지 벗(5우)이다. 즉 붓(필), 먹(묵), 벼루(연), 종이(지) 등에다가 인장(도장)을 하나 더 넣은 것이다. 오늘날까지 이 생각은 지속되고 있는 듯하다. KBS 프로그램 가운데 <진품명품>이 있다. 이 프로그램을 보면, 낙관 즉 '글씨나 그림에 작자가 자기 이름이나 호를 쓰고 찍는 도장'이 있느냐 없느냐에 따라 가격의 차이가 엄청나다. 인장에 대한 높은 평가인 셈이다.

'문방아제'는 말 뜻대로 '문방을 바르게 만든다'는 의미이다. 어느 번역자는 '서재의 고상한 벗들'이라고 하기도 하였다. '바르게 만든다'는 뜻은 5가지 문방 도구들을 각각 품질 평가에서 만들기와 보관 운용까지 바르게 하는 법을 제시한 것이다.

뒤에서 상세하게 다룰 것이므로 여기서는 줄인다. 다만 '문방아제'가 된다는 것은 다른 15가지 주제(지)와 일치하도록 한다는 것이 될 것이다. 그러므로 이 16가지 주제(지)를 제시하기로 한다.

9) 『임원경제제』가 총 113권인데, 이운지(怡雲志)는 99권부터 106권까지가 해당된다. 이운지의 1권인 99권은 은거지의 배치(1) 총론, 2) 임원의 정원(澗沼), 3) 임원의 삶터(齋寮亭榭), 4) 임원의 가구 배치(几楊文具几안석 楊평상, 걸상 등)와 휴식에 필요한 도구(怡養器具)(1) 평상과 의자(狀楊), 2) 침구류(枕褥), 3) 병풍과 휘장(屛帳), 4) 휴대용 여러 도구(動用諸具), 5) 그릇류(餌具), 6) 음주도구(飮具)이다. 2권인 100권은 임원에서 함께 하는 공양(山齋淸供)(1) 다공양(茶供), 2) 향공양(香供), 3) 거문고와 검 공양 부록으로 생황 · 피리 · 편종 · 풍경(琴劍供)(附)笙笛鐘磬이다. 3권인 101권에서는 임원에서 함께 하는 공양((山齋淸供)하(1) 꽃과 돌 공양(化石供), 2) 새 · 사슴 · 물고기 공양(禽魚供)) 이하 102권부터 106권까지가 '문방아제'이다.

1. 본리지(1~13권), 2. 관휴(14~17권), 3. 예원(18~22권), 4. 만학지(23~27권), 5. 전공지(28~32권), 6. 위선지(33~36권), 7. 전어지(37~40권), 8. 정조지(41~47권), 9. 섬용지(48~51권), 10. 보양지(52~59권), 11. 인제지(60~87권), 12. 향례지(88~92권), 13. 유예지(93~98권), 14. 이운지(99~106권), 15. 상택지(107~108권), 16. 예규지(109~113권)10)

끝으로 조선 시대의 '문방자료'를 정리하면 다음과 같다.

(1) 15세기11)

김시습(1435~1493), 『매월당시집』 4권, 문방시.

권오복(1467~1498), 『'호역공문방' 수헌집』 1권.12)

이　행(1478~1534), 『문방4우 용재집 외집』.

정사룡(1491~1570), 『10완당 호음잡고』 부록.

10) 한자로는 1. 本利志(1~13권), 2. 灌畦(14~17권), 3. 藝畹(18~22권), 4. 晚學志(23~27권), 5. 고展功志(28~32권) 6. 謂鮮志(33~36권), 7. 佃漁志(37~40권), 8. 鼎俎志(41~47권), 9. 贍用志(48~51권), 10. 葆養志(52~59권), 11. 仁濟志(80~87권), 12. 饗禮志(88~92권), 13. 遊藝志(93~98권), 14. 怡雲志(99~106권), 15. 相宅志(107~108권), 16. 倪圭志(109~113권) 등으로 쓴다.

11) 金時習(1435~1493), 『梅月堂詩集』 4권 文房詩 權五福(1467~1498) ……『毫亦供文房 睡軒集』 1권 …… 金監司相國 見惠陳簡齋集黃毛等云 集希遺雅懷 毫亦供文房 勿訝勿訝 詩以謝之 驚人佳句思難得 脫帽中書老以深 簡老文章知蓋世 毛生交契解供吟 詩壇已得風騷伯 筆陣行穿翰墨林 他日留爲玉堂用 惠來珍重百朋心 구 상: 90 李荇(1478~1534) 文房四友 容齋集 外集 중 344 鄭士龍(1491~1570) 十玩(완: 희롱하다)堂 湖陰雜稿 附錄 상 150~153.

12) 『毫亦供文房 睡軒集』 1권 …… 金監司相國 見惠陳簡齋集黃毛等云 集希遺雅懷 毫亦供文房 勿訝勿訝 詩以謝之 驚人佳句思難得 脫帽中書老以深 簡老文章知蓋世 毛生交契解供吟 詩壇已得風騷伯 筆陣行穿翰墨林 他日留爲玉堂用 惠來珍重百朋心 구 상: 90.

(2) 16세기[13]

김인후(1510~1560), 숙소쇄원문방『하서선생전집』5권, 5언 절구.

강극성(1526~1576), 조문방4우『진산세고속집』1권.

허 봉(1551~1588), 송필매씨.[14]

이호민(1553~1634), 문방4우통명『오봉집』8권.

조 익(1579~1655), 사우이합문답기『포저집』27권.

하홍도(1593~1666), 사우『겸재 선생 문집』2권.

(3) 17세기[15]

이현석(1647~1703), 사우계서『유재선생집』21권.

정 호(1648~1736), 사우계서『장암선생집』23권, 서.

남정중(1653~1704), 문방4우계서『기봉집』3권.

송상기(1657~1723), 행장 문방필묵지용『송규렴 제월당선생집』, 부록.

이 익(1681~1763), 사우명『성호집』48권.

13) 16세기 金麟厚(1510~1560),『宿瀟灑園文房 河西先生全集』5권, 5언 절구; 姜克誠
(1526~1576),『嘲文房四友 晉山世稿續集』1권, 상 201; 李好閔(1553~1634),『文
房四友筒銘 五峯集』8권, 상 240; 趙翼(1579~1655),『四友離合問答記 浦渚集』27
권, *6**** 중 414; 河弘度(1593~1666),『四友 謙齋先生文集』2권, 중 347 ****3.

14) 許篈(1551~1588), 送筆妹氏 仙曹舊賜文房友 奉寄秋閨玩景餘 應向梧桐描月色 亘
隨燈火注虫魚.

15) 李玄錫(1647~1703),『四友稧序 游齋先生集』21권, 중 361; 鄭澔(1648~1736),『四
友稧序 丈巖先生集』23권, 서; 南正重(1653~1704),『文房四友稧書 碁峯集』3권**
1~2쪽. 중 363~365; 宋相琦(1657~1723),『행장 문방필묵지용 송규렴 제월당선
생집』부록; 李瀷(1681~1763),『四友銘 星湖集』48권, 상 474.

(4) 18세기

황윤석(1729~1791), 문방4우『이재집』2권, 중 25.

박윤원(1734~1799), 속성령원사우계첩서『근재집』21권.

이덕무(1741~1793), 문방(일본: 지필묵연)『청장관전서』65권,『청령국지』2 하 190.

윤 기(1741~1826), 문방4우『무명자집문고』8책(策).

박제가(1750~1815), 문방지구『북학의 내편』.

정약용(1762~1836), 사우『여유당전서 제1집 잡찬집』25권, 문방4우서.

서유구(1764~1845), 문방아제『이운지』3~4권.

박윤묵(1771~1849), 문방4우명『존재집』24권, 명.

허전(1797~1886), 문방4우명『성재선생문집』17권, 명.

(5) 19 · 20세기와 미상[16]

현 일(1807~1876), 문방4우『교정시집』.

유인석(1841~1915), 사우명『의암집』44권.

구영회(1911~1984), 문방4우전『역당유고』3권.

이가원(1917~), 금한삼가문방서첩서『이가원 전집』.

사실 이 자료들 이외에도 많은 부분이 있을 것이다. 특히 제목에 포함

16) 玄鎰(1807~1876),『文房四友 皎亭詩集』, 중 242; 柳麟錫(1841~1915),『四友銘 毅巖集』44권, 중 298; 具永會(1911~1984),『文房四友傳 亦堂遺稿』3권, 중 544; 李家源(1917~),『今韓三家文房書帖序 李家源 全集』중 380; 尹愭(1741~1826),『文房四友 무명자집문고』, 8册(策).

되지 않고 문장 중간에 나오는 경우 그럴 것이다. 그럼에도 불구하고 이와 같이 자료로 제시하는 것은 뒤에서 연구하는 분들에게 다소라도 참고가 될까 해서이다.

2) 중국의 흘러감은

중국에서 '문방'문화가 형성된 것은 북송(960~1127)부터라고 할 수 있다. 그 대표적인 것이 소이간(957~995)의 『문방4보』이다.[17] 문방4보란 곧 문방의 가족이 4(붓 · 먹 · 벼루 · 종이)인데 그들 가족의 계통(족보)을 밝힌 것이다. 이후 그 가족은 계속 늘어난다. 남송의 임홍의 '문방도찬'은 그 가족이 18로 확대된다. 13세기 전반부의 일이다. 원나라 때인 14세기가 되면, 나선등이 또 다른 18가족을 만들어낸다. 명나라 시기가 되면, 그 가족의 숫자가 50여가 되기까지 한다.

이러한 확대는 한국과 중국의 차이이기도 하다. 한국에서는 문방의 가족이 5(붓 · 먹 · 벼루 · 종이 · 인장)으로 그치기 때문이다. 그러나 중국에서는 그 가족이 글을 쓰고 읽는 서재의 꾸밈새까지 넣어서 표현하고 있다. 그러다가 보니까 그 서재의 주인들이 갖추어야 할 도구들이 모두 포함되었던 것이다. 예컨대 음악 악기는 물론이고 활까지도 포함되었던 것이다. 너무 확대하다가 보니 서재와는 관계가 멀어져 결국 '문구제구' 즉 4가지를 포함하여 글씨나 그림에 관한 모든 기구(독립된 항목)로 정리되기도 하였다.

이상이 문방의 개략적인 역사이다.

17) 한자로는 소이간(蘇易簡) 문방4보(文房四譜)이다.

처음부터 문방을 4가족으로 규정하고 이를 설명한 것은 아니다. 6세기 초창기에 처음으로 '文房'이 나타나는 것으로 알려져 있다.

남제(479~502) 시기인 501년 『남사』 '강혁전'이 그것이다. 이때 '문방'은 '문학을 연구하는 관직'이다. 제도로서의 문방을 발견한 기록은 장삼식(1964) 『한한대사전』이다. 이를 확인하여 구체적으로 소개한 것이 김삼대자(1992)의 『조선 시대의 문방제구』이다.

장삼식의 『한한대사전』은 '문방'을 2가지로 풀이하였다. 1) 독서하는 방. 서재, 보기로 두목(803~852)의 시를 들었다.[18] 2) 문사를 맡은 지위. 보기로 『남사』 '강혁전'을 들었다.

조사한 바에 의하면, 강혁의 태어나고 죽은 시기는 알려지지 않았다. 그러나 『송서』, 즉 유송나라의 역사를 쓴 심약(441~513)과 '심시임필(시는 심약이고 글씨는 임방(460~508)이라는 임방과 같은 시기의 사람'이었다. 이들이 말한 것은 대략 이러하다.

> 옹주부에서 영재를 뽑아 문방의 직책에 맡기는데, 이 직책은 벼슬 아치의 형제(곤계: 비유어로 쓴 것임)를 거느린다고 들었다. 가히 길을 나서는 데에 2마리 용을 부리고 1,000리를 가는 데에 준마를 달린다고 이를 만하다.[19]

문방 직책은 과거제도로 뽑았고 이들은 관계 벼슬한 사람들을 총괄한

18) 이 시는 '동궁수무고(彤弓隨武庫)(붉은 화살은 무기 창고를 따른다), 금인수문방(金印邃文房)(금 도장은 문방을 미친다)'는 5언 시이다.

19) '此聞雍府妙選英才 文房之職 總卿昆季 可謂馭2龍於長途 騁騏驥於千里' 김삼대자는 '이를 듣건대 옹주군에서 영재를 뽑는다고 하는데 문방의 직과 모든 벼슬의 직책은 두 마리의 용을 장도에서 부리는 것과 같으며 천리마가 천리 밖에서 오는 것과 같다'고 번역하여 소개하였다.

다는 것이 그 요지이다. 이 제도는 길을 나설 때 용 2마리를 타고, 1,000리 길을 나설 때 천리마를 타는 것과 같다고 할 만하다는 것이다.

中興元年，梁武帝入石頭，時吳興太守袁昂據郡拒義不從，革製書與昂，於坐立成，辭義典雅，帝深賞歎之。「令與徐勉同掌書記。建安王爲雍州刺史，表求管記，以革爲征北記室參軍，帶中廬令。與弟觀少長共居，不忍離別，苦求同行。以觀爲征北行參軍，兼記室。時吳與沈約、樂安任昉與革書云：「此閒雍府妙選英才，文房之職，總卿昆季，可謂盡二龍於長途，騁驥騄於千里。」途次江夏，觀卒。革在雍州，爲府王所禮，款若布衣。

『남사』 60권, 열전 50
강혁전

　문방의 직책은 남제의 옹주에서 비롯했다는 의미가 된다. 하여튼 남제의 뒤를 이은 양 나라의 무제(재위 502~549) 큰 아들인 소명태자(501~531)가 『문선』[20]의 저자라는 것은 기억할 만하다. 문방의 직책을 제도로

20) 『문선』은 『소명문선』이라고도 한다. 원래 30권이었는데, 당나라 때에 60권으로

뽑는 결과로도 풀이할 수 있기 때문이다.

그런데 장삼식은 '문방'이 '독서하는 방. 서재'라는 의미로도 풀이한 것이다. 책을 읽은 방이 서재라는 것이다. 책을 쓰고 심지어는 만드는 것까지를 포함하는 해석은 아직 미치지 못했던 듯하다.

문방 문화가 본격적으로 완성된 것은 소이간(957~995)의 『문방4보』이다. 이를 확인시켜 주는 섭몽득(1077~1148)의 『피서록화』가 있다. 이 글은 '문방4보' 즉 '문방의 4가지 보배'로 설명한 것으로 의미가 있기도 하다. 이 문방의 4가지 보배 즉 '문방4보'라는 용어는 후대에 의제화되어 널리 알려졌다.

하여튼 이 부분은 흥미로운 영역이다.

세상에서 말하기를, 흡주에는 문방4보(4가지 보배)가 있다. 붓, 먹, 종이, 벼루 등을 일컫는다. 실제는 3가지일 뿐이다. 흡주에서는 붓이 나오지 않고 모두 선주에서 나온다.21)

다시 분류되었다. 선진 시대부터 양나라에 이르기까지 800년간의 부, 시, 소, 조, 행장 등 38류의 752편이 실려 있다. 이 책은 두보(712~770)가 자손들을 가르치는 교본으로 삼았다고 해서 유명해지기도 하였다. 이 책에는 유명한 '고시 19수'가 실려 있기도 하다.
21) 世言歙州 具文房4寶 謂筆墨紙硯也 其實3耳 歙本不出筆 皆出于宣州.

『피서록화』에서 뽑아온 것이다. 흡주의 경우 문방 문화가 4보 가운데 붓이 갖추어지지 않아 선주에서 가져온다는 내용이 그 요지이다.

이 인용문은 '문방이 4가지를 갖추어야 한다'는 생각이 깔려 있음을 보여 준다. 흡주는 단계와 함께 중국의 2대 벼루를 만들어내는 곳(산지)이기도 하다. 그러니까 흡주가 그 이름값을 하려면 4가지를 갖추어야 한다. 그런데 붓을 만들어내지 못하므로 선주에서 들여다 쓴다는 것이다.

문방의 완성은 '4가지를 갖추어져야 한다'는 인식이 깔려 있다는 것이다. 10세기에 완결된 문방의 4가지가 11세에는 일반화된 생각이라는 것이다.

(1) 소이간(957~995)『문방4우』

소이간의 자는 태간이며 재주동산(지금의 사천성) 사람이다. 태평흥국 연간에 진사가 되었으며 뒤에 한림학사승지를 거쳐 참지정사가 되었다. 글씨를 잘 썼으며 전하는 글씨로는 '가모본난정'이 있으며 저서로는『속

한림지』 및 문집이 있으며 『송사』에 열전이 있다.

이 글의 서문에서 스스로 말하기를 '비부에 있는 글을 보고 드디어 앞의 기록을 검증하고 아울러 이목이 미치는 바와 같이 아는 것을 실어 이보를 이루었다'라고 하였다. 이는 구양순(557~641)의 『예문유취』 체례를 따랐으며 귀에 시문을 첨부하였다.

소이간(957~995) 『문방4보』의 첫 장이다.

1권과 2권은 필보이고 3권은 연보이고 4권은 지보이고 5권은 묵보이다. 매 보는 각각 4항으로 나누었으니 즉 1. 붓과 관련된 기사(서사), 2. 만듦(조), 3. 잡설(필보작필세) 4. 사부(필보위잡설) 등이다. '사사'는 그 유래의 처음과 끝을 서술하였고 '조'는 그 제조법을 서술하였다. '잡설'은 널리 고사를 채취하고 일사(질사, 필세, 집필 또는 서평)를 기록하였고 '사부'

와 '잡설'에서는 제사 제찬, 부를 기록하였고 필보 뒤에는 필격 및, 능서가를 첨부하였고 연보 뒤에는 연적을 첨부하였다.

이 글은 채집한 것이 자세하고 넓으며 송나라 이전의 옛날 책에 많이 인용하였다. 예를 들어 양의 원제(재위 552~554)의『충신전』, 고야오의『예지지』등의 글은 이미 없어진 것인데 이 책에 의하여 그 내용의 일부가 존재하고 있다. 이 글은 비교적 이른 문방4보의 앞선 저서로 후세의 사람들에게 종주의 대접을 받고 있다.

『사고전서』본,『학해유편』본,『십만권루총서』본,『총서집성초편』본 등에 수록되어 있다. 곽노봉(2000),『중국서학론저해제』, 121~122쪽에서 참고할 수 있다.

(2) 임홍의「문방도찬」[22]

「문방도찬」은 임홍이 지은 것이다. 임홍의 태어남과 죽음(생몰)의 시기는 알려지지 않았다. 그러나 이 글은 1237년~1240년 사이에 지은 것이다. 이 글의 출전은 원나라 말기와 명나라 초기에 살았던 도종의가 지은『설부』(사고전서 881-604~613)이다.

> 선비(사)의 벼슬은 문방이 시작되는 것을 따른다. 오직 당나라 한유
> (768~824)는 영모(이삭과 같은 털)를 천거하여 중서에 올랐다. 누구
> 도 이에 대하여 들은 바가 없어서 오늘 그림을 그린 뒤 글(도찬)을 칭
> 송한 사람이 18이다.[23]

문방과 관련된 18명의 사람을 의인화하되 그들을 관리로 만들어 설명

22) 한자로는 문방도찬(文房圖贊) 임홍(林洪) 등이다.
23) 士之仕 皆繇文房始 惟唐韓愈 擧穎爲中書 他竟無所聞 今圖贊18人.

하고자 하였다. 남송 가희(1237~1240) 초기에 임홍가 쓴 발문의 내용이
다. 여기서 소개한 18학사의 성씨와 이름 그리고 자호를 소개하면 다음
과 같다.

1) 모중서[24](술군거 진심처사),[25] 2) 연정언(옥조규 체현일객),

3) 저대제(전위량 섬계유로), 4) 석단명(갑원박 암옥상인),

5) 수중승(잠중함 옥서노옹), 6) 패광록(찬유문 결암소우),

7) 석가각(탁여격 소산진은),

8) 변도호 A(진숙중 구곡산민), B(타원안 여석정군),

9) A 여사직 A(합지제 목납노인), B(합이방 포참서생),

10) 작이서(강극지 계계야객), 11) 축비각(풍가풍 무현거사),

12) 조직원(도공로 개헌주인), 13) 방정자(단사진 악원노수),

14) 제사봉(민공부 쾌려은군), 15) 호도통(후백고 선보주사),

16) 인서기(전소장 명신공자), 17) 황비서(밀유근 두실은자),

18) 반도승(장이용 통오선생)[26] 등이다.

24) 唐中書維穎 有聲至我宋 有自宛陵進者 亦穎之孫 二公 在當時 帝方欲柄用髮皆種種
矣 使天相之 早仕 以究所學則昌黎和靖翁 亦安有可憐 不中書之歟 嗚呼 科目資格
之斁如此矣.

25) '술'은 이름이고 '군거'는 자이고 '진심처사'는 호이다. 뒤의 보기도 모두 마찬가지
이다.

26) 1) 毛中書(述君擧 盡心處士), 2) 燕正言(玉祖圭 體玄逸), 3) 楮待制(田爲良 剡溪遺老)
4) 石端明(甲元撲 岩屋上人), 5) 水中丞(潛仲含 玉蜍老翁), 6) 貝光祿(粲儒文 潔菴小
友), 7) 石架閣(卓汝格 小山眞隱), 8) 邊都護(A 鑷叔重 句曲山民 / B 妥元安 如石靜
君), 9) 黎司直(A 合志齊 木納老人 / B 合李方 抱栗書生), 10) 勺吏書(剛克之 桂溪野
客), 11) 竺秘閣(馮可馮 無弦居士), 12) 曹直院(導公路 介軒主人), 13) 方正字(端士眞
惡圓老叟), 14) 齊司封(敏功父 快閭隱君), 15) 胡都統(厚伯固 善補嘻士), 16) 印書記
(篆少章 明信公子), 17) 黃秘書(密惟謹 斗室隱者), 18) 槃都丞(藏利用 通悟先生).

이것은 『문장도찬』에서 18학사에 대한 그림(도)이다.
이 그림을 칭송한 문장은 물론 뺀 것이다.

수중승과 황비서의 그림(도)과 설명(찬)이다.

위의 그림은 하나의 보기를 들기 위하여 그냥 뽑은 것이다.

[수중승]

그림(도)

설명(찬)

한마디를 한다면, 반드시 그 시대에 이로움과 윤택함이 있어야 한다. 그런 이후에 관리로 임용되어 책망할 만하는 말이 가능할 것이다. 만약에 당연히 말을 해야 하는데 하지 않는다면 세상에는 소통이 되지 않을 것이다. 당연히 말을 해서는 아니 된다면 말은 그냥 흘러가고 말 것이다. 말이 흘러가지도 않고 막히지도 않는 데에 움직인다면 이로움과 윤택이 있을 것이다. 그것이 수중승의 덕이도다.27)

[황비서]

그림(도)

설명(찬)

옛날에 유당에서 24군들이 서로 반역을 일으켜도 두려워 피하는 사람이 적었다. 오직 평원으로 달려 저 노나라 사람이 입을 3번 봉하는 의미28)가 있어서 일이 지체되었을 뿐이다. 비서29)로 제수되어 말이 오직 옳을 뿐이다. 빈 봉투를 이르러도 능히 너에게 창피를 줌이 없도다.30)

27) 一言之出 必有利澤於當世而後 可以任言責 若夫當言而不言塞也 不當言而言泛也 不泛不塞 動有利澤 其有水中丞之德乎.

28) 3번 입을 봉한다는 것은 『家語』에서 공자가 주나라 종묘를 보고 금칠한 사람이 3번 입을 봉하였다는 것에서 나온 말이다. 원전은 '孔子觀周廟 有金人3緘其口'.

29) 여기서 비서는 '중요한 직위에 있는 사람에게 직속되어 기밀문서나 용무 따위를 보는 직무 또는 사람'이라는 의미가 아니다. 책과 관련된 직책을 말한다. 당 나라 때 비서성은 문서를 관장하여 출판하고 관리하는 기관을 말한다. 따라서 비서는 주로 출판 업무에 종사하였다.

(3) 나선등「문방도찬속」(1334)

나선등은 명나라 사람이다. 이홍의 18사람을 본받아 다시 18사람을 보강하여 글을 썼다. 그러므로 '속' 즉 '이었다'는 말을 붙인 것이다.

이 글은 모영전(붓의 일대기. 의인화하여 쓴 글)과 관련된 18가지를 역시 의인화한 것이다. 이런 유는 한유(764~824)가 처음 시도한 것이다. 일종의 골계전이다. 이후에 이런 유로『황감온도지전』[31]이 있었는데, 전하지 않는다. 서문은 반토관이 썼는데 그의 친구 왕기선에게 부탁하여 대추나무에 이홍에게서 빠진 것을 보강하여 새긴 것이라고 서문에서 밝히고 있다. 서문은 원통 2년 즉 1334년에 번토관이 썼다.[32]

1) 주검정(단백홍 적성선어),[33] 2) 목봉사(간경행 칠원옥리),

3) 평대제(수공립 대은선생), 4) 명조사(광덕요 한회공자),

5) 방자사(권중서 선장야객), 6) 염호군(칠흑근 상균노수),

7) 고각학(개우장 청절처사), 8) 종장군(전사재 용퇴노부),

9) 석고원(진자후 기산후인), 10) 이통직(예미견 금정산인),

11) 초(동양재 청음거사), 12) 백(현군혁 난남선객),

13) 막(야강경 풍성은군), 14) 석(감무은 원명상좌),

30) 昔在有唐逆雛煽熾24郡 鮮不畏避 獨與平原走 凡遞事得彼魯人三緘之義 授以秘書 言惟誼耳 達空函者 能無爾媿.

31) 한자로는 黃甘溫陶之傳으로 쓴다.

32) 서문의 전문은 다음과 같다. 毛穎傳始於昌黎 前人謂以文滑稽者也 其後黃甘溫陶之傳 不勝其繁 至宋季 可山林 獨取文房 所用18人 各酬以官圖像而贊 可謂愈出愈其矣 倦聞秘書 又從而著名字與號焉 僕近於友人王起善處 獲觀棄 本玆復 有見示石刻者 則其數又倍之 乃秋浦羅雪江 追補可山之未收錄者 亦圖且贊 而無名號 起善因倣效焉 爲撰斯盡矣 僕以從游之久 故書其梗槪於後云 元統2년 樊士寬序.

33) '단'은 이름, '백홍'은 자, '적성선어'는 호이다. 이하도 같은 방식이다.

15) 궁(시자경 섭포노인), 16) 엽(가청우 옥천 선생),

17) 수(함자방 개석고사), 18) 상(정사고 향산 도인)³⁴⁾ 등이다.

이상은 나선등 「문방도찬속」(이은 문방 그림(도)과 설명(찬))의 의인화된
학사의 이름과 그 모습이다.

34) 1) 朱檢正(丹伯洪 赤誠仙侶), 2) 木奉使(簡敬行 漆園獄吏), 3) 平待制 樹 公立 大隱
先生, 4) 明詔使 光 德耀 開晦公子, 5) 房刺史 卷 仲舒 善藏埜客, 6) 廉護軍 漆 黑謹 相
筠老叟, 7) 高閣學 介 友丈 淸節處士, 8) 櫻將軍 翦 思齋 勇退老夫, 9) 石鼓院 鑛 子
厚 岐山後人, 10) 利通直 銳 彌堅 金精山人, 11) 焦 桐 良材 淸音居士, 12) 白 玄 君奕
爛南先客, 13) 莫 鄰 剛卿 豊城隱君, 14) 釋 鑑 無隱 圓明上座, 15) 弓 矢 子勁 彎圃老
人, 16) 葉 嘉 淸友 玉川先生, 17) 水 函 子方 介石高士, 18) 商 鼎 師古 香山道人.

옥천 선생과 향산 도인의 그림(도)과 기림 선생(찬)이다.

[옥천 선생]

그림(도): 주전자와 잔들을 그려 놓은 모습이다. 전통사회에서 '옥수', '정한수'는 신에게 제사를 지낼 때 물을 높여 부르는 말이다.

설명(찬): 빼어나고 어리석음은 길러지는 것인데 머리로는 바퀴벌레와 꽃들로 차 있다. 맑은 시내가 가슴을 어지럽히는구나. 서적 5천이 선비의 마음에 있으니 바람이 맑아서 그 재미가 담담하도다. 군자들의 교류 그 담담함은 물과 같도다.[35]

[향산 도인]

그림(도): 향로를 다리가 높은 상에 올려놓은 모습이다.

설명(찬): 영지도 아니고 향초도 아니며 난초가 아니라고 하더라도 눈이 휘둥그레지지 않는다. 태어나고 없어지는 것은 한 기운인 것이다. 박산(산동성 박산)의 후손들이 모두 취하나 나는 깨어나고 모두 혼탁하나 나는 맑다. 이것이 내가 사는 집의 모습이니 오직 나의 덕이 풍기는 향기인 터이다.[36]

35) 毓秀蒙頂蚩英 玉川搜攪胸中 書傳5千儒素家 風淸淡滋味 君子之交 其淡如水.
36) 非芷非荃非蘭非蕙 生滅一氣 博山之裔 衆醉我醒 衆濁我淸 此是陋室 惟我德馨.

지은이가 말한 것처럼 문방에 대한 골계 즉 흥미롭고 가벼운 이야기인 덧붙임이라 할 수 있다.

(4) 명 · 청 시대의 '문방청완'과 '문구'의 분화

명나라 시대가 되면, 문방 문화에 대하여 변화가 생긴다. 그 대표적인 자료의 보기가 문진형[37]의 『장물지』[38]이다. 12가지 주제 가운데 7권에 '기구' 편이 있는데 바로 문방 문화에 관한 것이다.

이 부분은 '곁에 두고 기리며 감상할 만한 것(이공완상)'을 소개하고 있다. 그런데 이러한 것들은 처음부터 이런 것에 활용하도록 만든 것이 아니란 것이다. 만든 시기도 당대가 아니라 옛날 아주 옛날의 기구이다. 원래 기구(물건)들의 쓰임새가 문화 문화로 바뀐 것이다.

> 여기서 '기구'란 의미는 옛날 사람들이 만든 것들을 말한다. 위층의 종, 솥, 칼, 소반, 주전자 등의 소속과 아래층의 먹거리를 담는 그릇에 이르기까지 모두 즐거움을 얻기에 정밀하고 좋은 것들이다. 금석에 새겨둔 것들을 상자들에 넣어 두는 것은 오히려 이들을 사랑하는 행위일 뿐이다.

이 인용문에서 종과 솥(종정), 칼과 검(도검), 소반과 주전자(반이) 등은 문방의 중요한 품목들이다. 죽 그릇과 그 주변의 것(유미측리)들도 역시 마찬가지이다. 죽 그릇이 붓 씻는 그릇으로 쓰일 수 있다는 것이다.

이런 의미에서 '필격', '필상', '필병', '필통', '필선' 등은 기구(물품)의 성

37) 文震亨 자 啓美 長州人 숭정(1628~1644) 사람이다.
38) 이 책은 12종류의 주제로 되어 있다. 1권 室廬, 2권 花木, 3권 水石, 4권 禽魚, 5권 書畵, 6권 几榻, 7권 器具, 8권 位置, 9권 衣飾, 10권 舟車, 11권 蔬果, 12권 香茗 등 이다.

질이나 형태가 다르지만 실제는 모두 붓을 보관하는 방법인 것이다.

이 벼루는 정사초의 단계석 벼루이다. 1778년(건륭 43)에 건륭 임금(건륭제)이 제한 것한 벼루다. 이 무렵에는 벼루에 문방 이름을 쓰고 있음을 확인할 수 있다.

'필격'을 '붓걸이'로 번역할 때, 붓을 걸기 좋은 모양이어야 한다. 그 산 모습은 봉우리가 많으므로 그 계곡마다 붓을 놓을 있기 때문이다(만약 12봉오리가 있다면 계곡은 12개의 붓을 놓을 수 있다). 옛날 구슬(고옥 또는 구옥)로 만든 필격 가운데 어머니가 아들을 업은 형태가 있는데 그 가운데 낮은 곳에 붓을 놓을 수도 있다. 경우에 따라서는 늙은 나무(고목) 의 가지와 뿌리의 구부러진 곳마다 붓을 놓을 있는 것이다.

'필상'은 옛날 금으로 새겨 만든 붓받침(길이 6 · 7자, 높이 1촌 2푼, 너 비 2푼)이 있다. 붓을 뉘여 화살촉처럼 4개씩 놓을 수 있다. 당시에 현재 이러한 기구는 없어졌다고 한다.

'필병'은 붓꽂이 거푸집을 만들어 매단 기구이다. 구슬을 재료로 하여 네모지게 하거나 둥글게 하여 만든 것이다. 또한 나무로 만든 책 안에 거 푸집을 달 수도 있다. 붓을 꽂기 위한 것이다. 그것을 뽑으면 그 모양이 마치 병풍 같아서 붙여진 이름이다. 당시에 이미 이것 역시 없어진 형식 이다.

'필통'은 그 자료로, 소상강에서 나는 대나무와 종려나무를 비롯하여 붉은 단목인 향나무와 검은 오목이나 자기로 만든 필통이다.

'필선'은 붉은 단목이나 검은 오목에 가는 대나무 거푸집을 만들면 그 안에 붓을 담을 수 있다. 그런데 그 모양이 배와 같기 때문에 만들었는데 그 재료는 상아와 구슬(옥)이다.

이와 같이 필격, 필상, 필병, 필통, 필선 등은 같은 기능을 가진 것들이다. 그런데 문형진이 살던 시대에도 없어진 형식도 있다는 것이다.

고려의 등39)을 소개한 '선등', '등', '서등' 등도 역시 같은 논리이다. 참선을 할 때 켜는 등이 '선등'이다. 다만 서등의 경우 옛날 물건인데 구리로 만든 낙타 모양의 등, 양을 그린 등, 거북을 그린 등, 제갈량(181~234)을 그린 등 등과 같은 종류가 있다. 선등에 대하여 좀 화려하다는 차이가 있다고 할 수 있다. 일반 '등'은 선등과 서등의 중간적 성격을 지닌다고 보아진다. 그러나 결국 불을 켜는 등은 같은 것이다.

이러한 발상으로 문형진은 58개 항목을 정리하고 있다. 그러나 이들은 현실적인 것이 아니라 이상적인 모습이라 여겨진다. 해당 기구(물건)의 기능을 풀어서 적고 () 안에 원래의 한자음을 달았다.

1. 향그릇(향로), 2. 향을 담는 그릇(향합), 3. 화로의 불을 조정하는 것(격화), 4. 숟가락 잡이(시근), 5. 잡이가 있는 병(근병), 6. 신이한 항아리(신로), 7. 손 항아리(수로), 8. 향을 담는 통(향통), 9. 붓걸이(필격), 10. 붓받침대, 11. 붓을 매달아 새워 마치 병풍처럼 보이는 받침대(필병), 12. 붓

39) 이 부분은 고려와 관련되므로 여기 자료로 남겨두기로 한다. '高麗者佳 有月燈其光白瑩 如初月有日燈 得火內照一室 皆紅小者 尤可愛 高麗有頻仰蓮三足銅爐 原以置此 今不可得別 作小架 架之 不可製 如角燈之式'.

을 담는 통(필통), 13. 붓을 담는 배 모양의 그릇(필선), 14. 붓 씻는 바리 때그릇(필세), 15. 붓 씻는 접시(필첨), 16. 붓 관련 도구(수중승), 17. 물 따르는 긴 주둥이가 있는 그릇(수주), 18. 풀을 넣어 두는 도구(호두), 19. 밀랍을 넣어 두는 기구(납두), 20. 책이나 종이를 누르는 도구(진지), 21. 차고 다니는 나무 자(압척), 22. 팔 베개(비각), 23. 종이를 문지르는 조개 (패광), 24. 자르는 칼(재도), 25. 가위(전도), 26. 오늘날의 전기스탠드(서등), 27. 등(등), 28. 옛날 구리거울(경), 29. 허리에 차는 갈고리(구), 30. 허리에 묶은 끈(속요), 31. 도를 닦으면서 쓰는 등(선등), 32. 옛날 구리 푸른 소반(향연반), 33. 연철로 만든 불구(여의), 34. 총채 모양의 불진(진), 35. 옛날 돈(전), 36. 포주박(표), 37. 바리때(발), 38. 꽃 두레박(화병), 39. 옛날 구리 종과 풍경(종경), 40. 지팡이(장), 41. 평지보다 약간 높게 만든 돈대(좌돈), 42. 방석(좌단), 43. 도자기(요기), 44. 숫자가 새겨진 구슬(수주), 45. 외국 승려가 차는 경문(번경), 46. 깃털 부채(선선추), 47. 베개 (침), 48. 대광주리(담), 49. 거문고(금), 50. 거문고 받침대(금대), 51. 벼루 (연), 52. 붓(필), 53. 종이(지), 54. 검(검), 55. 도장(인장), 56. 문방 도구(문구), 57. 빗(소구), 58. 도자기가 새겨진 해론의 구리 구슬(해론동옥조각 요기)

『장물지』 7권의 첫 장이다. 이러한 논리는 서유구의 「문방아제」가
일부를 수용하고 있음을 알 수 있다.

왼쪽은 「장물지」이고 오른쪽은 「문방아제」이다. 서로 비교하여 보라는
의미에서 나란히 배열해 놓는다.

이상 58종의 기능 설명은 다른 것일 수도 있다. 같은 물건이라고 다른 기능으로 활용할 수 있기 때문이다.

그런데 흥미로운 56번 항목에 문방도구(문구)가 있다는 점이다. 이미 밝힌 대로 57종 항목이 현실적인 것이라기보다 이상적인 것이다. 당시 보이지 않는 형식이란 데에서 이를 알 수 있다.

그런 의미에서 실제 문방에서 쓰이는 도구를 모은 것이 이 항목이라고 생각된다. 그 내용은 다음과 같다.

> 문방구는 비록 당시의 것을 숭상하는 것이 자연스러우나 옛날 이름 난 장이가 만든 것 역시 몹시 아름답다. 옹이 있는 나무와 혹이 있는 남나무 및 붉은 수라 나무도 다른 사람에게는 우아할 수 있다. 마치 붉은 단목이나 꽃 모양의 배 등의 나무가 세속에서는 3격의 하나로 바뀐다. 바뀐 것 가운데 다른 용도의 것들이 있다. 작은 단계 벼루(소단연) 1, 붓 씻는 접시(필첨) 1, 서책 1, 작은 벼루 산(소연산) 1, 선덕 먹(선덕묵) 1, 왜칠한 먹갑(왜칠묵갑) 1 등이 있다.
>
> 가장 머리에 놓이는 것들은 구슬 비각(옥비각) 1, 옛날 구슬(고옥) 혹은 구리(동)로 만든 누르개(진지) 1, 빈철로 만든 옛날 큰 칼과 작은 칼(빈철고도대소) 각 1, 옛날 구슬 자루가 달린 종려나무 빗자루(고옥병종추) 1, 배 모양의 붓 담는 그릇(필선) 1, 고려 붓(고려필) 2 등이 있다.
>
> 그 다음 격이 높은 것은 옛날 구리로 만든 물바리때(고동수우) 1, 풀을 넣어두는 그릇(호두)과 밀랍을 두는 그릇(납두) 각 1, 옛날 구리로 만든 물자루 1, 청록금 박힌, 씻는 작은 그릇(청록류금소세) 1 등이다.
>
> 가장 아래 격인 것은 볍씨와 같은 위치였으니, 소선구리술잔(소선동이로), 송나라 척합(송척합), 왜칠로 하얀 색을 바른 작은 당 혹은 5가지 색을 바른 작은 합(왜칠소당백정혹5색정소합) 각 1, 난장이 작은 꽃그릇 혹은 작은 뿔잔(왜소화혹소치) 각 1[40] 책을 넣어 두는 상자(도

40) 원전에는 '각'이 들어 있지 않으나 지은이는 '전'이 '장례 전에 영좌 앞에 술과 과일 등을 차려 놓는 일'이라면 그릇이 필요하다고 보았다. 말하자면, 그 그릇과 뿔

서갑)이 1인데 그 안에 감춰 둔 옛날 구슬도장 인주와 금이 박힌 옛날
구슬 도장(고옥인지고옥인류금)이 들어 있다. 이들이 몹시 아름답다.
다각형의 왜칠한 작은 빗을 넣은 상자(수방왜칠소소갑)가 1인데 그 안
에는 대모로 만든 작은 빗(대모소소) 및 옛날 구슬소반상자(고옥반갑)
등 옛날 무소 구슬 작은 잔(고서옥소잔) 2개가 들어 있다. 어느 옛날
감상품 가운데 것보다 정밀하고 우아하다.

　이들이 모두 격이 높은 것으로 들어갈 만하니 서재에 두고 기리며
감상(완상)하는 것이다.[41]

　이것은 『장물지』 7권(사고전서 872-7) 문방구에 들어 있는 것이다. 여
기서 문진형은 문방 도구를 품격으로 4단계로 나눈 것이다. 일반적인
것, 품격이 가장 높은 것, 그 다음 것, 가장 아래 것 등으로 구별하였다.
그 가운데는 고려 붓(고려필) 2개(지)가 있고 일본 칠을 한 상자(갑)들도
있다. 그것이 당대의 풍류 가운데 하나로 생각된다.

　중국의 문방은 이상형의 문화와 실제형의 문화가 같이 있었던 것이다.
그리고 고려와 일본 등 외국의 물품을 가지는 것이 품격을 유지하는 데
도움이 되었던 모양이다. 오늘날과 다르지 않는 양상이라 여겨진다.

　잔을 두 종류로 본 결과이다.

41) 文具雖時尙然 出古名匠手 亦有絶佳者 以豆瓣楠癭木 及赤水欘爲雅他 如紫檀花梨
等木 皆俗三格一替 替中置小端硯 1, 筆觇 1, 書冊 1, 小硯山 1, 宣德墨 1, 倭漆墨匣
1, 首格置玉秘閣 1, 古玉或銅鎭紙 1, 賓鐵古刀大小各 1, 古玉柄棕帚 1, 筆船 1, 高
麗筆 2, 枝 次格古銅水盂 1, 糊斗蠟斗各 1, 古銅水杓 1, 靑綠鎏金小洗 1, 下格稍高置
小宣銅彝鑪 1, 宋剔合 1, 倭漆小撞白定或5色定小合各 1, 矮小花尊或小觶 1, 圖書
匣 1, 中藏古玉印池古玉印鎏金 絶佳者 數方倭漆小梳匣 1, 中置玳瑁小梳 及古玉盤
匣 等 器古犀玉小盂 2, 他如古玩中 有精雅者 皆可入之 以供玩賞.

2. 조선 시대 문방이란 무엇인가?

1) 문방의 7가지 숨은 의미
― 조재삼 『송남잡지』 '문방류'

조선 시대의 '문방'은 어떤 개념이었을까? 중국의 그것과 같은 개념일 것이라고 생각하지 쉽다. 다시 말하자면 중국과 조선은 특성이 존재하였다고 보기 때문이다.

조재삼은 『송남잡지』를 썼다. 이 책에서 한 장이 '문방류'로 분류되어 설명하고 있다. 중국과 비교하기에도 좋은 자료라고 생각되어 이에 대한 생각을 따라가면서 이야기를 풀어나가기로 한다.

조재삼은 조선 후기 학자로 1808년에 태어나 1866년에 죽었다. 『송남 잡지』는 14권(책)이고 필사본이다. 두 아들의 교육을 위하여 편찬한 책이다. 이 책은 각종 책에서 뽑은 내용을 유에 따라 33부문으로 나누어 수록하고, 각 유 아래에 소항목을 설정하여 설명하고 있다. 대표적인 것으로 천문류는 별자리와 기후에 관해 다룬 것이고, 지리류는 우리나라의 명칭에서부터 8도의 지명 및 연혁을 수록한 것이다. 농정류와 어렵류에서는 농사와 고기잡이, 사냥에 관한 사항, 실옥류에서는 정자와 건물에 관한 사항, 방언류에서는 지방에서 쓰이는 언어, 이기설에서는 이기문제와 관련 있는 항목을 다루었다. 인물류는 역대 인물들에 대한 내용, 기술류는 바둑·쌍륙 및 술수에 관계되는 것, 구기(꺼리낌)류는 일상생활에서의 금기사항, 가취류는 결혼 예절, 과거류는 과거와 관계되는 여러 사항을 수록하고 있다. 이 책은 인간생활에 필요한 지식을 망라하여 상세한

설명을 하고 있는 백과사전적인 책이다. 현재 규장각에 소장되어 있다.

앞에서 이야기한 것처럼 '문방'이 아니고 '문방류'라는 꼬리를 달았다. 그러므로 문방보다는 넓게 해석한 것이라고 할 수 있다.

조재삼의 '문방류'는 7가지로 정리할 수 있다. 1) 종이, 2) 붓, 3) 먹, 4) 벼루, 5) 글씨체(서체), 6) 음운, 7) 그림 등이 그것이다. 그런데 이들 항목은 이론과 체계를 갖춘 것이 아니라 여기저기서 뽑아온 것들이다. 그러므로 단편적일 수밖에 없다는 제약을 가진다. 동시에 자유롭게 설명할 장점도 생각해 봄직하다.

(1) 종이

조재삼(1808~1866)은 우리나라의 종이를 이야기하면서 종류에서 관리까지 광범위하게 취급하고 있다.

종이의 종류로 고려 누에고치 종이(고려견지), 역사광택이 나는 종이(경면지), 대나무 잎 종이(죽엽지), 눈꽃 종이(설화지)와 북도의 귀리 짚으로 만든 종이(맥고지), 용무늬를 그려넣어 만든 종이(화룡지), 분당지와 태사지를 두들겨 각각 만든 종이(방지와 태연지), 벼와 곡물로 만든 종이(모변지), 등나무로 만든 종이(계등), 이끼 무늬로 만든 종이(태지), 깨끗한 종이(백로지) 등을 들고 있다.

이들 가운데 고려 누에고치 종이는 고려 견지繭紙라고 하는데 최고품으로 쳐서 중국에서는 없다고 하였다. 동음이어의 '견지蠲紙'가 있는데 병역 등 부역을 종이로 내는 것을 말한다.

강소서(청) 『운석재필담』 고기서화 및
제기완 부분이다. 우리나라 자료여서
여기에 소개한다.

우리나라에서는 만마동(전라도 전주 남쪽 마을)에 눈꽃 종이(설화
지)를 좋은 물건으로 치는데, 또 닥나무의 고장이기도 하다. 뽕나무
껍질로도 종이를 만든다. 북도에서는 귀리 짚 종이(맥고지)는 북도에
서 만드는데 누런색(황색)을 물들여야 쓸 수 있다.

이상에서 보듯이 종이는 오늘날의 개념과는 상당한 거리가 있다는 것
을 알 수 있다. 이러한 생각은 간단한 종이의 역사를 적은 부분에서 분명
하게 드러난다.

옛날에는 대쪽으로 엮은 편지(죽간)를 사용하였고 진시황(재위 BC 247~BC 210)이 처음으로 생명주 비단(겸백)을 사용하니 종이(지)라고 하였다. 후한나라 화제(88~105) 때의 환관 채륜(?~121)이 나무껍질, 삼(마)의 끝부분, 낡은 베, 고기망(어망)으로 종이를 만들었다. 또 좌백(후한의 동래 출신으로 종이를 잘 만들어 모홍(毛弘)과 같이 유명하였다)도 종이를 만들었다.

종이를 대쪽으로 엮은 죽간부터 비단종이 등 다양하게 포함하고 있다는 것이다.

종이의 역할에 따라 이름을 붙이는 것도 오늘날과 구별되는 생각이다. 용 모양의 무늬를 그려 넣어 만든 종이(화룡지)를 '용전지'라고 하고, 중국에서 나는 분당지를 매질하여 만들기 때문에 '방지'라고 하며, 실록에 사용하는 태사지를 두들겨 만든다고 '태연지'라고 한다. 승정원에서 줄이 인쇄된 종이를 '오사란'이라고 한다.

이와 같이 종이의 이름이 많은 것은 활동도가 그만큼 크다는 이유이리라 생각된다. 조선 시대의 종이의 범주는 종이의 관리뿐만 아니라 문서 보관함이나 어음(권)도 포함되고 분관과 배접까지도 포함되는 것이다.

누런 종이(황지)로 만든 책을 '누런 책(황권)'이라 하는데 황벽(황벽나무. 운향과의 낙엽 활엽 교목. 높이는 10~15미터이며 잎은 마주 나고 달걀 모양의 긴 타원형이다)으로 물들여서 책벌레를 막는다.
또 자황(상록 교목의 하나. 높이는 18미터 정도로 나무껍질은 거칠고 검붉은 누런빛이다)은 종이와 색이 비슷한 까닭에 그것으로 잘못된 글자(오자)를 지운다.

이상은 종이의 관리와 잘못된 글자를 교정하는 일을 지적하고 있다.

문서함으로 금칠옥 문갑(금니옥갑)을 보기로 들고, 어음으로 붉은 계화 종서(홍계화서)로 들고 있다. 글씨를 쓴 종이를 '홍계'라 하고, 거기에 수결한 것을 '화압'이라고 하니 바로 '화서'라고 한다는 것이다.[42] 이것은 일종의 돈을 바꾸는 표이다.

어릴 때 서당을 다닌 일이 있다. 그 당시 글씨 연습을 하려면 종이가 귀하기 때문에 분판에다가 썼던 기억이 생생하다. 송판에다가 감나무칠을 여러 차례 하여 입힌 것이다. 글씨를 쓰고 걸레도 지우고 또 쓰던 만년종이인 셈이다.

> 「오월사」에 '전류가 분반을 두고 기록할 것이 있으면 곧 거기에 썼다'라고 하였다. '분반'은 지금의 '분판'이니 바로 '연참'이다.
> 또 '아첨'은 '별자'라고도 한다. '원고(문고)'를 '초본'이라 한다. 종이 만드는 것을 '초지'라 하고, 배접을 '격잠'이라 하고, 선이 인쇄된 종이(인찰)를 '납계'라고도 한다.[43]

조선 시대 종이에 대한 범주를 대략 짐작할 것이다. 소위 '문방4우'에서 다루는 단순한 종이가 아니라는 것을 알기 바란다.

(2) 붓

붓은 오늘날과 거의 같은 내용을 담고 있다. 털의 종류와 붓대(필관)와 글씨에 대하여 한 항목씩 적고 있다. 붓의 소심(속심)과 필의권(바깥털)

42) 이들을 한자로 쓰면, 홍계(紅契), 수결(手訣), 화압(花押), 화서(花書) 등으로 쓴다.
43) 한자로는 분반(粉盤), 분판(粉板), 연참(鉛槧), 아첨(牙籤), 별자(幣子), 문고(文藁), 초지(抄紙), 배접(褙接), 인찰(印札), 납계(納界) 등으로 쓴다.

그리고 붓 뚜껑 등이 그것이다.

속심(심소)으로 하는 털이 담비털과 양털(초호양모), 쥐수염 꼬리털(서수율미)이라는 것이다.[44]

> 우리나라는 북도의 오소리털과 족제비털을 상품으로 친다. 또 족제비털로 속심을 만들고 개털로 바깥 털을 만들면 빳빳하고 갈라지지 않기에 큰 글자를 쓰는 데에 적합하다. 파리머리처럼 작은 글자(승두)도 뜻대로 쓸 수 있다. 또 날다람쥐의 털은 족제비털에 버금가는데, 오직 장인의 솜씨에 달려있기는 하지만, 왕희지(303~361 혹은 321~379)의 쥐 수염 붓과 비교해도 차이가 없다.
>
> 김조순(1765~1831)은 '호모필설'에 "호랑이 털 붓을 쓰는 사람은 그것이 다른 털보다 부드럽고 탄력 있는 점을 아낀다"라고 하였다. 성수침(1493~1564)은 흰염소털 붓에 심 없는 붓을 즐겨 썼으니 역시 글씨를 잘 쓰고 못 쓰는 것은 손에 달려 있다. '관모'는 붓두껑이다.[45]

조선 시대 붓의 소재가 되는 털과 그 털로 만든 붓의 성질을 설명한 것이다.

여기서 '율미' 즉 '밤나무 꼬리'에 대한 해석도 알아둘 만하다. 여기서 율미는 담비의 털을 말한다. 담비는 밤과 소나무 껍질을 즐겨 먹기 때문에 사람들이 '율서' 즉 '밤나무 쥐라고 한다'는 것이다. 『이아』의 풀이에 의하면 족제비는 '서랑' 즉 '쥐 이리'라고 한다. 족제비는 한자로 '생鼬'이라고 쓴다. 이로 보아 옛날 문헌에 나오는 털에 관한 연구가 필요할 듯하다.

붓 뚜껑은 어떤 것을 재료로 쓰느냐에 따라 붓의 가치가 결정된다는 것도 흥미롭다.

44) 초호양모는 貂毫羊毛로, 서수율미은 鼠鬚栗尾로 쓴다.
45) 승두는 蠅頭로, 왕희지는 王羲之로, 김조순은 金祖淳으로, 호모필설은 虎毛筆說로, 성수침은 成守琛으로, 관모는 管帽로 쓴다.

양 원제(재위 552~554)가 상동왕이 되었을 때, 3등급의 붓을 사용
하였다. 충효를 겸전한 자는 황금대롱(금관) 붓으로 기록하고, 덕행이
정수한 자는 은대롱(은관) 붓으로 기록하고, 문장이 화려한 자는 반죽
대롱(죽관) 붓으로 기록하였다.

붓은 털은 물론이거니와 뚜껑의 질에 의하여 붓의 가치가 결정된다는
것이다. 요사이에도 마찬가지일 것이다.

마지막으로 김조순(1765~1831)의 이야기를 빌려 청나라 서예가 장도
악의 큰 글씨체에 대한 자료를 소개하고 있다.

조재삼은 붓을 털과 관련된 붓촉과 붓대, 그리고 글씨로 인식하고 있
다는 증거를 보인 셈이다.

(3) 먹

조재삼(1808~1866)은 먹에 관하여 붓과 같이 3 꼭지를 취급하고 있
다. 분량이 적음에도 불구하고 먹을 만드는 2가지 방법과 먹의 기원과 외
국과 우리나라의 종류 등을, 다루는 부분은 적은 것이 아니다.

먹은 만드는 방법에서 2가지가 있다. 소나무 그을음으로 만드는 송연
먹과 기름으로 개어서 만드는 유연먹이 그것이다. 송연먹은 송나라 이효
미가 『묵보법식』에서, 유연먹은 명나라 심계손이 『묵법집요』에서 상세
하게 다룬 바 있다. 심계손에 의하면, 명나라 때부터 유연먹이 발달했다
고 한다. 이 부분을 다시 항목을 설정하여 그림을 넣어 설명할 것이다.

소식(1036~1101)의 시에서 '진귀한 재료를 낙랑에서 취한다'라고
하였으니, 대개 우리나라의 먹 재료를 진귀하게 여겼나보다.

이 인용문은 낙랑에서 유연먹이 있었다는 것을 보여준다. 낙랑먹이 우리나라 먹이라는 것이다. 이 먹은 중국에서 가져온 것이 아니라 현지에서 만들었다는 의미가 될 수도 있다.

당나라 때 고구려에서 소나무 그을음으로 만든 먹을 바치니, 사슴뿔로 만든 아교를 섞어서 먹을 만드는데 '유미'라고 한다.[46] 그런데 이 '유미'는 고구려에서 생산한 먹이 아니라 한나라의 고을인 유미에서 만들었다는 것이다. 그리고 그 먹이 '석묵' 즉 돌로 만든 먹이라는 것이다. 돌로 만든 먹이 필요한 것은 신과 연관시켜서 설명하는 것은 당시의 제의와 관련하여 자연스러운 일이라 할 것이다.

> 석유묵은 생각건대 지금 사용되는 석묵인 듯하다. 지금의 신주(신의 이름을 쓴 것)를 쓰는 먹은 사슴뿔로 만든 아교를 섞어 만드는데, 신도(신이 다니는 길)가 물고기 기름 냄새를 싫어하기 때문이라고 한다.

하여튼 소나무 그을음과 돌로 만든 '송연석먹'이 있었다는 것은 흥미로운 과제를 하나 제시했다고 할 수 있다.

먹을 처음 만든 이는 형해(『아희원람』)[47]이고 위탄이 먹을 가지고 다녔고 중국이 아닌 부제국에서 헌신통과 선서라는 두 사람이 먹물을 썼다는 것도 먹에 대한 정보를 확장할 것이라 여겨진다.

우리나라 먹은 해주의 부용단 먹과 공산의 검은 구슬 먹이 있는데 그

46) 한자로는 隃麋이다.
47) 한자로는 刑奚이고 兒戲原覽이다. "『兒戲原覽』에서 '刑奚가 처음 먹을 만들었다'라고 하였는데, 위탄(韋誕)이 만든 먹은 한 방울이 옻처럼 검다"는 발언은 먹에 관한 일단의 관념이다. 특히 위탄이라는 존재는 연구가 필요하다. 서유구가 韋氏筆經이라고 할 때 아마 위 씨가 바로 위탄이 아닐까 여겨진다.

질이 좋지 않다. 그러나 크기가 홀(규)만큼 크다. 아마 값싼 가격으로 실용적인 거래가 이루어지지 않았을까 조심스럽게 짐작해본다.

(4) 벼루

조재삼(1808~1866)의 '문방류'에서 '벼루가 조선어의 사투리'라는 발언은 의미가 자못 크다.

중국의 경우 초창기에는 '硏'으로 사용하다가 나중에는 '硯'으로 쓰기 시작하여 오늘에까지 이른다. 硏은 '문방' 이전의 '서계'로 설명한 한나라 유희(?~?)『석명』이 그 대표적인 견해이다. 硯은 북송나라(900~1127) 소이간(957~995)『문방4보』에서 보인다. 적어도 북송 이후부터는 硯으로 자리가 흔들리지 않는다.

그런데 우리나라에서는 '피로皮盧'라고 불렀던 것이다. 조재삼은 그 근거로 원나라 말기와 명나라 초기에 살았던 도종의가 쓴『설부』를 들고 있다.

> 『설부』에서 말하였다.
> 조선의 방언으로 연(硯)을 피로(皮盧)라고 한다.

『설부』의 '부'는 '바깥에 있는 성(외성)'이란 의미이다. 그러므로 '안에 있는 성(내성)'이 아니다. 본류라기보다 비본류에 속하는 내용들을 묶은 것이다. 문방 문화를 소개한 것도 이런 유라고 생각된다. 예컨대 임홍의 「문방도찬」이나 나선등의 「문방도찬속」등도 그림과 함께 소개하는 유이다. 이 그림은 이 책에서 실었으니 볼 수 있는 것이다.

도종의의 자는 구성, 호는 남촌이다. 원나라 과거 응시에서 여러번 낙방한 후 학문에만 몰두했다. 나중에 조정에서 불렀으나 나아가지 않았

다. 송강에서 숨어 살며 농사를 지었다. 틈틈이 나뭇잎에 글을 적어 만들었다는 『철경록』 30권이 유명하다. 『서사회요』 즉 글씨의 역사를 지은 이 문헌정보는 아주 옛날(상고)부터 원나라 시대까지 서예가들의 간략한 전기(소전)를 적어놓은 것이다. 후대 '서예이론의 총결'이라는 평가를 받았다. 『설부』, 『사부비유』, 『초망사승』, 『고각총초』, 『유지속편』, 『남촌시화』 그리고 시집으로 『남촌시집』이 전한다.[48]

하여튼 '벼루'라는 우리나라의 말은 적어도 원나라 말기나 명나라 초기에는 널리 쓰인 것을 알 수 있다.

벼루의 창안자는 공자의 제자의 한 사람인 자로라고 하는 『아희원람』의 기록은 서계 즉 칼붓(도필)을 고려할 때 참고될 과제이다.

> 중국에서는 단주의 구욕석과 원앙와·봉주·용미를 좋은 물건(상품)으로 친다. 우리나라에서는 남포의 수심석과 국화석과 성주산의 현옥을 진귀한 물건으로 여긴다고 한다.

우리나라 남포와 성주산의 벼루가 당시 유명했다는 것은 오늘날 좋은 문헌정보라고 여겨진다. 중국의 경우, 단주 벼루(단주연)은 흡주 벼루(흡주연)와 함께 중국의 유명한 벼루 산지이다. 『단주연보』, 『흡주연보』가 있을 정도이니 짐작이 갈 것이다.

> 근래에 연경(북경)에서 교정복괘연을 사온 사람이 있다. 그것은 송나라 첩산 사방득(1226~1289)의 벼루다. '風'자처럼 생겼는데, 벼루

48) 陶宗儀의 자는 九成, 자는 南村이다. 살던 곳은 松江이다. 지은 책의 제목은 『輟耕錄』, 『書史會要』, 『說郛』, 『四部備遺』, 『草莽史乘』, 『古刻叢抄』, 『游志續編』, 『南村詩話』, 『南村詩集』 등이다.

머리에는 소전체로 '교정복괘연(橋亭卜卦硯)'이란 다섯 글자가 가로로 써 있다. 양쪽 귀퉁이에는 정문해(?~?)의 명사 즉 명과 사가 새겨져 있다.

우리나라에도 정철조(1730~?)란 사람이 있었다. 그는 벼루 수집광이었기에 사람들이 '석치' 즉 '벼루 미치광이'라고 불렀는데, 그대로 자호로 삼았다.

조재삼(1808~1866) 당시 북경에서 벼루를 사온 '교정복괘연'은 교정에서 만든 복괘연이다. 이 벼루의 소유자가 사방득이다. 사방득은 남송의 시인이다. 31세인 1256년에 진사가 되어 관리가 되었다. 남조의 유송(420~479), 제(479~502), 양(502~557) 등의 서울이었던 건강의 관리로 근무하면서 당시 정치를 비판하다가 가사도(1213~1275)의 미움을 받아 관리에서 쫓겨났다. 1267년 사면으로 다시 관리가 되어 원나라 침입을 막았다. 그 후 원나라 군인에게 잡혀갔는데 끝내 굴복하지 않아 단식하다가 죽었다.

하여튼 벼루는 소전으로 글씨를 쓴 벼루이름도 있고 소유자를 밝히며 벼루과 관련된 글(명사)을 조각하기도 하는 형식이 있다.

이 벼루는 사방득이라는 유명한 사람의 물건이었으므로 비싼 가격에 사왔을 것이다. 그만큼 당시 우리나라 사람들의 벼루에 대한 열망을 알게 되었다. 정철조가 벼루 수집 미치광이라는 소리를 들을 정도였다면, 당시 벼루에 대한 호기심 정도를 짐작이 간다.

서유구의 『문방아제』에서 『우리나라 벼루의 족보』(동연보)라는 문헌 정보가 있다. 정철조를 넣어서 생각한다면 당시 벼루문화의 성행을 어렵지 않게 알 것 같다.

벼루와 관련하여 물을 담는 그릇을 이야기하는 것은 당연한 일이다. 처음부터 연적으로 만든 것이 아니라 고대 유물 중에서 연적으로 활용한다는 것이다.

광천왕 거질이 진 영공(BC 621~BC 603)의 무덤을 파서 옥 두꺼비 하나를 얻었다. 뱃속이 텅 비어서 물 5홉은 들어갔다. 임금이 가져다 물 담는 그릇(서적)으로 만들었다.

연적뿐만 아니라 붓 빠는 그릇(필세)은 옛날 청동제를 사용했다는 것과 같은 사례라고 할 것이다.

이상과 같이 조재삼은 벼루의 산지부터 형식과 물담는 연적 등을 소개하고 있다. 3항목인데도 균형감각을 얻은 결과라 할 것이다.

(5) 글씨체

보통 '문방류'로 글씨체(서체)를 영역으로 삼지 않을 수도 있다. 조재삼 (1808~1866)은 이 부분에 적지 않는 배려를 하고 있다.

국가에서 사용하는 글씨체를 비롯하여 글씨를 창안한 사람과 대가(서예가) 등 그 역사는 물론이고 글씨체를 공부하는 법과 서첩 혹은 필첩 등 포괄적으로 논의하고 있다.

이들 글씨체의 설명이 일반적인 성격을 지닌 것이라면, 우리나라의 신라 서예가 김생(711~791)의 서체와 그 수준 그리고 삼전도비의 외국 글씨체도 소개하고 있다.

이것이 지은이(조재삼)가 설정한 17항목('어압전극', '도서상현', '서계침재', '김생서체', '진체촉체', '용서조적', '팔분', '서체행세', '금전서', '과편체', '치령부', '초행', '고예금해', '영자세자', '육서팔체', '우행좌행', '한비몽서')49)들이다.

49) 御押篆極, 圖書象贊, 書契銑梓, 金生書體, 晉體蜀體, 龍書鳥迹, 八分, 書體行世, 金剪書, 蠟蝙體, 치령부(蚩泠符), 草行, 古隷今楷, 永字細字, 六書八體, 右行左行, 汗碑蒙書.

가. 글씨체(서체)와 신분 그리고 쓰이는 재료

오늘날 글씨체(서체)는 예술적 기예로 인식하고 있다. 예를 들면, 허신 (100)의 『설문해자』의 8가지 글씨체인 대전, 소전, 각부, 충서, 모인, 서 서, 수서, 예서50) 등은 단순히 글씨체로만 기능을 가지는 것이 아니란 것 이다.

임금 도장(뒤에 '옥새'라는 용어가 쓰였다)에 쓰는 글씨체는 전서라는 것이다. 지은이(조재삼은 정철(1536~1593)의 물품에서 그 증거를 제시 하고 있다. 전서체를 쓰되, 중국에서는 '宇宙'이고 조선에서는 '極'이라고 했다. 이러한 전서체의 왕실 문화는 도장의 조각과도 관련이 된다는 것 이다. '젖먹이 호랑이(현)'51)라는 도상으로 처리한 것이다. 보통 일반적인 문서(투서)나 책(도서)의 윗부분에 '젖먹이 호랑이'가 새겨진 도장을 찍는 것은 이로부터 생겼다는 것이다.

> 아래 사람을 부르는 글(소인문)과 임금에게 올리는 글(상주문)은 호 랑이 발톱체(호조체)로 쓰는데, 일반인은 배우지 못하게 하니 위조를 막기 위해서이다. 자리에서 물러나면서 쓰는 글(사장)이나 임금이 아 래 사람에게 내리는 글(조서)에는 파리다리 글씨체(예각서)를 쓰고 신 분확인 명령서(부신)에는 새(bird) 글씨체(조체)를 쓰고 정월 하례(조 하)와 혼인에는 신중한 글씨체(신서)를 쓴다.

이와 같이 글씨체는 단순히 예술적 기능만이 아니고 사회적 제도와 관 련된 의미를 담고 있다는 것이다. 오늘날 글씨체가 단순히 예술적 미적 감수성과 닿아 있는 것과는 다른 문화인 것이다.

50) 8가지 글씨체의 한자는 大篆, 小篆, 刻符, 蟲書, 摹印, 署書, 殳書, 隸書 등이다.
51) 현거용준(贙踞龍蹲)에서 '贙'은 젖먹이 호랑이라는 것이다. 번역서에서는 '현' 대 신 '안'이 음이라고 했는데 출전을 확인하지 못하였다.

오늘날의 붓과 붓걸이

그 뿐이 아니다. 글씨체란 처음부터 오늘날처럼 종이 위에 썼던 것은 아니다. 유구한 역사를 지니고 있다.

그 출발이 '서계'이다. 서계는 한자로 書契로 쓰는데, '약속이나 언약을 글씨로 쓴다'는 뜻이다. 사전에는 '1) 글자로 사물을 표시하는 부호. 계, 2) 조선 때, 정부에서 일본과 왕래하던 문서'로 풀이하고 있다.

이 서계는 가래나무 혹은 예덕나무로 만든 판목에 새긴다는 것이 지은 이(조재삼)의 설명이다.

역사에서 '복희 씨[52]가 처음으로 나무에 새겨 글자를 썼다"라고 하였다. 옛날에는 문자가 없었기 때문에 새끼줄을 묶어 일을 기록(결승)

52) 복희 씨는 한자로 a. 虙犧氏와 b. 伏犧氏 등으로 쓴다. a는 『정운(正韻)』에 '虙犧氏 能馴 虙犧牲也'라는 보기가 보인다. b는 중국 아주 옛날(고대) 쇠와 돌에 새긴 글 (금석문)에서 그림과 본뜬 모습(도상)으로 등장한다. 아주 옛날 중국의 임금이다. 처음으로 사람들에게 고기잡이(어로), 사냥(수렵), 가축 기르기(목축) 등을 가르 치고 8괘와 글씨(문자)를 가르쳤다고 한다. 포희(庖犧)라고도 쓴다.

하였다. 진 · 한 이전의 서적은 죽간(대나무 조각 혹은 댓조각으로 엮어서 만든 책)에 새긴 것이다. 한나라 이후에는 비단에 베껴 썼으며, 오대53) 때에는 풍도54)(후주의 문관)가 처음으로 목판에 글을 새겨 간행하였다.

나. 글씨체의 유래와 종류

조수삼은 원나라 도종의가 『설부』55)를 인용하고 있다.

포희 씨[복희 씨]가 처음으로 용 글씨[용서]를 만들고, 염제56)가 가화[상서로운 벼이삭]를 본떠 팔수서를 만들었다. 황제의 사관 창힐이 새의 발자국 모양을 본떠서 전서를 만들고,57) 전욱이를 만들었다. 은나라 무광이 도해전을 만들었고, 주나라 선왕 때 사관 주가 대전을 만들었다. 이사[?~BC 208]가 소전을 만들고, 왕차중[한대의 서예가]이 8분을 만들고, 정막[진나라 서예가]이 예서를 만드니, 모두 진시황

53) 중국의 당과 송과의 과도기에 세워진 후량(後梁), 후당(後唐), 후진(後晉), 후한(後漢), 후주(後周) 등의 5나라(왕조) 또는 그 시대를 말한다. 『예기』에서는 아주 옛날(上古)의 당(唐), 우(虞), 하(夏), 은(殷), 주(周) 등을 일컫는다.
54) 한자로는 馮道이다. 후주의 문신이다.
55) 한자로는 說郛이다. 원나라 말기와 명나라 초기의 도종의(陶宗儀)가 지은 책이다. 자는 구성(九成), 호는 남촌(南村)이다. 원나라 과거에 응시하였으나 여러 번 떨어진 뒤 학문에만 몰두하였다. 뒤에 조정의 부름이 있었으나 나아가지 않았다. 송강(松江)에서 숨어 살면서 농사를 지었다. 틈틈이 나무 잎에 글을 적어 만들었다는 『철경록(輟耕錄)』(30권)이 유명하다. 『서사회요(書史會要)』는 옛날(상고)부터 원나라 때까지 서예가들의 소전(小篆)을 정리한 책이 '서예이론의 총결'로 평가받고 있다. 지은 책(저서)으로 『4부비유(四部備遺)』, 『설부(說郛)』 등이 있다.
56) 염제(炎帝)는 신농씨(神農氏)를 말한다. 1) 불을 맡은 신이고, 2) 여름을 맡은 신으로 태양을 말한다.
57) 창힐(蒼頡)은 倉頡이라고도 쓴다. 고대 신화적인 인물이다. 황제(黃帝)의 역사기록을 담당하는 사관으로 새나 짐승의 모습, 발자국을 본떠서 전서(篆書)를 만들었다. 어떤 책은 6서(六書)를 만들었다는 주장도 있다.

제 때 사람이다. 한나라 두조가 초서를 만들었는데, 한나라 장제[재위 75~88]가 좋아했기에 '장초'라고 한다. 채옹[133~192]은 관청의 아전들이 흰 흙을 빗자루에 묻혀 글씨 쓰는 것을 보고 비백서를 만들었다.

이상은 글씨체를 처음 창안한 사람들을 밝힌 것이다. 이것은 그 진위를 따지기 전에 이러한 의견이 있다는 데에 주목할 필요가 있다. 글씨의 종류도 이런 인식이 있다는 것을 알아두어야 할 것이다. 이러한 문화 인식은 당대의 글씨문화를 이해하는 바탕이 되는 일이라 생각된다.

글씨체[서체] 중에는 현침서, 수로서, 진 황제의 파총서, 금작서, 호조서, 도해서, 언파서, 신번서, 비백서, 주서, 제서, 일서, 월서, 풍서, 충서, 엽서, 해서, 종예, 고예, 용호전, 기린전, 어전, 충전, 조전, 서전, 토서, 초서, 낭서, 견서, 계서, 진서, 행압서, 경서 등 45종류가 있다.[58]

오늘날과 많은 차이가 있다는 것을 알 수 있다.

소인문과 상주문은 호조체를 쓰는데, 일반인은 배우지 못하게 하니 위조를 막기 위해서이다. 사장과 조서에는 예각서를 쓰고 부신에는 조서를 쓰고, 조하와 혼인에는 신서를 쓴다.

대개 많은 글씨체 중에서 세상에 쓰이는 것은 다만 한두 가지 뿐이다. 또 옥저전은 당나라 이양빙이 만들고, 영락전은 유덕승이 별자리를 보고 만들었고, 유엽전은 위관이 만들었고, 수노전은 조선이 만들었고, 수침전은 조희가 만들었다.[59]

58) 한자로는 현침서(懸針書), 수로서(垂露書), 파총서(破塚書), 금작서(金鵲書), 조서(虎爪書), 도해서(倒薤書), 언파서(偃波書), 신번서(信幡書), 비백서(飛白書), 주서(籀書), 제서(制書), 일서(日書), 월서(月書), 풍서(風書), 충서(蟲書), 엽서(葉書), 해서(楷書), 종예(鍾隷), 고예(鼓隷), 용호전(龍虎篆), 기린전(麒麟篆), 어전(魚篆), 충전(蟲篆), 조전(鳥篆), 서전(鼠篆), 토서(兎書), 초서(草書), 낭서(狼書), 견서(犬書), 계서(鷄書), 진서(震書), 행압서(行押書), 경서(景書) 등으로 쓴다.

이상은 글씨체의 역사를 적은 것이다. 신화와 섞여 있어서 믿기 어려운 부분이 적지 않다. 다만 글씨체의 출현이 오랜 역사를 가지고 있다는 인식을 읽을 수 있다.

이러한 설명은 다시 진나라 글씨체(왕희지체), 촉나라 글씨체(조맹부체), 옹체(청나라 옹방강(1733~1818)),[60] 8분체, 과편체, 초서와 행서, 永자8법[61] 등을 다시 항목화하여 소개하고 있다.

우리나라의 김생(711~791), 윤순(1680~1741), 이광사(1705~1777), 한호(1543~1605), 조정강, 김이도, 이삼만 등의 서예가를 논의한 것은 우리나라 서예의 역사상 의의가 있는 일이라고 생각된다.

원성왕 때 충주 김생면 사람인 김생은 다른 기예는 익히지 않고, 불교를 좋아하여 벼슬하지 않았다. 나이 80살이 넘어서도 글씨 쓰기를 그치지 않았으며, 예서 · 행서 · 초서는 모두 입신의 경지에 들었다. 송나라 한림, 양구 등이 크게 놀라서 "오늘 왕희지(303~361 혹은 321~379)의 친필을 보게 될 줄은 생각도 못했다"라고 하였다.

김생을 소개하고 있다.

59) 한자로는 소인문(召人文)과 상주문(上奏文), 호조체(虎爪體), 사장(謝章), 조서(詔書), 예각서(蝌脚書), 부신(符信), 조서(鳥書), 조하(朝賀), 혼인(婚姻), 신서(愼書), 옥저전(玉筯篆), 이양빙(李陽冰), 영락전(纓絡篆), 유덕승(劉德昇), 유엽전(柳葉篆), 위관(衛瓘)(220~291) 수노전(垂露篆), 조선(曹善), 수침전(垂鍼篆) 조희(曹喜) 등으로 쓴다.
60) 옹방강은 김정희가 많은 빚을 졌다고 하는 사람이다. 국보이기도 한 '세한도'에 많은 중국학자들이 찬을 달았는데 이들은 옹방강의 직접 소개로 비롯되었다고 알려져 있다.
61) 왕희지(303~361 혹은 321~379)가 서예 공부를 한 15년 동안 오로지 '永(영)'자만 공부하였다. 팔법(八法)의 필세가 모든 글자에 통할 수 있기 때문이니, 바로 '영자팔법(永字八法)'이다. 이 글은 『법원(法苑)』에서 인용한 부분이다.

(6) 음운

조재삼이 '문방류'로 음운을 넣은 것은 오늘날 입장에서 볼 때 생뚱맞은 측면이 있다. 그것도 9꼭지로 글씨체에 이어 두 번째로 많은 부분을 할애하고 있다.

꼭지를 적어보면 1) 반절, 2) 언서(한글), 3) 강목대자, 4) 이두, 5) 합구성('갑엽감함'), 6) 구두음토, 7) 화운속음, 8) 삼운통고, 9) 역판 등이다.[62]

> 하나의 음이 이리저리 굴러 서로 부르는 것을 '반'이라 하며, '번(飜)'으로 쓰기도 한다. 자음으로 모음을 호응케하고, 모음으로서 자음을 호응케 한다. 같은 운의 글자가 서로 조합하여 소리를 이루니 그것을 절(切)이라고 한다.

이 인용문은 '반절'을 설명한 부분이다. 여기서 반절이란 한글을 말하는 것이고 그 구조를 이야기하고 있다.

> 조선 언서의 글자모양은 전부 범어(인도 문자)의 글자를 모방하였으니, 처음 세종의 예지에서 비롯되었다. 이 글자가 만들어지자 만방의 말을 기록하지 못하는 것이 없으니 이른바 '성인이 아니면 할 수 없다'는 것이다.
>
> 살펴보건대, 세종이 병인년(1446)에 측간에 갔다가 똥줄기(측주)가 종횡으로 된 것을 보고 반절을 창제하였다. 처음 시행될 때 '훈민정음'이라고 했다. 당시에 명나라 한림 황찬이 죄를 짓고 요동으로 귀양 가 있자, 왕이 성삼문(1418~1456) · 최항(1409~1474) · 신숙주(1417~1475) 등을 보내 질문케 하였다. 모두 13번 왕래하면서 15줄의 언문

62) 한자로는 反切 諺書 綱目大字 吏讀 合口聲 句讀音吐 華韻俗音 三韻通考 曆板 등으로 쓴다.

을 만들었다고 한다. 여러 음에 모두 통하고 오직 혀로 감탄하는 소리를 형용할 수 없을 뿐이다.

오늘날 입장에서 잘못된 언어 지식이다.

『주례』의 주석에 "정중이 반드시 끊어 읽었다"라고 하였는데, 지금 구두의 시초이다.

신라의 역사에 "설총(신라 경덕임금 때 학자)이 우리나라 말로 이찰(吏札)을 만들어 관청에서 사용하였다"라고 하였다. 이것이 이두이니 '讀'의 음은 '두'로, 구가 끊어지는 곳의 조어(措語)이다. 대개 당시에는 어록이 소설과 같아서 어류를 쉽게 이해할 수 있었으나, 지금은 분명히 알 수 없다. 그러나 백성들의 고소장과 관청의 문서에는 아직도 관용적 투식어로 사용된다. 살펴보건대 지금 당나라 언문은 어느 시대에 시작되었는지는 모르나 조선의 언문과는 다르고, 또 입성이 없다.

『청천집』에서 "일본에도 언문이 있는데, 관청의 소송에는 모두 언문으로 통용한다"라고 했으니, 대개 각각 자국의 글로 일상생활에 편리하도록 한 것이다. 같은 글자로 기록한 것은 경전과 사서일 뿐이다.

이와 같이 한글의 역사를 나름대로 설명하려 애를 쓴 것은 문방류의 가장 바탕이 되는 것일지도 모른다. 중국과 나아가 일본 음운과의 차이점을 찾으려고 노력한 것도 같은 맥락이라 하겠다.

(7) 그림

두 꼭지로 1) 화송조입, 2) 호렵도 등이다.[63] '화송조입'은 '소나무 그림

63) 한자로는 畵松鳥入, 虎獵圖이다.

인데 실제로 알고 새가 날아들었다'는 것이고, '호렵도'는 오랑캐인 원나라가 처들어 오는 것을 예언하였다는 것이다.

소나무 그림에 새가 날아들었다는 오늘날 입장에서 볼 때 '구상화'라 할 수 있다. 그림(화)을 맨 처음 만든 사람은 사황씨인데[64] '그림=그림자'라는 것이다. 실제 사물을 베끼는 것(모사)하는 것이 그림을 그린다는 것이라는 것이다.

신라 시대 승려 솔거가 황룡사 벽에 소나무를 그렸는데, 참새가 왕왕 날아들었다.

"장승요가 안락사에 두 마리의 용을 그렸는데, 눈동자를 찍은 것은 벽을 뚫고 하늘로 올라가고 눈동자를 찍지 않은 것은 그대로 남아 있었다"라고 하였다.

개원 연간에 크게 가뭄이 들었다. 풍소정이 전각의 벽에 한 마리 흰 용을 그리니 조금 뒤에 백룡이 연못에서 나오고 비가 왔다.

북제의 양자화가 벽에 말을 그리니 밤마다 발질하고 질경대며 길게 우는 소리가 들렸다.

송나라 태종 때 이지가 소 그림을 바쳤는데, 낮에는 그림 밖에서 풀을 뜯고 밤에는 그림 속으로 돌아와 누웠다.[65]

호렵도는 호인(오랑캐)가 수렵하는 그림이다. 그런데 그 그림은 단순

64) 사황씨(史皇氏)가 '그림(화)'의 창안자라는 생각은 신화라고 하더라도 무리가 따른다. 바위그림(암각화) 등의 '그림'은 구상화가 아니고 반추상화에 가깝기 때문이다. 그러나 동양에서 땅에서 사는 행위는 하늘의 운행을 a 모방하는 것으로 이해하는 '삼재(三才)'사상에서 볼 때 어느 정도 짐작은 가는 일이다.

65) 이 글에 대하여 다음과 같은 해설을 붙였다. 승려 찬영(贊寧)이 말하였다. "남해(南海) 왜국(倭國)에서 나는 방(蚌)이 있으니, 이것의 눈물을 물감에 섞어 물건에 바르면 낮에는 보이지만 밤에는 보이지 않는다. 옥초산(沃焦山)에 돌이 있는데, 그 돌을 가루로 만들어 물건에 물들이면 낮에는 보이지 않고 밤에는 보인다."

한 것이 아니라 원나라가 우리나라를 침략하는 것을 예언한 것이라는 것이다. 그림의 뛰어남도 병풍으로 만들 만큼 우수하다.

> 명교가 똑바로 천 길을 오르니
> 바람 없이 고요한 하늘에 또 마른 소리 나네
> 푸른 눈의 오랑캐 삼백 기
> 모두 황금 고삐 잡고 구름을 향한다[66]

풍서라는 사람은 위의 유개의 시를 쓴 뒤 찾아온 사람에게 병풍으로 만들 만하고 평가했다. 그러더니 마침내 원나라의 침입이 있었다는 것이다.

> 우리나라의 김홍도(1745~?)가 처음 그림으로 그리니, 오도현(약 685~758)의 '만마도'와 명성을 겨룰 만하다고 한다.

우리나라 그림에서 예언성을 찾을 수 있는 작품이 있다. 그 그림쟁이(화가)가 김홍도(1745~?)라는 것이다. 김홍도 그림을 예언성에서 보려는 시각은 흥미로운 일이다.

좋은 그림은 실제와 행위까지 같아서 진위의 구별이 어렵고 예언적인 요소가 있다는 것이다. 이것이 그림의 이상적인 목표이다. 오늘날의 그림과는 차이가 나는 것이라 할 것이다.

조선 후기 사람인 조재삼이 인식한 '문방류'란 중국의 것과 다른 조선 방식의 시각이라고 생각된다. 문화는 발달한 나라일수록 자기가 알맞은 형태와 내용을 갖춘다. 이것이 조재삼의 '문방류'에서 확인되는 성과이다.

66) 원래의 시는 '鳴骹直上一千尺 天靜無風聲正乾 碧眼胡兒三百騎 盡提金勒向雲看' 7언 절구이다.

2) 문방 5가족, 5가지 모습은

조선 시대의 문방 문화는 중국의 그것과 다소 차이가 난다. 중국의 그 것은 5가지가 아니라 50여 가지로 표현하고 있기 때문이다. 어쩌면 호사 스러운 것이라고까지 할 만하다. 그러므로 이러한 호사스러움을 경계하 기 위하여 '청완' 즉 깨끗한 즐거움을 강조한 듯하다.

조선 시대의 문방 문화를 잘 표현한 것이 서유구(1764~1845)의 『임원 경제지』, 「문방아제」일 것이다. '문방아제'란 문방 즉 서재에서 고상한 것 을 만들어내는 것들이다. 서유구는 그런 것들을 5가지 보배로 보았다. '붓', '먹', '벼루', '종이' 등에 '인장'을 집어넣은 것이다. 전혀 이 5가지만이 문 방을 고상하게 만드는 것이라고 지적하지는 아니하였다. 문방의 몇 가지 를 포함시켰지만, 중국의 문방 문화와 뚜렷이 구별되는 것은 분명하다.

그러므로 이 꼭지에서는 서유구(1764~1845)의 『임원경제지』를 바탕 으로 삼아서 각론적인 풀이보다는 총론적인 시선으로 접근하고자 한다.

「문방아제」는 『임원경제지』의 16주제 가운데 14번째인 '이운지', 즉 '홀로 구름을 즐기는 일에 관한 기록'에서 속해 있기도 하다. 그런데 여기 서는 붓은 제외하고 먹, 벼루, 종이, 인장 등을 그 대상으로 삼고자 한다.

(1) 먹

먹은 '벼루에 물을 붓고 갈아서 글씨를 쓰거나 그림을 그리는 데 쓰는 검은 물감'이다. '먹물'의 줄인 말이 되기도 한다.

보통 아교를 녹인 물에 그을음을 반죽하여 굳혀서 만든다. 소나무 진 (송진)을 태워서 만드는 송연먹(송연묵)과 기름을 태운 그을음을 가지고 만드는 유연먹(유연묵)으로 크게 나눌 수 있다. 송연먹이 초창기 방법이

라면 유연먹은 뒤의 발달된 방법이다. 출판문화와 관련지으면 송연먹이 목판 인쇄에 쓰였다면 유연먹은 금속활자로 인쇄할 때 사용되었다.

먹의 모습은 직사각형인 것, 원주형인 것 등 다양하다. 지금까지 알려진 일반적인 지식으로는 '먹은 후한의 위탄이 발명했다'고 되어 있다. 그러나 고고학적 성과에 의하면, 은나라 시대에 이미 사용한 것으로 이해된다. 거북 등껍질이나 뼈(갑골)에 새긴 글자에 검거나 붉은 물감이 발견되기 때문이다. 적어도 BC 2500년 이전에 먹이 쓰인 것으로 짐작된다. 이 시기에 사용한 먹은 바위먹(석묵)이었을 것이다. 현대와 같은 방법 즉 탄소 가루를 이용하여 만든 것이 한대 이후라고 한다면, 왜 위탄에서 시작으로 삼는 것인지 이해가 될 것이다.

한국의 먹 가운데 현재 전해지고 있는 것 중 가장 오래된 것은 일본정창원에 소장된 신라의 먹 2점이다. 이것은 모두 배 모양이며 각각 먹 위에 '신라 양씨네 먹', '신라 무씨네 먹'이란 글씨가 눌러 찍은 인쇄(압인)되어 있다.67) 신라 시대에 양씨와 무씨 두 집안에서 먹을 만들었다는 것을 알 수 있다. 또 다른 자료는 고구려 먹의 기록이다. 당나라에 송연먹을 보냈다는 것68)과 고구려 무덤의 묵서명이 그것이다. 고려 시대에는 소개한 대로, 이인로(1152~1220)가 송연먹을 만들어 나라에 올렸다는 기록이 『파한집』에 등장한다. 조선 시대에는 다양한 종류의 먹이 제작되었다.

67) 한자로는 '新羅楊家上墨', '新羅武家上墨'로 쓴다.

68) 이 자료는 『墨史』 총 3권 원나라 육우(陸友) '고려 거란 잡기'에서 뽑아온 것이다. 高麗貢墨 猛州爲上 須州次之 舊作大挺 不善合膠脆軟 不光後 稍得膠法 作小挺差勝 然其煙極輕細 往時 潘谷 嘗取高麗墨 再杵入膠 遂爲絶等 其墨有曰 平敵城 進貢者 有曰 順州貢墨 或曰猛州貢墨 率長挺而堅薄 如革校其色澤則順不逮猛也 李公擇 嘗惠蘇子瞻(1036~1101) 墨半枚 其印文曰 張力剛 豈墨匠姓名耶 云得之 高麗使者 魏道輔云 新羅墨 有蠅飮其汁 蠅立死不知 何毒之 如是也 後常戒人合藥 勿用新羅墨 日本亦有墨遍肌印文 如柿蒂形 『墨史』 하권(문연각 843).

우리나라에서는 양덕과 해주의 먹이 예로부터 가장 유명하다.

다음은 서유구(1764~1845)가 28항목으로 정리한 먹에 관한 지식이다.

1) 먹은 반드시 좋은 것으로 골라야 한다
2) 먹의 품질 구별하기
3) 먹 만들기 좋은 시기
4) 소나무 그을음(송연) 모으는 법
5) 기름 그을음(유연) 모으는 법
6) 그을음을 체로 거르기
7) 아교를 녹이기
8) 약을 쓰기
9) 그을음을 반죽하기
10) 찌기
11) 절구에 넣고 찧기
12) 무게를 달기
13) 쇠망치로 불리기
14) 손으로 만들기
15) 모양을 지어내기
16) 무늬를 넣는 방법[69]
17) 틀로 찍어내기
18) 재에 넣기
19) 재에서 꺼내기
20) 보관하는 법
21) 사용법
22) 우리나라와 일본의 먹 만드는 방법
23) 먹을 보관하는 작은 상자
24) 먹을 받치는 대

69) 다음의 6가지를 들고 있다. 斜皮紋法 古松皮法 金星紋法 銀星紋法 羅紋法 嵌金字法.

25) 붉은 먹을 만드는 방법

26) 주사[70]로 아교 없이 먹 만드는 방법

27) 자황[71]으로 먹 만드는 방법

28) 가루로 먹덩이를 만드는 방법

이상 28개 항목은 먹의 전반적인 내용을 다룬 것을 알 수 있다. 이러한 항목에 실린 문단 단위의 글들은 서유구(1764~1845) 자신의 것들이 아니다. 간혹 그의 글일 경우가 있으나 이도 자신의 책에서 인용해온 것들이다.

연번	항목	출전	연번	항목	출전
1	좋은 먹 고르기	A, B	15	모양 만들기	T
2	품등	C, N, P, Q, L	16	무늬 넣는 법	T
3	만드는 시기	C	17	틀로 찍기	C, T
4	취송연법	C, R, F	18	재에 넣기	T
5	취유연법	F, E, S, T	19	재에서 꺼내기	T
6	그을음 거르기	T	20	보관하는 법	A', C, B, E, D
7	아교 녹이기	U, C, W, T	21	사용법	C, B, F, G, L, H
8	약 쓰기	C, R, W, X, L, Y, Z, T	22	한 · 일 먹 만들기	I, J, H
9	그을음 반죽하기	C, T	23	보관함	B
10	찌기	T	24	먹 받침대	K
11	절구질하기	C, T	25	붉은 먹 만들기	E, B, L
12	무게 재기	T	26	은주로 먹 만들기	M
13	쇠망치로 불리기	T	27	자황으로 먹 만들기	E
14	손으로 만들기	C, T	28	가루로 덩이 만들기	E

70) 주사(朱砂 · 硃砂)는 새빨간 빛의 육방정계(六方晶系)의 광석으로 수은과 황과의 화합물. 염료나 한방약에 쓴다. 달리 단사(丹砂), 진사(辰砂)라고 한다.

71) 자황(雌黃)은 황과 비소의 화합물. 천연산은 누른빛의 결정체인데, 채료 또는 약재로 쓴다.

이 도표의 알파벳은 다음 출전의 약호를 적은 것이다.

A.『피서록화』, B.『준생팔전』, C.『조씨묵경』, D.『암첩유사』, E.『거가필용』, F.『피서록화』, G.『물리소식』, H.『화한삼재도회』, I.『고사촬요』, J.『황간인방』, K.『금화경독기』, L.『고금비원』, M.『속사방』, N.『오잡조』, P.『단연총록』, Q.『성씨묵경』, R.『동천묵록』, S.『계신잡지』, T.『묵법집요』, U.『안록교명백교』, W.『춘자기문』, X.『독서기수략』, Y.『본초강목』, Z.『거의설』, A'.『문방보식』[72]

이 책자들은 한국과 중국의 책들이다. 그 가운데 K『금화경독기』는 자신(서유구)의 것이기도 하다. 이러한 글들을 모은 것은 여러 모로 먹을 이해하는 데 도움이 될 것이다. 최근 현대 어느 분이 낸 책(『문방청완』)의 목차를 보면 비교가 될 것이다.

먹의 성분과 내력/ 신라묵과 고려묵/ 이정규의 먹, 묵운실의 천년유물/ 그을음과 아교/ 녹각교는 조선지법/ 용약의 비밀/ 목장열전, 그들이 만든 명목/ 묵치 소동파의 먹 만들기/ 우리나라 먹, 그 쇠잔의 길/ 좋은 먹의 조건

먹과 관련된 책은 송나라 사람 이효미의『묵보법식』, 원나라 사람인 육우의『묵사』, 명나라 사람 조관지의『묵경』과 심계손의『묵법집요』등이 널리 알려져 있다.[73]

72) A.『避暑錄話』, B.『遵生八牋』, C.『晁氏墨經』, D.『嚴捷幽事』, E.『居家必用』, F.『避暑錄話』, G.『物理小識』, H.『和漢三才圖會』, I.『故事撮要』, J.『黃磵人方』, K.『金華耕讀記』, L.『古今秘苑』, M.『俗事方』, N.『五雜組』, P.『丹鉛摠錄』, Q.『成氏墨經』, R.『洞天墨錄』, S.『癸辛雜志』, T.『墨法集要』, U.『案鹿膠名白膠』, W.『春者紀聞』, X.『讀書紀數畧』, Y.『本草綱目』, Z.『祛疑説』, A'.『文房寶飾』.

73) 한자로는 李孝美의『墨譜法式』, 陸友의『墨史』, 晁貫之의『墨經』, 沈繼孫의『墨

이 가운데 송나라 사람 이효미의 『묵보법식』에서 송연먹(송연묵)을 만드는 8과정의 그림이 있어서 그 일들을 이해하기에 도움이 된다.

法集要』.

이상은 이효미 『묵보법식』의 자료이다. 송연법 즉 소나무 그을음으로 만든
먹을 만드는 8과정이 그림으로 그려진 것들이다.

제1과정이 채송 즉 소나무를 채취하는 단계이고 제2과정이 조요 즉 가
마를 만드는 단계이다. 제3과정이 불을 피우는 단계, 제4과정이 그을음
을 채취하는 단계이다. 제5과정이 화재 즉 제품을 만드는 단계, 제6·7

과정이 재에 넣었다 꺼내는 단계이다. 마지막으로 제8과정은 마시 즉 시험적으로 갈아보는 최종적인 단계이다.[74]

晁貫之(李一)『墨經』

1) 송, 2) 매, 3) 교, 4) 라, 5) 화, 6) 찧기[擣], 7) 환, 8) 약, 9) 인, 10) 양, 11) 음, 12) 사치, 12) 연, 13) 색, 14) 성, 15) 경중, 16) 신고, 17) 양축, 18) 시 19) 공[75] 등의 과정이고

『묵법집요(墨法集要)』 총 1권인 명 심계손은 1) 침유, 2) 수분, 3) 유잔, 4) 연완, 5) 등초, 6) 소연, 7) 사연篩煙, 8) 용교, 9) 용약, 10) 수연, 11) 증제, 12) 오도杵擣, 13) 평제秤劑, 14) 추(추: 저울)[鍊], 15) 환간(간: 손으로 펴다), 16) 양제, 17) 인탈, 18) 입회, 19) 출회, 20) 수지, 21) 시연[76] 등의 과정을 보여준다.

이 21과정을 그림으로 보이면 다음과 같다.

74) 이효미 『묵보법식』은 3권으로 구성되어 있다. 상권은 먹 만드는 방법의 8단계를 그림으로 나타냈다. 즉 探松 造窯 發火 취매取煤 和製 入灰 出灰 磨試 등이다. 중권은 먹의 기능공들을 소개하고 있다. 즉 祖氏 奚庭珪 李超 庭珪 丞晏 文用 惟慶 陳빈 張遇 盛氏 柴珣 宣道 猛州貢墨 順州貢墨 不知名氏 등이다. 끝으로 하권은 아교의 종류와 먹을 특징을 다루었다. 즉 膠 2 鹿角膠 1 魚膠 1 減膠 1 冀公墨 仲將墨 1 庭珪墨 2 古墨 3 油烟墨 6 敍藥 1 品膠 1 등이다.

75) 한자로는 晁數 1) 松, 2) 煤, 3) 膠, 4) 羅, 5) 和, 6) 찧기(擣), 7) 丸, 8) 藥, 9) 印, 10) 樣, 11) 蔭, 12) 事治, 12) 硯, 13) 色, 14) 聲, 15) 輕重, 16) 新故, 17) 養蓄, 18) 時, 19) 工 등이다.

76) 한자로는 1) 浸油, 2) 水盆, 3) 油盞, 4) 煙椀, 5) 燈草, 6) 燒煙, 7) 사연(篩煙), 8) 鎔膠, 9) 用藥, 10) 搜煙, 11) 蒸劑, 12) 오도(杵擣), 13) 평제(秤劑), 14) 錘(추:저울)鍊, 15) 丸擀(간:손으로 펴다), 16) 樣製, 17) 印脫, 18) 入灰, 19) 出灰, 20) 水池, 21) 試研 등이다.

이상은 명나라 심계손『묵법집요』의 유연먹을 만드는 21단계의 그림이다.
소나무 그을음으로 만든 송연먹은 목판 인쇄에, 기름 그을음으로 만든 유연먹은
금속 인쇄에 널리 사용되었다.

심계손은 홍무(1368~1398) 시기의 사람이다. 유연먹을 그림으로 그
려 설명한 것은 이해하기가 쉽다.

(2) 벼루[硯]

먹을 갈아 먹물을 만들 때 사용하는 도구이다. 외형상의 모습과 크기나 만드는 재료 등이 다양하다. 역사도 다른 문방 문화와 비교하여 결코 짧지 않다.

벼루의 구조부터 살펴보기로 하자.

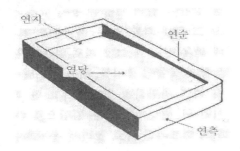

이상의 벼루의 부분별 이름을 조금 더 상세하게 설명하면 다음과 같다.

모든 겉면은 '연면'이나 '연표'라 하고 앞면을 빙 돌려 솟은 부분은 '연순硯脣' · '연록' · '연순硯純' · '연곽' 등이라고, 네 방위의 옆면은 '연측' 혹은 '연방'이라고, 뒷면은 '연배' · '연음' · '연저'라고 한다. 먹을 가는 부분은 '연당' · '묵당' · '묵도' · '연홍'라고 하며 먹이 괴도록 움푹 판 곳은 '연지' · '묵지' · '연해' · '연야' · '연와'라고 한다. 벼루의 다리로는 태사식의 뒷면을 도려내서 만들면 봉족이라 하고 짐승 얼굴을 그려 넣으면 면각이라 한다.[77]

77) 한자로는 硯面 · 硯表, 硯脣 · 硯綠 · 硯純 · 硯郭, 硯側 · 硯旁, 硯背 · 硯陰 · 硯底, 硯堂 · 墨堂 · 墨道 · 硯泓, 硯池 · 墨池 · 硯海 · 硯冶 · 硯窩, 鳳足, 面角 등이다. 이훈종, 『민족생활어사전』, 1992, 251쪽을 참조하였다.

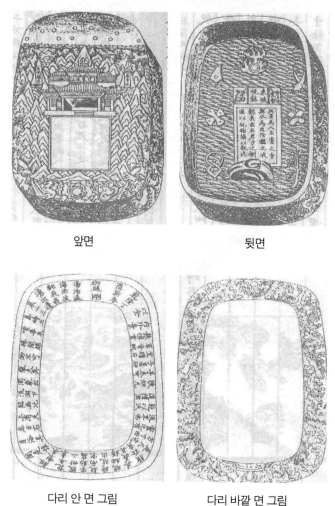

송나라 단계석 해천벼루

앞면

뒷면

다리 안 면 그림

다리 바깥 면 그림

위의 사진은 송나라 단계석 해천벼루인데 타원형이다. 그 모습은 둥근 모습부터 여러 형상의 모습까지, 자연이나 역사적 사실 등 거의 없는 것이 정도이다.

꾸밈도 단순한 것부터 화려한 것까지 다양하다. 해천벼루처럼 벼루의 앞면과 뒷면 그리고 벼루 발받침의 안팎까지 꾸밈이 있는 경우가 있다.

재료로는 돌(석), 구슬(옥), 수정, 질그릇(도), 사기(자), 쇠(철), 금동이나 은), 대나무, 조개껍질(패류) 등이 사용된다. 그러나 중심이 되는 것은 돌(석)이다. 돌(석)은 그 질감이 아름답고 연지의 물이 10일이 지나도 마르지 않는 것을 가장 좋은 벼루로 쳤다.

한나라의 질그릇(도기) 벼루가 유명하다. 『흠정 서청벼루족보』는 부록을 빼고 총 21권인데 그 가운데 1~3권이 바로 질그릇 벼루(도기)이다.

서유구는 벼루에 대하여 다음과 같이 정리하고 있다.

1) 벼루의 품등에 대한 총론
2) 중국 단계 벼루의 품등
3) 중국 흡주 벼루의 품등(10개의 무늬 303)
4) 여러 지역 벼루의 품등(14개 지역)
5) 우리나라 벼루의 품등
6) 일본 벼루의 품등
7) 질그릇 벼루의 품등
8) 특이한 벼루의 품등
9) 벼루의 모양
10) 손질하는 방법
11) 관리하는 방법
12) 깨진 벼루 보수하는 법
13) 벼루의 보관 상자
14) 벼루 산(연산)

15) 벼루 병풍

16) 물그릇 수적

17) 물그릇 수중숭

18) 물그릇 바리때

벼루의 전반적인 사항을 취급하고 있다. 오늘날의 벼루에 대하여 기술한 것과 비교하여 그 내용이 충실한 편이다.

벼루의 내력/ 우리나라 벼루의 개략/ 우리나라 벼루/ 중국의 벼룻돌/
벼루를 가늠하는 요점/ 벼루의 종류와 문양/ 벼루의 제작과 쓰임

이상은 오늘날 한 전문서의 벼루 부분 목차이다. 서로 비교하기 바란다.

앞서의 먹과 같이 벼루와 관련된 글들은 자신의 생각이나 경험을 적은 것이 아니라 여러 문헌에서 뽑아서 적은 것이다.

각 주제마다 출전을 적어보면 다음과 같다.

'–'는 '벼루'의 약자임

연번	항목	출전	연번	항목	출전
1	– 품등	A, B, C	10	손질법	B', S
2	단계 – 품등	D, E, F, A, G, H, I, C, B	11	관리법	T, R, H, U, B, A', W
3	흡주 – 품등	J, K, L, B, A	12	보수법	X, W
4	다른 – 품등	A, B	13	보관법	H, A', B, Y
5	조선 – 품등	M, N, O	14	– 산	B
6	일본 – 품등	P, Q	15	– 병풍	A'
7	도기 – 품등	A, R	16	수적	A', Z, B, Y, U
8	특이 – 품등	A, R, A', B, Q	17	수중숭	B
9	모양새	A, G, B', H	18	물그릇	A'

위에 나오는 영어 알파벳 대문자는 서유구 「문방아제」 해당 부분에 나오는 출전을 기호화한 것이다. 그 약자를 표시하면 다음과 같다.

A.『연사』, B.『준생팔전』, C.『청서필담』, D.『소씨연보』, E.『당씨
연보』, F.『구양씨연보』, G.『단계연보』, H.『노학암필기』, I.『유환기
문』, J.『연보』, K.『문슬신천』, L.『변흡석설』, M.『동연보』, N.『낙전
당집』, O.『숭연록』, P.『화한삼재도회』, Q.『금화경독기』, R.『이씨연보』,
S.『흡연설』, T.『문방보식』, U.『거가필용』, W.『고금비원』, X.『속사
방』, Y.『고사12집』, Z.『겸가격필』, A'.『동천청록』, B'.『흡연보』[78]

여기서 주목되는 책이『우리나라 벼루의 족보(동연보)』이다. 현재 이
책은 어디를 검색하여 보아도 아직 발견하지 못하였다. 이 문헌은 우리
나라 벼루의 품등을 다루는 곳에서 일부로 소개되었다.

이를 소개하면 다음과 같다.

남포돌(남포석)의 금빛 실 무늬가 윗길이다. 은빛 실 무늬가 그 다
음이다. 꽃과 풀 무늬는 차이가 있으나 단단하고 미끄러워 먹을 거부
하지 않고 먹이 머물지 않으니 좋다. 대개 돌의 무늬가 거칠면 먹색이
흐리고 돌의 무늬가 굳세면 먹색이 엷어진다. 오직 무늬의 옥빛이 젖
고 가는 무늬가 미끄러운 것은 먹과 잘 어울린다. 오늘날 큰 길 저자
거리나 시골의 글방에서 남포산 먹을 쓰지 않은 곳이 없다. 그러므로
사람들은 남포 먹을 심하게 따지지 않고 좋은 물건으로 친다. 단계돌
(단석)과 흡주돌(흡석)[79]의 모조품이 아니라고 하더라도 자석[80]이나

78) 한자로는 A.『硯史』, B.『遵生八牋』, C.『淸暑筆談』, D.『蘇氏硯譜』, E.『唐氏硯譜』,
F.『歐陽氏硯譜』, G.『端溪硯譜』, H.『老學庵筆記』, I.『游宦紀聞』, J.『硯譜』, K.『捫
虱新話』, L.『辨歙石說』, M.『東硯譜』, N.『樂全堂集』, O.『崧緣錄』, P.『和漢三才圖
會』, Q.『金華耕讀記』, R.『李氏硯譜』, S.『歙硯說』, T.『文房寶飾』, U.『居家必用』,
W.『古今秘苑』, X.『俗事方』, Y.『攷事十二集』, Z.『兼可格筆』, A'.『洞天淸錄』, B'.
『歙硯譜』 등이다.

79) 단계석과 흡주석은 중국 벼루의 양대산맥이라고 할 수 있다.

80) 子石은 이름난 벼루의 한 종류이다. 端石以子石爲上 在大石中生蓋精石也『端溪
硯譜』(『사고전서』(문연각본) 843).

구욕[81]의 안목을 갖는 것은 드물고 귀하다. 위원돌(위원석)의 푸른색인 것이나 흡주돌(흡석)의 붉은 색과 비슷한 것이나 단계돌(단석)의 자연무늬가 적어 비슷한 것은 얻기가 어려우나 좋은 것들이다. 물방울 하나하나가 모여서 연못을 만들듯 그런 벼루를 쓰는 것은 평안하고 즐거운 일이다.

많은 사람들이 가히 얻으려는 것은 고령돌(고령석)로 조금 꺼려지지만 얇어서 빛이 없고 평범한 것, 평창 붉은 돌(평창자석)로 자못 아름다워 꽃과 풀무늬가 있어 좋은 것, 풍천 푸른 돌(풍천청석)로 매우 굳세거나 거칠어 마치 기와 벼루(와연)와 같은 것, 안동 말간 모양의 돌(안동마간석)로 가장 좋이 못하 나 비록 좋은 재료이나 다른 곳에서 생산되지 않는 것, 종성 거위알 모양의 돌(종성아란석)로 오룡천 물풀이 만들어낸 관동벼루, 갑산과 무산의 돌로 역시 아름다운 것 등이다.

청나라 사람들이 벼루의 재료를 논의할 때 혼동할 때가 있다. 강송꽃돌(강송화석)은 몹시 아름다운데 백두산(장백산) 한 종류의 돌에서 나온 강원 것과 혼동한다. 송아리와 강송아리는 중국어 은하수를 이르는 말이다. 강반 숫돌산(강반 지석산)에는 푸른빛 맑고 미끄러운 물품을 많이 생산한다. 오히려 단계와 흡주 그리고 길림 사람들은 이 돌을 취하여 벼루 재료도 쓴다. 오늘날 종성 갑산 문산 인근에서는 강파와 혼동하여 벼루 재료로 사용하여 만든 것을 받치니 그러므로 많은 좋은 물품이 나온다.[82]

81) 좋은 먹을 고르는 안목을 말한다. 端石有眼者 最貴 謂之鸜鵒眼 石紋精美『端溪硯譜』(『사고전서』(문연각본) 843).

82) 藍浦石金絲紋者爲上 銀絲紋者次之 花草紋者差硬滑 不拒墨 澁不滯墨 乃爲佳耳 蓋石理麁則墨色濁 石理硬則墨色淡 惟瑩潤纖膩者 與墨相得 今街肆村塾 所用無非藍産 故人不甚貴 然其佳品 不鑲端歙 亦有子石 及鸜鵒眼者 顧稀貴 難得渭原石靑者 似歙石紅者 似端石然紋理少麁 佳品 常在積水(積水成淵 한 방울 한 방울이 모여서 연못이 됨. 積土山)中 用人力甚 衆乃可得高靈石 微澁但枯淡無光氣平 平昌紫石 頗佳 亦有花草紋 豊川靑石 甚硬且麁如瓦硯 安東馬肝石 㝡劣 雖其佳材 不及他産 鍾城鵝卵石 産五龍川品 冠東硯 甲山茂山石 亦佳 淸人論硯材 稱混同 江松花石 甚佳 混同 江源出長白山一石 松阿里江松阿里者 漢語天漢也 江畔砥石山 多産石綠色瑩潤細膩品 將端歙吉林人 取爲硯材 以貢今鍾城甲山茂山隣 混同江派硯材 故多佳品.

여기 옮긴 글은 서유구(1764~1845)가 『우리나라 벼루의 족보(동연보)』라고 발췌된 부분이다. 고령돌(고령석), 평창 붉은 돌(풍창자석), 풍천 푸른색 돌(풍천청석), 안동 말간 모양의 돌(안동마간석), 종성 거위알 모양의 돌(종성아란석), 갑산과 무산돌(갑산무산석) 등이 우리나라에서 생각되는 것을 알 수 있다. 이런 벼루돌 산지는 오늘날에도 그대로 확인된다.[83] 그리고 이 돌들은 중국의 단계돌이나 흡주돌(단흡석)과 혼동을 일으키는 것이라고 하였다.

이 문헌이 하루 빨리 발견되기를 기대해본다.

벼루를 전문적으로 취급한 중요한 책은 북송 시대 소이간(957~995)의 『문방의 4가지 가족 족보(문방4보)』, 미불(1051~1107)의 『벼루의 역사(연사)』, 당적[84]의 『흡주벼루의 족보(흡주연보)』, 조계선의 『흡주설: 변흡석설』,[85] 섭월의 『단계벼루의 족보(연보)』,[86] 이지후의 『벼루의 족보(연보)』,[87] 고사손의 『벼루의 찌지(연전)』 등이 있고 청 시대 우민중·양국치 등이 임금의 명으로 지은 『황제 서청벼루의 족보(흠정서청연보): 목

83) 권도홍의 『문방청원』의 벼룻돌 산지는 다음과 같다. 종성석, 무산석, 갑산석, 위원석, 관산석, 희천석, 선천석, 고원석, 대동강석, 풍천석, 연강석, 장연석, 해주석, 장단석, 파주석, 평창석, 정선석, 단양석, 상산석, 도안석, 안동석, 계룡산석, 남포석, 경주석, 고령석, 장수석, 언양석, 해남석.

84) 사고전서본에는 지은이가 당적(唐積)으로 되어 있으나 도종의(陶宗儀), 『설부說郛』 96권 上에는 홍경백(洪景伯)으로 되어 있다.

85) 사고전서본에는 미상인데, 도종의(陶宗儀), 『설부(說郛)』 96권 上에는 조계선(曹繼善)이 『흡주벼루설(歙硯說)』과 『변흡석설辨歙石說』의 지은이로 되어 있다.

86) 사고전서본에는 미상인데 도종의(陶宗儀), 『설부(說郛)』 96권 上에는 섭월(葉樾)이 지은이로 되어 있다.

87) 사고전서본에는 『벼루의 족보(硯譜)』의 지은이가 미상인데 도종의(陶宗儀), 『설부(說郛)』 96권 上에는 이지언(李之彦)이다. 또 『說郛』에는 소이간(蘇易簡)(957~995)의 『벼루의 족보(硯譜)』가 있으나 두 글은 전혀 다르다. 소이간의 글도 『문방4보(文房四譜)』의 '연보(硯譜)'의 2조(造)와 일부가 같지만 또 다른 글이다. 다른 본(이본)인 듯하다.

록』등이 유명하다.[88] 그리고 짚어두어야 할 책이 조선 시대 미상의『우리나라 벼루 족보(동연보)』이다.

소이간(957~995)의『문방의 4가족 족보』는 5권인데, 붓이 2권이고 먹 · 벼루 · 종이가 각각 1권이다. 벼루 편은 3권으로 벼루의 족보 즉 수적기구에 관한 것이다. 여기서 수적은 벼루에 물방울을 붓는 기구 즉 연적을 말한다. 세부적인 내용은 1) 벼루 관련 간단한 역사 이야기, 2) 벼루 만들기, 3) 잡다한 학설들, 4) 벼루에 관련된 사부 등이다. 맨 끝에는 '문숭호치후 저지백전'이 달려 있다. 여기서 문숭호치후는 벼루에 내린 시호이며 저지백은 이름으로 의인화한 것이다.[89]

미불(1051~1107)의『벼루의 역사(연사)』,『흡주벼루의 족보(흡주연보)』(1권),『흡주설』(1권)과『변흡석설』(1권),『단계벼루의 족보(연보)』(1권),『벼루의 족보(연보)』(1권) 등을 소개로 시작된다. 그 다음 쓰는 물품(용품), 구슬벼루(옥연), 당주방성현 갈성공 바위돌(암석), 온주 화엄니사 바위돌(암석), 단주 바위돌(암석), 흡주 벼루 무원돌(흡연무원석), 통원 군멱돌벼루(통원군멱석연), 서도회성 궁궐벼루(서도회성궁벼루), 청주 푸른색 돌(청주청석), 성주 율정돌(성천율정석), 담주 곡산벼루(담주곡산연), 성주 밤구슬 벼루(성주율옥연), 귀주 파란색 돌벼루(귀주연석연), 기주 검은색 돌벼루(기주이석연), 여주 파란색 돌벼루(여주청석), 소주 갈황색 돌벼루(소주갈황석연), 건계 어둡지만 담백한 돌(건계암첨석), 도기벼루(도연), 여도인 벼루(여연), 치주 벼루(치주연), 고려 벼루(고려연), 청주 온구슬돌 붉은 실무늬돌 파란색돌(청주온옥석 홍사석 청석), 괵주돌(괵주석),

88) 한자로는 蘇易簡,『文房四譜』, 米芾의『硯史』, 唐積의『歙州硯譜』, 미상의『歙州說: 辨歙石說』,『端溪硯譜』,『硯譜』, 高似孫의『硯箋』, 于敏中 · 梁國治 등의『欽定西淸硯譜: 目錄』,『東硯譜』등으로 쓴다.
89) 한자로는 '文嵩好時侯 楮知白傳'이다.

신주 수정벼루(신주수정연), 채주 흰 벼루(채주백연), 성질의 품등(성품), 모양의 품등(양품) 등이다.

이 가운데 고려 벼루(고려연) 부분이 있어서 여기 옮겨 본다.90)

> 고려 벼루는 무늬가 밀집하고 굳세다. 그러므로 검은 색과 푸른 색
> 사이에 흰 색이 발하여 명성을 날리고 금성91)이 가로로 빽빽하게 배
> 열되어 있다. 이를 이용하여 벼루로 만들어 만든 역사가 오래다.92)

중국의 관리나 선비들은 고려 즉 조선의 물건을 하나쯤 지녀야 대우를 받았던 듯하다. 어느 글이나 거의 빠짐없이 이런 현상을 보여준다.

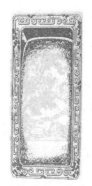

90) 米芾,『硯史』843-70.
91) 지구의 바로 안쪽에서 태양의 주위를 도는 행성이다. 초저녁 하늘에 비치면 태백
 성·장경성(長庚星)이고, 새벽하늘에 보이면 샛별이나 명성 등으로 불린다. 금성
 무늬 이외에도 해바라기 무늬, 금성의 별무리 무늬 등도 높이 쳤다.
92) 高麗硯 理密堅 有聲發黑色青間白 有金星隨橫大密成列 用久之.

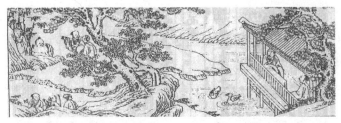

위의 그림은 미불이 소장했던 벼루를 소개한 것이다. 벼루의 앞면, 뒷면, 옆면 등의 꾸밈을 알 수 있다. 이 명문 중 선화(宣和)는 1119~1125년이고 소흥(紹興)은 1131~1162년이니 미불이 오랫동안 썼음을 알 것이다.

당적의 『흡주 벼루족보(흡주연보)』는 1) 찾아냄(채발), 2) 돌의 갱(석갱), 3) 돌을 채취하기 전에 제사를 지냄(공취), 4) 품목(미자석 무늬 7종, 외산비단무늬 13종, 이산 비단무늬, 금성무늬 3종 등), 5) 벼루로 짤라 만듦(수단), 6) 이름을 씀(명상, 예컨대 단계무늬(단양), 달무늬(월양), 네모달 무늬(방월양), 용의 눈무늬(용안양), 앵무새 무늬(앵무양), 거문고 무늬(금양), 거북이무늬(구양) 등) 7) 흠이 있는 돌(석병), 8) 벼루와 관련된 도로망(도로), 9) 벼루장이들(장수), 10) 벼루를 만드는 기구들(공기) 등으로 구성되어 있다.[93]

『단계 벼루족보(단연보)』는 단계 벼루의 산지와 역사를 비롯하여 품등 등 전반적인 것들이 소개되어 있다. 『벼루의 족보(연보)』는 이후주 벼

93) 한자로는 당적(唐積)의 『歙州硯譜』는 1) 採發, 2) 石坑, 3) 攻取, 4) 品目, 5) 修斷, 6) 名狀, 7) 石病, 8) 道路, 9) 匠手, 10) 攻器 등으로 쓴다.

루(이후주연), 우군 풍자가 적힌 벼루(우군풍자연), 붉고 파란 실무늬 돌(홍사석) 등 30항목을 소개하고 있다. 이 가운데 대나무 벼루(죽연)을 소개해 본다.

특이한 물건의 기록지(이물지)에서 이르길, 광남에서는 대나무로 벼루를 삼는다.[94]

남광에서는 대나무가 많이 생산되므로 벼루로도 쓰인 것이라 생각된다. 고사손의 『벼루의 찌지(연전)』는 총 4권으로 구성되어 있다. 1권은 단계벼루(단연)을 19품목과 모양 24이 있다고 한다. 모양을 소개하면 다음과 같다.

봉황못(봉황지), 구슬집(옥당), 구슬받침대(옥대), 봉래, 벽옹, 담 모양(원양), 바람글자(풍자), 사람 얼굴(인면), 규와 홀(규, 홀), 벽(보석) 도끼 (부), 솥(정), 연잎(연엽), 두꺼비(섬), 말발굽(마제) 따위가 그것이다.

이후 만드는 법(제법) 등 40종의 벼루와 벼루에 새긴 글을 소개하고 있다. 왕희지 소동파 등의 벼루도 포함되어 있다. 2권에는 흡산 등 4개 산, 미자갱 등 구덩이 9개소, 삼돌(마석)을 비롯하여 7개 항목의 글이 있다. 3권에는 구슬벼루(옥연) 등 65종류의 벼루를 소개하고 있다. 이 가운데는 구리벼루(동연), 칠벼루(칠연), 쇠벼루(철연) 등도 포함되어 있다. 마지막 4권에는 옛날 부, 옛날 노래와 시 등 문학 등 벼루 관련 글들을 소개하고 있다. 부현(217~278)의 벼루부(연부)를 비롯하여 25여 종 글이 소개된다. 이 가운데는 이관의 '즉묵후석허중전'도 들어 있다.[95]

94) 異物志云 廣南以竹爲硯, 843-93.
95) 한자로는 이관(李觀) '즉묵후석허중전(卽墨侯石虛中傳)'이다.

벼루 관련 전문 문헌으로 청나라 우민중 · 양국치 등이 1778년(건륭 43) 임금의 명을 받아 지은 『어제 서청 벼루족보』가 있다. 이 책은 총 24권이다. 1~6권은 질그릇 벼루(도지속), 7~21권은 돌벼루(석지속), 22~24권은 부록이다.

문방 4가지 일이란 소위 붓, 벼루, 종이, 먹 등 문방의 자원이다. 그런데 붓은 가장 견디어 오래가지 못하니 '늙어서 중서가 되지 못한다'고 한다. 그 다음이 종이이고 그 다음이 먹이다. 오직 벼루만이 가장 오래 견딘다. 그러므로 미불, 이지언 등의 벼루 계보가 좋은 책으로 알려졌다.

(3) 종이

여기서 종이는 우리나라의 종이 즉 '한지'를 말한다. 닥나무 따위의 섬유를 원료로 하여 한국 고유의 제법으로 뜬 것을 의미한다. 그러나 오늘날 종이는 서양의 종이는 즉 Paper의 번안어라는 의미이다. 주로 식물성 섬유로 만든 펄프Pulp로써 얇게 굳히어 낸 물건이다. 그러므로 우리가 말하려는 종이인 한지는 특수한 물건이 된 것이다. 보통 105년에 중국 후한의 채륜(?~121)이 처음 만들었다고 알려지고 있다. 명제(재위 57~75) 때 낙양에 들어가 환관이 되었고, 장제(재위 75~88) 때 소황문, 화제(재위

88~105) 때 중상시와 상방령의 관직을 지내면서 나라의 수공업 생산을 맡았다. 원흥 원년(105)에 나무껍질 등을 이용하여 종이 만드는 기술을 찾아냈다. 그 공로로 '용정후'에 봉해졌다. 이를 수긍한다면, 105년을 기준점으로 그 이전 종이는 대나무를 비롯하여 바위나 거북등껍데기 등이라 할 것이다.

우리나라에 종이가 처음 들어온 것은 600년경으로 알려지고 있다. 고구려의 승려 담징(579~631)이 625년경 일본에 제지술을 전파한 것이 그 사실을 뒷받침해준다. 그 후 삼국 시대의 제지 상황에 대해서는 알려진 것이 없으며 조선 시대에는 관영의 조지소에서 종이를 생산했다.

채륜식 종이는 751년에는 중앙아시아, 793년에는 바그다드에 전파된 것으로 알려졌다. 14세기에는 유럽에서는 여러 지역에 종이공장이 있었고. 1450년경에 인쇄기가 발명되자 종이에 대한 수요가 크게 늘어났다.

종이의 역사/ 중국종이, 질과 다양성/ 고려지, 중국에는 없었던 춤品/
조선조의 다양한 종이/ 한지의 천년 비밀

연번	항목	출전	연번	항목	출전
1	고금 품등	A, M	13	왜지 품등	L
2	조죽법	B, C	14	치법	N, A
3	조주본법	D	15	장법	N
4	조분지법	D	16	수간	O
5	조상용지법	D	17	진지	K, I
6	조마지법	D	18	압척	A
7	조고경지법	E	19	비각	A
8	조송전색법	F	20	패구	A
9	조제색전전법	E, F, G, H, I	21	재도	A, M
10	추지법	E, F	22	전도	M
11	동국지 품등	J, K	23	호두	A
12	조북지법	L	24	납두	A

A.『준생팔전』, B.『시명살청』, C.『천공개묘』, D.『청장관만록』, E.『거가필용』, F.『쾌설당만록』, G.『고금비원』, H.『청서녹화』, I.『한죽당섭필』, J.『열하일기』, K.『금화경독기』, L.『산림경제보』, M.『동천청록』, N.『문방보식』, O.『노학암필기』[96]

1) 옛날과 지금의 종이 품등(고금지품)
2) 대나무 종이 만드는 방법(조죽지법)
3) 죽순 종이 만드는 방법(조주본지법)
4) 가루종이 만드는 법(조분지법)
5) 일용종이 만드는 방법(조상용지법)
6) 삼종이 만드는 방법(조마지법)
7) 배접용 종이 만드는 방법(조고경지법)
8) 송나라 색 찌지 만드는 방법(조송전색법)
9) 여러 색종이 만드는 방법(조제색전전법)
10) 종이 두드리는 방법(추지법)
11) 우리나라 종이의 품등(동국지품)
12) 중국 북방 종이 만드는 방법(조북지법)
13) 일본 종이의 품등(왜지품)
14) 종이 다루는 법(치법)
15) 보관법(장법)
16) 편지 종이(수간)
17) 글씨나 그림을 그릴 때 종이를 고정하는 기구(진지)
18) 잣대(압척)
19) 팔 받침대(비각)
20) 종이 광내는 도구(패광)

96) 한자로는 A.『遵生八牋』, B.『是名殺靑』, C.『天工開妙』, D.『靑莊館漫錄』, E.『居家必用』, F.『快雪堂漫錄』, G.『古今秘苑』, H.『淸暑錄話』, I.『寒竹堂涉筆』, J.『熱河日記』, K.『金華耕讀記』, L.『山林經濟補』, M.『洞天淸錄』, N.『文房寶飾』, O.『老學庵筆記』 등이다.

21) 종이 재단 칼(재도)

22) 가위 칼(전도)

23) 풀 그릇(호두)

24) 밀랍 그릇(납두)[97]

우리나라에 관상용으로 온 파피루스

종이는 내용이 광범위하여 여기까지만 소개해둔다. 이 부분은 소략하게 설명되어 있다.

(4) 인장(도장)

연번	항목	출전	연번	항목	출전
1	인장의 품등	A, B	5	인장 씻는 법	E
2	인장 손잡이	C	6	인주 만들기	B, F, H, I, B
3	전서 쓰는 법	A	7	인장 상자	B
4	인장 새기기	B, D	8	인주함	B

97) 한자로는 1) 古今紙品, 2) 造竹紙법, 3) 造奏本紙법 秦本, 4) 造粉紙법, 5) 造常用紙 法, 6) 造麻紙法, 7) 造古經紙法, 8) 造宋箋色法, 9) 造諸色錢牋法, 10) 搥紙法, 11) 東國紙品, 12) 造北紙, 13) 倭紙品, 14) 治法, 15) 藏法, 16) 手簡, 17) 鎭紙, 18) 壓尺, 19) 秘閣, 20) 貝光, 21) 裁刀, 22) 剪刀, 23) 糊斗, 24) 蠟斗 등이다.

A.『동천청록』, B.『준생팔전』, C.『집고인보』, D.『곡원인보』, E.『학고편』, F.『소창청기』, G · H.『거가필용』, I.『고금비원』[98]

1) 도장의 품등[인품], 2) 도장의 손잡이[인뉴], 3) 전서쓰는 법[전법], 4) 도장 새기는 법[각법], 5) 도장씻는 법[세인법], 6) 인주 만드는 법[인색방], 7) 도장갑[도서갑], 8) 인주함[인색지][99]

황후지보 고종비 민씨 龍形 유제고금

왕비지보 고종비 민비 龜形 鍮(놋쇠)
製鍍金

(5) 기타
– 서실의 기타 도구

1. 책상[서상]: 금화경독기

98) 한자로는 A.『洞天淸錄』, B.『遵生八牋』, C.『集古印譜』, D.『谷園印譜』, E.『學古編』, F.『小窓淸記』, G.『居家必用』, H.『古今秘苑』 등으로 쓴다.
99) 한자로는 1) 印品, 2) 印鈕, 3) 篆法, 4) 刻法, 5) 洗印法, 6) 印色方, 7) 圖書匣, 8) 印色池 등으로 쓴다.

2. 독서대 모양의 책상[欹(아: 감탄하는 말)案]: 眞洙船 금화경독기

3. 독서등[서등]: 준생팔전

4. 책장[문구갑]: 준생팔전, 증보산림경제, 금화경경독기

5. 안경[애체](애 · 체: 구름끼다): 百川學海 화한삼재도회, 동상, 동상, 동상, 동상, 동상, 동상, 금화경독기

연번	항목	출전	연번	항목	출전
1	책상	A	4	문구 상자	B, C, A
2	독서대 책상	F, A	5	안경(애체)	D, E, A
3	독서등	B			

A.『금화경독기』, B.『준생팔전』, C.『증보산림경제』, D.『백천학해』, E.『화한삼재도회』, F.『진수선』[100)]

3. '책거리' 그림은 무엇인가?

그림으로 책거리는 18세기에 나타난 것으로 되어 있다. 그림이 남아 있지 않지만, 김홍도(1745~?)의 작품이 초기의 것이라고 알려졌다. 흔한 영역을 아니지만, 미술의 한 장르로 존재한다. 문인들이 과거에 합격하여 최고의 관리로 등용되는 전통사회에서의 고려할 때, 이러한 그림의 나타남(출현)은 당연한 일이라 여겨진다.

100) 한자로는 A.『金華耕讀記』, B.『遵生八牋』, C.『增補山林經濟』, D.『百川學海』, E.『和漢三才圖會』 등으로 쓴다.

이 책거리 그림이 나타난 배경에는 책에 대한 사랑에 기인한다고 할 수 있다. 책이 많은 경우 보관 관리는 결코 쉬운 일이 아니다. 우선 책을 넣어 두는 장치가 필요하다. 그 대표적인 것이 '서가'이다.

서가는 '책을 얹어 두는 시렁'이다. 다른 이름으로 '책가'라고 할 수도 있을 것이다. 비슷한 내용이지만, 방식은 약간 다른 단어들도 있다. '책장' 즉 '책을 넣어두는 장'이나 '서궤' 즉 '책을 넣어두는 궤짝'이다. 궤짝 대신 함(궤함)일 경우도 있을 것이다.

이제현(1287~1367)의 '만권당' 일화는 이미 널리 알려진 이야기이다. 이 10,000권의 책을 보관 관리하려면, 수백 개의 서가가 필요할 것이다. 지은이도 '지식곳간과 가게'라는 한국풍속문화연구원을 운영하고 있다. 이 연구원에도 10,000여 권의 책을 보관 관리하고 있다. 이 '지식곳간과 가게'는 옛날 방식으로 32평 즉 105.6평방미터이다. 거실을 비롯하여 안방, 현관방, 부엌 옆 방 등이 모든 방이 많은 서가로 차 있다. 각 방마다 7~10개의 서가가 있다.

나라 단위나 서원 단위 최근의 대학 등 예컨대 '규장각', '장서각' 각 대학 및 국·공립·사립 도서관, 개인 장서가들의 '서고' 더러는 공부방에 서가가 한두 개는 있다.

하여튼 서가는 직접적으로 책을 관리하는 수단이고 그 내면으로는 책에 대한 사랑이다. 사랑이 없으면 시간적으로 경제적으로 적지 않은 투자와 인내가 필요한 까닭이다.

전통사회 학자들도 이러한 분들이 적지 않다고 짐작된다. 이러한 책에 대한 사랑이 없다면 조선 시대 500여 년이 그와 같이 유지하기 어려웠을 것이다.

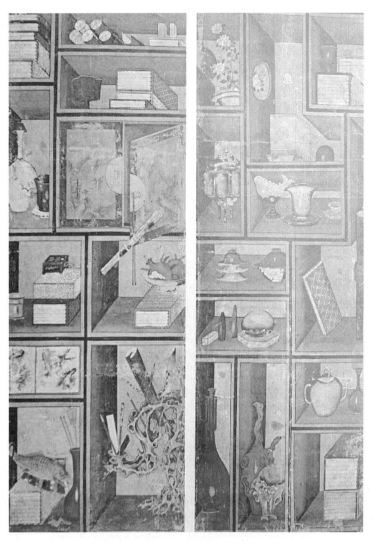

책거리 그림은 책만 걸어두는 것이 아니다.
읽고 쓰는 가운데 보고 즐기는 '청완'의 생각이 녹아 있다.

그럼에도 '서가'를 비롯한 '서궤', '서상' 등을 글로 남긴 분들은 그리 많지 않다. 조사한 몇 분들을 소개하면 다음과 같다.

1) 서가류

김일손(1464~1498) 서가명[101]
이　행(1478~1535) 서가 차성등운[102]
임억령(1496~1568) 서가[103]
정　철(1536~1593) 서가[104]
이　익(1681~1763) 서가명[105]
김윤식(1835~1922) 서가[106]

2) 서상류

이항복(1556~1618) 서상잠
서유구(1764~1845) 서상

101) 此木 强者近仁歟 任重而致遠 吾於爾獨不如.
102) 一句卜築聊栖息 萬卷藏書擬討尋 簪紱未辭身已病 可憐空費百年心.
103) 玉笈三山記 靑苔五岳篇 高聲讀月夕 桂子落窓前.
104) 仙家靑玉案 案上白雲篇 盥手焚香讀 松陰竹影前.
105) 取其道 輸諸方寸之中留其器 見四壁之 不空藏於心者 將與身 俱化藏於室者 傳與後人而無窮.
106) 讀之者 未必藏 藏之者 未必讀 是以鄴侯之架 不如郝隆之腹. 여기서 업가(鄴架)는 서적이 많은 것을 말한다. 당의 이필이 업현 후에 봉함을 받았다. 그 일로 그의 집에 장서가 많았으므로 일컫는 말이 되었다. 한유의 '鄴侯家多讀 揷架三萬軸'이란 시구가 있다.

김양근(1734~1799) 책상명

3) 서궤류

권　필(1569~1612) 서궤
남유용(1698~1773) 서궤
채제공(1720~1799) 책궤명, 책가명

이러한 숫자 이외에도 서가에 관한 자료는 적지 않을 것이다. 다만 이 자료는 구자무(1994), 『한국문방제우 시문보』에 의거한 것이라는 것을 밝혀 둔다. 시문뿐만 다른 양식에서도 적지 않을 것이다. 그럼에도 불구하고 이와 같이 정리해두는 것은 앞으로의 과제라고 생각한다. 일종의 문제제기라 보아도 좋을 것이다.

하여튼 이러한 배경 아래서 책거리 그림이 태동한다고 생각한다.

'책거리'는 일반적으로 옛날 서당에서 배우던 책을 끝내고 스승을 모시고 기념 잔치를 베푼 것 즉 '책씻기 행사'를 말한다. 그러나 18세기 이후 미술의 역사에서 '서책 또는 문방제구를 그린 그림'을 일컫는 말이 되었다. 최근에는 '책씻기 행사'가 거의 없기 때문에 '책과 문방 도구가 그려진 그림'을 의미가 되었다. 그런 까닭으로 '책거리'와 구별하기 위하여 '책거리 그림'으로 쓴 것이다. '책거리 그림'은 달리 '책가화'라고 하고 영어로는 보통 Book Pile Arrangement라고 번역된다.

책씻기 행사는 '冊巨里'로 쓰이기도 하였다. '거리'는 원래 1) '무당의

굿의 한 장면, 2) 연극의 한 막 또는 한 각본'의 의미이다. 말하자면, 전통적인 책거리는 배우던 책을 끝마침으로 한 막이 넘어간다는 뜻이라고 보아야 한다.

책거리 그림의 발생에 관한 증언은 이규상의 『일몽고』, '화주록'에서 찾는 이들이 많다. 김홍도(1745~?)의 책거리 그림에 관한 기록이 남아 있다.

책거리 그림은 18세기 후반 규장각 자비대령화원의 녹취재 때 제시된 여덟 개의 그림의 자료(화과) 즉 산수, 누각, 인물, 영모, 초충, 매죽, 문방, 속화 등을 말한다. 이전의 조선 시대 그림에서는 보이지 않던 비교적 새로운 주제이다. 현재 김홍도(1745~?)의 책거리 그림은 알려진 그림은 없으나 여러 가지 정황으로 보아 정조를 위해 책거리 그림을 그렸을 가능성이 있다.

청나라 궁중화가 낭세녕Lang Shih-ning이 그렸다는 <다보격경도>를 보면 18세기 후반 이와 비슷한 책거리 그림이 그렸을 가능성이 높다. 그러므로 이규상이 말하는 김홍도의 책거리 그림은 현재 잘 알려진 호암미술관 소장 이형록(1808~?)의 책거리 그림와 같은 투시법과 명암법의 구사로 입체감과 공간감이 잘 포현되어 이 그림의 선구자 역할을 하였다. 케이 블랙Kay Black은 더 나아가 이형록의 할아버지 이종현(1718~1777)이 김홍도와 사귀었으므로 그의 영향을 받아 이종현의 아들 이윤민(1774~1841)에게 전달되었을 가능성이 높다. 이것이 다시 그의 아들 이형록에게 영향을 미쳤을 것이다.

책거리 그림은 주로 선비의 사랑방을 장식한 그림 병풍이다. 책가도에는 원래 학문을 숭상하는 선비의 정신세계가 담겨 있었지만, 나중에는 갈수록 부귀영화의 상징물로 채워져 갔다. 다산을 상징하는 과일류와 재

액을 떨친다는 의미의 기물들, 그리고 선비들의 방에서 볼 수 있는 일상
용품들이 정감 있고 실감나게 그려져 있다. 선비들의 책을 사랑하는 정
신과 일상생활의 결합체로 이루어진 결과라고 생각된다.

제3부

한국 붓 만들기와 '필장'제도

왼쪽은 '문방점'이고 오른쪽은 '필방'

제3부 한국 붓 만들기와 '필장'제도

1. 조선 시대 붓은 어떻게 만들어지는가?
− 서유구(1764~1845)의 「문방아제」를 중심으로

여기서 붓을 '만든다'는 것은 단순하게 '붓 자체를 만드는 기술'만을 의미하지 않는다.

원래 '만들다'는 타동사의 의미는 1) 기술과 힘을 들여 목적하는 사물을 이루다. 2) 지금까지 없던 것을 새로 장만하다. 3) 모임 단체 따위를 조직하다. 4) 허물과 상처 등을 생기게 하다. 5) 돈을 마련하다. 6) 틈과 시간 등을 짜내다. 7) 말썽이나 일을 일으키거나 꾸며내다. 8) 글이나 노래를 짓거나 문서 등을 짜다. 9) 조사 '으로'나 '로' 다음이나 모양 · 정도를 나타내는 부사 다음에 쓰여 그렇게 되게 함을 나타내는 말이다. 자동사로 쓸 경우 어미 '−게'나 '도록'의 다음에 쓰이어 그 동작이나 상태가 이루어지게 함을 나타내는 말이다. 여기서 만들다는 동사는 이러한 전 과정을 말한다. 붓을 기술적으로 만들기부터 관리하고 운용하는 데까지를 말하기 때문이다.

우리는 이 책의 앞부분에서 이미 밝힌 대로 '문방', '문방4우', '문방청완' 등에 관한 몇 가지 종류의 논문이나 저서를 가지고 있다. 그런데 이들은 한결같이 아쉬운 점이 한 가지가 있다.

조선 시대 서유구(1764~1845) '문방아제'가 들어 있지 않다는 것도 그 중 하나이다. 이 글은 우리나라 '문방 문화를 최초로 다룬 것'이라고 할 수 있다. 송나라 소이간(957~995)『문방4보』즉 문방의 4가지 물건의 족보를 다룬 책처럼 전체의 내용이 문방 문화로 짜여 있기 때문이다. 이러한 전문적인 책을 논의하지 않고 해당 글을 쓴다는 것은 아무래도 아쉬움이 남을 수밖에 없다.

'문방아제'는 네 가지 벗(4우) 즉 붓(필), 먹(묵), 벼루(연), 종이(지) 등에다가 도장(인)을 넣은 것이다. 문방의 다섯가지 벗(5우)라고 할 수 있다. 그 가운데 붓(필)과 관련된 부분만 뽑아낸 것이 이 꼭지의 내용이다. 서유구의 붓에 관한 논의는 자기가 쓴 책이나 남이 쓴 책에서 붓과 관련된 것을 찾아낸 것들이다. 그런데 이 서유구의 자료로 조선 시대의 붓 만들기를 설명하는 거리가 있는 것처럼 보인다. 이론과 실제의 사이에는 항상 거리가 존재하는 것이기 때문이다. 그래서 조선 시대 시문집에서 보이는 시문들을 가려내 서로 보충하도록 하였다.

서유구의 붓(필) 만들기는 거기에 그치지 않고 털(모, 호)의 등급 등을 가려내 관리하는 데까지 전 과정을 설명하고 있다. 1) 털(모, 호)의 등급(호품), 2) 붓대의 등급(관품), 3) 붓 만드는 법(제법), 4) 씻는 법(척법), 6) 보관하는 법(장법), 6) 붓걸이(필격), 7) 붓통(필통), 8) 붓 받침대(필상), 9) 붓 담는 배 모양의 그릇(필선), 10) 붓 빼는 접시(필첨), 11) 붓 빼는 그릇(필세), 12) 병풍처럼 붓을 거는 대(필병) 등으로 구성되어 있다.

필가는 붓을 걸어 놓는 도구이다. 크고 작은 여러 붓을 걸어서 보관하는 것이 목적이다. 경우에 따라서는 좋은 붓을 걸어두고 보며 즐기는 데도 쓰인다. 달리 필격, 필상, 필승, 필각이라고도 한다. 만드는 재료로는 구슬(옥), 자기, 쇠(금속), 돌(석) 나무(목) 등 다양하다.[1]

　이 글은 나름대로 붓에 관한 전문적인 내용에 속하고 비교적 성실한 것이기도 하다. 그런데 필가, 필격, 필상, 필승, 필각 등이 단어가 존재하는 것처럼 조금씩 차별성이 있다. 그럼에도 이를 설명해주는 글들은 (보고 들은 것이 부족해서인지) 아직 보지 못하였다. 서유구의 문방아제는 이러한 궁금증을 비교적 시원스럽게 풀어준다.

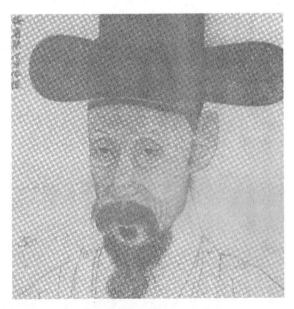

서유구의 얼굴 그림(초상화)

1) 국한문으로는 필가(筆架), 필격(筆格), 필상(筆床), 필승(筆升), 필각(筆閣) 등으로 쓴다.

이런 의미에서 이 꼭지에서는 붓[筆]에 관한 모든 부분을 꺼내어 번역해보기로 하였다. 거기에다가 우리나라 시문집에서 이 영역에 대한 것들을 찾아내어 자료로 제시하여 책을 읽는 분들이나 심층적인 연구가 필요한 분들께 제시하였다. 물론 이 자료가 얼마나 성실하게 조사되었나는 별도의 이야기라는 것도 밝혀둔다.

이 글을 전개하기에 앞서서 서유구(1764~1845)라는 인물에 대략 살펴보는 것이 순서일 것이다.

서유구는 실학가(농정가)이며 저술가이다. 호가 풍석, 자가 준평, 시호가 문간, 본관이 달성이다. 영조 40년인 1764년에 태어나 헌종 11년인 1845년 82세에 죽었다. 노선으로는 소론이었다. 서유구의 할아버지(조부)가 서명응(1716~1787)이고 아버지(부)가 서호수(1736~1799)이다. 이들은 모두 농정실학가들이었다.

저서로는 『인제지』, 『행포집』, 『한양세시기』, 『누판고』, 『풍석고협집』, 『풍석집』, 『임원경제지』 등이 있다. 이 가운데 『임원경제지』는 113권과 목록을 합하여 52책(필사본)으로 방대한 규모이다. 「문방아제」도 여기에 수록되어 있다. 『임원경제지』는 달리 『임원16지』라고도 하는데 16 영역으로 되어 있는 까닭이다. 『임원16지』 이전에도 홍만선(1643~1715) 『산림경제』가 있었는데, 이들도 16개 항목이었다.2)

여기서 서유구(1764~1845)가 끌어 쓴 책은 『위씨필경』, 『동천필록』, 『금화경독기』, 『유공권첩』, 『거가필용』,3) 『속사방』, 『문방보식』, 『청장

2) 국한문 표기로는 『풍석(楓石)』, 『준평(準平)』, 『문간(文簡)』, 『서명응(徐命膺)』, 『서수호(徐浩修)』, 『인제지(仁濟志)』, 『행포집(杏蒲集)』, 『한양세시기(漢陽歲時記)』, 『누판고(鏤板考)』, 『풍석고협집(楓石皷篋集)』, 『풍석집(楓石集)』, 『임원경제지(林園經濟志)』, 『문방아제(文房雅製)』, 『홍만선(洪萬選)』, 『산림경제(山林經濟)』 등이다.
3) 居家必用(표제) 居家必用事類全集 5책 木板本(明) 발행사항: (中國): (刊寫者未詳),

관만록』,『동천청록』,『화한삼재도회』,『고사12집』,『열하일기』,『한만록』,『성호사설』등 14권이다.[4] 이들 책 가운데 지은이(찬자, 저자)를 확인할 수 있는 것은『금화경독기』는 서유구,『청장관만록』은 이덕무(1741~1793),『동천청록』은 조희곡,[5]『화한삼재도회』는 왕기,[6]『고사12집』은 서명웅(1716~1787),[7]『열하일기』는 박지원(1737~1805),[8]『성

(刊寫年未詳) 5冊(全 10冊): 四周雙邊 半郭 21.3x15.1cm, 有界, 9行 16字 註雙行, 上下大黑口, 上下內向黑魚尾 ; 29cm.

4) 한자로는『韋氏筆經』,『洞天筆錄』,『柳公權帖』,『金華耕讀記』,『柳公權帖』,『居家必用』,『俗事方』,『文房寶飾』,『靑莊館漫錄』,『洞天淸錄』,『和漢三才圖會』,『攷事十二集』,『熱河日記』,『汗漫錄』,『星湖僿說』등으로 쓴다.

5)『洞天淸錄』은 총 1권이다. 趙希鵠은 송나라 왕실 사람이다.『宋史』世系에서 燕王德昭房 아래에 태조의 후손이라고 되어 있다. 그 생애는 알려져 있지 않다. 嘉熙경자(1240)에 袁州의 嶺右回부터 宜春語까지 살았다. 이 책은 옛날과 현재(고금)의 규감이 되는 글씨와 그림의 일을 적은 것이다. 그 가운데는 옛날 벼루(古硯)의 辨證 12가지(條), 벼루 병풍(硯屛) 변증 5가지, 筆格辨 3가지, 水滴辨 2가지, 옛날 먹 眞迹辨 4가지, 고금 紙花印色辨 15가지, 옛날 그림 변증 29가지 등이 소개되어 있다. 문연각본 사고전서 자부 잡가류 4(871-1~30).

6) 명대 王圻가 지은 책으로 총 106권. 천문, 지리, 인물 등을 그림으로써 설명한 일종의 백과사전.

7) 徐命膺(1716~1787). 본관은 달성. 자는 군수(君受), 호는 보만재(保晩齋) · 담옹(澹翁). 아버지는 이조판서를 지낸 종옥(宗玉)이고, 영의정 명선(命善)이 동생이다. 홍양호(洪良浩) · 박제가(朴齊家) · 문광도(文光道) 등과 사귀었다. 1754년(영조 30) 증광문과에 급제하여 정언 · 헌납 · 부수찬 등을 지내고 서장관으로 청나라에 다녀왔다. 1759년 동부승지가 되고 이후 대사간 · 대사헌 · 이조참의 · 황해도관찰사 등을 두루 지냈다. 1763년 우승지에 오르고, 예조참판 · 홍문관제학을 역임했다. 1769년 충청도수군절도사 · 한성부판윤을 거쳐 1770년 형조 · 이조 · 호조 · 병조 판서와 지경연사를 지냈다. 정조 즉위 뒤인 1777년(정조 1) 규장각제학 · 홍문관 대제학을 지냈으며, 판중추부사 · 수어사에 이어 1780년 봉조하(奉朝賀)가 되었다. 그는 태극 · 음양오행 등의 역리(易理)와 사단칠정 등 이기설(理氣說)에 조예가 깊었을 뿐만 아니라 천문 · 일기(日氣) 등의 자연과학, 음률 · 진법(陣法) · 언어 · 농업 등 다방면에 걸쳐 이용후생(利用厚生)의 태도로 깊이 있는 연구를 하여 북학파(北學派)의 비조(鼻祖)로 일컬어진다. 특히 농정(農政)은 천하의 대본(大本)이라

호사설』은 이익(1681~1763) 등이다. 이 외의 책들은 지은이를 확인하지 못하였다.

『동천청록』의 첫 페이지

하여 독특한 농업이론을 펴고 있는데, 당시의 주자학자들이 정전제(井田制)는 전쟁이나 천재지변이 있은 뒤에나 가능하며 평상시에는 불가능하다는 주자(朱子)의 이론을 따르고 있었던 것과는 달리 정전제의 시행이 가능하다고 보았다. 또한 박제가의 『북학의』의 서문을 쓰면서 조선의 농법이 잘못되었음을 지적하고 자연과학을 발전시킬 것을 주장했다. 글씨에도 능했으며. 영조 때 왕의 명령으로 악보를 수집하여 집대성하기도 했다. 『역학계몽집전(易學啓蒙集箋)』, 『황극일원도(皇極一元圖)』, 『계몽도설(啓蒙圖說)』 등의 역서류(易書類)와 『열성지장통기(列聖誌狀通記)』, 『기자외기(箕子外紀)』, 『대구서씨세보(大丘徐氏世譜)』 등의 사서류, 『고사신서(攷事新書)』 등의 유서(類書)를 편찬했다. 저서로는 『보만재집』, 『보만재총서』, 『보만재잉간(保晩齋剩簡)』 등이 있다. 시호는 문정(文靖)이다.

8) 박지원(1737~1805)의 연행기(燕行記). 26권 10책. 『연암집(燕巖集)』에 수록되어 있다. 44세 때인 1780년(정조 5)에 삼종형 명원(明源)이 청나라 고종 건륭제의 칠순잔치 진하사로 베이징(北京)에 가게 되자 자제군관의 자격으로 수행하면서 곳곳에서 보고 들은 것을 남긴 기록이다. 당시 사회 제도와 양반 사회의 모순을 신랄히 비판하는 내용을 독창적이고 사실적인 문체로 담았기 때문에 위정자들에게 배척당했고, 따라서 필사본으로만 전해져오다가 1901년 김택영에 의해 처음 간행되었다. 책의 구성은 크게 2부분으로 나눌 수 있는데, 1~7권은 여행 경로를 기록했고 8~26권은 보고 들은 것들을 한 가지씩 자세히 기록하고 있다.

서유구는 이들 책 가운데 해당 부분을 뽑아왔다. 자신이 지은『금화경독기』도 취급의 대상으로 삼은 것은 붓에 관한 그의 집약적인 생각이라고 해도 좋을 듯하다.

다음은 서유구의 글들을 옮겨 놓은 것이다. 오늘날과 적지 않은 부분의 붓 지식이 다르다. 설명을 달지 않고 그대로 옮겨두는 것은 이 때문이다.

1) 붓털은 어떤 등급이 있는가?

여기서는 이들을 옮기되 뜻이 통하도록 하였다.

· 여러 군에서 붓의 재료인 털(호)이 생산된다. 그 가운데 중산 지역에서 나오는 토끼는 살찌고 털을 길어 쓸 만하다(위씨필경).9)

· 세상에 전하기를, 장지종은 쥐수염붓(서수필)을 만들어 바쳤다. 그 붓은 필봉이 굳세고 털끝이 있었다. 나는 붉은 쥐수염붓을 믿고 썼는데 늘 아름다운 것은 아니었고 구하기가 몹시 어려웠다(위씨필경).10)

· 영외의 아이들은 닭털(계모)로 붓을 만들었는데 역시 미묘하다(위씨필경).11)

· 촉 지역에서 나는 돌쥐털(석서모)이 있는데 붓이 될 만하다. 그 이름을 '준' Hair of a Flying Squirrel이라고 한다(위씨필경).12)

· 붓 가운데 귀한 것은 광동 번우의 여러 군에서 많이 나는 털이다. 푸른 양털(청양모), 꿩꼬리(치미)나 닭과 오리털로 붓을 만들기도 한다. 그

9) 諸郡毫 惟中山兎肥而毫長 可用(韋氏筆經).

10) 世傳 張芝鍾 繇用鼠鬚筆 筆鋒勁强 有鋒芒 余朱之信鼠鬚 用未必能佳 甚難得(韋氏筆經).

11) 嶺外小兒 以鷄毛作筆 亦妙(韋氏筆經).

12) 蜀中石鼠毛 可以爲筆 其名曰준(韋氏筆經).

가운데 5가지 색을 띠는 것이 볼 만하다. 살찐 이리털(풍호모), 쥐수염(서수), 호랑이털(호모), 양털(양모), 사향노루털(사모), 사슴털(녹모), 양수염(양수), 배내아이 머리(태발), 돼지머리(저종), 살쾡이털(이모) 등으로 만든다. 그러나 모두 토끼털(토호)보다는 못하다. 좋은 토끼는 숭산의 골짜기에서 사는데 토끼가 살쪄서 털이 길고 날카롭다. 가을털(추호)은 한 겨울에 얻고 겨울털(동호)은 봄이 들어서 얻는다. 여름의 털은 붓으로 쓰기가 어렵다. 가을 토끼는 새끼를 배지 않으므로 털이 적고 귀하다. 조선에서는 이리꼬리붓(낭미필)이 역시 좋다. 요사이(지은이가 글을 쓸 때가 가을인 것을 말한다)에 털을 얻어 붓을 만들면 매우 절묘하다(동천필록).13)

· 붓은 토끼털(토모)이 윗길(상품)로 부드럽고 오래 쓸 수 있다. 쥐수염(서수), 담비털(토모)도 역시 좋다. 여우 털(호모)은 붉은 연한 색인데 오래 쓸 수 있다. 살쾡이 털(이모)는 검은데 붓의 중간으로 약하지만 끝으로 강하다. 지금은 사슴 털(녹모)을 많이 쓰는데 흰 것과 붉은 것 2종류가 있다(화한삼재도회).14)

· 털(모) 가운데 쥐수염(서수)이 윗길이고 성성(Orangutan, 성성모)이 그 다음이고 사나운 개꼬리(광미)가 그 다음이고 토끼털(토호)·담비털(초호)·푸른 쥐털(청서호)이 그 다음이다. 월남에서는 닭털(계모)로 붓을 만들고, 일본에서는 흑양털(고모)로 붓을 만든다. 우리나라에서는 관북지역의 개털붓(구모필)과 관서지역의 어린 돼지털붓(저모필)이 있는데

13) 筆之所貴者 在毫廣東番禺 諸郡多 以靑羊毛爲之 以雄尾 或鷄鴨毛爲(之). 蓋五色 可觀 或用豊狐毛 鼠鬚 虎毛 羊毛 麝毛 鹿毛 羊鬚 胎髮 猪종리모조자鬃(종: 상투) 狸毛造者 然 皆不若兎毫 爲佳兎以崇山絶壑中者 兎肥毫長而銳 秋毫取健冬 冬毫取堅春 夏之毫則不堪矣 中秋無月則兎不孕毫少而貴 朝鮮有狼尾筆 亦佳 近日取所製尤絶妙(洞天筆錄).

14) 筆以兎毛爲上 軟而耐久 鼠鬚 鼪毛 亦佳 狐毛微赤色輭而耐久 狸毛黑色 腰弱末强 今多用鹿毛 有白赤二種(和漢三才圖會).

이 붓 또한 좋다(고사12집).[15)

　· 옛날에 말하기를, 고려의 백추지(찧어서 만든 하얀 종이), 이리꼬리 붓(낭미필)은 다른 나라에서 물품으로 만들어지는 특별한 것이기는 하나 좋은 물품이 되지 못하였다. 붓은 순하게 길들어져서 순하되 힘이 있어야 좋은 것이 된다. 그러므로 중국 좋은 붓은 굳세고 날카롭지 않아야 한다. 호주의 붓이라고 일컬을 때 모두 양털(양호)을 쓰되 다른 털을 섞지 않았다. 양털은 다른 털과 비교하여 가장 부드럽기 때문이다. 가장 부드럽다는 것은 종이에 닿아 모지라지 않아 좋은 먹의 흐름과도 일치한다. 이는 효자가 선조의 뜻을 받들어 모시는 것과 같으니 귀중한 까닭이다. 소위 고려의 이리털붓(낭모필)은 실제로 이리털(낭모)이 아니다. 즉 의례적으로 쥐를 말하지만 세속에서는 사나운 개다. 지금 세속에서 말하는 누런털붓(황필)이 바로 이것이다. 항상 강함과 사나움 그리고 분노와 살을 찢는 형벌 등의 의미를 상징한다고 하겠다. 예를 들면 마치 맵시와 의도가 있는, 동서남북의 고집센 아이들이 붓을 만든다는 것과 같다. 그러나 중국의 좋은 것만은 못하다(열하일기).[16)

　중국의 자료와 한국의 자료를 조화롭게 제시하고 있다. 특히 박지원 (1737~1805)은 『열하일기』에서 이리털붓(낭모필)이 실제로 이리털로 만든 것이 아니라 사나운 개털붓(광모필)로 누런털붓(황필)이라는 해석이

15) 凡毫鼠鬚爲上 猩猩毛次之 獺尾又次之 兎毫 貂毫 青鼠毫又次之 越南以鷄毛爲筆 日本以羔毛爲筆 我國關北之狗毛筆 關西之兒豬毛筆 又筆之美者也(攷事十二集).
16) 古稱 高麗白硾紙 狼尾筆 特爲異邦物産而稱之 非爲其佳品也 筆以柔婉調馴 隨婉同力爲良 不可以勁剛尖銳而賢中國良筆 必稱湖州 皆用羊毫 不雜他毛 羊比他毛 㝡柔 㝡柔故不禿 入紙則美墨隨意 如孝子之 先意承奉 故可貴也 所謂高麗 狼毛筆非狼毛也 卽禮鼠俗名獷 今俗所謂 黃筆是也 常含强悍怒磔之意 如恣意東西之頑僮故筆 不如中國之佳也(熱河日記).

눈에 뜨인다. 그러나 이러한 풀이는 동월董越이 '조선부'[17]를 쓰고 스스로 단 주석에서도 확인된다. '이리꼬리 붓(낭미필)이 실은 누런쥐털(황서모)이다'라고 했기 때문이다. 이익(1681~1763)도 『성호사설』 5권 만물문 '낭미율미'라는 항목에서 이 글을 인용하고 있기도 하다. 이로 보아 당시 조선 선비들 사이에서 널리 알려진 내용인 듯하다.

우리나라 시가에 나타난 붓털(필모, 필호)은 다음과 같다. 여기서 털은 한자로는 호毫와 모毛를 섞어서 쓰고 있다.

(1) 토끼털붓

가. 토모필(서거정) 상 57,[18] 나. 토모기겸선(김종직) 상 62, 다. 토모필(김상숙) 상 540

(2) 쥐털붓

가. 청서미필(이안눌) 상 302, 나. 서수필(이익) 하 12, 다. 황서모(홍여하) 상 413, 라. 낭미율미(이익) 하 20

(3) 양털붓

가. 양호필(김려) 중 153 붓과 문체, 나. 양호진품(이유원) 하 448, 다. 송길인(필장) 양호(이유원) 하 454, 라. 신제고호송(김조순) 중 149[19]

17) 한자로 동월(董越), 조선부(朝鮮賦)로 쓴다.
18) 여기서 "상"은 구자무, 『한국문방제우 시문보』(1994)의 상권이란 뜻이다. "57"은 쪽수이다. 이하 모두 같은 방식이다.

(4) 개털붓

구모필(이상적) 중 219

(5) 기타

호모필(신광수) 상 521

조선 벼슬아치들이 썼던 붓털과 위의 시가와 일치한다고 할 수는 없다. 그러나 좋아하는 붓털인 것은 반증하는 것으로는 충분하리라 생각한다.

2) 붓대의 등급(관품)

· 옛날 사람은 간혹 유리상아로 붓대(필관)를 만들었는데 아름다운 꾸밈을 하였다. 그러나 붓은 반드시 무거움보다는 가볍게 하는 쪽을 따랐다(위씨필경).[20]

· 옛날에는 금붓대(금관), 은붓대(은관), 반점이 있는 붓대(반관), 상아붓대(상관), 유리붓대(파여관), 금을 새긴 붓대(누금관), 파란색이 보태진 붓대(녹심첨관), 종려 대나무 붓대(종죽관), 붉은 단목 붓대(자단관), 꽃그림의 붓대(화여대) 등이 있었다. 그러나 모두 흰 대나무에 그림을 그린 붓대만 못하다. 특별히 겨울 달(음력 10 · 11 · 12월)에는 종이와 비단으로 붓대를 싸서 추위를 피하였다. 비슷한 것은 역시 쓰기가 어려워 모두 취하지 않았다(동천필록).[21]

19) 김조순은 이 외에도 倭筆銘을 쓰기도 하였다.
20) 昔人 或以琉璃象牙爲筆管 麗飾則有之 然筆須輕便重則躓矣(韋氏筆經).

·사공도(837~908)는 중조산의 쑥과 소나무가지를 숨겨 붓대로 삼았다. 사람들이 여기에 대하여 묻기를, 숨어사는 사람이 쓰는 붓이 정당하다는 것은 이와 같았다(한만록).22)

·관북에서는 질 좋은 용편 즉 용가죽 붓이 생산되었다. 견고하면서 광택이 나고 물들면서 색깔이 나는 붓대로 삼아 만들었다. 산호나 낭간은 없었으나 좋은 것이었다. 다만 몸체가 너무 가늘어 붓끝으로 쓰기는 가능하지 않았다. 때문에 따로 반치가 되는 대나무를 써서 붙였다. 이렇게 붓끝을 만든 것을 일러 용편붓(용편필)이라고 한다(금화경독기).23)

우리나라 시가상의 자료는 다음과 같다.

영필관(이규보) 상 6, 조룡필관갑(송문흠) 상 507

3) 붓은 어떻게 만드는가?

·붓을 만드는 법은 붓대(걸)가 앞에 있고 붓촉(취)이 뒤에 있다. 강한 것은 날이 되고 연한 것은 보완하게 된다. 섞이면 붓촉이 되고 묶으면 붓대가 된다. 옻칠로 고정하고 바다말(해조)로 선택하니 먹물을 쓸 수 있다. 조금 붓을 쓰는 가운데서도 모양이 묶이고 휘어지기도 하고 구부러지고 네모나며 원이 되기도 한다. 이러한 법도로 종일을 쓰더라도 실패하는

21) 古有金管銀管 斑管象管 珉瑁管 玻瓈管 鏤金管 綠沈添管 棕竹管 紫檀管 花黎管 然
皆不若白竹之簿標者爲管 㝡便持用冬月 以紙帛衣管 以避寒者 似亦難用 悉不取也
(洞天筆錄).
22) 司空圖 隱中條山艾松枝爲筆管 人問之曰幽人筆正當 如是(汗漫錄).
23) 關北生龍鞭尊質 堅而光潤 染而祭色 作爲筆管 珊瑚琅玕無 以可也 但體太纖 不可
受筆跟 故另用半寸竹管爲附 以受筆跟 謂之龍鞭筆(金華耕讀記).

일이 없으니 그런 까닭에 '필묘' 즉 붓의 미묘함이라고 한다(위씨필경).[24)

·『성호사설』: 붓 만드는 방법은 만드는 사람의 의도로 작업이 추진
되는 것이니, 홰(걸) 즉 털의 긴 것에 의하여 결정된다. 털을 정리하는 방
법은 홰(걸)가 앞에 있고 솜털(취)은 뒤에 있고 그 사이에 그 의도가 들어
있다. 만약에 섞바꿔 만든다면 자연스러울 것이다. 내가 일찍이 글씨의
파임을 살펴보니 사람의 머리카락 수십 가닥이 있어서 묘함을 이루니 즉
의도에 의거한 것이다. 반드시 해야 할 것은 정밀한 의도를 잘 선택해야
한다는 것이다. 털을 묶는 법은 강한 것이 안으로 들어가 날(심소)이 서고
그 바깥으로 채워넣는 것을 살펴야 한다. 그런 후에 붓 묶는 것을 결정하
여야 한다. 강한 것을 선택하여 심소를 만들고 그 바깥을 싸안는 것을 살
펴야 한다. 어저귀(하얀 삼인 모시와 같음) 실은 즉 오늘날의 어저귀 삼실
이다. 이 실은 색깔이 흰 색이고 그 심소를 하기로 판단이 서면 이것으로
묶으면 풀어지지 않는다. 요사이 붓을 만들고 밀봉하면 이것도 붓 만드
는 이의 의도이다. 붓을 고정할 때 소뼈아교는 순하지 않다고들 하는데
그 칠액이 내가 보기에는 중국의 붓보다 여유롭다. 붓을 물에 넣어도 풀
어지지 않는 것은 칠액의 덕분이다. 바다말(해조)은 반드시 붓을 보관할
때 사용한다. 붓이 다 완성되면 독에 물을 많이 붓고 그 위에 붓을 매달아
10일 동안 두는 것이 좋다(사설).[25)

24) 製筆之法 桀者居前 毳者居後 强者爲刃 愞者爲輔 桼之以㲩 束之以管 固以漆液 擇
　　以海藻 濡(유: 젖다)墨 小試眞中 繩曲中 句方圓中 規矩終日握而不敗 故曰筆妙(韋
　　氏筆經).
25) 星湖僿說. 製筆法 以意推之 桀卽毛之長者 整毛之法 桀前而毳後 相間爲之 若有差
　　池然也 吾嘗考池書人髮數十莖和在其中甚妙卽其意也 要者擇以精者也 束毛之法 强
　　居內爲刃而要周外爲輔益 旣定之後 又擇其强爲心 而以要圍抱也 㲩者卽今之苘麻
　　是也 練之色白如絲 旣定其心 以是縄縛 使不解散也. 今之 製筆定之 以蜜蠟 卽其意
　　也 固之 又莫若牛膠而只云 漆液吾聞中國之筆 有入水不解者漆液 故也 海藻必是藏
　　筆之 用也 凡製筆之後 以甕盛水懸筆 其中而不及水歷十日方佳(僿說).

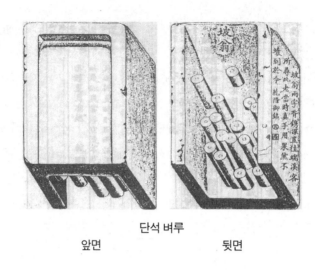

단석 벼루

앞면 뒷면

용구슬벼루[용주연]

이상 소동파[1036~1101]의 벼루이다.

· 붓이 붓촉을 낼 때 꺼리는 것은 붓촉이 크게 짧아지면서 너무 굳세고 굳어져 상하게 되는 것이다. 털이 유연해질 때에야 붓촉을 낼 수 있으

니 반드시 긴 것으로 고르고 짧은 것으로 붓대에 배치하여 불로 막아서 마무리 하는 것이다. 가즈런하게 추려서 붓털의 층위 물결을 만든다. 붓대가 작으면 움직임이 생겨서 털의 힘을 살펴야 되고, 가늘면 그림을 그리면서 붓촉의 기능을 잃지 않게 된다. 털이 긴 경우 원활하여 스스로 자유롭게 된다(유공권첩).[26]

· 「필게」(붓을 기리는 송시)가 가로대, 궁근 원은 원추와 같고 누름은 뚫는 것과 같다. 다만 들어가고 물러가지 아니함은 붓촉을 묶는다고 말하게 된다. 반드시 털 하나가 없이 묶는다면 글씨를 쓰려 해도 감당하지 못할 것이다. 또 가로대 속심 가운데 뒤집어진 털로 굳어진다면, 날카로운 것이 무디어져서 원추와 같게 되고 가즈런한 것이 끊어지게 된다(준생팔전).[27]

· 붓 만드는 법은 뾰족한 것(첨), 가지런한 것(제), 둥근 것(원), 굳센 것(건) 등을 4가지 덕목으로 여겼다. 털이 견고한 즉 '뾰족하다'고 하고 털이 많은 즉 자주 빛을 띠니 '가지런하다'고 한다. 털들을 붙여서 어저귀실로 묶은 즉 '털의 묶음이 둥글다'고 한다. 순수한 털을 쓰되 향삵괭이뿔 물로 붙인즉 '오래 써서 굳세다'고 한다(동천필록).[28]

· 옛날에 붓촉을 만드는 방식은 죽순과 같았다. 뾰족한 것이 가장 좋다. 뒤에 바뀌어 허리가 가늘어졌다. 호로병박 모양으로 처음에는 베끼는 용도로 사용하여 가늘어지는 것처럼 보였다. 마땅히 작은 글씨를 쓰게 되었다. 그러한 붓으로 쓰다가 허리가 없어졌다. 오로지 물에 적시어 쓰

26) 筆忌出鋒 太短傷於勁硬 所要優柔 出鋒須長擇毫 須細取管 在火副切 須齊副 齊則波製 有憑管 小則運動 省力毛 細則點畫 無失鋒 長則洪潤 自由(柳公權帖).

27) 筆偈曰 圓如錐 捺如鑿 只得入不得却 言縛筆 須緊不令一毛 吐出卽不堪(감: 견디다) 用 又曰 心柱硬覆毛 薄尖似錐 齊似鑿(遵生八牋).

28) 毫多則色紫而齊 用麵貼襯 得法則毫束而圓 用以純毫 附以香狸角水 得法則用久而健(洞天筆錄).

는 붓이 된 것이다. 그러다가 버리는 물건이 되었다. 당연히 옛날 방법을 따라야 한다(동천필록).29)

· 우리나라 붓은 그 형이 대추나무 씨와 같았다. 절반은 붓대 안으로 들어가고 절반은 붓대 밖으로 나온다. 작은 해서체를 쓰기에 알맞다. 사나운 개털(광모)만으로 만든 것이 좋다. 간혹 푸른 쥐 털(청서모), 살쾡이 털(이모), 어린 돼지 털(아저모), 개 털(구모) 등으로 만든다. 역시 사내운 개 털(광모)로 심을 삼는 것이 필연이다. 이것이 아니면 견디지 못한다. 붓털을 묶을 때 물고기 아교를 모아서 쓰니 오래 간직할 수 있다. 한걸음 더 나아가 오래 쓰면서 먹도 잘 먹는다. 그러나 중국의 좋은 것만 못하다. 혹간 심이 없을 경우는 아교를 쓰지 않는다. 이를 무심붓(무심필)이라고 한다. 절대적인 색이 아니면 사나운 개털은 만들지 않는다. 먹물이 털에 잘 먹고 잘 씻어지니 오래 가게 된다. 그러니 붓을 만드는 것에 실패가 없다(금화경독기).30)

붓을 만드는 요결은 '맞춤식'이라는 것이다. 이익(1681~1763)의 글에서 나타나 있는데 붓은 의도로써 만드는 방법이 다루어진다(이의추지)는 것이다. 붓을 어떤 글씨체로 쓸 것인가를 고려하여 붓을 만든다는 것이다. 털을 고르고, 묶는 것도 이러한 의도에 따른다는 것이다.

오늘날 일반적으로 붓은 '기성 붓'인데 비교하여 '맞춤 붓'이라는 점에 유의할 필요가 있다. 오늘날에도 역시 '맞춤 붓'은 존재하리라 생각된다.

29) 舊製筆頭式如筍 尖最佳 後變爲細腰 葫蘆樣初寫似細 宜作小書 用後腰散 便成水筆 卽爲棄物矣 當從舊製(洞天筆錄).

30) 我東筆 製形如棗核 半入管內 半出管外 可作小楷 純用獷毛者佳 或用靑鼠毛 狸毛 兒猪 毛 狗毛 造者 亦必以獷毛爲心 不爾不堪 用也 其束之也 必用魚膠調合 藏久則 釀跙 用久則滯墨 不如中國之佳也 或有無心 不用膠者 謂之無心筆 非絶色 獷毛不 可造臨 用以墨汁刷毫 用已輒滌 可用久 不敗(金華耕讀記).

여기서 맞춤식이냐 기성식이냐는 문제가 아니라 그만큼 고도의 글씨를 쓰고자 하는 노력이 들어 있다는 점이 중요하다고 생각한다.

4) 붓은 어떻게 씻는가?

· 붓글씨를 쓴 후 즉 필세 즉 붓 빠는 그릇 가운데에 넣어 묻은 먹을 없애야 한다. 그래야 붓털이 군세면서도 약해지지 않고 오래 견딘다. 완전하게 씻은 후 즉시 붓뚜껑(필모)을 씌워야 붓끝(필봉)이 상하는 것을 모면한다. 만약 기름이 남아 있으면 겨(흡각)로 끓여서 씻는다(동천필록).[31]

· 붓을 씻는 방법은 그릇에 넣어 끓여서 불기운이 스며들면 오래간다. 가볍게 씻은 물을 털어내야 한다. 그 다음은 차거운 물로 씻는다(거가필용).[32]

· 중국의 붓은 흰 부자(백급) 아교로 털을 다스렸다. 매번 한번 글씨를 쓸 때마다 한 번 씻어야 한다는 효용성을 얻었다. 먹물과 아교를 씻어내지 않으면 털(호)에 머물러 웅결되었다. 끝내 한두 번의 글씨를 쓰고 나면 붓으로 견디기 힘들다. 우리나라 붓은 물 아교로 털을 조절하는 까닭에 비록 글씨를 여러 차례 쓰더라도 뛰어나다. 다시 씻어두지 않는다면 즉 털의 피부는 아교를 잃고 바깥으로 뻗치어 역시 견디기 힘들다(고사12집).[33]

31) 妙筆書後 卽入筆洗中 滌去滯墨 卽毫堅不脆 可耐久 用洗完 卽加筆帽免挫筆鋒 若有油膩 以皂角湯 洗之 (洞天筆錄).
32) 洗筆之法 以器盛熱湯 浸一炊久 輕輕擺洗 次却用冷水滌之(居家必用).
33) 中國之筆 以白芨膠刷毫 放每1書1洗 不洗墨膠 凝滯毫 端經1·2書卽不堪用 我國之筆 以水阿膠調毫 故雖經屢書至秀 更不可洗 洗則膚毫 失膠外指 亦不堪用(攷事十二集).

시가상의 자료는 다음과 같다.

필세명(서유구, 1764~1845) 중 138, 증자요필세(박제가, 1750~1815)
중 83, 필세설(박지원, 1737~1805) 하 30

5) 붓은 어떻게 보관하는가?

· 붓털을 튼튼하게 하려면 유황 술에 담금으로써 그 털을 펼 수 있다
(문방보식).[34]

· 붓털은 10월과 정 · 2월에 거두어들인 것이 좋다. 소동파(1036~11
01)는 유황으로 연속하여 끓이면 가볍게 단장한 것을 조절할 수 있어서
붓 머리를 잠근다고 했다. 날씨가 건조할 때 거두어들여도 나무좀이 먹지
않는다. 황산곡(1045~1105)은 냇가 산초나무(천초), 황경나무(황벽)로
끓이고 소나무 그을음으로 문질러 붓털을 적신 뒤 보관한 것이 매우 좋
다고 했다(동천청록).[35]

· 물에 간단히 적시고 가볍게 몇 차례 담그면, 붓 머리가 좋아진다. 두
루 정성을 다하여 햇빛에 말려 관리하는 것이 최선이다. 혹은 능히 붓끝
(필봉)이 꺾일 경우에 웅황을 써야 한다. 산초 끝에서 벌래가 생기고 쓴
풀즙이 나타나면 오래 가지 못하니 앞 항과 같이 하는 것이 최고로 좋다
(속사방).[36]

34) 養筆以硫黃酒 舒其毫(文房寶飾).
35) 筆 以十月正 · 2月 收者爲佳 蘇東坡 以黃連煎湯 調輕粉 蘸筆頭 候乾收之則不蛀
黃山谷 以川椒黃蘗煎湯 磨松烟染筆藏之 尤佳(洞天淸錄).
36) 以水略浸濕 蘸輕紛少 許手撚筆頭 令匀入心眼乾 收之宲佳 或用雄黃 能折(절: 꺾다)
筆鋒 椒末生網虫苦苣汁 不能久 前項宲良也(俗事方).

· 우리나라에서 붓을 거두는 방법은 황납을 써서 그 머리 대롱의 구멍을 막고 사향을 넣어 함에 닫아 저장한다(고사12집).37)

· 우리나라 붓축(필근)은 큰 대롱에 넣되 이미 많은 아교를 쓰면 끼워 넣어도 대롱 안에서 바뀌지 않는다. 햇빛이 닿고 나무좀이 많아도 끄떡 없다. 마땅히 붓을 만들 때 유황 초벽 등에 오래 담그면 붓축에서 좀먹는 것을 피할 수 있다. 붓 대롱 속으로 햇빛이 들어와 건조해지면 밀랍종이를 써서 저장한다. 함에 넣어 닫아 이들과 멀어지고 습도도 조절된다(금화경독기).38)

시가상의 자료는 다음과 같다.

수필법(서명응, 1716~1787) 하 161

6) 붓걸이는 어떤 것인가?

· 구슬(옥)으로 만든 붓걸이, 산 모양, 신선이 누워 있는 것, 옛날 옥으로 아들과 어미 고양이를 넣은 것 길이 6~7치, 흰 옥으로는 어미가 옆으로 누워서 놓을 자리가 만들어져 몸으로 6아들을 진 것, 이들은 엎드리고 일어나는 모습으로 품격을 이룬다. 순 황색, 순 흑색의 것, 흑백이 섞인 것, 황 · 흑색인데 대모석인 것 그로 인해 구슬의 흠이 보인다. 이런 형태는 모든 여러 모양을 포용하게 되었으므로 매우 좋고 진기한 물건이 된다.

37) 我國收筆法 用黃蠟 塞其頭管之孔 與麝香 偕藏密櫃(攷事十二集).
38) 我國筆跟 入管大長 且用膠旣多 揷在管內未易 乾淨釀蛀多 在此處 宜於製筆時 多蘸硫黃椒藥等 辟蛀之物于筆跟 乾暴入管裏 用蠟紙貯 用密櫃 置之遠 濕之地(金華耕讀記).

붓걸이의 설명과 산 모양 그림
(출전, 『삼재도회』)

　구리로 만든 것은 무쇠에 두 마리 교룡이 새겨진 것은 품격이 있어서 정교하기 짝이 없었다. 옛날 구리로 12봉오리를 만든 것도 품격이 있었다. 한 마리의 교룡이 기복을 만들어 부수적인 격을 이루었다. 도기는 3산5산의 형태로 구워져 옛날의 모습을 지니었다. 꽃이 떨어지면서 내는 소리는 구슬이 굴러가는 것으로 정치하게 나무에 새겨졌다. 늙은 나무의 가지와 뿌리는 만 가지 모습으로 굽어져 서리었다. 길이는 5·6·7치의 종지에 머물렀다. 움직이는 용의 비늘은 발과 상아 사이에 한가로워 모두 연마한 아름다움을 갖추었다. 마치 구슬이 하늘에서 태어나 붓걸이(필격)가 된 것 같았다. 비유하면, 바둑 나무는 빨리 가라앉으니 제후의 힘의 아니면 수습하기 어렵다. 돌을 얻으면 산봉오리와 뫼라는 기복이 생기게 된다. 굴절이 만들어지니 마치 용이 쉬지 않고 도끼로 뚫어 묘법을 만드는 것 같다(동천청록).39)

　·구슬 붓걸이는 흑·백·낭간 3종류가 있었다. 반드시 상아 산의 봉

오리가 솟아 빼어난 것을 새기니 세속이 아닌 세계이다. 더러는 맷돌로 교룡을 만드니 매우 아름답다. 일찍이 한 선비의 집에서 구슬을 써서 두 어린 아이가 음낭을 가지고 노는 것을 본 일이 있다. 얼굴은 희고 머리는 검고 붉은 다리에 하얀 배를 가진 아이였다. 품격으로서 붓은 기묘하고 절묘하였다. 더러는 작은 산호 그루로 만들었으므로 가지가 있어서 품격을 유지하였다(동천청록).[40]

　·구리로 만든 붓걸이도 마땅히 기묘하다. 옛날 사람은 상위로 쳤다. 그러나 옛날 사람들에게는 적었고 이에 붓걸이로 썼다. 지금 교룡이 새겨진 구리 소반을 보니, 모습은 둥글고 속이 비어 있다. 이에 옛날 사람은 종이가 움직이지 못하도록 누르는 기구(진지)로 썼고 붓걸이로 만들기도 하였다(동천청록).[41]

　돌 붓걸이는 신령한 구슬(영벽)과 꽃부리 돌(영석)으로 만들었다. 자연스럽게 산을 이루는 모습을 지니고 돌에서 가능한 일이다. 낮은 것으로는 붉은 자리에 덧붙인 소형인데 높이가 반치이다. 기묘하고 우아하여 가히 사람할 만하다(동천청록).[42]

　·일찍이 진사를 보았는데 스스로 산 모습을 만들어서 붓걸이로 활

39) 玉筆格 有山形者 有臥仙者 有舊玉子母猫 長6·7寸 白玉作母橫臥爲坐 身負6子 起伏
　　爲格 有純黃純黑者 有黑白雜者 有黃黑爲玳瑁者 因玉玷汚 取爲形體 扳附眠拖諸態
　　絶佳 眞奇物也 銅者有鏒金雙螭 挽格精甚 有古銅12峯頭爲格者 有單螭起伏爲格子
　　窰器有哥窰3山5山者 製古色潤 有白定臥花哇 哇瑩白精攷木者 有老樹枝根蟠曲萬
　　狀 長止5·6·7寸宛 若行龍鱗閑爪牙 悉備摩美 如玉誠天生筆格 有棋楠沉速 不侯
　　人力者 尤爲難 得石者 有峯巒 起伏者 有蟠屈 如龍者 以不假 斧鑿爲妙(洞天淸錄).
40) 玉筆格 惟(有)黑白琅玕 3種玉 可用須鐫刻象山峯聳秀 而不俗方可 或碾作蛟螭尤佳
　　嘗見一士家 用玉 作2小兒交腎 作戲 面白頭黑而紅脚白腹 以之格 筆奇絶 或以小株
　　珊瑚爲之 以其有枝 可以爲格也(洞天淸錄).
41) 銅筆格須奇 古者爲上 然古人少 曾用筆格 今所見銅鑄盤螭 形圓而中空者 乃古人鎭
　　紙 作筆格也(洞天淸錄).
42) 石筆格 靈璧英石 自然成山形者 可用於石 下作小添朱座 高半寸 許奇雅可愛(洞天淸錄).

용되었다. 진향이 숨어서 자리를 잡았으니 우아하기가 짝이 없다(금화경
독기).43)

시가집 자료는 다음과 같다.

又和木筆架詩44)(성해용, 1760~1839) 중 119, 泰封石筆架 記(이학규, 17
70~?) 중 442, 竹筆架(박윤묵, 1771~1849) 중 17

7) 붓통은 어떤 것인가?

이 항목을 끝으로 붓통 자료는 다른 것과 비교하여 적지 않다.

(1) 16세기

필갑명(송익필, 1534~1599) 상 216,45) 문방4우통(이호민, 1553~16
34) 상 240

(2) 17세기

죽통설(김득신, 1604~1684) 하 6, 題詩筒(신익상, 1634~1697) 상 423

43) 曾見辰砂 自作山形 用作筆格 以降眞香爲座 雅甚(金華耕讀記).
44) 主人十年 惟一冠山房 亦知無長物 獨好吟詩 時遣愁座 有破硯兼禿筆 伴以木癭形 更
殊方之假山 差券弆信汝 因病用爲奇 傍穿左右 開闊穴玄 酒大龔聖 所取不必 摩礱
如治 骨關初托根 難腐穢 定應拔自神仙窟 縱被摧壓 未遂性 亦能蓄氣 成蟠屈俗 皆
以樺汝 以樺摩挲百回 情 未歇 珊瑚筆格 花梨筒 皆國珍異輕 喪質不比 閑置任巧?
又非陁埋沒苔? 得與高人長周旋貴者 自貴誰敢忽君看駟馬帶傾覆山中 偃塞寧可關.
45) 구자무, 『한국문방4우 시문보』. '상'은 상권, '중'은 중권, '하'는 하권. 이하 동일.

· 호로병박 필통처럼 생긴 것, 표주박 받침이 처음에는 상자처럼 생긴 것, 나무에서 과일이 떨어질 때의 그림이 있는 것 등이 각기 물건으로 초상(형상)을 이루었다. 강희 연간(1662~1722) 비로소 처음으로 필통이 만들어졌다. 위로는 양각으로 명문을 쓴 것이다. 성공수가 사용하는 물건이다. 하늘과 땅의 경위를 그리고 여러 예술적 글귀가 어지럽게 자리 잡고 있다. 건륭(1735~1795)이 내린 것인데 그 일을 시로 쓰고 건륭제가 만든 글이 실린 것이다(청장관만록).46)

· 자료가 상죽47)이 된다. 붉은 단향목과 검은 나무에 약을 먹는 입이 달린 거푸집을 앉힌 것이 우아하다. 나머지는 품격을 갖추지 못하였다(동천청록).48)

· 코끼리 이빨로 만든 것이 매우 심오하다. 자기로 만든 것은 가요에서 구운 것으로 아름다운 것이 있다. 함께 작은 것이 마땅하거나 큰 것이 마땅하지 않아도 진한 멋이 난다. 더러는 검은 나무로 앉힌 것도 있다(금화경독기).49)

(3) 18세기

필통(김창협, 1651~1708) 상 437, 필통(오광운, 1689~1745) 상 484

46) 葫蘆筆筒 瓠蒂初生函 以木范迫落實時 各肖形成器 康熙年間 始瓝作筆筒 上有陽文銘 用成公綬經緯天地 錯綜群藝之句 以賜乾隆 乾隆帝 作詩紀其事 載御製 存研藥(靑莊館漫錄).
47) 반죽(斑竹)의 다른 이름이다. 상수(湘水)(강 이름, 광서성(廣西省) 흥안현(興安縣)에서 동정호에 흘러드는 강) 부근에 나는 대. 아황(娥皇)과 여영(女英)이 흘린 눈물로 얼룩이 있다고 한다.
48) 湘竹爲之 以紫檀烏木稜口鑲坐爲雅 餘不入品(洞天淸錄).
49) 有以象牙 造者沉香 造者磁者 以哥窯爲佳 俱宜小不宜大 用降眞香 或烏木爲座(金華耕讀記).

필통(강박, 1690~1742) 상 484, 죽필통명(조관빈, 1691~1757) 상 485, 자필통관(조관빈) 상 486, 금거채관(남유용, 1698~1773) 상 494

필통명(채제공, 1720~1799) 중 5, 죽필통명(이덕무, 1741~1793) 중 65

(4) 19세기

옥필통명(남공철, 1760~1840) 중 104, 이화필통명(성해응, 1760~1839) 중 118

서원아집도 죽필통명(이상적, 1804~1865) 중 232, 수정필통명(김영수, 1829~) 중 277, 심향필통가(이상수, 1820~1882) 중 268

(5) 20세기 기타

매죽필통명(이가원, 1917~) 중 326~332

8) 붓 받침대는 어떤 것인가?

· 붓 받침대(필상)의 제품은 세상에서 거의 적은 편이다. 옛날 금박이 것은 길이가 6 · 7치이고 높이가 1치 2푼이고 너비가 2치 가량이다. 예컨 대 하나의 횃대가 자연스럽다. 위에 붓 4개를 눕혀 놓을 수 있다. 혹시는 자단오목로 만든 것도 역이 아름답다(동천청록).50)

시가 자료는 다음과 같다.

50) 筆牀之製 行世甚少 有古鎏金者 長6 · 7寸 高1寸2分 闊2寸餘 如一架然 上可臥筆4
 矢 以此爲 或紫檀烏木爲之 亦佳(洞天淸錄)X(준생팔전) 871−751.

필상(김윤식, 1835~1922) 중 292, 서상잠(이항복, 1556~1618) 상 249, 서궤(전필) 상 271[51)

필상의 자료는 『준생팔전』에도 보인다.

9) 붓을 담는 배 모양은 어떤 것인가?

· 자단오목 즉 붉은 단향나무의 검은 나무에 대나무 통발을 넣은 것은 정교하기가 심오하다. 상아 옥으로 만든 것 역시 아름답다. 네모진 것이 같이 있는 것도 있으나 이는 빠질 수도 있다(동천청록).[52)

시가 자료는 다음과 같다.

필낭명(허균, 1569~1618) 상 271

'필상' 자료는 『준생팔전』에도 보인다.[53)

10) 붓을 빠는 접시는 무엇인가?

· 구슬 맷돌(옥년) 조각들로 만든다. 옛날에는 수정 접시인 것도 있었고 도기의 편편한 작은 접시인 것도 있었다. 이런 것들이 최고로 많았다.

51) (筆牀)筆牀之製 行世甚少 余得一古鎏金筆牀 長6촌 高촌2푼 闊2촌餘 如一架 然上 可臥筆4矢 以此爲式 用紫檀烏木爲之 亦佳(준생팔전) 15권 871－751.
52) 有紫檀烏木細鑲竹筦者 精甚 有以牙玉爲之者 亦佳 此直方竝用可缺者(洞天淸錄).
53) 有紫檀烏木細鑲 竹筦者 精甚 有以牙玉爲之者 亦佳 此與直方 並用不可缺者,『준생팔전(遵生八牋)』 15권, 871－757.

함께 붓 빠는 접시로 만들었는데 바꾸어 써도 뛰어나다(동천청록).54)

2종류가 모두 접시(설)이다.
붓 빠는 용도로 썼다(출전
『삼재도회』).

붓 빠는 접시 즉 필첨 자료는 『준생팔전』,55) 『장물지』56)에도 보인다.

11) 붓을 빠는 그릇은 어떤 것인가?

· 구슬(옥)으로 만든 바리때 그릇(발우세), 긴 네모 그릇(장방세), 구슬
고리 그릇(옥환세) 더러는 그림이 없거나 꽃을 그린 그릇도 있다. 옛날 구
리와 유사한 것은 무쇠 작은 그릇(고삼금소세)이 있고 청록색의 작은 바
리때(청록소우)가 있으며 작은 발이 없는 솥 · 작은 잔과 주전자 등 5가
지 물건이 있다. 이들은 원래 붓 씻는 그릇(필세)이 아니었으나 그 그릇
으로 그만이다.

54) 有以玉碾片葉爲之者 古有水晶淺碟 有定窯匾小碟 寂多 俱可作筆覘 更有奇者(洞
天清錄).
55) 有以玉碾片葉爲之者 古有水晶淺碟 亦可爲此 惟定窯最多 匾坦小碟(설: 접시) 宜作
此用 更有奇者(『준생팔전』 15권, 871−756) 탄.
56) 定窯龍泉小淺碟 俱佳 水晶琉璃諸式 俱不雅 有玉碾片葉爲之者 尤俗(『장물지』 7
권, 872−66).

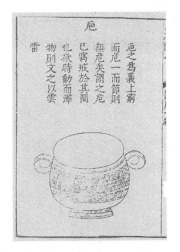

왼쪽 위는 바리때(발우)이고 아래는 발 없는 솥(부)이다.
오른쪽은 술잔(치)이다. 이들은 원래의 용도와 달리 모두 붓 빠는
용도로 이용되었다. 바리때는 불교의 용구이고 솥과 술잔은
제기용이었다(출전『삼재도회』).

도기로 만든 관가의 그릇(관가원세), 해바라기 꽃무늬의 그릇(규화세), 석경으로 입과 배가 달린 그릇(경구원장세), 연잎 4개 달린 그릇(4권하엽세), 입 달린 주렴 그릇(권구렴단세), 고리를 묶은 그릇(봉환세), 긴 네모의 그릇(장방세) 등이 있다. 다만 분청으로 편랑을 그린 것이 귀하다. 용샘의 두 물고기가 그려진 그릇(용천쌍어세), 국화 외씨가 있는 그릇(국화판세), 바리때(발우세), 백절 그릇(백절세), 3개 대그릇이 있는 도기 그릇(정요3잡원세), 매화가 있는 그릇(매화세), 고리를 끈으로 묶은 그릇(조화세), 네모진 못이 있는 그릇(방지세), 유두가 으뜸인 그릇(유두원세), 입 달린 의릉이 있는 그릇(원구의릉세), 중간 크기의 그릇(중잔작세), 변반으로 접시를 만든 것으로 물고기와 수초가 있는 선요에서 나온 그릇(선요어조세), 해바라기 외씨가 있는 그릇(규판세), 입 달린 석경 그릇(경구세),

북 모양의 푸른 가죽과 흰 교룡이 있는 그릇(고양청설백이세) 등이 근일에는 새로 만들어져 매우 많고 역시 볼 만하다. 붉은 글씨를 쓸 정도로 중요한 것과 같아서 품격이 있다(동천청록).[57]

왼쪽은 손대야(이)이고 오른쪽은 4종류가 모두 주발(완)이다. 역시 붓을 빠는 좋은 도구가 된다. 옛날 물품을 문방도구로 활용하는 것이 당대의 풍류였던 모양이다(출전 『삼재도회』).

시가 자료는 다음과 같다.

筆洗銘, 서유구(1764~1845), 水漣, 漣城仡 仡 是爲中書君 湯沐之邑, 游戲中 含藏宗 際語 炯菴 중 138

57) 玉者有鉢盂洗 長方洗 玉環洗 或素或花工巧 擬古銅者 有古鏒金小洗 有青綠小盂 有小釜小㢓匜 此5物 原非筆洗 用作洗 㝠佳 陶者 有官哥元洗 葵花洗 磬口元장洗 4 捲荷葉 洗 捲口簾段洗 縫環洗 長方洗 但以粉青紋片朗者爲貴 有龍泉雙魚洗 菊花瓣洗 鉢盂洗 百折洗 有定窯3簏元洗 梅花洗 絲環洗 方池洗 柳斗元洗 元口儀稜洗 有中盞作洗 邊盤作筆觇者 有宣窯魚藻洗 葵瓣洗磬口洗 鼓樣青剧白螭洗 近日新作甚多 製亦可觀 似朱入格(洞天淸錄).

12) 붓을 매달아 관리하는 병풍모양의 관리대는 어떤 것인가?

· 송나라 국가에서 만든 네모와 원 모양의 구슬 꽃판은 거푸집 병풍을 꾸미어 붓을 꽂으니 최고로 마땅하다. 대리석으로 만든 옛날 네모진 돌은 의젓한 형상으로 맞추지 않아도 좋다. 산이 높고 달이 적은 동산에 달이 떴다는 뜻이다. 만 가지 산의 아지랑이는 모두 모아 묶은 것이 아니라 처음부터 하늘에서 태어난 것이다. 이로써 털 가운데 글씨 병풍과 비슷하니 역시 촉에서 얻은 것이다. 돌(벼루)를 쓰게 되면, 작은 소나무 모양(먹)과 만난다. 소나무로 만든 높이가 2치 혹은 3·5·10개(나무그루)의 행렬이 된다. 줄을 이루어 그림을 그리면 미치지 않는 바니 역시 병풍으로 설 수 있다. 지극히 작지만 유명한 그림을 취하였기 때문이다. 더러는 옛날 사람의 먹이 거푸집에 남아 있으니 역시 기막히게 기이하다(동천청록).58)

2. 오늘날 붓은 어떻게 만들어지는가?

이 장은 4대째 붓을 만들어오는 장대근(1954~) 붓장이[필장]를 조사한 내용이다. 전라북도 완주군 상관면에서 증조 할아버지[장성렬]부터 붓을 만들어온 집안이다.59) 여기서는 편의상 '고덕붓'이라고 하였다. 붓

58) 有宋內製方圓玉花板 用以鑲屛 挿筆最宜 有大理舊石方 不盈尺儼狀 山高月小者 東山月上者 萬山春靄者 皆是天生初非紐(*扭)捏 以此爲毛中 書屛翰似 亦得所蜀中 有石解開 有小松形 松止高2寸或3·5·10株行列 成徑描畵 所不及者 亦堪作屛 取極小名畵 或古人墨跡鑲之 亦奇絶(洞天淸錄).

을 만들던 마을 이름이 고덕산 아래이기 때문이다.

이 장은 현재 붓 만드는 일반적인 방법과 고덕붓의 비밀급 기술 그리고 고향을 탐방하는 것으로 구성하였다. 장대근 필장은 1980년대부터 대전에 이사를 와 현재 '백제필방[대전광역시 대흥동 148, 042)255-7320, 017-407-7320]'을 운영하고 있기도 하다. 참고로 이 장에 나오는 사진은 모두 장필장을 모델로 한 것임을 밝혀 둔다.

이상의 자료에서 보듯이 오늘날의 붓 개념과는 많이 다르다고 할 수 있다.

1) 붓은 어떤 과정을 통하여 만드는가?

일반적으로 붓을 만드는 과정은 10여 단계를 거친다. 즉 1) 털 고르기(선모), 2) 털 가려내기(발모), 3) 가린 털 자르기(선전), 4) 치수대로 털 자르기(촌절), 5) 서로 털 섞기(혼모, 연모), 6) 중심 털 세우기(심소, 심립), 7) 둘레 옷 입히기(의체, 의모권), 8) 실로 묶기(사체), 9) 붓촉을 붓대에 넣기(관입), 10) 붓촉을 붙여 고정하기(호고), 11) 글씨나 그림을 새겨 넣기(조각), 12) 뚜껑 끼우기(투관) 등이 그것이다.

이 과정은 조금 큰 단계로 묶는다면, 준비 단계와 본격적인 단계 그리고 마무리 단계로 나눌 수 있다. 준비 단계는 1) 털 고르기 즉 선모부터 5) 서로 털 섞기 즉 혼모까지의 과정이다. 이런 준비 과정이 끝나면 본격적인 단계로 6) 핵심이 되는 중심털 세우기 즉 심소 만들기, 7) 둘레 옷 입히기 즉 의체 만들기와 8) 붓촉을 실로 묶기 즉 사체, 9) 붓촉을 붓대에 넣기

59) 그러나 사실은 그 윗대부터 붓을 만들어 생계를 유지했던 듯하다. 그러나 추적이 불가능하므로 여기서부터 잡았다.

(관입), 10) 붓촉을 붙여 고정하기(호고) 등의 기술이 요청되는 부분이다. 마무리 단계는 11) 글씨나 그림을 새겨 넣기(조각), 12) 뚜껑 끼우기(투관) 등을 거치는 것이라 할 수 있다.

붓 만들기는 다시 붓촉(초가리) 부분과 대롱(필관) 부분을 만드는 공정이 라 할 수 있다. 붓촉 만들기는 다시 심소(붓촉의 탄력과 균형을 유지하기 위해 안쪽에 강한 털을 넣는 중심 부분)와 의체(심소의 바깥을 둘러싸는 둘레 부분)으로 나눌 수 있다. 그리고 붓대를 만들면, 본격적인 공정이 끝나고 마무리 단계에 들어간다고 할 것이다.

여기서는 심소와 의체 그리고 붓대 만들기로 설명하고자 한다.

(1) 심소는 어떻게 만들어지는가?

'심소'란 글씨를 쓰거나 그림을 그릴 때 붓촉의 손상을 방지하고 탄력성을 유지하기 위하여 촉의 안쪽에 넣는 중심부의 강한 털을 말한다. 그러므로 붓 만들기의 핵심 가운데 핵심적인 공정이라 할 것이다.

가. 털을 고르다

붓털로 쓰이는 원래의 털은 용도와 크기에 맞는 재질로 구분해야 불필요한 손실을 막을 수 있다. 털을 고른다는 것은 털의 강약이나 성질 등의 재질별로 구분하는 것을 말한다.

원래의 털은 솜털과 가죽이 붙은 상태로 채취되므로 이것들을 없애는 일을 먼저 하여야 한다. 털의 끝 부분, 즉 호를 잡고 뿌리 쪽을 향하여 가는 빗으로 빗어 내리면 솜털은 제거되며, 다음으로 강도나 성질 등 재질

별로 가려낸다. 선별 과정에서 털의 종류가 결정된다고 말할 수 있다.
여기서의 결정된다는 것은 심소용인가 의체용인가의 공정 여부이다.

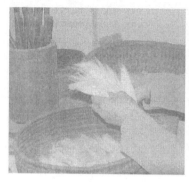

나. 털의 기름기를 빼다

짐승의 털은 기름기를 머금고 있어서 평소 비나 눈이 내려도 쉽게 젖지 않는다. 그러므로 붓털은 이러한 기름기를 완전히 없애야만 한다. 먹물을 오래 머금을 수 있고, 벌레의 해나 부패를 막을 수 있기 때문이다.

재래적인 방법은 사람의 오줌을 담갔다가 맑은 물에 헹구어 건조시킨 다음, 기름기를 흡수할 수 있는 종이를 깔고 그 위에 불에 태운 왕겨나 짚재를 뿌리고 열을 가한 뒤 다리미로 눌러 기름을 제거하였다. 사람의 오줌에 담갔던 재래적인 방법은 오늘날은 쓰지 않고 있으나 왕겨에 묻어 다리미를 이용하는 방법은 지금까지 전해하고 있다.

먼저 종이를 깔고 그 위에 왕겨 태운 재를 뿌리고 원모를 놓는다. 다시 왕겨를 뿌리고 종이를 덮은 다음 다리미로 눌러 기름기를 왕겨재가 흡수하게 한다. 이때 열을 오래 가하거나 열이 높으면 털이 탄력성을 잃거나 굳어지고 때로는 타기도 하므로 높은 열을 피해야 한다. 이와 같은 동일한 작업을 3~4회 반복해야만 기름기가 완전히 제거할 수 있다.

다. 털을 정리하고 골라내다

앞서 이루어진 털 고르기와는 다른 작업이다. 정모 즉 털을 정리한다
는 뜻은 털의 길이별로 나누어 가지런히 세우는 작업을 말한다. 털 고르
기가 육안으로 식별하여 좋고 나쁜 정도를 가려내는 단순작업임에 비해,
정모는 기름기와 잔털이 제거된 상태에서 털끝을 맞추고 뿌리 부분을 자
른 후 크기별로 구분하는 기술적인 과정이다.

보통 '털을 탄다' 또는 '털을 다룬다'고 한다. 이 말은 붓을 만들 때 널
리 쓰이는 말인데, 털을 섞는 작업을 가리킨다. 정리된 털은 크기에 따라
구분하기 위해서는 털을 타는 작업이 있어야 한다. 솜털이 제거되면 길
고 짧은 털을 섞는다. 털을 골고루 섞기 위해서 길이 방향으로 늘어놓았
다가 뿌리 부분을 가지런히 맞추는 작업은 수차례 반복하면서 진행된다.

그러나 털은 워낙 가늘고 미세하여 길이별로 고르기란 결코 쉽지 않
다. 이 과정에서 앞뒤가 뒤바뀌는 일이 흔히 있게 된다. 따라서 털을 타는
작업은 숙련을 요하는 전문기술자만의 작업공정이라고 말할 수 있다.

털의 뿌리 부분이 가지런하게 맞춰진 상태를 '뒷정모'라 하고, 털 끝부
분이 맞춰진 상태를 '앞정모'라 한다. '앞정모'가 끝나면 거꾸로 놓인 털,
즉 도모를 골라내야 한다. 과거에는 거꾸로 된 털을 찾아낼 때 도모칼을

이용하여 하나하나를 가려내야 했다. 그러나 근래 들어와서 올이 가는 체를 이용하여 작업 능률을 올리고 있다.

원래 짐승의 털은 뿌리 부분이 끝 부분보다 굵다. 나뭇가지처럼 작은 가지가 끝 쪽을 향해 나 있어 가는 체로 빗질하듯 털끝을 스치면 작은 가지는 체의 구멍에 걸려 나오게 된다. 체를 이용할 경우 작업 능률은 올릴 수 있으나 털의 손실이 많은 결점이 있다.

털을 정리하는 과정이 끝나면, 같은 길이대로 골라내는 과정이 이어진다. 맨 처음 털끝을 잡고 털뿌리 쪽으로 잡아 빼내고 다시 뿌리 부분을 잡고 끝 부분 쪽으로 빼내어 길이를 맞춘다. 이 과정에서 심소용, 중소용 등 털의 용도와 크기가 결정된다. 대강의 길이로 선별되면 재단기로 길이에 맞추어 절단용 가위로 잘라내게 된다.

라. 털을 치수에 맞추어 자르다

이 과정은 붓촉의 심소용 털을 준비하는 단계다.

붓촉은 털뿌리 부분에서 털끝에 이르는 선이 자연스럽게 모아져야 하므로 짧은 길이에서부터 긴 것에 이르기까지 여러 치수가 필요하다. 이를 다단계라 하는데 즉 긴 털과 짧은 털을 만드는 단계이다. 다음과 같이 2가지 방법을 써왔다. 다단계 치수를 만드는 털은 붓촉의 안쪽에 놓여 형태만을 이루게 되므로 질적으로 낮은 것도 쓸 수 있다.

먼저 털끝 부분 쪽으로 가지런히 앞정모를 한 다음 마름모꼴 형태로 늘어놓고, 대각선 모양으로 자른다. 그러면 털끝 부분을 이용하고 털뿌리 쪽을 버리기 위한 과정이다.

마. 털을 종류별로 나누어 섞다

붓의 촉이 형태를 이루는 기초 작업으로 혼모란 말 그대로 털을 섞는 단계이다. 심소 만들기 과정에 속한다. 좋은 붓은 사용할 때에 갈라짐이 없고 먹물을 자연스럽게 발산해야 하며 글씨가 매끄럽게 이어져야 한다. 그러려면 꼭지 부분에서 붓 끝에 이르는 선이 완만하게 모아지도록 길고 짧은 털이 고루 잘 섞여야 한다.

이때 긴 털과 짧은 털의 섞는 비율은 각각 3:7이나 4:6 정도이다. 심소는 붓의 탄력과 형태만을 이룰 뿐 글씨가 직접 쓰는 부분이 아니다. 다단계의 치수를 뒷정모하여 맞추는데, 이를 '뒷달'이라고 한다. '뒷달'이란 뒤쪽을 '달아 준다' 또는 '묶어 준다'에서 비롯된 말이다. 털 뿌리를 가지런하게 맞추는 작업 용어이다. 이러한 '뒷달' 작업은 보통 5회 정도 반복되며, 많을 경우 7~8회가 이루어지기도 한다.

털을 섞는 과정에서 붓의 탄력을 유지하기 위하여 원래 털과 다른 종류의 털을 쓰기도 한다. 이 작업은 오랜 경험에서 비롯된 숙련된 기술자만이 할 수 있는 공정이기도 하다. 심소에 쓰이는 털은 탄력성과 강도를 지녀야 한다. 때로는 이미 사용했던 붓을 해체하여 새로운 털과 섞어 쓰기도 한다.

털을 섞는 경우에도 '털 타기'는 되풀이하여 이루어진다. 수차례의 털 섞기 과정을 거쳐 임시로 붓촉을 지어보아서 자연스러운 형태가 나오면 어느 정도 이 단계는 이루어진 셈이다. 털을 섞는 과정이 제대로 이루어지지 못하면 간혹 짧은 털이 밖으로 삐져나와 붓끝이 벌어지고 글씨가

매끄럽지 않게 된다. 그러므로 털 섞는 과정에서 좋지 못한 털이나 거꾸로 된 털은 골라내고 또한 털이 제대로 고르게 섞였는가를 점검하면 붓촉이 완성된다. 이런 일이 잘못될 경우 될 때까지 다시 풀어 헤치는 일을 되풀이해야 하다. 이러한 과정이 끝나면 자연스럽게 '촉짓기' 작업으로 넘어간다. 털을 섞는 과정에서 촉짓기까지 가장 많은 시간이 걸리는 어려운 작업이 된다.

바. 털을 나누고 다시 정리하다

분모 즉 털을 나눈다는 것은 붓촉의 크기에 알맞게 양을 나누는 것을 말한다. 털을 정리한 뒤 이를 다시 '뒷정모'하여 털의 뿌리 부분을 가지런하게 맞추는 작업이다. 털 나누기(분모)는 천칭을 이용하여 일정하게 양을 조절한다. 혼모, 즉 털을 섞는 작업이 끝나면 '앞정모'하여 좋지 않은 털을 골라내고 다시 '뒷정모'를 하여 길이를 맞춘다. 여기서 "물을 맞춘다"는 것은 만들고자 하는 붓촉의 크기에 맞는가를 가늠하고 조절하는 일을 말한다.

정모 즉 털을 정리하는 과정에서는 세심한 관찰력으로 악모 즉 좋지

못한 털과 도모 즉 거꾸로 된 털을 가려내야 한다. 미세한 가는 체나 도모 칼이 이 과정에서 동원되는 도구들이다.

서예 하는 붓일 경우 붓촉 1개의 무게는 10~12cm 길이로 8g이고, 특별히 큰 붓(특장봉)이면 12g 정도가 된다.

(2) 의체, 즉 붓털의 겉옷을 만들다

의체란 심소를 둘러싼 붓촉의 겉옷에 해당한다. 글씨를 쓸 경우 직접 활용되는 부분이다. 의체에 사용되는 털은 심소에 비해 부드럽고 고운 털이어야 한다. 예컨대 양의 목 부위나 겨드랑이 부위에 나는 털이 의체용으로 쓰인다. 의체는 심소가 준비된 상태에서 좋은 질의 털로 겉옷을 입히고 축을 짓는 마지막 단계에 속하는 공정이 된다.

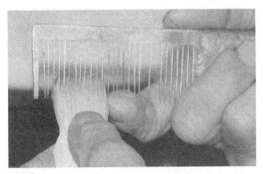

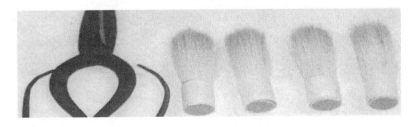

가. 겉옷을 입히고 촉을 짓다

의체용 털은 특히 끝이 맑고 곧아야 하며 부드러운 촉감을 지닌 것을 택하게 된다. 폭 2cm, 길이 10cm 정도의 종이 띠를 펴고 의체용 털을 얇게 펼친 다음 중앙에 심소를 놓는다.

이때 주의할 것은 의체 즉 겉옷의 두께가 일정해야 하고 심소와 의체가 섞이지 않게 해야 한다. 종이 띠의 양 끝을 잡고 조심스럽게 오므리면 의체는 심소를 중심으로 외곽에 감싸진다. 종이 띠를 말아 쥐고 '뒷정모'를 하듯 다지면 털의 뿌리 부분이 정돈되며, 미쳐 털의 뿌리 부근까지 미치지 못한 털은 빗질로서 없애게 된다. 그리고 최종적으로 물을 묻혀 도모 즉 거꾸로 된 털을 골라낸다.

이 과정에서 뒤집힌 털(도모)와 불량한 털(악모)이 완전히 제거되어야 한다.

의체용 털은 심소보다 약 1~2mm가 짧아야 한다. 이는 사용 시에 의체가 심소보다 길면 붓끝이 갈라지는 현상이 발생하기 때문이다. 물을 묻혀 촉의 끝맺음을 확인한 후 비로소 촉을 짓는다. 과거에는 삼실로 묶었다. 붓의 생명은 촉에 달려 있다고 해도 과언이 아니므로 촉짓기 작업은 신중을 요한다. 꼭지를 실로 묶고 밀, 송진, 래커를 발라 털 뿌리 부분이 서로 엉키어 사용 시 털이 빠지는 것을 막아야 한다. 과거에는 송진과 아교, 밀 등이 접착제로 이용되었다. 그러나 현재는 래커나 밀을 쓴다. 이들이 완전히 굳으면 최종적으로 인두 지짐으로 마무리하게 된다.

이제까지 설명한 붓 만들기 과정은 중간 붓(중필) 이상의 크기에 해당된다. 그러나 가는 붓(세필)의 경우는 이들 방법과 약간의 차이가 있다.

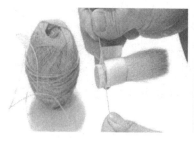

나. 가는 붓(세필)의 축을 짓다

가는 붓은 황모, 청모 등 긴 털이 아니어서 짧은 털로 만드는 것을 말한다. 털의 길이가 짧고 굵기가 가늘어서 다루기 매우 어렵다. 더구나 털의 길이가 짧고 가늘다고 해서 모두 가는 붓을 만들 수 있는 것은 아니다.

붓장이(필장)들 사이에서 가는 붓을 만드는 사람은 큰 붓(대필)을 만들 수 있지만, 반대로 큰 붓을 만드는 사람은 가는 붓을 만들지 못하는 경우가 많다. 그만큼 가는 붓은 세심한 작업 과정이 필요하다는 것을 대변한 것이라 할 것이다.

붓을 만드는 방법은 큰 붓과 거의 같지만 부분적으로 차이가 난다.

가는 붓 역시 큰 붓과 같이 심소와 의체로 나누어 작업이 진행된다. 그런데 털의 길이가 짧으므로 털을 섞는 혼모과정이 간단히 이루어지며 곧바로 축짓기에 들어가는 것이 보통이다. 뒷정모로 털끝을 맞추어 일정한 두께로 길게 펼친 다음 밀가루 반죽으로 이 털끝 부분을 굳힌다. 밀가루 반죽을 하는 것은 꼭지작업을 쉽게 하기 위해서 임시방편적인 방법이다. 그러므로 밀이 굳으면 밀가루 반죽은 떼어 낸다.

부술판을 화로에 달구어 밀을 녹이고 밀대를 이용하여 꼭지에 찍어 바른다. 밀이 완전히 굳기 전에 둥근 밀대로 늘여 내어 붓촉 하나하나를 떼어 낸다. 밀로 꼭지를 맺는 방법은 과거에 주로 사용하였으며 지금은 세필의 경우에도 실로 묶고 있다.

심소가 완성되면 의체를 입힌다. 가는 붓의 의체작업은 큰 붓과 같다.

다. 붓대를 만들고 붓촉을 끼우다

붓대는 축을 끼우는 부분과 뒤쪽의 꼭지로 이루어져 있다. 한글 쓰기, 색칠하기, 산수 그리기, 4군자 그리기 등등의 용도로 쓰는 붓은 대개 각

통이 없는 민대가 재료이다. 그 대신 붓글씨(서예) 용도로 만든 붓은 각통을 쓰는 것이 보통이다. 각통은 붓대의 지름이 촉의 굵기에 미치지 못하거나 아니면 붓대의 굵기를 줄이면서 큰 붓을 만들 때 사용된다.

촉의 굵기에 맞는 각통과 대를 골라서 '앞치죽'을 하게 된다. 그런 다음 호비칼로 붓촉(초가리)을 끼우게 될 홈을 만들고 그 주위를 매끄럽게 상사칼, 치죽칼로 다듬질한다. 각통의 홈이나 붓대의 홈은 촉의 지름보다 1~2mm 작게 파내야 촉이 견고하게 된다.

그러나 이런 작업이 이루어지기 전에 붓대에 붓장이(필장)의 서명이나 문구 혹은 그림을 넣는 경우가 있기도 하다. 그러나 이 과정은 필요충분 조건은 아니다.

이와 같이 붓대 만들기 준비가 끝나면 최종적으로 촉을 끼우는 작업만 남게 된다. 먼저 촉이 안착될 홈에 접착제를 바르고 촉을 끼운다. 완전하게 굳어진 다음이라도 촉을 빗질하여 잔털이 미처 밀랍에 닿지 않으면 작업을 해서는 아니 된다. 이 경우 붓을 시험할 때 털이 빠지기 때문이다.

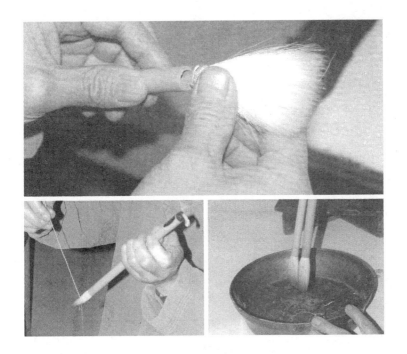

　이것을 막기 위하여 잔털을 완전히 없애야 한다. 그런 뒤에야 한 자루
의 붓이 태어나게 된다. 그러나 이렇게 탄생한 '붓이 살아나서 손님을 맞
으려면' 최종적인 손질을 하여야 한다. 그것은 붓촉에 풀을 먹이는 일이
다. 흔히 시중에서 풀 먹인 붓촉을 볼 수 있는데, 이는 촉을 보호하기 위
한 방편에서 나온 것이다. 이때 이용되는 풀은 우뭇가사리를 솥에 넣고 끓
여 끈끈한 액으로 만든 것이다. 우뭇가사리의 풀은 일단 건조되면 단단
하게 굳어지나 물을 묻히면 금방 풀어지는 성질을 가지고 있다. 붓촉을
풀에 묻혀 가는 실로 붓끝을 예리하게 맺어서 거꾸로 매달아 건조시키거
나 비스듬히 눕혀 건조시킨다. 건조는 반드시 그늘에서 하여야 한다.

2) 고덕붓이 이어지는 비밀스런 기술은?

현대사회로 오면서 전문적으로 붓을 만드는 기능인들은 관련 책자들의 보급과 기술정보의 교류, 그리고 끊임없는 자력적인 기술 개발 등을 통하여 붓 만드는 기술이 거의 보편화되었다.

그렇다고 나름대로의 숨겨진 비법이 없다는 것은 아니다. 고덕붓의 경우 그 대표적인 기술이 비법으로 공인된 것은 특허증으로 확인된다. '배내머리, 인조모, 겸호가 함유된 붓의 제조방법 및 이를 함유한 붓'이다.

이 고덕붓은 2003년 11월 12일에 특허청의 특허를 받았다. 2003년 9월 18일 특허를 출원(제2003-0064743호)하여 등록이 된 것이다. 특허청장이 특허를 준 것은 '발명자 장대근'을 국가적으로 인정한 것이다.

장대근 붓장이(필장)의 특허증

이런 특허 받은 붓 발명품은 어느 날 하루아침에 이루어진 것이 아니다. 그동안 쌓아온 여러 가지 노하우Know-how의 결정체라 할 것이다. 그 비법 대여섯 가지를 소개해 보기로 한다.

(1) 좋은 털이란 붓의 성질에 따라 다르다

좋은 종류의 털을 고르려면 우선 털 자체의 바탕이 좋은가 그렇지 않은가부터 결정된다. 좋은 종류의 털을 골랐다고 하더라도 모두 좋은 것은 아니다. 붓의 종류에 따라 털의 성질과 달라지기 때문이다.

가. 짐승의 부위별로 털을 구분해야 한다

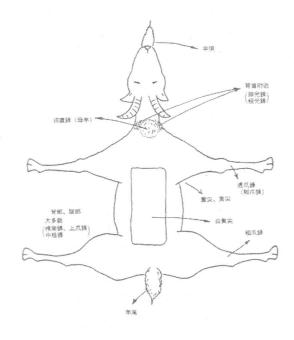

양털의 경우 목털, 수염털, 등털, 옆구리털, 다리(족)털, 겨드랑이털 등을 생각할 수 있다.

· 목털은 털의 바탕이 가늘고 그 끝(호)이 붓 만들기에 좋다. 그 끝이 좋지 않은 경우는 털의 바탕이 군세어 액자용 큰 붓을 만들기에 적합하다.

· 등털은 털의 바탕이 군세고 길며 굵어서 붓의 핵심인 심소용으로 사용하기에 알맞다.

· 옆구리털은 그 끝이 가늘고 짧아 동양화를 그리는 4군자 붓으로 알맞다.

· 다리털은 털 자체가 짧고 그 끝이 좋아 동양화에서 채색하는 붓이나 낙관하는 붓, 그리고 작은 붓을 만드는 데 알맞다.

· 겨드랑이털은 부드럽고 섬세하여 심소를 겉옷을 입혀 군센 털이 바깥으로 튀어나오지 않도록 하는 데 알맞다.

나. 어떤 짐승의 털이 좋은가?

족제비털, 토종 개털이 좋다.

· 족제비털은 보통 누런 털(황모)이라고 한다. 꼬리 부분의 털을 주로 채취하여 쓴다. 한겨울(1~2월)에 수집된 털이 양질의 붓을 만드는 좋은 재료가 된다. 이와 비교하여 11월이나 3월경에 수집된 털은 털의 바탕이 곧지 못하여 이 털로 붓을 만들 경우 붓이 갈라지거나 꼬일 수가 있다. 그러므로 알맞는 재료로 볼 수 없다. 봄에 수집한 털은 '춘피', 늦가을에 수집한 털은 '추피'라 한다. 육안으로는 식별이 어려워 물에 담가 봄으로서 섬세한 털의 바탕을 구별할 수 있다. 이 방법은 고덕붓의 재료를 고르는

비법의 하나이다.

· 토종개의 '등털(구모)'만 사용한다. 너구리 털과 성질이 흡사하여 두 가지를 혼합해 주로 동양화의 붓을 만들 때 심소용으로 사용하기에 알맞다.

다. 두 가지 이상의 털을 섞어 붓(겸호필)을 만든다.

이 붓은 두 가지 이상의 털을 섞어서 만드는 것이다. 지역이나 기능인에 따라 각기 솜씨가 달라 특징을 나타내게 된다.

고덕붓의 경우, 겸호필을 만들 때에는 주재료로 족제비털(황모), 토종개털(구모), 너구리털(이모), 돼지털(돈모), 말털(마모), 소털(우모), 청설모털(청서모) 등을 서로 섞되 그 비율이 비법이라 할 수 있다. 위의 일곱 가지 털들은 각자 성질이 달라 이 털들을 어떻게 섞느냐에 따라 붓의 성질의 차이가 크기 때문이다.

너구리털(이모)을 보기로 들어본다. 이 털은 털끝의 앞부분이 강하고 굵고 호 뒷부분이 약하고 가늘다. 따라서 이 털로만 붓을 만들면 송곳처럼 강하여 그 기능을 하지 못하므로 말털(마모)를 섞고 그 뒤에 토종 개털(구모)로 모자란 뒷부분을 보강하여 준다.

이와 같이 각각의 털의 혼합 비율이 중요한 붓장이(필장)마다의 기술이라고 할 수 있다. 숙련된 고도의 감각으로 비율을 맞출 수 있는 기술이므로 전승이 필요하기도 하다.

(2) 어떻게 좋은 털을 골라내는가?

좋은 붓털은 털끝이 뾰족하고 심이 가늘고 굵은 것이다. 이런 털을 골라내는 것이 좋은 붓 만드는 기본적인 기술이다. 우수한 붓장이(필장)이

냐 아니냐가 여기서 결정된다고 할 수 있다.

보통 눈으로 보아서 털의 바탕을 가늠하는 방법은 초보에 속한다.

고덕붓은 털을 물속에 3시간 정도 담가 놓는 방식을 취한다. 털의 바탕이 부풀어 그 끝이 선명하게 보이므로 보다 털의 성질을 세심하게 알 수 있다. 특히 이 방식은 정확도가 요구되는 작고 가는 붓을 만들 때 필요하다. 아직까지 이 기법은 알려져 있지 않다. 고덕붓만의 비법이라 하여도 좋을 것이다. 더구나 물속에 담가놓은 경우 털이 서로 엉키는 것을 막을 수 있는 장점이 있다.

(3) 털의 기름은 어떻게 없애는가?

일반적으로 이 기술은 ① 쌀겨를 태워 만든 가는 가루, ② 치분, ③ 회분과 토분 등이 있다.

① 쌀겨를 태워 만든 가는 가루의 사용한다. 털 위에 쌀겨 재를 뿌리고 다리미나 쇠판을 달구어 기름기를 없애는 방법이다. 이 방법이 가장 널리 활용되는 방법이기도 하다. 털이 노릇노릇할 정도로 열을 가하면 기름기가 빠진다.

그러나 이 방법으로 붓을 만들면, 먹물 흡수력은 좋지만 털끝이 상하기 쉬워 붓털의 수명이 현저히 짧아지는 단점이 있다. 붓털의 생명을 좌우하는 것은 기름기를 없앨 때 결정되는 순간이기도 하다. 털이 노릇노릇할 정도로 가열하면 이미 지방질이 과도하게 없앴다고 볼 수 있다.

붓털의 수명은 높이면서 빠른 부식 방지를 위한 고덕붓의 노하우가 있다. 털을 백지에 싼 뒤 열을 가하는 방법이다. 백지가 눌지 않을 만큼 열을 가열하여 붓을 만들면, 털의 바탕을 그대로 살릴 수 있다. 따라서 붓털

의 수명도 길어진다.

이러한 열처리 방식의 미묘한 차이는 붓의 품질에 결정적인 역할을 한다. 이 부분은 고도의 숙련공만이 해낼 수 있는 작업 과정이다.

② 치분을 사용하는 방법은 일제 시대에 개발된 것이다. 쌀겨 재 대신 치분을 이용하게 된 것이다. 치분은 가루가 미세하여 가는 털의 연마에 알맞다.

가늘고 연한 털은 그 끝이 상하기 쉽다. 그 털끝을 보호하기 위하여 쓰이는 방법인데, 기름기 흡수력은 쌀겨 태운 재보다 뒤떨어지나 털끝을 보호하는 데는 효과가 있다.

③ 회분과 토분을 이용하는 방법이 있다. 인공을 가하지 않고 그냥 내버려 두어 기름기를 없애는 방법이다. 이 방법은 아직 세상에 알려지지 않은 고덕붓의 노하우이다.

a. 회분 사용법

회분은 지방질과 상극이므로 회분의 농도를 잘 맞춰 사용하는 것이 중요하다. 농도가 맞지 않으면 털 전체를 부식시킬 수 있어 세심한 주의가 필요하다. 그러나 숙련된 기술로 농도를 잘 맞추어 사용하면 털 전체의 기름기를 고르게 없앨 수 있다. 그 결과 털의 균형을 고르게 잡아주고 털 사이로 미세한 회분이 침투하여 털의 힘을 강하게 해주는 역할을 하게 된다. 털에 열을 가하여 기름기를 없애는 방법보다 좋은 붓을 만들 수 있다.

그러나 이러한 회분의 사용은 고도의 기술이 요구되므로 함부로 사용하다가는 붓털을 망칠 수 있다.

b. 토분 사용법

토분을 사용하여 기름기를 없애는 방법이다. 아직 세상에 알려지지 아니한 고덕붓 만드는 재래식 전통기법이다. 앞에서 이미 설명한 대로, 이 방법은 물에 담가 부풀린 털에 토분을 뿌린 후 백지로 싸서 그늘에 3개월

정도 건조시키는 방법이다. 자연 건조로 인하여 기름기가 토분에 잘 흡수되어 털의 손상이 적어서 작은 털(토끼털(토모), 백규, 청설모, 장액)의 기름기 제거에 알맞다.

※ 위 방법 외에도 전통적인 비법으로 잿물을 이용하여 기름기를 없애는 방법이 있으나 독극물이라서 특수한 경우 외에는 사용하지 않는다.

(4) 붓촉은 어떻게 끼우는 것이 좋은가?

붓촉은 붓대의 속을 판 후 촉을 끼우게 된다. 그러나 여기서 적지 않은 기술이 요구된다. 붓대를 곧게 파서 붓촉을 접착시키면 붓대가 터지거나 깨지는 경우가 빈번하기 때문이다. 이를 방지하기 위해서는 둥글게 파서 끼워야만 붙이는 부분이 완전히 밀착되어 털이 빠지거나 손상을 방지할 수 있는 까닭이다.

(5) 붓털을 잘라서 그 끝을 내다

이 기술이 고덕붓의 최고의 비법이라고 할 수 있다. 그러나 이 방법은 공개하기가 어렵다. 그래서 항목으로 남겨둘 뿐이다.

붓을 만드는 과정은 잔손질이 많고 기술이 요구된다. 이러한 노하우와 기술을 보존하고 전승하는 것이 무형문화재의 취지가 아닌가 생각된다.

3) 고덕붓의 고향을 찾아가다

고덕붓이란 장성렬(?~1915)부터 만들기 시작하여 전승되어 오는 무형

문화재이다. 아마 그 윗대부터 대대로 붓을 만들어오던 집안이었다. 실제적인 추적이 가능한 것은 장재덕(1890~1967)이 전라북도 완주군 상관면 죽음리(현재 전주시 색장동) 고덕산 자락에서 붓을 만들 때부터이다. 이들 일가는 4대 즉 장성렬-장재덕-장영복-장대근으로 이어 나가고 있다.

장대근이 아버지에게 물려받은 것이 40여 년이다. 원래 장성렬은 남원에서 살았다고 하나 추적이 불가능하고 장재덕과 장영복 그리고 장대근이 완주군 상관면 색장리(현재 전주 색장동)에서 대를 이어 붓을 만들어 왔다. 그러다가 장대근 붓장이(필장)이 1985년부터 대전으로 옮겨와 오늘에 이르고 있다.

(1) 고덕붓의 산출지인 상관면 고덕산 마을
- 제2대와 제3대가 붓을 매던 터전

2013년 9월 4일 10시경 고덕붓 산출지인 전주시 생장동(당시 전라북도 완주군 상관면 죽음리)로 답사를 떠났다. 고덕붓을 4대째 계승하고 있는 현장을 최종현 CT News 편집국장과 함께 갔다.

마을은 현재 전주시에 속하지만 여전히 전라북도 완주군 상관면과 맞댄 위치에 자리 잡고 있었다. 마을은 진산으로 고덕산이 수려한 좌청룡과 우백호로 겹겹이 감싸여 있었다. 좌청룡으로 내려 뻗은 산자락에는 대나무 숲이 열병을 하듯 무성하게 띠로 형성되어 있었다. 이 대나무가 고덕붓의 산출지임을 바로 알아 볼 수 있었다.

고덕붓 제1대인 장성렬(?~1915, 부인은 최 씨)의 가업은 둘째 아들인 장재덕(1890~1967 부인 이 씨)이 이를 이었다. 1915년 3월 2일부터 처음 살았던 집은 현재 아무도 살지 않는 폐허로 남아 있었다. 제3대인 장

영복(1923~1993)과 제4대인 장대근(1954~)이 살던 때는 기와집이었는
데 현재는 슬레이트 지붕으로 남아 있었다. 대문은 아직도 건재하였고 붓
을 만들던 방도 여전히 남아서 옛날을 증언하고 있었다. 집은 3칸이었는
데 대문 쪽에 위치하던 방이 바로 붓을 만들던 방이라고 하였다.

현재 전주시 색장동 죽음리로 현재까지 소급이 가능한 장재덕이 고덕붓을
처음으로 만들며 살았던 집이다. 죽음리 즉 대나무 숲이 마을을 덮고 있다.

집 뒤에는 아직도 장독대와 큰 독들이 남아 있었고 벽오동 나무가 자라고 있었다. 역시 재래식 화장실도 그대로 있었다.

하여튼 고덕붓 산출지로 제2 · 3 · 4대가 살던 집은 고덕산 좌청룡과 우백호의 중심점에 자리하여 명당임을 알 수 있었다.

고덕붓 제2대인 장재덕이 만든 붓

2대인 할아버지 장재덕은 종이와 더불어 각종 전통공예로 명성이 높은 이곳에서 붓을 만들어 가족들의 생계를 이어왔다. 집을 떠나 행상을 하기도 하고, 붓 재료 구입을 위해 전국을 떠돌며 생활해야 하는 것은 다반사였다. 장재덕은 사랑채에 공방이 아닌 공방을 만들어놓고 붓을 매어 생활을 꾸려야 했다.

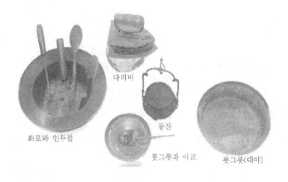

다리미

동잔

화로와 인두불

롯그룻과 아교

롯그룻(대야)

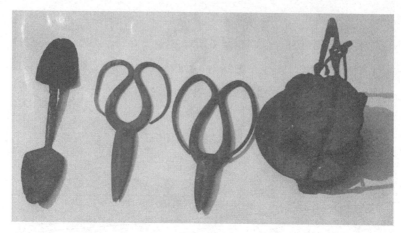

이상은 고덕공방에서 장재덕이 사용하던 여러 가지 도구들

　재료가 확보되면 산간지방, 시골장터, 서당이 있는 곳이면 어디든 찾아가 붓을 매주곤 했다. 그리고 농사철이 끝나는 11월부터는 다시 전국을 돌며 붓 재료(털) 구입을 위해 3~4개월씩 집을 비워야 했다.

　서당 훈장님들이 이때가 되면 모아두었던 각종 털(황모, 양모, 장액모 등등)들을 내놓고 붓을 매달라고 부탁하셨다고 한다.

　장재덕은 이렇게 붓 매는 일을 천직으로 알고 계셨다 한다. 장재덕이 사용하던 도구가 현재도 남아 있고 또 활용하고 있다.

　장대근의 일가는 홍덕 장 씨로 당시 전라북도 완주군 상관면 색장리에서 대대로 살았다. 확인되는 것이 장대근의 4대조 장성렬(?~1915)부터이다. 그러나 장성렬이 어떻게 살았는지는 분명하지 않다. 소문으로는 남원에서 살았다고 한다. 다만 둘째 아들인 장재덕이 붓을 매고 행상(박물장수)을 한 것으로 보아 비슷한 처지가 아니었을까 짐작해본다.

장성렬-장재덕의 재적이 있는 등본

전주는 관아의 도회지이고 종이(한지)가 유명한 곳이다. 상관면 색장리는 전주의 변두리 마을이다. 이들 일가는 전주를 바탕으로 하면서 산간의 서당을 찾아다니며 붓을 매주고 팔기도 하며 박물장수로 생활을 한 것으로 짐작된다. 색장리는 고덕산 자락이다. 이 마을은 빈촌이라서 농사철 이외의 3~4개월 겨울 동안 전주와 주변 지역 서당을 찾아 붓을 매주고 또는 행상으로 생계를 유지하였다. 당시 서당에서는 훈장들이 일 년 내내 모아두었던 각종 털(황모, 양모, 장액모 등등)들을 내놓고 붓을 매달라고 부탁하였다고 전한다. 장재덕(1890~1967, 아내 이 씨 1895~?)은 솜씨가 좋은 붓쟁이(필장)로 알려진 듯하다.

장재덕은 장영복(1923~1992), 이말자(1926~?)와 장영철(1926~?) 두 아들을 두었는데 장영철이 일찍 죽어 장자인 장영복이 붓일을 이었던 것으로 생각된다. 장재덕이 장영복에서 전수한 붓 매는 기술은 장대근에게 전수되었다. 붓장이(필장)들의 비밀 아닌 공공연한 비밀이 소위 붓의 4

가지 덕이다. 붓털이 뾰족하여 날카로워야 하고 가지런해야 하며 둥글게 제 모양을 갖추어야 하고 튼튼해야 한다는 것이었다. 이 항목은 앞에서 '붓의 이상적 목표'로 다루었기 때문에 여기서는 다시 논의하지 않는다.

장대근(1954~)이 붓매는 길을 본격적으로 시작한 것은 고등학교를 자퇴하면서부터이다. 장대근은 태어나서 대전으로 이사하기 전까지 전주시 완산구 색장동 845번지에서 살았다.

> 손이 참 많이 갑니다. 붓 한 자루에 150번 가량 손길이 가지요. 많은 정성을 들여야 좋은 붓이 탄생합니다.

이것이 장대근 붓장이(필장)의 말이다. 붓 제작에 있어 가장 중요한 것은 좋은 털을 구하는 일이다. 좋은 콩이 좋은 메주를 만들 듯이 털의 질이 붓의 완성도를 가늠하기 때문이다. 2011년 내몽고의 염소털을 찾아 중국 황저우[황주] 지방에 다녀오기도 하였다. 좋은 붓의 재료로 쓰이는 염소털은 1kg의 가격이 80만 원에 달한다. 보드랍고 반짝거리는 내몽골산 새끼염소의 수놈 털을 최고로 치는 것은 이 때문이다.

장대근이 가업으로 딸(장지은)에게 물려주면서 다음과 같이 전한다고 한다.

> 붓은 그것을 사용하는 사람들이 인정해주어야 비소로 자부심을 갖는다. 제 아무리 빼어난 솜씨를 가졌다 한들 사용자가 원하는 붓을 만들어 내지 못한다면 자격이 없다. 붓을 빨리 만들고 많이 만드는 게 중요한 게 아니라 어떤 재료를 사용하고 얼마큼 쓰임새 있게 훌륭하게 만드느냐가 제일 중요하다. 붓을 만들 때는 마음으로 해야 한다. 첫째도 정성 둘째도 정성이다.

(2) 고덕붓 제4대의 기술의 습득 시대

– 전주시 동산동

큰 길이 나는 관계로 집터만 남아 있었다. 고덕붓 제3대가 살면서 붓을 매던 곳이었다. 몇 개월 전까지 집이 있었는데, 도로 정리 관계로 헐렸다고 한다.

대전으로 이사하기 전의 중간 기착지였다.

고덕붓 제3대가 본격적으로 붓을 만들기 시작한 시기는 1970년 전주 영생고등학교를 중퇴(1년)하면서부터 시작한 것인데 바로 이곳이 근거지가 된다. 그 이전부터 제2대의 붓 만드는 기술을 익히는 과정이기도 하였다. 다니던 고등학교를 그만 두자 친구들이며 선생님께서 찾아와 말렸음은 물론이다. 학교를 다니면서도 붓을 만드는 일을 할 수 있는데 왜 학교까지 그만 두냐는 것이었다. 그러나 붓 만드는 일이 운명처럼 제3대는 고집을 꺾지 않았다. 그러나 실은 가정경제 때문이었다.

장대근 붓장이(필장)의 작업 광경

　고덕붓 제3대와 거래를 하던 서울 인사동, 광주, 전주, 대전, 대구 부산의 필방 관계자들을 찾아다니며 공부를 하던 시기였다. 심부름으로 각 지방에 다닐 땐 그 지방의 붓 만드는 방식과 기술을 습득하기 위해 단 하루면 갔다 올 거리도 이틀이고 3일이고 아끼지 않았다.

　어려움을 극복하고 붓으로 성공하신 밀양의 명장 김형찬, 대전의 박원서, 광주의 안종선과 유재풍 등 붓을 만드는 명인이 있는 곳이면 어디든 마다않고 찾아다녔다. 이들 가운데 대표적인 분의 한 사람이 서울 무형문화재 필장(제184호)으로 활동하는 권영진이다. 김천에서 활동하는 각자장 제16호 이수자 이홍석도 그때 인연을 맺은 사람들이다.

　고덕붓 기능공들이 전수받은 것 가운데 하나가 재료 구입의 철저함이었다. 각종 털부터 대나무에 이르기까지 손수 지방을 다니시면서 철저함을 기했다. 행상시절에 가지고 다니셨던 각종 도구들을 깨끗이 손질하여 공방에 진열하여 놓던 것도 다른 하나이다.

그런 까닭에 거래처도 전국으로 확대됨은 물론 그 수도 점점 많아졌다.

고덕붓 일가들이 가르쳐 전승된 것은 첫째도 둘째도 '성실'이었다. 선대의 붓장이(필장)들은 항상 "붓을 만들 땐 이 붓을 사용하는 모든 분들을 마음 속에 상상하면서 만들거라"고 말했다고 한다. 그 분들의 인격을 모독해서는 안 된다는 가르침인 것이다. 그 가르침이 바로 붓장이(필장)가 갖추어야 할 인성이자 성실이었던 것이다.

이때에 고덕붓의 비법을 전수받게 되는 시기이기도 하였다. 이 비법은 정묘한 털(모)을 가늘게 붓끝(봉, 혹은 호)을 내는 기술이었다. 이 기술은 2000년 초창기에 붓을 만드는 최고도의 숙련된 것으로 대전문화재 위원들(정동찬)이 인정한 바 있다.

고덕붓 제2대가 1982년 운명을 달리하자 이때부터는 독자적으로 붓을 매는 숙련공이 되어 있던 시기였다. 대전으로 진출한 것이 바로 이러한 성장을 의미한다고 할 것이다.

(3) 고덕붓의 본산이 대전으로 이동
– 많은 수상을 통하여 대전 대표붓이 되다.

붓은 문방4우의 첫 번째 항목이다. 고덕붓 제3대의 붓 만들기는 이러한 인식에서 시작된다고 할 수 있다. 처음 대전에 발을 들여 놓기 시작한 것이 1985년으로 햇수로 30년이 되는 셈이다. 원래 대전의 신흥도시로 붓 등 전통공예의 불모지였던 시대였다.

그의 필방과 공방은 대전 시청사(현 중구청) 앞 맞은편(대흥동 480번지)에 개설되었다. 당시 전통공예의 우수성 및 문화의 지킴이를 자처하며 지역의 공예인들을 만나 우리 것을 지키자고 설득하며 몇 년간을 지내

왔다. 그리하여 조직한 것이 충남공예협동조합(당시는 대전공예협동조합이 독립되어 있지 못한 때)이었다. 30여 명의 조합원을 모을 수 있었다.

그 뒤 1988년에는 공방 활동을 넓혀 필방(사업자 등록증 제305-06-34504호 백제 필방)을 열어 대전시의 소상공인의 일원으로 활동을 하게 되었다. 그동안 노력한 것이 인정되어 그해 올림픽 때 대전시청 문화관광과에서 전통공예품 선정업체로 선정되었고 전통붓(모필)을 출품하여 세계인들에게 우리의 전통 붓을 세계만방에 알릴 수 있는 기회를 갖기도 했다.

특히 문방4우를 중시하는 중국 예술인(유명한 서예인인 왕광화, 장홍, 유혜연 씨 등등은 아직도 그의 붓을 주문하여 사용하고 있을 정도다)을 비롯한 일본 등지에서도 대전으로 본산지를 옮긴 고덕붓을 주문한 바 있고 지금도 그분들과는 친분을 나누고 교류도 하고 있다.

뿐만 아니라 1993년도 대전 엑스포 행사 당시에도 대전시에서 고덕붓 대표상품으로 판매할 수 있도록 적극 권장하여 대전의 새로운 이미지 제고에 기여를 해왔다. 그 결과로 행사 기간 동안 고덕붓은 대전엑스포의 상징인 꿈동이 마크를 부착하여 홍보 판매하도록 조치가 내려졌다.

그 뒤 대전공예협동조합이 충남공예조합으로부터 분리되면서 고덕붓은 대전의 상징적인 붓이 될 수밖에 없었다. 2002년 전국 공예품 경진대회에서 영예의 무역 협회장 상을 수상하였고 대전시 공예대전 대상을 수상하기도 하였다. 이후 계속해서 고덕붓은 금상, 동상, 장려상, 및 특선 입선 등등을 수많은 수상을 하기도 하였으며, 대전의 붓으로 정착되었다고 할 수 있다.

3. 무형문화재 붓과 조선 시대의 '필장'제도

1) '필장'인가? '모필장'인가?
– 무형문화재의 계보 문제와 문화재 위원들의 제한된 정보

무형문화재 기능보유자 제도가 있다. 붓의 경우 '필장'과 '모필장'이라고 불린다.[60] '필장'은 무형문화재 보고서 제184호로 지정된 이름이고, '모필장'은 같은 보고서 제213호로 지정된 이름이다. 제84호로 지정된 사람은 안종선(1911~?)과 김복동(1931~?)이다. 제213호로 지정된 사람은 같은 안종선이다.

그러면 안종선은 '필장'인가, '모필장'인가, 혼란스럽다. 소위 '진다리 붓'으로 안종선에 의하여 보존 계승되는 '붓장이'라는 것이다. 이 붓은 광주지역의 붓을 대표하는 전통적인 붓의 기술이라는 의미가 있다.

무형문화재 지정 보고서 표지이다. 같은 한 사람이 '필장'과 '모필장'으로 다르게 지정되어 있다. 최근에는 '○○필장'으로 지정되기까지 하였다. 무슨 뜻인지 혼란스럽기만 하다.

60) 한자로는 '筆匠', '毛筆匠'으로 쓴다.

이런 논리를 따라가면, 각 지역마다 대표 붓장이(필장)들이 나와야 한다. 문화재청 홈페이지에 의하면, 현재 붓장이(필장)는 울산광역시의 '모필장(시도무형문화재 제3호)' 김종춘(태화붓), 대구광역시의 '모필장(시도무형문화재 제15호)' 이인훈, 강원도 '춘천필장(시도무형문화재 제24호)' 박경수, 광주광역시의 '필장(시도무형문화재 제4호)' 안종선(잔다리붓), 김천시의 '모필장(시도무형문화재 제17호)' 이팔개(영신당붓 후계자 유필무) 등이 있다. 경상도 지역에서는 '모필장'이라 부르고 다른 지역은 '필장', '춘천필장'이라고 부르는 양상이다.

왜 용어가 다른가? 이는 소위 '장이' 즉 '匠'의 개념이 정립되지 못한 탓이다. 말하자면, 문화재 위원들의 개인차에 따라 임의적인 요소가 개입된다는 의미일 것이다.

앞의 그림에서 보듯이, 김종태는 문화재 전문위원으로 붓 지정 관련 보고서를 쓴 사람이다. 그의 추적 과정을 보면, '필방' 예컨대 서울의 '동신필방'의 김진태, '성문당필방'의 정학진, 대구의 '문화당필방', '심우당필방' 등 필방을 중심으로 붓장이를 선정하고 있다. 그 외의 지역에서 소위 필방이 오래 유지되지 못한 지역에서는 붓장이(필장)를 추적하지 못하였다.

예를 들면, 이 책에서 연구 대상으로 삼은 장대근 붓장이(필장)는 처음부터 무형문화재로 선정되기가 어렵다. 필방에 속하지 않고 대대로 가내 수공업으로 붓을 만들었기 때문이다. 장대근은 증조할아버지(장성렬 ?~1915)가 남원에서, 중조할아버지(장재덕)와 아버지(장영복), 본인(장대근 1954~)이 상관면 색장리(현재 전주 색장동)에서 생업으로 붓을 만들어왔다. 그 결과로 장대근은 가정형편이 여의하지 않아 결국 고등학교를 1학년도 마치지 못하는 처지가 되기도 하였다. 그리고 1985년부터 대전에서 필방(백제필방)을 오고 있다. 말하자면, 필방중심으로 문화재를

선정한다면, 장대근 붓장이는 어느 계보도 없게 된다. 가내 수공업 붓장이들이 무형문화재로 인정될 가능성은 희박할 수밖에 없었던 것이다.

이와 같이 전통 기능인들을 발굴하여 무형문화재로 인정해야 하는, 의무가 문화재 위원들에게 주어져 있다고 생각된다.

2) 조선 시대 '필장'은 오늘날과 전혀 다른 제도

조선 전기에 붓을 만드는 기능공은 '필장'이라고 불렀다. 먹 만드는 기능공은 '먹장'이고 종이는 '지장'이라고 불렀다. 벼루도 역시 '연장'이라고 했음직하다. 그러나 '연적'은 없었다.[61] 붓·먹·종이의 사용 기간이 비교적 짧은 반면에[62] 벼루는 상대적으로 길기 때문일지도 모른다.

상식적으로 이들은 같은 소속과 같은 지역에서 관리하는 것으로 알기 쉽다. 그러나 이는 전혀 잘못된 지식이 아닐 수 없다.

원래 '필장'제도는 역사적으로 당나라의 법전인 『당6전』에 보인다. 비서성에 속해 있었는데, 6사람이 있다. 숙지장 즉 종이 기능공 10사람, 장황장 즉 책을 매는 기능공 10사람도 같이 있다. 책을 쓰던 역할을 담당한

61) 한자로는 筆匠, 墨匠, 紙匠, 硯匠 등으로 쓴다. 돌 기능장(석장) 강원도 관찰사 1, 영안도 관찰사 1. 석장(石匠)은 돌을 다루는 석수(石手)를 말한다. 석수(石手)는 비갈(碑碣)·섬돌 따위를 만드는 장인이다(鄭道傳, 「朝鮮經國典」, 『三峯集』 14권, 工典, 金玉石木攻皮博埴等工). 세조 6년 8월의 선공감(繕工監) 소속 석수(石手)는 70명으로 조각장과 노야장·개장·전장·니장 등과 함께 배당된 체아직 수는 모두 급사(給事) 1, 부급사(副給事) 2 등 3자리뿐이었다(『세조실록』 21권-10, 세조 6년 8월 갑진).
62) 종이 자체는 오래 가지만, 글씨를 쓰거나 그림을 그리면 곧 쓰거나 그리는 효용성은 끝나고 만다. 이를 두고 하는 말이다.

것인지, 책을 만드는 일을 담당할 것인지, 아니면 이들을 모두 한 것인지 분명하지 않다.

왼쪽은 『당6전』 비서성 관리, 오른쪽은 『경국대전』 공조 관리

우리나라에서 '필장'제도가 등장한 것은 『경국대전』이다. 그 이전에도 있었으리라 생각된다. 이 책이 나오기 전인 태종 때에 '필장 김호생'이 등장하는 것으로도 이를 증명할 수 있다. 필장은 공조의 소속으로 8사람이 있었다.

조선 초기 공조가 하는 일은 산택, 공장, 영조 따위의 3가지 관공서(관아)가 속해 있었다. 영조사와 공야사 그리고 산택사가 그것이다.[63]

영조사는 궁실, 성과 못(성지), 토목공사나 가죽(피혁)이나 담요 등의

63) 한자로는 營造司, 攻冶司, 山澤司 등이다. 이러한 제도로 정리된 것이 1405년(태종 5)의 일이다.

일들이 맡겨졌다. 공야사는 각종 공예품을 만드는 데 필요한 금과 은, 구슬(주옥), 구리·주석·쇠의 가공하기, 도기 기와와 도량형 등에 관한 일들이 맡겨졌다. 산택사 나무(산림), 연못(소택), 나루터, 다리(교량), 궁중의 정원, 나무심기, 탄, 나무, 돌, 배(주차), 붓과 먹(필묵), 무쇠, 칠기 등이 맡겨졌다.

이 가운데 필장은 상의원에 속해 있었다.

상의원은 임금의 의대를 드리고 궁궐내의 재산과 보화 등에 관한 일을 맡았다. 선공감은 토목 관리(영선)에 관한 일을, 수성금화사는 궁성과 도성의 짓는 일과 궁궐청사와 도성 내 집들의 소방에 관한 일을, 전연사는 궁궐 고치는 일을, 장원서는 정원 내의 꽃이나 과일에 관한 일을, 조지서는 나라 문서(표전, 자문 등)에 필요한 종이를 공급하고 일반 용지를 만드는 일을, 와서는 기와와 벽돌을 만드는 일을 맡았다.

그러므로 이곳 공조에는 많은 전문직 기능공들이 필요했다. 붓장이(필장), 먹장이(묵장), 종이장이(지장) 등도 그 가운데의 하나였다. 그런데 이들 부서는 '전혀 다른 기구'였다. '문방4우'와 같은 친근성과 무관한 것이었다.

이를 살펴보는 데 좋은 보기가 있다. 활과 관련된 장이(장)들을 사례로 설명해보고자 한다. 활과 관련된 전문기능공들은 4부류가 있다. 1) 궁현장, 2) 궁인, 3) 시인, 4) 통개장 등이[64] 그것이다.

2인 2장인 셈이다. 여기서 '인'과 '장'은 신분상 다름을 뜻한다. '인'은 '사람'으로 일반 사람을 말한다. 이에 대하여 '장'은 '장인' 즉 기능공으로

64) 한자로는 弓弦匠, 弓人, 矢人, 筒介匠 등이다.

사람 아래 단계를 뜻한다. '장'보다 아래 단계가 '구' 즉 '입'으로 노비 들이 여기에 해당한다. '인'보다 위의 단계가 '원'이다. 오늘날도 남아있거나 쓰이는, 예컨대 '관원'이나 '공무원'이니 하는 것이 여기서 유래한 것이다.

하여튼 활과 관련된 2인 2장 제도는 궁현장이 활시위를, 궁인이 활을, 시인이 화살을, 통개장이 화살통을 만든다. 오늘날의 입장에서 볼 때 한 사람이 이들을 담당하는 것인데 이렇게 분업화되고 전문화된 기능인이란 것을 알 수 있다.

그런데 이들을 만드는 4기구의 기능인들은 소재하는 곳도 다르고 기능공 정원도 다르다는 것이다. 이들은 4가지는 친근성이 없이 따로따로 활동을 하였다는 것이다.

(1) 궁현장

활시위를 만드는 장인이다. 궁현(활시위)의 재료는 소나 말의 힘줄 및 생사 등이다. 세조 5년 6월 병조에서 올린 문서(계) 군정가행조건에 의하면 군기감에서 궁현을 정밀하게 제조하지 못하여 쉽게 끊어진다는 것과 앞으로는 그러한 일이 있으면 감조관 및 장인을 죄준다는 것이다. 또 양계에서 소용되는 궁현은 생사로 만들되 수령으로 하여금 감조하게 하여 역시 위의 예에 따라 장부에 적어두고 (줄이 끊어지면) 죄준다고 하였다. 또 성종 원년 정월 신숙주의 문서(계)에 의하면 활 하나에 거의 3~4마리의 소나 말의 힘줄이 소요됨으로 활 값이 매우 높아져서 군사들이 그것을 갖추기가 어렵다고 하였다.

※ 배치 관아와 인원 수

상의원 4 군기시 6

(충청도) 관찰사 1, 병마철도사 1

(경상도) 관찰사 1, 좌도병마절도사 1 우도병마절도사 1

(전라도) 관찰사 1, 병마철도사 1

(강원도) 관찰사 1, 병마철도사 1

(황해도) 관찰사 1, 병마철도사 1

(영안도)[65] 영흥, 안변, 함흥 각 1, 경원, 회령, 종성, 온성 각 1, 경성 1, 정평, 북청, 경흥, 문천, 단천, 고원, 길성, 이성, 명천, 홍원, 각 1

(평안도) 병마절도사 1, 평양 1 영변, 안주, 의주, 정주, 성천, 강계 각 1, 숙천 1, 창성, 삭주, 개천, 자산, 태천, 순천, 선천, 중화, 상원, 덕천, 가산, 곽산, 철산, 용천, 이산, 벽동, 구성, 희천, 은산, 함종, 영유, 삼등, 강서, 운강, 삼화, 증산, 박천, 운산, 위원, 순안, 양덕, 잉산, 영원, 강동 각 1.

(2) 궁인

활을 만드는 사람으로, 모든 장인의 위에 있기에 궁장이라 하지 않고

65) 조선 초의 군현제 개편으로 1413년(태종 13)에 영흥과 길주의 첫 글자를 따서 영길도(永吉道)라고 했으며, 1416년에는 영흥을 화주목(和州牧)으로 강등하고 함주(咸州)를 함흥부(咸興府)로 승격하여 도의 중심지를 함흥에 두고 함길도(咸吉道)로 이름을 바꾸었다. 세종대에는 계속되는 여진족의 침입과 약탈을 근절하기 위해 대대적인 여진정벌을 실시하여 그들을 두만강 밖으로 내쫓고 이 일대에 6진(鎭)을 설치했다. 1470년(성종 1) 함흥을 강등함에 따라 관찰사영을 영흥으로 다시 옮기고 영안도(永安道)로, 1509년(중종 4) 함흥부 및 관찰사영을 복구하고 함흥(咸興)과 경성(鏡城)의 첫 글자를 따서 함경도로 개칭했다.

궁인이라 하였다. 그러나 『세종실록』 64~38권, 세종 16년 6월 병진에서는 궁장이라 하였다. 본래 활은 황제의 신하인 청양씨가 처음 만들었으며 그 공으로 장이라는 성을 하사받았다고도 하고 혹은 수가 만들었다고도 한다. 혹은 소호少昊의 아들 반盤이 활을 만들었다고도 한다. 세조 6년 8월 상의원 소속 궁인은 정액이 15명으로 각 5명씩 3번으로 나누어 일을 하였으며 군기감에는 90명이 소속되어 각 30명씩 3번으로 나누어 입역하였다.

※ 배치 관아와 인원 수

상의원 18, 군기시 90

(외공장)(경기) [없는 곳] 관찰사, 마전, 고양, 교동, 교하, 금포, 양지, 영천, 진위, 양주, 지평, 포천, 적성, 연천, 음죽, 양성, 가평, 과천, 삭령, 금천.

(충청도) [없는 곳] 수군절도사, 청안, 연풍, 비인, 평택, 청산, 영춘, 목천, 문의, 청양, 당진, 음성, 전의, 연기, 신창, 해미, 대흥, 석성, 이산, 연산, 회덕, 회인, 진잠, 정산, 아산.

(경상도) [없는 곳] 좌우도수군절도사, 문경, 청하, 진보, 신령, 용궁, 봉화, 함창, 예안, 진해, 산음, 단성.

(전라도) [있는 곳] 좌우도수군절도사, 진산, 여산, 임피, 홍덕, 고창, 금구, 만경, 진안, 무주, 진원, 남원, 창평, 옥과, 운봉, 장수, 동복, 강진, 대정, 정의, 화순.

(강원도) [있는 곳] 흡곡, 양구, 횡성, 낭천, 홍천, 인제, 이천, 안협, 평창, 정선, 금화, 평강, 금성.

(황해도) [있는 곳] 신계, 신천, 토산, 송화, 우봉, 강음, 장연, 은율, 문화.

(영안도) [있는 곳] 관찰사 남·북도병마절도사.

(평안도) [있는 곳] 관찰사.

(3) 시인

화살을 만드는 사람이다. 궁인과 더불어 모든 장인의 위에 있기 때문에 시장이라 하지 않고 시인이라 하였다. 화살은 황제의 신하인 이즉이 처음 만들었다고도 하고 모이가 만들었다고도 하였다.

※ 배치 관아와 인원 수

상의원 21, 군기시 150

(경기) [없는 곳] 관찰사.

(충청도) [없는 곳] 수군절도사 한산, 서산, 면천, 예산, 황윤.

(경상도) [없는 곳] 좌우도수군절도사.

(전라도) [없는 곳] 좌우도수군절도사.

(영안도) [있는 곳] 관찰사 남·북도병마절도사.

(평안도) [있는 곳] 관찰사.

(4) 통개장[66]

화살통[통개]을 만드는 장인이다. 통개는 시복이라고도 하며 활집은 궁대라 한다. 화살통[시복]은 가죽으로 만들었으며 그 띠로는 사슴가죽 (녹피)을 썼다.

66) 통장(桶匠)은 통(桶)을 만드는 장인이다. 통은 판(板)을 합쳐서 둘레를 만들고 대 쪽으로 묶어서 만든 것인데, 아랫부분에 밑바닥을 설치하였다(同上).

※ 배치 관아와 인원 수

통개장 공조(본조) 1

이상과 같이 활이 하나의 무기로 활용하려면, 4기구의 공급과 조합이
필요했던 것이다. 조선 시대의 기능공(공장)은 분업화, 전문화, 기능화되
어 있지만 오늘날과 다른 제도라는 것이다.

또 다른 보기로 하나 들어 본다. 말 관련 기능공은 화살과 비교하여 훨
씬 더 직능화되어 있다. 안자장(말 안장 기능공), 어적장(언치를 만드는
기능공),67) 첩장(말다래를 만드는 기능공), 주피장(말굴레 앞걸이·뒤걸
이 만드는 기능공),68) 간다개장(말 가슴 앞에 드리우는 번영을 만드는 기
능공),69) 추골장(말고들개를 만드는 기능공),70) 첩보로장(말다래와 보
로·장니 등 말 보호하는 옷 만드는 기능공),71) 안롱장(말 안장 우비 만

67) 어적장(於赤匠)은 언치를 만드는 장인이다. 언치는 말이나 소의 안장 밑에 까는
모포(毛布) 즉 방석이나 담요이다.

68) 주피장(周皮匠)은 말굴레 앞걸이·뒤걸이를 만드는 장인이다. 뒤걸이를 주피(鞦
皮)라고도 한다.

69) 간다개장(看多介匠)은 말가슴 앞에 드리우는 번영(繁纓)을 만드는 장인이다. 번
(繁)은 관마(官馬)의 배에 대는 끈(馬腹帶)이고 영(纓)은 가슴걸이다. 번영(繁纓)
은 말가슴 밑으로 드리우는 장식을 지칭하기도 하고 또는 어마(御馬)의 가슴사이
에 드리우는 홍상모(紅象毛)와 어안(御鞍)의 가슴걸이에 다는 것 및 말목 아래 다
는 것을 지칭하기도 한다.

70) 추골장(鞦骨匠)은 말고들개를 만드는 장인이다. 고들개는 말굴레의 턱밑으로 들
어가는 방울이 달린 가죽이다. 추골장은 당상관의 주피(周皮) 혹은 뼈가락지 기
타 말굴레의 장식을 박는 장인을 의미하기도 한다.

71) 첩보로장(韂甫老匠)은 말다래(馬粧)와 보로(甫老)(치마)·장니(障泥) 등 마호의(馬
護衣)를 만드는 장인이다. 말다래 등 마호의(馬護衣)는 말의 배 양쪽에 늘어뜨려
진흙이 튀는 것을 막도록 한 것이다. 세종 22년 3월, 임금이 공조(工曹)에 전지(傳
旨)하여 앞으로 진상마첩(進上馬韂)(말다래)에는 용(龍)을 그려 넣고 세자(世子)의
마첩(馬韂)에는 기린을 그려 넣도록 하였다.

드는 기능공)72) 등이 그것이다.

 이들의 작업이 각각 이루어져야 완전한 말 관련 직능이 성립되는 것
이다.

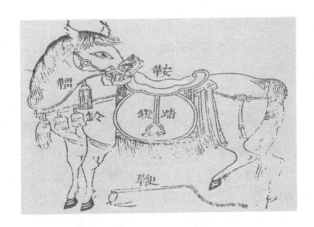

 활과 같은 경우라는 것을 알 것이다. 오늘날과 다른 개념의 기능인 제
도인 셈이다.

3) '문방4우'는 각각 독립된 기구에서 만들어진다

(1) 붓 매는 기능공을 '필장'

 필장은 붓 만드는 장인이다. 처음으로 붓을 만든 사람은 순 임금이라
는 설과 진나라 몽염 장군이라는 설이 나누어져 있다.

72) 안롱장(鞍籠匠)은 안롱(鞍籠)을 만드는 장인이다. 안롱은 수레나 가마·말을 덮
 는 우비의 한 가지로서 대개 소가죽이나 말가죽을 사용하여 만들었으나 진상용
 (進上用) 안롱(鞍籠)은 사슴가죽으로 만들었다.

공조에 여덟 사람이 배치되어 있다.

지방 관아에는 없다.

털을 다루는 기능공은 붓장이 즉 필장만이 아니다. 털옷장이[모의장]와 털모자장이[모관장]도 있었다.[73]

털옷장이[모의장]는 방한용 털옷을 만드는 기능인이다. 털모자장이[모관장]는 털모자[모관]를 만드는 기능인이다. 털모자장이[모관장]는 털옷장이[모의장]와 마찬가지로 임금이 신하에게 하사하는 경우가 많았다. 세종 12년 8월 예조에서 올린 글[계]에 따라 부인이 바깥출입을 할 때는 그 얼굴을 가릴 것이며, 털모자[모관]를 쓰지 아니하도록 하였다.

이와 같이 털을 다루는 기능인들은 오늘날 인식과는 다른 처지였다.

(2) 먹 만드는 사람을 '먹장'

먹장[묵장]은 먹을 만드는 기능인이다. 먹은 고려시대는 묵소, 조선국초에는 묵방에서 제조하였다.[74] 단종 원년 5월에는 묵방을 상의원에 소속시켰다.[75]

※ 배치 관아와 인원 수

상의원 4 [충청도] 관찰사 1, 청풍 1, 단양 · 영동 각 1, 제천 1, 황윤 1

73) 한자로는 毛衣匠, 毛冠匠 등이다.
74) 한자로는 墨所, 墨房 등이다.
75) 『단종실록』 6권−16, 단종 원년 5월 무오.

[경상도] 웅천 1, 청도 1, 청풍 1, 고성 1, 창녕 1, 함안 1, 양산 1, 대구 1, 지례 2, [전라도] 전주 · 남원 각 1, 나주 1, 광주 1, 장흥 1, 장수 1

그런데 흥미로운 기록이 남았다.

『공주감영지』 '진공' 즉 공주에서 나라에 올리던 진상품 가운데 먹이 있다.

정월의 진상품에 용을 새긴 먹[화룡묵] 33홀[76]을 먹창고[묵고]의 만들어 비축한 먹이라고 되어 있다.[77] 임금 생일[대전 탄일]에도 별도의 축하를 올렸는데 역시 용을 새긴 먹[화룡묵]을 55홀, 혜경궁[사도세자의 아내(빈)] 생일에도 같은 종류의 먹을 35홀 올렸다고 되어 있다.

왼쪽은 『공산지』, 오른쪽은 『공주감영지』 기록이다.
'먹장'과 먹을 진상하였다는 기록이 나온다.

76) 먹을 나타내는 단위로 個, 笏, 匣 등이 보인다. 홀은 같은 모양의 먹이라 짐작이 가지만 분명하지 않다. 임금께서 쓰던 홀 모양의 큰 먹이 아닌가 생각된다.

77) 묵고(墨庫)에서 먹을 만들었고 이를 비축한 것으로 造備墨이라고 되어 있다.

이로 보아 조선 시대 후기에는 충청의 지역[청풍 1, 단양 · 영동 각 1, 제천 1, 황윤 1] 이외에도 관아에서 먹창고[묵고]가 있었던 듯하다.

이러한 증거는 또 있다. 충청북도 충주시 내수동의 묵방 마을이 아직도 존재한다는 것이다.

마을 현황

위치
(청주시) 내수읍 중앙에 자리하고 면적 4,677㎢ 인구 580명이다. 동은 덕암리, 서는 구성리, 남은 국동리 북은 은고리와 접하고 있다.

연혁
묵방리(먹방이, 墨坊)는 본래 청주군 산외일면의 지역으로서 먹을 만드는 먹방이 있었음으로 먹방이 또는 묵방이라 하였다. 예로부터 산중도망. 산중낙원으로 장작불에 이밥을 먹는 부촌으로 천석군, 백석군이 있었고 각 성씨가 고루 살고 있었다고 전해지고 있다. 1914년 행정구역 폐합에 따라 행정리杏亭里와 北江內一面의 원통리 일부를 병합하여 묵방리라 하여 北一面(현 내수읍)에 편입 현재에 이른다.

2002년 4월10일 묵방리 개발 위원회

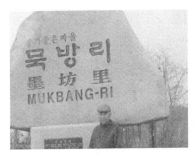

묵방리 마을 유래비와 그 비문

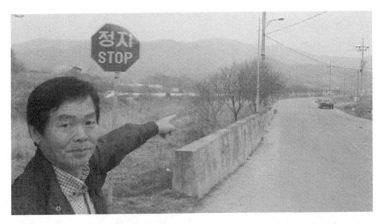

지명 연구로 박사학위를 받은 강병륜 교수(공주교육대학교)가 묵방리 들어가는
길을 가리키면서 설명하고 있다.

(3) 종이를 뜨는 사람을 '지장'

지장은 종이를 만드는 기능인이다. 종이는 한나라 화제 재위(88~106)
때 채륜이 최초로 제조하였다고 하며 우리나라에서는 고려 때 지소에서
만들었다. 조선 때에는 세종 16년 7월, 조지소와 경상도 · 전라도 · 충청
도 · 강원도에 용지계 300,000권을 주어서 『자치통감』을 인쇄하도록 한
일도 있다. 이때 원료는 닥나무였다. 그러나 넉넉지 못하였다. 이때 임금

이 전지하기를 닥나무는 종래 국고미를 갖고 교환하여 마련하였는데 앞으로는 경내境內 승인僧人에게 의량衣糧을 지급할 때 볏짚단[藁節]·보리짚단[麰麥節]·대나무껍질[竹皮]·껍질 벗긴 삼대[麻骨] 등 물건으로 닥나무를 (5:1로) 바꾸어 종이를 제조하도록 하였다(『세종실록』 65-8권, 세종 16년 7월 임진).

※ 배치 관아와 인원 수

교서관 4, 조지서 81

(충청도) 충주 5, 청주 6, 공주 6, 홍주 6, 청풍 2, 단양, 영동 각 2, 괴산·보은 각 2, 천안, 서천 각 3, 옥천 1, 임천 3, 한산·서산, 면천 각 3, 태안 3, 온양, 감포, 홍산, 덕산, 직산, 은진, 부여 각 2, 청안, 연풍 각 2, 비인, 평택, 결성 각 2, 청산, 영춘 각 2, 예산 2, 황윤 2.

(경상도) 경주 10, 상주 1, 성주 6, 안동 1, 진주 8, 협천 5, 금산 4, 영해 4, 영천 4, 선산 6, 청송 3, 김해 6, 밀양 17, 거창 3, 울산 6, 웅천 4, 영일 3, 홍해 4, 풍기 5, 함양 5, 청도 8, 동래 5, 의성 4, 언양 3, 장자, 사천 각 3, 예천 4, 영주 3, 초계 3, 남해 거창 각 3, 고성 4, 의성 3, 창녕 3, 함안 6, 양산 4, 대구 4, 비안 3, 하양 3, 군위 3, 지례 3, 함창 3, 예안 3, 의흥 3, 영산 3, 진해 3, 산음 3, 단성 3, 경산 3, 칠원 4, 현풍 3, 곤양 4, 기장 3, 하동 3, 영덕 3, 삼가 3.

(전라도) 전주, 남원 각 23, 나주 10, 광주 8, 장흥 7, 익산 4, 김제, 광양, 무안, 옥구, 함평 각 3, 고부 5, 금산 5, 진산 3, 여산, 임피 각 3, 영광, 영암, 무장 각 4, 순천 7, 담양 5, 낙안 3, 순창 5, 보성 3, 용담 3, 임실 3, 정읍 3, 홍덕 3, 부안 3, 고창 3, 금구, 만경, 진안, 무주 각 3, 용성, 함열, 고산, 태인, 구례 각 3, 장성 3, 진원 3, 남원, 창평 각 3, 옥

과 3, 곡성 3, 운봉 3, 장수 4, 동복 3, 진도 4, 흥양 3, 해남 4, 능성 3,
강진 3.

(강원도) 강릉 2, 회양 1, 통천, 간성, 춘천, 평해 각 2, 흡곡 2, 양양, 삼
척 각 2, 양구, 횡성, 낭천, 홍천, 인제, 이천, 안협, 평창 각 1, 금화,
평강 각 1, 철원, 영월 각 1, 원주 2, 울진 1, 고성 2, 금성 1.

(황해도) 황주 2, 해주 1, 연안, 백천 각 1, 단흥 2, 수안, 곡산 각 4, 장연
1, 재령 1, 풍천 1, 안악 2, 평산 1, 봉산 2, 신계 1, 옹진, 강령 각 1,
신천 2, 토산, 송화, 우봉 각 1, 강음 1, 장연, 은율 각 2, 문화 2.

(영안도) 없음.

(평안도) 없음.

(4) 기타 붓 만들기 공정의 다른 기구들

· 빗장이[소장]는 빗을 만드는 기능인이다.

· 나무빗장이[목소장]는 나무 얼레빗을 만드는 기능인이다. 제주도산
산유자 나무로 만든 것이 좋다.

· 빗솔장이[소성장]는 빗솔을 만드는 기능인이다. '성'은 솔을 의미하
며 뼈로서 빗솔의 몸체를 만들고 말총으로 그 머리 부분을 꾸며 빗의 때
를 제거할 수 있도록 하였다. 또 '소쇄'라고 하는 빗솔은 말총으로 만들었
는데 그 모양이 가늘고 길다. 자루는 골각으로 만들기도 하고 나무로 만
들기도 하였다.

공조 2

(충청도) 관찰사 1.

(경상도) 관찰사 2, 좌도병마절도사 1.

(전라도) 관찰사 1.

(강원도) 관찰사 1.

(평안도) 관찰사 1.

· 빗장이[소장]

(경상도) 관찰사 1, 좌도병마절도사 1.

(전라도) 관찰사 1.

(강원도) 관찰사 1.

· 대빗빗장이[죽소장]

죽소장은 대나무로 된 얼레빗을 만드는 기능인이다.

공조 2

이와 같이 빗 하나도 이와 같이 다른 소속과 지역에서 만들어진 것이다. 붓과 관련된 아교 기능장도 역시 같은 형편이었다.

4) 일제강점기 이후 붓 매는 사람의 생업, 붓장수

흔히 '붓을 맨다'는 말을 많이 듣는다. 왜 '만든다'고 하지 않고 '맨다'고 하는 것일까? 붓의 경우도 '맨다'고 하지 '만든다'고 하지 않는다. 이때 맨다는 것은 '가죽을 맨다'는 뜻일 것이다. 가죽이란 재료가 다 만들어진 완성품이므로 만든다고 하면 그 의미가 달라지기 때문인가 보다.

이태준(1939)이 「문방잡기」(『문장』 1권 11호(12월호)를 쓴 일이 있다.

> 붓, 모필이란 가히 완상할 도구라 여긴다. 서당에서 글 읽을 때 손님(객)이 오는 것처럼 즐거운 일은 없었다. 훈장은 객을 위해서는 '나가들 좀 놀아라' 하는 것이었다.
> 그 중에도 필공이 오는 것이 가장 반가운 것은 필공은 한 번 오면

수3일을 서당에서 묵었고 묵는 동안 그의 화로에다 인두를 꽂고 족제비 꼬리를 뜯어가며 붓을 매는 모양은 소꿉장난처럼 재미있었다. 붓촉을 이루어 대에 꽂아가지고는 입술로 잘근잘근 빨아 좁은 손톱 위에 패임을 그어 보고 그어보고 하는 모양은 지성이기도 하였다.

그가 훌쩍 떠나 어디로인지 산 너머로 사라진 뒤에는, 그가 매어주고 간 붓은 슬프기까지 보이는 것이었다. 그때 그런 필공들이 망건을 단정히 하고 토시를 걷고, 괴나리보따리를 끌러 놓고 송진과 아교와 밀내를 피워가며 매어주고 간 붓을 한 자루라도 보관하여 두었던들 하고 그리워진다.[78]

조선 시대 '필장'은 앞에서 이미 살펴본 대로, 서울 외에는 공식적인 직함이 없었다. 그러다 보니 이태준의 글처럼 영세한 붓장수로 전전했다고 생각된다. 일제강점기에 들어서 필방이 생기면서 비교적 안정된 생활이 가능했다고 생각할 수 있다. 그러나 '필방'에 취직하지 못한 붓장이들은 여전히 붓매는 사람으로 떠돌다가 현대에 와서야 생활의 안정감을 찾았다고 보아야 할 것이다.

78) 『문장』 1939년 12월호, 155쪽.

마무리하는 글 : 결론

이 책의 결론은 기존에 발행된 글들과 몇 가지 특징이 있다.

첫째가 이 책은 문헌 중심의 본격적인 연구의 소산이라는 것이다. 소위 '문방4우'의 관련 원전들은 거의 한문 표기로 되어 있다. 그런데 이들 중요 문헌들은 그동안 이 계통 연구에서 본격적으로 다루어지지 못하였다. 결코 적지 않은 수량의 자료의 입수가 어렵고 한문 표기이라서 읽기가 쉽지 않은 까닭이었다고 생각된다.

그런데 이들 저서가 대부분 사고전서 본에 모여 있다. 북송 시대 소이간(957~995), 『문방4보』를 비롯하여 붓 · 먹 · 벼루 등과 관련된 중요 저서들이 수록되어 있었던 것이다.

또 하나의 문헌의 무리들이 있다. 우리나라 시문집에 나타난 문방 자료들이 그들이다. 기왕에 진행된, '문방' 관련 글들은 중국의 문헌정보를 통하여 이루어졌다. 실상 우리나라 문방 역사가 아닌, 중국의 역사를 다루기 일수였다. 그런데 1994년 구자무가 『한국 문방제우 시문보』를 총 3권짜리 자료집을 내었다. 우리나라 문방 역사의 실체를 확인하는 데 적지 않은 도움이 되었다. 우리나라의 본격적인 문방 역사가 '소쇄원문방(김인후의 글)'이라는 것도 그 성과의 하나이다.

처음 연구를 시작할 때의 우리나라 즉 조선 시대 문방의 기본적인 자료는 처음 서유구(1764~1845), 『임원경제지』(혹은 『임원16지』) '문방아제'와 조재삼(1808~1866), 『송남잡지』 '문방류'로 출발하였다. 그러다가 앞의 책에서 하백원, 『우리나라 벼루의 족보(동연보)』가 있다는 것을 발견하였다. 그러나 아쉽게도 이 책은 아직 확보하지 못하였다. 조사한 결과 어디에서도 찾을 수 없었지만, 19세기의 책이므로 어디인가에 비장되어 있다고 믿고 싶다.

그러므로 이 책의 성과의 하나는 우리나라 문방 관련 저서의 발굴과 소개라고 해도 지나치지 않을 것이다.

그뿐만은 아니다. 구자무의 시문집에 나타난 문방 자료를 검토하는 데서 끝나지 않았다. 인터넷이란 온라인 공간에서 검색(Reference)의 활용을 적극적으로 도입하였다는 것이다. 『고려사』, 『조선왕조실록』, 『증보문헌비고』, 『한국문집총간』 등을 대상으로 삼았다는 것이다. 적어도 많은 도서들이 이 검색망을 통하여 우리나라 문방의 역사에 나타났다. 예컨대, 왕실에서의 붓 관리 기구(고려: 액정서, 조선: 액정국)나 운용 도구(고려: 필연안, 조선: 필연탁)도 성과의 하나이다. 외교 교역(조공)에 붓이 빠지지 않았다는 것도 마찬가지였다. 기존의 연구에서 '아이 첫돌 잔치' 자료는 일제강점기를 벗어나지 못하였다. 연구 대상으로 확보된 것이 이수광(1563~1628)의 『지봉유설』이 고작이고 나아가 정조의 원자 첫돌 잔치 정도였다. 그런데 돌잔치가 한자로 '수반晬盤'이고 돌상잡이가 '수반희晬盤戱'라는 단어임을 안다면, 자료는 폭발적으로 늘어난다. 이것도 검색문화의 확장이라 이해하면 좋을 것이다.

하여튼 전문적인 문헌 정보와 새로운 자료 발굴 등이 이 책의 연구 성과라는 것이다.

두 번째 문체와 집필 구조의 특징이 있다. 보통 학술서라면 건조체의 딱딱한 설명문이 일반적이다. 그런데 이 책은 설명문이되 수필식 문체를 사용하여 중고생들도 이해하도록 쓰고자 노력했다는 것이다. 책의 이름을 '붓은 없고 筆만 있다'라고 잡은 것도 이 때문이다. 처음 구상할 때 생각은 붓의 '미스터리Mystery'에 맞추었다. 붓의 어원이라든지, 기원이라든지 기본적인 사항이 밝혀지지 아니한 까닭이었다.

그러다가 보니까 자연스럽게 붓과 관련된 지식 가운데 '바로 잡아야할 부분'들이 생겨나게 되었다. 기존의 저서나 논문들에서 바라 잡아야할 학술적인 것들은 이 책의 집필 구조를 2원화하도록 하였다. 본문은 중고생들이 읽을 수 있도록 한자를 넣지 않고 쓰되, 각주는 문방 관련 전문지식들의 자료를 소개하는 방식으로 쓰자는 것이었다. 최근 이런 책자가 많은 독자 확보는 어려울 것이다. 붓을 취급하는 사람들이 이미 보편적인 성격을 띠기보다는 전문가적인 특수성을 띠고 있는 까닭이다.

세 번째가 '문방의 흐름'을 정리해주자는 것이었다. 기존에 나온 저서나 논문들에서 문방 문화를 제대로 조명하지 못했다고 생각하였다. 중국은 물론이고 우리나라도 역시 마찬가지였다.

이 책의 성과가 이 부분이기도 하다. 중국에서 문방 문화가 제대로 틀을 잡은 것은 북송 시대부터라고 여겨진다. 문방4보(소이간), 문방도찬(이홍), 문방도찬속(나선등) 등이 이를 증명한다. 명·청시기에 '문방청완'이 등장하면서 '문방구'와 분화를 일으킨다. 이러한 문방 문화에 관련된 지식은 우리나라에서 정리되지 못한 지식이라고 생각된다.

하여튼 우리나라 즉 조선 시대의 문방 문화는 중국의 그것과 다르다. 조재삼의 '문방류(『송남잡지』)'를 보면, 1. 종이, 2. 붓, 3. 먹, 4. 벼루, 5. 글씨, 6. 문자(음운 포함), 7. 그림 등이다. 서유구(1764~1845)『임원경제

지』 '문방아제'는 1. 붓, 2. 먹, 3. 벼루, 4. 종이, 5. 낙관(도장), 6. 여러 가지 문방 도구 등이다. 우리나라도 19세기가 되면, '문방청완'과 '문방구'의 갈라짐을 볼 수 있다.

네 번째로 이 책의 성과는 우리나라 붓 만들기 과정이다. 그리고 이들 붓 만들기의 보존과 전승이다. 무형문화재의 붓장이(필장) 제도가 그것이다.

그동안 우리나라에서 물건(유물 포함)인 붓이 어떻게 만들어지고 관리되며 운용되는지 체계적인 지식이 거의 없었다. 앞에서 이미 밝힌 대로 서유구의 '문방아제'는 우리나라 문방 문화의 집합체이다. 그런데 이 이론이 아직까지 본격적으로 소개된 일이 없다.

붓털과 붓대는 어떤 물건이 좋은 것이고 또 어떤 과정을 통하여 만드는 것인지, 붓을 관리하는 방법은 무엇인지 별로 밝혀지지 아니하였던 것이다. 이 가운데 경험이나 지식에는 잃어버린 것들이 적지 않다. 일제강점기에 나타난 '필방'문화의 경우 맞춤식 붓 생산이 주종을 이루기 때문이다. 사실 붓의 가치는 붓털보다도 붓대에 비중이 높았다. 만약 금으로 붓대를 만든다면 붓 한 자루의 가격이 결코 적지 않을 것이다. 개인적으로 소유한 붓의 숫자도 많아서 여러 종류의 관리가 필요하였다. 그래서 '필격'이나 '필선'이니 하는 단어가 나타났던 것이다. 이런 문화가 지금은 없어졌다. 붓이 특수상황으로 전락하였기 때문이다.

우리나라에서 문화재를 보존 계승하기 위하여 유형문화재를 지정하고 그 기능인을 인정하는 제도가 있다. 무형문화재의 경우 이른바 '인간문화재'가 있다. 여기서 하나 짚어야 할 것이 '필장'이란 용어이다. 우리는 보통 조선 시대에 사용하던 '필장'의 개념과 오늘날 '필장'의 그것이

같다는 전제 아래서 생각하기 쉽다.

그러나 실상은 그렇지 않다는 것이다. 활이 완전한 제품으로 만들어지기까지는 1) 궁현장(활시위 만드는 사람), 2) 궁인(활 만드는 사람), 3) 시인(화살 만드는 사람), 4) 통개장(화살통 만드는 사람) 등 4부류의 기능공들의 작품이 모여야 한다. 다른 부류도 마찬가지 과정을 겪어야 한다. 붓의 경우도 예컨대 털을 다루는 사람, 붓촉을 만드는 사람, 대나무를 다루는 사람 등이 모여야 하나의 완성품이 나온다는 뜻이다. 오늘날 붓장이(필장)들은 혼자가 모든 것을 해낸다. 더구나 붓 만드는 사람을 '필장'이라고 하고 '모필장'이라고 하는 등 문화재위원들 자체가 붓을 제대로 이해하지 못했다고 할 수 있다. '모필장'이란 말은 만년필 등 서양의 필기도구가 들어오면서 이에 대응하여 생긴 단어이다. 이러한 개념이라면 '필장'과 '모필장'은 처음부터 단절을 전제로 한다.

붓 관련 무형문화재의 지정은 처음에 필방 중심으로 한, 문화재 위원의 임의성이 작용한 결과로 나타났다. 이제 새로 면밀하게 기술을 점검하여 지정하고 인정해야 할 것이다.

이 책은 그럼에도 불구하고 현장 연구를 소홀히 한 결과인 것도 고백해둔다. 연구란 모름지기 현장과 이론을 동시에 엮을 때 그 실체에 접근할 수 있다고 생각된다. 그러므로 이 연구는 하나의 완결된 결과물이라기보다는 새로운 의미의 출발점이라고 하고 싶다.

▽ 참고문헌

고려대학교 민족문화연구소,『한국민속대관』, 1982.

구자무,『한국 문방제우 시문보』상 · 중 · 하, 보경문화사, 1994.

국립민속박물관,『문방4우 조사보고서: 국립민속박물관 학술총서』 11, 1992.

권도홍,『문방청완: 문방4보의 역사와 명품의 조건』, 청산, 2003.

권도홍,『문방청완』, 대원사, 2010.

근등태,『文方精華』, 日經BP出版社, 2007.

김창룡,『문방열전: 중국 편』, 지식과 교양, 2012.

김창룡,『문방열전: 한국 편』, 보고사, 2013.

단성식,『유양잡조(酉陽雜組)』.

대구서학회,『서학논집』 제7집.

屠隆 지음 · 權德周 옮김,『考槃餘事』, 乙酉文化社, 1972.

陶宗儀,『說郛』 6, 문연각 881.

董斯張,『廣博物志』 2, 문연각 981.

등서전,『중국고대전적 文房四寶』, 북경과학기술출판사, 1995.

맹인재,『가구 한국민속대관』 2권, 의식주 주생활.

문화재관리국(?),『무형문화재조사보고서』 20집, 김종태 筆匠 제184호(권영
　　진, 안종선, 김복동).

문화재관리국(?),『무형문화재조사보고서』 23집, 조홍윤 김종태 毛筆匠 제
　　213호(안종선).

朴胤源,『近齋集』 21권, 續成鴿元四友禊帖序.

朴允黙,『문방4우명 存齋集』 24권 銘.

상명대학교 박물관,『문방4우』, 보배로운 벗, 2010.

서　긍,『고려도경』.

서유구,『林園經濟志(임원16지)』.

蘇易簡,『문방4보 사고전서(문연각본)』.

손돈수,『중국문방4보』, 예문인서관, 1993.

어효선,『재미있는 문방4우 이야기』, 한국감정원, 1998.

염찬업,『문방용구』, 산동미술출판사, 2009.

예용해,『인간문화재』, 대원사, 1997.

왕　기,『삼재도회』.

宇野雪村,『文房四寶』, 동경: 平凡社, 1980.

宇野雪村,『文房古玩事典』, 東京: 柏美術出版社, 1993.

유　영,『문방완상』, 상해인민미술출판사, 1997.

劉　熙,『釋名』.

尹　愭,『문방4우』無名子集文藁 册8.

尹　鉉,『毛穎贊 菊磵集』잡저 모영찬.

이건무 외,『고고학지』제1집 義昌茶戶里 遺蹟發掘 進展報告, 한국고고미술
　　연구소, 1989.

이겸노,『문방4우』, 대원사, 1989.

이규경,『오주연문장전산고』.

이규보,『동국이상국집』.

이상옥,『문방 한국민속대관』4권 Ⅲ 취미.

이석주 역주,『조선세시기』, 동문선, 1991.

이연수,『문방보품』, 이화출판사, 2001.

이영여,『민간 문방용구』, 절강대학출판사, 2004.

이일봉,『문방4우』, 중국문연출판사, 2011.

이종석,『한국민속대관』5권, 생업기술 공예 목공예.

李　荇,『문방4우』容齋先生外集 賦.

李玄錫,『筆塚賦 游齋先生集』21권 잡저.

李好閔,『文房四友筒銘 五峯集』.

이화여자대학교 박물관,『이화대학교 박물관도록 특별전: 문방구』, 이화대
　　학교출판부, 1974.

이화영,「문방4보와 그 주변 문화: 우야설촌 '문방4보를 중심으로'」,『대구서
　　학회 서학논집』제7집, 2011.

장　영,『연감유함』.

장　혼,『아희원람』.

張　華,『박물지』.

丁若鏞,『四友 여유당전서』제1집 잡찬집 25권.

鄭　澔,『四友禊序 丈巖先生集』23권 序.

제　주,『중국적 문방4우』, 상무인서관, 2007.

『조선왕조실록』.

조선총독부,『고적조사특별보고』제4책 낙랑시대의 유적, 1927.

조선총독부,『古蹟調査報告』조선고고자료집성 낙랑왕광묘 편, 1935.

조재삼,『송남잡지』.

종　시,『중국문방4보』, 京華출판사, 1994.

종친부,『선원계보기략』, 1783.

中田勇次郎,『文房淸玩 東京: 二玄』, 1987.

증민화,『문방4우』, 중경출판사, 2010.

鐵　源,『古代文房用具』, 華齡出版社, 2002.

최　표,『고금주』.

축　목,『사문류취』.

충청북도 청주시,「청주 문방4우과학관 건립을 위한 기초타당성 조사연구」,
　　2009.

河弘度,『四友 謙齋선생문집』賦.

向久保健藏,『The 筆』, 東京: 日貿出版社, 1984.

許　愼,『說文解字』.

許　傳,『文房四友銘 性齋 선생문집』17권.

洪丕謨,『중국문방4보』, 남월출판사, 1989.

洪丕謨,『문방4우』, 安徽出版社, 2010.

화자상,『상해서점』, 2004.

黃胤錫,『문방4우 頤齋遺藁』2권 시.

荒井 魏,『4天王』, 동경: 매일신문사, 1985.

黃庭堅,『산곡문집』.

▽ 찾아보기

붓은 없고 筆만 있다

초판 1쇄 인쇄일		2014년 7월 2일
초판 1쇄 발행일		2014년 7월 3일

지은이		구중회
펴낸이		정구형
책임편집		이가람
편집/디자인		심소영 신수빈 윤지영
마케팅		정찬용 권준기
영업관리		김소연 차용원
컨텐츠 사업팀		진병도 박성훈
인쇄처		월드문화사
펴낸곳		**국학자료원**

등록일 2006 11 02 제2007−12호
서울시 강동구 성내동 447−11 현영빌딩 2층
Tel 442−4623 Fax 442−4625
www.kookhak.co.kr
kookhak2001@hanmail.net

ISBN		978-89-279-0849-4 *93640
가격		15,000원